첼리스트 카잘스

나의 기쁨과 슬픔

첼리스트 카잘스

나의 기쁨과 슬픔

앨버트 칸 엮음 · 김병화 옮김

한길사

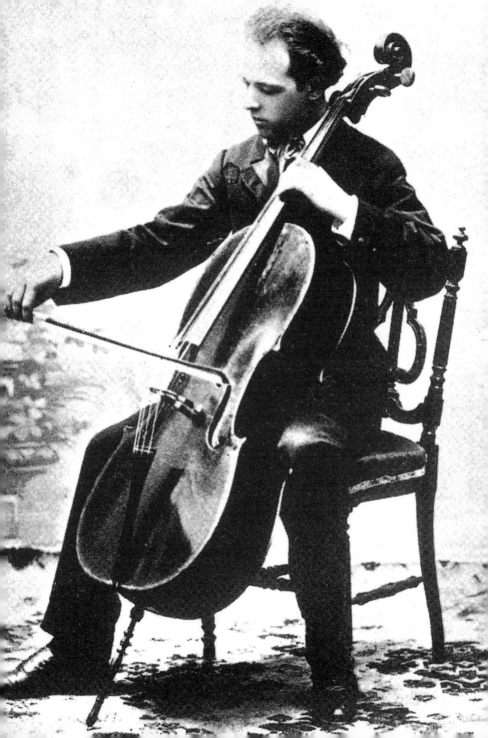

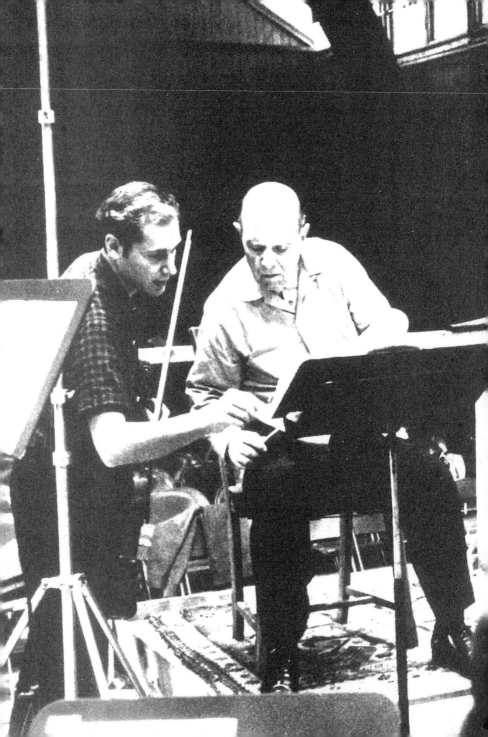

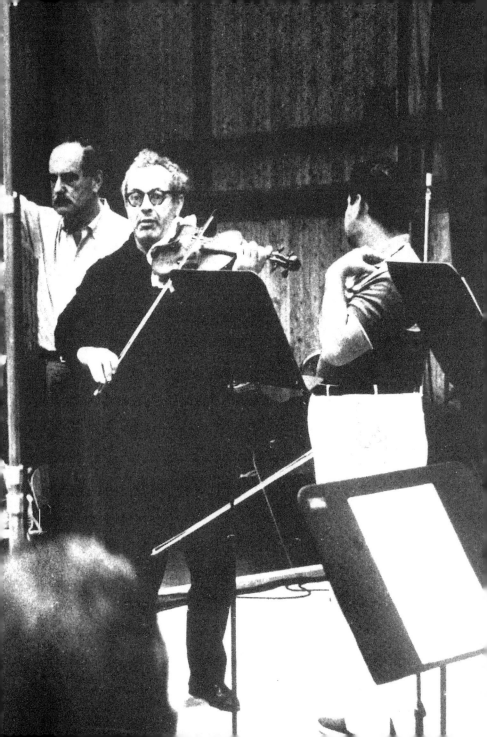

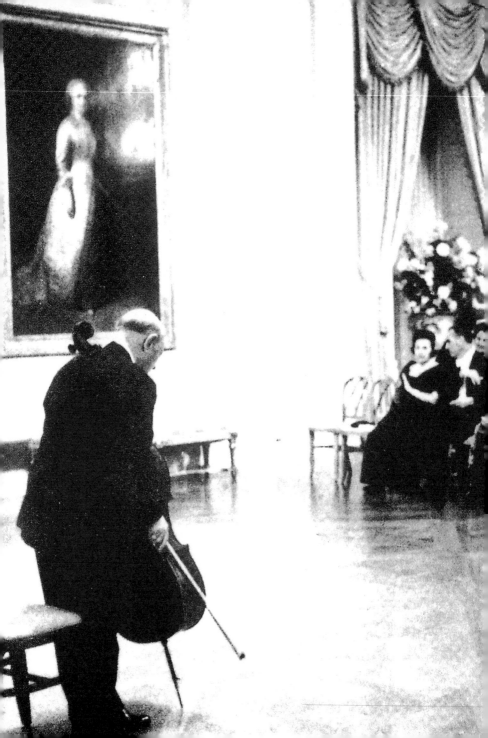

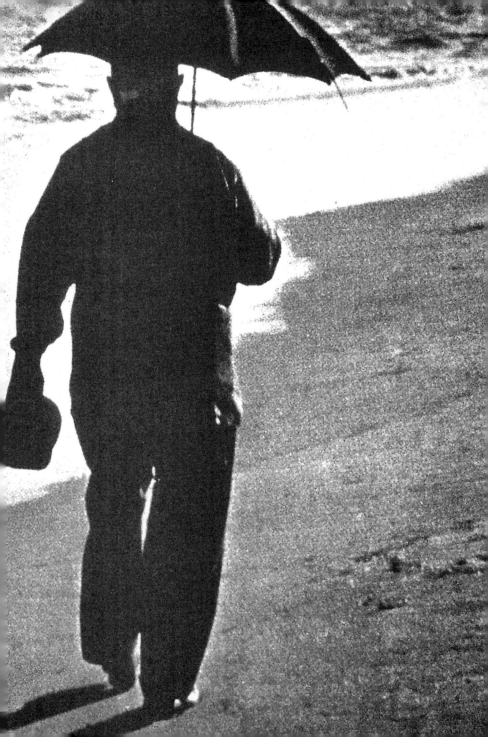

첼리스트 카잘스
나의 기쁨과 슬픔

내가 그의 음악에 감동하는 이유

첼리스트 양성원

1889년 바르셀로나의 한 고서점, 열세 살의 파블로 카잘스가 먼지와 곰팡이로 뒤덮인 악보들 사이에서 기적과도 같은 발견을 한다. 빛바랜 바흐의 무반주 첼로 모음곡 필사본, 바흐 사후 한 번도 세상에 알려지지 않고 사멸된 이 곡은 천재 첼리스트의 손에 운명처럼 쥐어지고 그가 25세 되던 해 비로소 공식적으로 연주되어 그 가치를 인정받는다.

파블로 카잘스를 언급할 때면 영화의 한 장면처럼 떠오르는, 이 지극히 신비스럽고 호기심을 자극하는 에피소드는 섭섭하게도 사실이 아니다. 바흐의 무반주 첼로 모음곡은 이미 1824년경 파리에서 출판됐으며, 그 후 악장별로 따로 떼어내 모음곡 형태가 아닌 단일 악곡 형식으로 종종 연주됐다. 사실 무반주 바이올린 곡들과는 달리 바흐는 생전에 무반주 첼로 모음곡의 자필 악보를 남기지 않았다. 바흐의 아내인 안나 마크달레나 바흐와 당시 유명한 오르가니스트이자 작곡자였던 케르너의 필사본이 각기 다른 해석으로 존재할 뿐이다. 바흐 사후 250여 년이 지난 지금까지 수많은 음악학자들은 과연 바흐가 의도했던 아티큘레이션표현법이 어떠한 것인

지, 혹은 어떠한 해석이 가장 원전에 가까운지를 연구한다. 즉, 파블로 카잘스가 바흐의 무반주 첼로 모음곡 최초 발견자라는 얘기는 완전히 허구다!

그러나 당시 단순한 연습곡 정도로밖에 인정받지 못하던 이 곡을 혁신적인 첼로 주법으로 재해석해 모음곡 알라망드-쿠랑트-사라방드-지그를 뼈대로 한 춤곡들 형태로 세상에 알린 그의 업적은 위대하다고 하지 않을 수 없다. 불과 열세 살의 나이로 그 음악의 가치를 꿰뚫어 보고 스물다섯 살에 공식적으로 연주할 수 있었던 그에게서 우리는 새삼 진정한 천재성을 확인할 수 있다.

파블로 카잘스에 대한 전기나 에세이는 지구상에 무려 70여 권이나 존재한다. 이 사실이 뜻하는 바는 무엇일까? 단지 그와 바흐의 무반주 첼로 모음곡에 얽힌 일화뿐만 아니라 우리가 알아야 할 더욱 중요한 어떤 요소가 있다는 게 아니겠는가! 이 책의 저자는 그에게 '휴먼 첼리스트'라는 수식어를 붙였다. 그렇다, 키워드는 바로 '휴머니즘'이다.

카잘스의 조국은 비록 에스파냐 왕정의 통치 아래에 있었지만 고유한 언어와 문화를 가지고 부단히 독립을 위해 투쟁했던 카탈루냐다. 이들은 지금도 에스파냐에서 독립하기 위해 평화적인 노력을 계속하고 있다. 분단의 아픔과 외세의 지배 아래 수난을 경험한 우리로서는 카탈루냐 민족의 정서를 어렵지 않게 짐작할 수 있다. 어린 파블로는 특출한 음악적 재능으로 왕족과 귀족들의 전폭적인 후원을 받으며 성장기를 보냈고, 또한 당대 최고의 음악가로 성장해 누릴 수 있는 모든 영예를 얻었다. 그럼에도 불구하고 그에게서는

현실을 도외시하는 예술가의 오만 따위는 찾아볼 수 없다. 오히려 주권을 빼앗긴 약소민족의 일원으로서 치열하게 생존을 고민해야 하는 여느 노동자와 다를 바 없는 삶이 읽힐 뿐이다.

"내가 예술가라는 것은 사실이지만 예술을 실현하는 과정을 보면 나 역시 하나의 육체노동자입니다. 나는 일생 내내 그래왔어요." 본문 94-96쪽

또한 그는 삶에 솔직하고 진실한 태도로 일관했다.

"거의 모든 경우 수월한 연주는 최고의 노력에서만 나오는 결과입니다. 예술은 노력의 산물입니다." 본문 109쪽

"내가 열심히 공부한 것도 사실이지만 운이 매우 좋았던 겁니다. ……내가 항상 그들에게 지고 있는 빚에 대한 인식과 감사를 잊지 않고 있는 것도 그 때문입니다." 본문 132쪽

이러한 자세를 늘 잃지 않았기에 그의 음악은 일반인들에게서도 폭넓은 공감을 얻었다.

그의 삶은 인류의 가장 큰 재앙인 전쟁으로 점철되어 있다. 제1차 세계대전, 에스파냐 내전 그리고 제2차 세계대전에 이르기까지 카잘스는 민족의 참혹한 학살 현장을 목도했다. 언제 죽음이 닥칠지 모르는 절박한 현실 앞에서도 그는 온 세상에 민족의 고통을 알리

고 평화를 되찾고자 적극적으로 힘썼다.

"인간의 존엄성에 대한 모욕은 곧 나에 대한 모욕입니다. ……
예술가는 특별한 책임감을 가지고 있습니다. 특별한 감수성과 지
각력을 가지고 태어났으며, 다른 사람들의 목소리가 들리지 않을
때도 예술가의 목소리는 전달될 수 있기 때문이에요." 본문 138쪽

프랑코 통치의 불의에 항거하는 의미로 그는 대외적인 모든 활동
을 거부하고 프라드라는 작은 카탈루냐 마을에서 망명자의 삶을 영
위한다. 그는 온 세계에서 추앙받는 예술가였지만 정의에 대한 신
념을 지키기 위해 모든 영예와 안락한 삶을 과감히 포기했다. 이러
한 노력은 전 세계적으로 큰 공감대를 이루었고 전 인류에 지대한
영향을 미쳤다.

흔히 음악은 '들려지는' 것으로 간주된다. 듣는 이가 하나의 객체
로서 수동적으로 이를 받아들일 뿐이다. 그러나 그 음악이 갖는 의
미를 깨닫기 위해서는 먼저 작곡가에 대해, 작품에 대해, 그리고 연
주자에 대해 이해하는 노력이 필요하다. 굴곡진 시대를 온몸으로
치열하게 부대끼며 살다 간 파블로 카잘스의 첼로 음색은 언제나
강렬한 전율, 심금을 울리는 감동으로 내게 다가온다.

이 책을 통해 카잘스의 일생에 대한 깊은 조망을 얻은 후에는 그
가 연주하는 바흐의 무반주 첼로 모음곡을 접할 때, 베토벤의 피아
노 트리오 '대공'을 들을 때, 혹은 망명자들의 주제곡이던 카탈루냐
민요 「새의 노래」를 실황 음반으로 들을 때 가슴 깊이 울리는 또 다

른 영혼의 소리와 교감할 수 있을 것이다.

2003년 9월
우면산 자락에서

카잘스의 초상 앞에서
엮은이 앨버트 칸

파블로 카잘스에 대한 책을 쓰는 문제를 그와 처음 의논할 당시 내 의중에 있던 책의 모습은 지금 이 책과는 상당히 달랐다. 그때 내 구상은 그의 일상과 일을 글과 사진으로 묘사하는 것이었다. 즉 한 사람의 예술가이자 한 사람의 인간을 지금 이 시대, 바로 옆에서 보고 그린 초상화로 제시하고 싶었다. 글은 물론 사진도 내가 직접 찍으려 했다.

이 책을 위한 예비작업을 하면서 나는 카잘스와 함께 국내외 여기저기를 널리 여행했다. 그의 연주회와 마스터클래스, 그가 작곡한 오라토리오 「엘 페세브레」의 연주회, 또는 그가 참여하는 음악 페스티벌 같은 곳에 따라다녔다. 시간을 내어 푸에르토리코에 있는 그의 집도 방문했다. 또 지칠 줄 모르는 그의 다양한 활동을 촬영했으며, 그밖에도 우리가 나눈 대화를 녹음하고 자세하게 메모해두었다. 그런 대화에는 사적인 잡담도 없지 않았지만 주로 그의 과거 경험들에 관한 준비된 문답과 폭넓은 주제에 관한 그의 견해가 들어 있었다.

그의 젊은 시절에 대해 더 잘 알기 위해 프랑스의 몰리츠레뱅과 에스파냐의 산살바도르에 있는 그의 저택에서 메모와 글을 찾아내

읽기도 했다.

그런데 카잘스라는 인물에 대해 더 많이 알면 알수록 애초에 기획했던 책의 성격이 어딘가 미흡하다는 생각이 차올랐다. 첼리스트로서 그의 활동이 중요한 역사적 사건의 무대를 지나온데다가 그의 전 생애에 걸쳐 풍요롭고 인간적인 내용들이 가득 차 있기 때문에, 지금 현재에만 국한되어 과거와 충분히 융화하지 못하는 책이라면 그 한계는 뻔했다. 뿐만 아니라 카잘스의 말에 들어 있는 색채와 운율, 또는 그의 개인적인 추억과 회상 속에 담긴 지극히 자연스럽고 시적인 느낌은 마치 목소리 자체가 이야기 내용과 떨어질 수 없이 결합된 것처럼 보였다.

한동안은 대화 과정에 나온 내 질문과 카잘스의 대답만으로 책 본문을 채울까 생각했지만 결과가 좋지 않았다. 내 질문은 겉돌았으며 일관성 없이 끼어든 꼴밖에 안 됐다. 일이 진행됨에 따라 카잘스의 이야기를 단독으로 부각시켜야겠다는 생각이 점점 더 명백해졌다. 차라리 내 질문을 전부 지워버리고 카잘스의 회상과 설명만을 조화시켜 해설적이면서도 감상적이고 주관적인 이야깃거리로 구성하면 어떨까 하는 생각이 떠올랐다. 이 방식에 대해 카잘스와 의논했더니 그도 동의해 이 책은 차차 지금과 같은 형태를 갖추게 됐다.

한 가지 분명히 해둘 문제가 있다. 카잘스에게 자서전을 쓰라고 권고해온 지는 이미 오래됐지만 그는 계속 거절했다. 나에게 보낸 편지에 "내 생애가 자서전을 써서 기념할 만한 그런 것은 아닌 것 같아요. 나는 그냥 해야 할 일을 했을 뿐인데요"라고 적어 보냈다.

그의 성품은 원래 이런 식이다. 그렇기 때문에 독자들은 이 책을 카잘스의 자서전으로 읽지는 말아야 한다. 자서전이란 물론 어떤 사람이 자기 자신을 그린 자화상이다. 그러나 이 책은 어떤 측면에서는 내가 그린 카잘스의 초상일 수밖에 없다. 책에 실린 이야기는 카잘스의 것이지만 이 책의 구조는 내가 고안해냈으며 많은 부분에서 그 내용의 범위를 결정한 책임은 나에게 있다. 카잘스가 자기 자신의 이야기를 썼더라면 그는 자기 생애의 다른 측면을 강조하려고 했을지도 모른다.

그러므로 이 책은 카잘스의 초상화이되 내가 지난 몇 년 동안 구술 받은 그의 기억과 관찰 내용을 윤곽으로 삼아 짜놓은 그림이라고 보면 된다. 나는 카잘스를 자신의 이야기가 허용하는 한도 내에서 가능한 한 '예술과 인간적인 가치 사이의 뗄 수 없는 친화력'이라는 믿음에 대한 신앙고백을 전 생애에 걸쳐 최우선으로 삼았던 사람의 모습으로 제시하고자 노력했다.

이 책을 착수한 초기 단계에서 나는 카잘스에 관한 여러 가지 간행물을 찾아봤다. 그런 자료에서 나는 그의 초년 시절에 관한 이야기를 하는 데 필요한 귀중한 배경 자료를 얻을 수 있었다. 그 가운데 가장 유용한 자료는 후안 알라베드라의 『파블로 카잘스』*Pablo Casals*, 코레도르의 『카잘스와의 대화』*Conversations with Casals*, 릴리언 리틀헤일의 『파블로 카잘스』*Pablo Casals*, 버나드 테이퍼의 『망명 중인 첼리스트』*Cellist in Exile*였다. 전반적인 연구를 위해 버클리의 캘리포니아대학도서관에 있는 풍부한 자료를 자주 찾아보았으며, 그곳의 관장인 빈센트 더클스 교수의 너그러운 도움에 많은 빚

을 졌다. 그 밖의 귀중한 참고 자료들은 캘리포니아의 산타로사 소재 소노마카운티공립도서관에 있는 훌륭한 음악 수집품에서 얻었다. 특히 현재의 자료는 카잘스 축제의 뉴욕 사무소에 있는 파일에서 얻었는데 그곳의 음악 비서인 디노라 프레스는 극히 많은 도움을 주었다.

로사와 루이스 쿠에토 콜이 베풀어준 도움에도 많은 빚을 지고 있다. 그들은 내가 푸에르토리코를 방문할 때마다 내가 표현할 수 있는 이상으로 따뜻한 친절을 베풀어주었다. 또 도리스 매튼에게도 그의 친절한 조언과 열성적인 도움에 감사한다. 푸에르토리코대학의 알프레도 마틸라 교수가 베풀어준 사려 깊은 도움에도 감사한다.

요세피나 데 프론디시에게도 감사를 표해야겠다. 그는 여러 가지 에스파냐 관련 자료를 꼼꼼하게 검토해주었을 뿐 아니라 전체 업무에 대해 따뜻한 관심을 베풀어주었다. 내 아들 티모시는 내 연구에 다각도로 귀중한 도움을 주었고 특히 몰리츠레뱅에 있는 카잘스의 글과 기념물을 검토할 때 많은 도움을 주었다. 에스파냐를 방문했을 때 루이스와 엔리케 카잘스가 베풀어준 은혜에 감사한다. 알렉산더 슈나이더, 루돌프 제르킨, 미에치슬라프 호르쇼프스키의 사려 깊은 도움에도 감사한다.

출판사 '사이먼 앤 슈스터'의 피터 슈에드에게 특별한 빚을 지고 있음을 언급해야 할 것이다. 그의 지혜롭고 꾸준한 조언과 격려는 이 일을 하는 데 필수적이었다. 이 과제의 모든 과정에서 열성적인 관심을 보여준 편집자 샬럿 세이틀린에게 감사한다. 민감한 이해력

으로 이 책을 디자인한 에디트 파울러에게 감사하며, 원고의 형태를 꾸미는 과정에서 오류를 교정해준 앤 몰스비에게 감사한다.

꾸준한 관심과 포용력 있는 편집상의 코멘트를 준 루이 호니그에게 깊은 감사를 표하고 싶다. 내가 찍은 카잘스의 사진을 스탠퍼드 대학도서관에 소개한 점에 대해서도 그러하다. 리처드 보이어는 내게 여러 차례 충고와 지원을 해주었고 그런 점에서 그에게 빚지고 있다. 원고의 첫 부분을 읽어준 캐머런에게 감사의 마음을 가진다. 이 책을 진행하는 동안 여러 면에서 도움을 준 프레드 워린 교수, 대니얼 코슐랜드, 에스텔레 카엔, 에드윈 베리 버럼, 로버트 칸, 데이비드 그루트먼, 베티와 새뮤얼 카친, 해리 마골리스, 잭 프룸, 사라 고든에게 감사한다.

내가 찍은 카잘스 사진을 영구 전시할 수 있게 해준 새뮤얼 루빈 재단에 감사한다. 또 사이머 루빈에게는 이 책에 대한 그의 열성적이고 창조적인 관심에 감사드린다. 이 책을 만드는 동안 주저 없이 도움을 주며 참고 기다려준 아내 리에트에게 감사한다.

마르티타와 파블로 카잘스의 참을성 있는 도움과 친절함과 우정에 대해서는 내 감사를 표현할 길이 없다. 그들의 도움이 없었더라면 이 책은 결코 만들어지지 못했을 것이다.

"내가 예술가라는 것은 사실이지만
예술을 실현하는 과정을 보면 나 역시 하나의
육체노동자입니다. 나는 일생 내내 그래왔어요."

은퇴 없는 삶

늙음과 젊음

지난 생일1969년 12월 29일에 나는 아흔세 살이 됐어요. 물론 젊은 나이는 아니지요. 사실 아흔 살보다는 많으니까요. 그렇지만 나이란 상대적인 문제잖아요. 만약 여러분이 계속 일을 하면서 주변 세계의 아름다움을 계속 느낄 수 있다면 나이를 먹는다는 게 반드시 늙는다는 뜻만은 아니라는 걸 잘 알게 될 겁니다. 적어도 일상적인 의미에서는 그래요. 나는 여러 가지 일들에 대해 그 어느 때보다 더 강렬하게 감동하고, 삶은 갈수록 더 근사해지니까요.

얼마 전 제 친구 사샤 슈나이더Sasha Alexander Schneider, 1908년 헝가리 빌나 태생. 프랑크푸르트에서 공부하고 활동했다. 부다페스트 현악 사중주단의 제2바이올리니스트를 비롯해 1933년 이후에는 미국에서 바이올리니스트이자 지휘자, 음악기획자, 경영자로 활동했다─옮긴이가 소련의 코카서스 산맥에 사는 음악가들이 보냈다는 편지를 가지고 왔는데 이런 내용이 써 있더군요.

존경하는 지휘자님께…….
그루지야 코카서스 오케스트라를 대표해 귀하를 우리 연주회의 지휘자로 초청하게 되어 영광입니다. 귀하는 그처럼 젊은 나

이에 우리 오케스트라를 지휘하는 특권을 누릴 첫 번째 음악가가 될 것입니다. 우리 오케스트라 역사상 백 살이 안 된 사람에게 지휘할 자격을 부여한 적은 아직 없었습니다. 우리 멤버는 전원이 백 살 이상입니다. 그렇지만 지휘자로서의 귀하의 재능에 대한 소문을 익히 들어온 만큼 이번만은 예외가 있어야 한다고 생각했습니다. 가능한 한 빨리 좋은 소식을 듣고 싶습니다. 우리는 귀하의 교통비를 지불할 것이며 귀하가 머무르는 동안 물론 숙박도 제공할 것입니다.

감사합니다.

123세의 노인 회장

아스탄 슐라르바 드림

이건 물론 사샤의 장난이었어요. 사샤는 유머 감각이 있는 사람이지요. 장난치기를 좋아해요. 이 편지는 사샤가 쓴 거예요. 지금이야 고백하지만 처음에 나는 그게 진짜인 줄 알았어요. 왜 그랬을까요. 백 살 이상의 사람들로 오케스트라를 결성한다는 게 불가능한 일이라고는 생각되지 않았기 때문입니다. 그 점에서는 내가 옳았어요! 이 편지의 그 부분은 농담이 아니었다구요. 그런 오케스트라가 코카서스에 실제로 있었으니까요.

사샤는 런던의 『선데이 타임스』에서 그에 관한 기사를 읽었는데, 오케스트라의 사진과 함께 실린 기사를 내게 보여주었어요. 멤버 전원이 백 살 이상이었습니다. 인원은 대략 서른 명 정도였는데, 정기적으로 연습하고 가끔 연주회를 연답니다. 그들 대부분은 지금도

밭에서 일하는 농부입니다. 최연장자인 슐라르바는 담배농사를 짓는데 말도 조련한대요. 사진을 보니 다들 아주 잘생겼고 활기 넘치는 사람들이었어요. 그들의 연주를 한번 들어보고 싶군요. 그리고 정말로 기회가 주어진다면 그들을 지휘하고 싶어요. 물론 내 나이를 생각하면 그 사람들이 허락해줄지 모르겠지만 말이에요. 때로는 농담에서도 배울 것이 있어요. 이 경우가 그렇지요. 나이는 그렇게 많지만 그들은 삶에 대한 열정을 잃지 않은 사람들이에요. 이 사실을 어떻게 설명할까요?

나는 단순히 그 사람들의 신체 조건이나 그들이 사는 지역의 기후에 있는 무언가 특수한 요인 때문이라고는 생각지 않습니다. 그보다는 삶을 대하는 그들의 태도가 더 중요한 원인이겠지요. 그들의 일하는 능력은 다분히 그 사람들이 실제로 지금도 일을 하고 있다는 사실에 기인한다고 나는 믿습니다. 일을 계속 하면 사람은 늙지 않아요. 최소한 내 경우에는 은퇴란 생각할 수도 없는 일이지요. 지금도 하지 않으며 앞으로도 영원히 그럴 겁니다. 은퇴라고요? 그건 너무나 생소한 단어예요. 그런 생각들을 왜 하는지 나는 이해할 수 없어요. 내 직업과 같은 분야에서 은퇴라는 걸 생각한다면 그게 제정신이 있는 사람이겠어요? 내 일은 내 생명입니다. 어느 한쪽이 없는 다른 것은 생각할 수조차 없어요. '은퇴'한다는 것은 곧 내가 죽기 시작한다는 것입니다. 일을 하면서 전혀 따분하다고 느껴본 적이 없는 사람이라면 결코 늙지 않습니다. 가치 있는 일에 관한 흥미와 일을 한다는 것은 늙음을 치료하는 최고의 약입니다. 나는 매일 새로 태어납니다. 매일 새롭게 시작해야 해요.

지난 80년 동안 나는 하루를 똑같은 방식으로 시작했습니다. 기계적인 일과가 아니라 일상생활에 필수적인 어떤 것이에요. 아침에 일어나면 피아노로 가서 바흐의 『프렐류드와 푸가』 중 두 곡을 칩니다. 그것말고 다른 방식으로 일과를 시작한다는 것은 생각할 수도 없어요. 이것은 집에 내리는 일종의 축복 같은 것이지요. 또 그런 의미만 있진 않습니다. 이 세계를 재발견하고 내가 그 세계의 일부분이라는 데서 오는 기쁨을 누립니다. 그것은 생명의 기적에 대한 깨달음과 인간으로 존재한다는 것에서 느끼는 믿을 수 없는 경이로움으로 나를 가득 채워줍니다. 내가 들어온 이래 그 음악은 한번도 똑같은 적이 없었어요. 절대로 똑같지 않아요. 매일매일 무언가 더 새롭고 멋지고 믿을 수 없는 것이 바흐입니다. 자연도 그렇지만 바흐는 하나의 기적이에요.

나의 전 생애에서 자연의 기적을 새로운 눈으로, 놀람 속에서 바라보지 않은 채 지나친 날이 하루라도 있었던 것 같지 않습니다. 기적은 모든 곳에 있습니다. 단순한 산기슭의 그림자일 수도 있고, 이슬이 맺혀 빛나는 거미줄일 수도 있으며, 나무 잎사귀에 비친 햇빛일 수도 있습니다. 나는 특히 바다를 언제나 좋아했습니다. 지난 12년간 여기 푸에르토리코에서도 그랬지만, 그럴 수만 있다면 항상 바다 가까이에서 살았어요. 오래전부터 매일 아침 일을 시작하기 전 해변을 산책합니다. 사실 요즈음은 예전보다 산책거리가 짧아졌지만 그렇다고 해서 바다의 신비가 줄어드는 건 아니에요. 바다란 얼마나 신비스럽고 아름다운지 몰라요. 정말 한없이 변화무쌍하지 않습니까! 바다는 절대로, 어느 한순간도 절대로 똑같지 않습

니다. 언제나 변화하는 과정에 놓여 있고, 언제나 무언가 다르고 새로운 것이 되어가는 중입니다.

가장 어렸을 때의 기억도 바다와 얽혀 있어요. 아직 아기였을 때 이미 바다를 발견했다고 할 수도 있겠군요. 카탈루냐 해변, 벤드렐 마을 가까이에 있는 지중해였어요. 거기서 내가 태어났지요. 어머니는 내가 한 살도 되기 전에 근처에 있는 작은 마을 산살바도르에 데려가기 시작하셨어요. 제게 바다 공기를 쐬어주려고 그러셨다고 하더군요. 산살바도르에는 로마네스크 양식의 작고 오래된 교회가 있었는데 우리는 거기에 찾아가곤 했습니다. 빛이 창문을 통해서 들어와 움직였고, 들리는 소리라고는 바다의 속삭임뿐이었습니다. 그 기억이 의식 속에 들어온 내 인생의 출발점이었던 것 같아요. 햇빛과 바다의 소리에 대한 감각 말이지요. 성장하면서 나는 창문턱에 앉아 몇 시간씩 바다를 바라보면서 그것이 얼마나 끝없이 펼쳐져 있으며, 파도가 지치지도 않고 해변으로 밀려오며, 하늘에서 구름이 변화무쌍한 무늬를 만드는지 감탄하곤 했어요. 언제나 내 마음을 사로잡는 광경이었습니다.

교회 옆에 있는 흙바닥으로 된 초라한 거처에 관리인 노릇을 하는 사람이 살고 있었지요. 노련한 뱃사람 출신의 노인이었는데, 키가 작고 등이 굽은데다 걸을 때는 다리를 절었습니다. 그는 자기가 바다에서 겪은 이야기를 즐겨했는데, 목소리가 아주 높았어요. 그가 글을 읽고 쓸 줄 알았던 것 같지는 않아요. 그렇지만 나는 그에게서 많이 배웠습니다. 무얼 물어도 척척박사였고, 특히 자연에 대해서는 모르는 게 없는 것 같았어요. 그의 이름은 파우였고 아내의

이름은 센다여서 사람들은 그를 '센다의 파우'라고 불렀습니다. 우리는 친해졌습니다. 그는 나와 함께 해변을 산책하기도 했고, 나에게 수영을 가르쳐주기도 했습니다. 가족의 친구가 산살바도르에 있는 자기네 빙갈로를 빌려주었는데, 특별히 근사할 것도 없었지만 우리는 그 집을 정말 좋아했어요. 어머니와 함께 그곳에 자주 갔습니다.

어머니, 늘 가난했던 분

어머니에 대해서는 여러 번 써보려 했습니다. 어머니를 실제 모습 그대로 기록하고 싶었어요. 하지만 한 번도 제대로 써지지가 않더군요. 나는 써놓은 글을 읽어보고는 안 돼, 이렇게 쓰면 안 돼, 어머니에 대해서는 쓸 수가 없어 하고 말합니다.

살아오며 많은 사람들을 만났습니다. 그들 가운데 뛰어난 사람, 특별한 인격, 희귀한 재능을 가진 사람들이 있었지요. 예술가, 정치인, 학자, 과학자, 왕 들도 있었습니다. 그러나 내 어머니 같은 분은 만나지 못했어요. 어머니는 내 유년기와 소년기의 기억을 지배하고 있습니다. 어머니의 존재는 세월이 가도 나와 함께 남아 있어요. 모든 상황에서, 어려운 시기와 중요한 결정을 내려야 하는 때가 오면 나는 어머니라면 어떻게 했을지 나 자신에게 묻고 그에 따라 행동합니다. 돌아가신 지 40년이 지난 뒤에도 어머니는 여전히 내 삶의 지침이며 지금도 나와 함께 계십니다.

푸에르토리코의 마야게스가 어머니의 고향이었어요. 어머니의 부모님은 카탈루냐에서 그곳으로 이주하셨는데, 카탈루냐의 훌륭

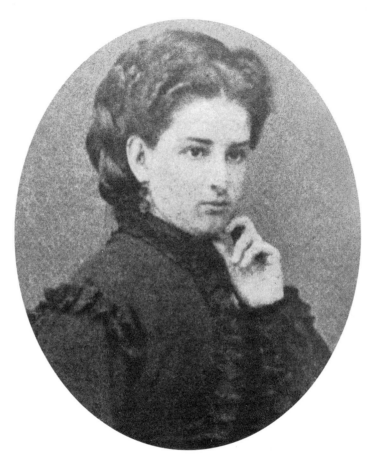

카잘스의 어머니, 필라르 데필로 데 카잘스.

한 가문 출신이었습니다. 어머니는 아직 어린 아가씨였을 때 외할머니와 함께 벤드렐에 살던 친척을 방문하러 에스파냐로 왔습니다. 열여덟 살 때였어요. 외할아버지는 이미 돌아가신 뒤였고요. 외할아버지는 민주주의 원칙에 대한 강력한 지지자셨고, 푸에르토리코에 대한 에스파냐의 독재적이고 강압적인 통치를 반대했습니다. 그 체제는 자유주의자들을 박해하고 괴롭혔습니다. 그런 고통을 더 이상 견딜 수 없게 되자 이 훌륭한 어른은 자살해버렸습니다. 외삼촌한 분도 같은 이유로 자살했어요. 그 시기는 푸에르토리코 국민에게 고통스런 시절이었습니다.

어머니가 아버지를 만난 것은 벤드렐에서였습니다. 아버지는 그때 이십 대 초반이었고 교회의 오르가니스트이자 피아노 교사였어요. 어머니는 그의 제자였는데 둘은 사랑에 빠졌습니다. 결혼 후 어머니는 아름다운 옷들을 사람들한테 나누어주고 수수하고 값싼 옷을 입기 시작했습니다. 그것은 어머니 나름대로 자기가 이제 한 가난한 남자의 아내임을 나타내는 방식이었어요. 오랜 세월이 지난 뒤, 아버지가 돌아가시고 내가 성공하기 시작했을 때 한번은 어머니께 이렇게 말씀드린 적이 있습니다. "어머니, 어머니는 정말 미인이신데 말이에요……. 장식품도 좀 달고 그러세요. 작은 진주 브로치 같은 건 어떠세요? 꼭 하나 사드리고 싶은데요."

어머니는 말씀하셨어요. "파블로, 너야 돈을 벌고 부자가 되겠지만 나야 언제나 가난한 남자의 아내가 아니냐." 그러면서 어머니는 장식품을 달지 않으셨습니다. 어머니는 그런 분이셨어요.

어머니가 결혼했을 무렵 벤드렐에는 의료시설이라고 할 만한 것

이 없었습니다. 아이가 태어나면 석탄장수의 아내가 산파 노릇을 했어요. 석탄장수가 수완 좋은 사람임엔 틀림없지만 그의 아내는 아기를 받는 일에 관해 아무것도 모르는 사람이었습니다. 많은 아기가 감염과 그 밖의 다른 복합적인 이유 때문에 죽었어요. 우리 어머니가 낳은 열한 명의 아이 중에서도 일곱 명이 출산 때에 죽었습니다. 나도 거의 살아나지 못할 뻔 했지요. 탯줄이 목에 꼬인 상태로 났거든요. 얼굴은 시커메졌고 질식해서 거의 죽을 뻔했답니다. 어머니는 마음이 여린 분이지만 아이들의 죽음으로 인한 슬픔에 대해서는 한마디도 입밖에 내지 않았어요.

어머니가 지키는 최고의 법은 인간 자신의 양심이었습니다. "나는 원칙적으로 법을 존중하지 않아"라고 말씀하곤 하셨지요. 어머니의 견해로는 어떤 법은 좀 좋을 수도 있고 다른 법은 그렇지 않을 수도 있는데, 어떤 것이 옳고 어떤 것이 그른지는 각자가 스스로 판단해야 하는 것이었어요. 어머니는 어떤 법률이 일부의 사람에게는 유리하지만 다른 사람들에게는 해가 될 수도 있다는 것을 아셨어요. 마치 오늘날 에스파냐에서 법률 일반이 소수의 사람들에게는 유리하지만 다수에게는 해를 끼치는 것처럼 말이지요. 이런 통찰력은 내면에서 우러나온 것입니다. 어머니는 언제나 원칙에 입각해서 행동했고, 다른 사람의 판단이 아니라 자기 자신이 옳다고 인식하는 것에 입각해서 행동했습니다.

내 동생인 엔리케가 열아홉 살이 되자 당시의 법률에 따라 군대에 징집됐습니다. 그는 어찌해야 할지 몰라서 어머니께 여쭈어보았습니다. 나도 그 자리에 있었는데 그 장면이 기억 속에 깊이 새겨져

있습니다. 어머니는 이렇게 말씀하셨어요. "애야, 아무도 죽이지 않아도 돼. 아무도 너를 죽이지 않을 거야. 너는 누구를 죽이거나 죽임을 당하려고 태어난 게 아니야. 가거라…… 이 나라를 떠나거라."

그래서 엔리케는 에스파냐에서 도망쳐 아르헨티나로 갔습니다. 엔리케는 어머니의 특별한 사랑을 받은 아이였어요. 제일 막내였으니까요. 그렇지만 어머니는 그 후 11년 동안이나 그를 보지 못했습니다. 징병법을 어긴 사람들에 대한 사면령이 내려진 뒤에야 엔리케는 집으로 돌아왔습니다. 나는 생각합니다, 만약 세계의 모든 어머니가 자기 아들에게 "너는 전쟁에서 남을 죽이거나 죽임을 당하라고 태어나지 않았다. 싸우지 말라"고 말해준다면 전쟁은 더 이상 없을 것이라고 말입니다.

어머니가 엔리케에게 도망하라고 권한 것은 자기 아들의 목숨을 구한다는 목적만을 위한 판단이 아니었습니다. 그것은 무엇이 옳은 일인가 하는 문제였습니다. 또 이런 일도 있었어요. 우리가 살던 지역에 콜레라가 창궐했던 적이 있습니다. 무서운 재난이었어요. 한 남자가 아무렇지도 않게 돌아다니고 이야기하는 모습을 보았는데 한 시간 뒤에 보면 그는 죽어 있었습니다. 그 지역에서만도 수천 명이 죽었고 벤드렐에서도 많이 죽었어요. 의사들도 거의 다 죽었습니다. 우리 집은 그때 산살바도르에 있었어요. 내 동생 루이스는 그때 열여덟 살 정도였는데 매일 저녁 벤드렐에 갔습니다. 그는 사람들이 콜레라로 죽은 집에 가서 밤새 시체를 묘지로 옮기곤 했습니다. "누군가는 이 일을 해야 해"라고 말했어요. 감염될 위험이 아주 컸지요. 어머니는 그가 매일 저녁 자기 목숨을 걸고 있다는 사실을

물론 알고 있었지만, 자기가 해야 한다고 느끼는 일을 하지 말라고 말리는 말은 한마디도 하지 않았습니다. 어머니에게는 애매모호한 면이 조금도 없었어요. 공명정대했지요. 항상 솔직했습니다. 작은 일에서든 큰일에서든 그랬습니다.

어머니는 소소한 법규는 무시했어요. 내가 청년이 되어 연주회를 많이 열게 되자 은행 계좌도 여럿 생겼습니다. 그 가운데 하나는 바르셀로나 은행의 것이었는데 나는 예금증서를 어머니께 드리곤 했습니다. 어머니가 그것들을 보관해두셨지요. 한번은 은행이 그 전 해에 발급했던 예금증서를 가지고 오라고 하기에 어머니께 달라고 했습니다. 어머니도 찾아보았지만 보이지 않았어요.

"저, 어머니, 사람들이 그걸 가지고 오라고 하는데요"라고 했지요.

어머니는 "왜 가져오라는 거니, 파블로?"라고 물었어요.

"그게 규정이니까요."

"규정이라고? 그게 네 돈인 줄 저 사람들이 모르니?"

"아니오, 알아요."

"그래, 그렇다면 증서를 안 줘도 되겠구나. 그 사람들도 네 돈인 줄 안다면 가서 그렇게 이야기해."

나는 증서를 찾을 수 없다고 은행 사람들에게 말했고 그들도 괜찮다고 했습니다. 신경 쓰지 않아도 되는 일이었어요.

"내가 뭐랬어? 증서를 보일 필요가 없었다는 걸 알겠지."

어머니는 완고한 형식들이 바보 같다고 생각했어요. 매사에 그러셨지요.

음악으로 세례를 주신 아버지

내가 아직 어린 소년이었을 때 아버지가 말씀하셨어요. "파블로, 네가 어른이 될 때쯤이면 날아다니는 기계를 보게 될 거다. 내 말을 기억해둬라. 그런 일이 반드시 일어날 거야." 오늘날은 이 말이 그리 놀라운 이야기도 아니지요. 제트 비행기가 소리보다 빠르게 내 집 위를 날아다니니까요. 그렇지만 거기서 나는 소리는 정말 시끄러워요! 그리고 아이들도 자기들이 언젠가는 달에 갈 수도 있다는 것을 당연하게 여깁니다. 그렇지만 내가 태어난 것은 아직 자동차도 발명되기 전의 일이니까요.

아버지는 생생한 상상력과 탐구심을 가진 분이었어요. 그는 음악을 정말 사랑했지만 음악이 유일한 관심의 대상은 아니었습니다. 물리학에도 푹 빠졌어요. 아버지는 과학의 발견에 특별한 관심이 있었습니다. 바르셀로나에서 태어나셨고 성인이 된 후로는 내내 벤드렐에서 살았으며 여행할 여유도 없었답니다. 그렇지만 그는 손을 써서 프랑스에서 관련 잡지를 받아 보았고 최첨단의 과학발전을 따라잡을 수 있었습니다. 아버지는 손재주가 비상했어요. 내가 보기에 아버지가 못 만드시는 건 없는 것 같았지요. 우리 집에는 특별 작업장이 있었는데, 그 방에서 아버지는 문을 잠그고는 몇 시간씩을 보내곤 했습니다. 그는 나무와 기타 여러 가지 재료를 써서 온갖 종류의 물건을 만들어냈어요. 아버지는 진짜 기술자였어요. 한번은 자전거를 만들어주셨고, 심지어 나무로 시계를 만들기도 했습니다. 그건 아직도 산살바도르의 집에 있어요. 30년 전에 내가 망명한 뒤로는 보지 못했지만 말입니다.

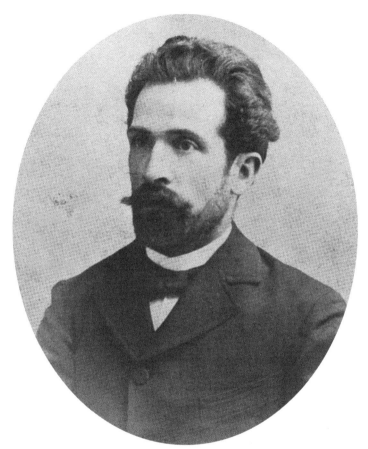

카잘스의 아버지, 카를로스 카잘스.

아버지는 자기 일에 아주 성실하셨습니다. 완벽주의자였어요. 거의 모든 일에 인내심이 대단했지요. 그는 천식으로 심하게 고생했지만 한 번도 불평한 적이 없었어요. 조용하고 부드러운 사람이지요. 아버지가 목소리를 높인 적은 한 번도 없었던 것 같아요. 그러면서도 그는 강한 신념의 소유자였고 열렬한 공화주의자였으며 카탈루냐에서 일어난 카를리스타 전쟁에스파냐왕 페르난도 7세의 아우인 돈 카를로스가 조카딸 이사벨 2세의 즉위에 반대해 일으킨 내전─옮긴이 동안 공화주의라는 목표를 위해 목숨을 걸었습니다. 그것이 어머니와 결혼하기 조금 전의 일이었어요. 아버지가 카탈루냐의 독립을 완강하게 지지한 것은 당연한 일이었습니다.

아버지의 일생은 음악을 중심으로 이루어졌습니다. 만약 제대로 된 음악교육을 받았더라면 아버지는 뛰어난 작곡가나 피아니스트가 됐을 겁니다. 그러나 그는 벤드렐의 교회 오르가니스트로 있으면서 피아노와 성악을 가르치고, 노래를 짓거나 그 밖의 여러 가지 작곡을 하는 자기 자신에게 만족했습니다. 그가 마을에서 자그마한 합창단을 만든 것이 약 백 년 전의 일인데 그 합창단이 지금도 활동하고 있어요. 마을 축제나 무도회가 열리면 아버지가 연주를 했죠. 자신의 온 감정과 영혼을 연주에 쏟아부었습니다. 그의 목표는 아름다움 그 자체였고 겉치레라곤 조금도 없었어요.

아버지는 아직 어린아이였던 내게서 음악적인 재능을 알아보셨습니다. 하지만 당신이 워낙 뛰어난 음악가였기 때문에 당신 아들이 음악가가 되리라는 것은 그로서는 당연한 일이었어요. "세상에, 내 아들은 정말 기가 막힌 음악가야"라는 식의 말은 한 번도 하지

않았습니다. 아버지 생각으로는 어린 나이에 연주하고 작곡하는 나의 재능이 조금도 특별한 것이 아니었어요. 그가 볼 때 그건 너무나 당연한 일이니까요.

그러나 어머니의 태도는 완전히 달랐습니다. 어머니가 내 재능에 대해 자랑하고 다녔다는 건 아니에요. 그렇지만 어머니는 내가 특별한 재능을 타고났으며 그걸 길러주기 위해 할 수 있는 일은 무엇이든 해야 한다고 확신했습니다. 아버지는 내가 음악으로 먹고살 수 있으리라고 생각하지 않았어요. 당신 경험으로 미루어 그것이 얼마나 힘든 일인지를 알고 있었기 때문이지요.

아버지는 장사를 하는 편이 더 실용적이라고 생각했습니다. 또 실제로 내가 아직 어렸을 때 아버지는 목수 친구분에게 나를 도제로 맡기려는 생각도 했었지요. 나는 항상 육체노동이 창조적인 일이라고 생각했고 손으로 일하는 사람들에 대해 존경심을 가지고 있을 뿐 아니라, 정말 감탄을 금치 못합니다. 나는 그들의 창조력이 바이올리니스트나 화가에 비해 열등하지 않다고 생각해요. 종류가 다를 뿐이지요. 그리고 음악이 나의 운명이라는 어머니의 확신과 결단이 아니었더라면 내가 목수가 됐을 가능성도 충분합니다. 그러나 그다지 훌륭한 목수는 못 됐을 것 같아요. 아버지와는 달리 나는 무얼 만드는 재주는 전혀 없고 아무리 간단한 것이라도 몸을 놀려야 하는 일에는 완전히 젬병이니까요.

얼마 전만 해도 그래요. 치즈 깡통을 열 수가 없는 거예요. 나는 너무나 약이 올라서 아내에게, 내 사랑하는 마르티타에게 말했어요. "이봐요, 나는 손으로 하는 일은 아무 일도 못 하겠어."

마르티타는 그 말이 전부 다 옳지는 않다고 했어요. 그리고 구석에 있던 내 첼로를 가리켰지요. 물론 그의 말이 옳아요. 그런 결점을 보상해준 무언가가 있었으니까요.

음악의 세상이 열리고

내 최초의 모티프

예수 탄생의 설화는 언제나 내게 특별한 의미입니다.

내 최초의 작곡은 예닐곱 살쯤 됐을 때였어요. 아버지와 함께 「목자들의 경배」Els Pastorets 공연을 위해 쓴 곡이었습니다. 그 야외극은 벤드렐의 교회 센터에서 상연됐는데, 거기서 나는 목자들과 동방박사들이 베들레헴에 도착하는 것을 방해하기 위해 온갖 종류의 교묘한 음모를 꾸미는 악마 역을 맡았지요.

70년도 더 지난 뒤, 내란이 끝나고 에스파냐에서 망명해 나온 뒤, 나는 연주회나 음악축제의 마지막에 항상 옛날 카탈루냐의 민요이며 크리스마스 캐럴이기도 한 「새의 노래」El Cant del Ocells를 연주했습니다. 그 후로 그 곡은 에스파냐 망명객들 사이에서 망향의 주제로 알려지게 됐지요. 현재 피레네산맥의 프랑스 쪽 비탈면에 위치한 몰리츠레뱅마을에는 그랑테르말호텔이라는 근사한 온천이 있습니다. 최근 프라드 음악축제Prades music festival 기간에 그 온천 가까이 있는 작은 집에 머물렀지요. 호텔 주인은 그곳의 탑에 종이 열다섯 개나 되는 카리용을 설치했습니다. 내가 그 카리용에다 「새의 노래」를 녹음해주었어요. 한 시간마다 그 잊을 수 없는 멜로디가 울려

나와 산에 메아리치는 것을 들을 수 있습니다. 그 가운데 제일 큰 종에는 내가 이 노래를 통해 카탈루냐인들의 슬픔과 향수에 대해 말하는 글이 새겨져 있어요. 거기에는 이런 말도 있습니다. "평화와 희망의 노래 ―내일은 그들에게 평화와 희망이 함께하기를."

10년 전, 이른바 냉전이라는 것이 강화되고 핵전쟁의 공포가 전 세계에 확산되자 나는 내가 다룰 수 있는 유일한 무기, 즉 음악을 가지고 혼자서 평화 십자군으로 나섰지요. 나는 예수 탄생 설화에 게 다시 도움을 청했습니다. 카탈루냐 출신의 작가이며 내 친구이기도 한 후안 알라베드라가 쓴 예수 탄생의 설화에 관한 시를 대본으로 오라토리오 「엘 페세브레」를 작곡한 적이 있었어요. 나는 이 오라토리오를 여러 나라의 수도에서 공연하기 시작했습니다. 이 음악을 통해 나는 인간성을 갉아먹는 고통과 핵전쟁의 끔찍한 위험을 알리고 모든 인류가 형제로서 평화로운 가운데 노력한다면 성취할 수 있는 행복에 대해 관심을 불러일으키려고 노력했습니다. 그러므로 지금 같은 핵시대에도 예수 탄생이라는 옛 이야기는 내게 특별히 절실한 주제입니다.

이 이야기는 정말 아름답고 포근하지 않습니까! 생명의 가장 숭고한 표현이며 그 속에는 인간에 대한 존경심이 들어 있기도 하지요. 또 그 이야기가 상징하는 내용들을 생각해보세요. 어머니와 아이는 출생과 창조의 상징이며, 목자가 상징하는 것은 일상의 일하는 사람들인데 그들은 기쁨에 넘치는 세계를 약속하는 새로 태어난 아기에게 경배합니다. 평화의 왕자를 상징하는 인물이 궁전이 아니라 말구유에서 태어나다니, 그 의미가 지극히 단순하면서도 심오합

니다.

또 이 설화 속에는 자연 이야기가 무수히 많이 들어 있어요.

카탈루냐의 캐럴인 「새의 노래」에서는 독수리와 참새, 나이팅게일과 작은 굴뚝새가 아기 예수에게 환영의 노래를 불러주면서 달콤한 향기로 지구를 밝혀줄 꽃이 이 아기라고 노래합니다. 또 개똥지빠귀와 홍방울새는 봄이 왔으며 나무에 잎사귀가 돋아나 푸르러진다고 노래합니다. 「엘 페세브레」에서 어부는 다음과 같이 노래합니다.

흘러가는 강물에 서서
물결을 바라보네!
물결은 햇빛에 반짝이고
내 물고기가 나를 기다리네.
꼬리는 금빛, 은빛으로
맑고 싱싱하게 빛나고
반짝거리며 춤춘다네.

그러나 전체적으로 보면 이 예수 탄생의 설화는 인간의 고통에 대한 인식을 다루고 있습니다. 아기 예수가 언젠가는 감내해야 하는 것에 대한 예감 말입니다. 그것은 미래에 올 고통과 고문의 시간을 위해 수의를 짜는 여인의 노래에 표현되어 있습니다.

마지막으로 천사와 목자들이 함께 노래합니다. "신에게 영광을! 땅에는 평화를! 전쟁은 영원히 사라지리라. 모든 인류에게 평

화를!"

　내가 예수 탄생을 주제로 처음 작곡한 것이 일곱 살 때였다고 했지요. 그 이야기야 물론 전부터 이미 알고 있었지요. 내게 남은 가상 오래되고 잊히지 않는 기억 가운데 하나는 벤드렐 교회에서 올린 크리스마스 미사에 관한 것입니다.

　다섯 살 때 일이었는데, 그 몇 달 전부터 나는 교회 합창단에서 노래하기 시작했습니다. 벤드렐에서는 자정 미사를 드리지 않고 크리스마스 오전 다섯 시에 '수탉 미사'la misa del gallo를 올리는데, 그 미사에서 노래를 부를 예정이었습니다. 그 전날 밤 나는 거의 자지 않았어요. 아버지가 내 방에 오셔서 미사 갈 준비를 해야 한다고 하셨을 때에는 아직 칠흑같이 깜깜했지요. 집 밖으로 나가니까 어둡고 추웠습니다. 너무 추워서 옷을 잔뜩 껴입었지만 그래도 추위가 옷을 뚫고 파고들어서 걸어가는 내내 벌벌 떨었어요. 떨었던 이유가 추위 때문만은 아니었지만 말이에요.

　그날 밤은 너무도 신비로웠습니다. 무언가 놀라운 일이 곧 일어날 것 같은 기분이 들었어요. 높은 하늘에는 별이 여전히 총총히 떠 있었고 침묵 속에서 나는 아버지의 손을 잡았습니다. 아버지가 나의 보호자이며 안내자임을 느낄 수 있었어요. 마을은 고요했지만 어둡고 좁은 길에는 움직이는 모습들이 있었어요. 그림자 같기도 하고 유령 같기도 한 그 형체들은 역시 별이 총총한 밤에 조용히 교회로 향하고 있었습니다. 그러다가 갑자기 빛이 터져나왔습니다. 교회의 열린 문에서 쏟아져 나온 것이지요. 우리는 다른 사람들과 함께 빛을 향해, 교회를 향해 조용히 다가갔습니다. 아버지가 오르

간을 연주하셨어요. 노래가 시작되자 노래를 부르는 것은 입이 아닌 나의 마음이었으며 나는 내 안에 있는 모든 것을 쏟아냈습니다.

음악이라는 바다 속에서

아주 어렸을 때부터 나는 음악에 둘러싸여 있었습니다. 음악은 바다였고 나는 작은 물고기처럼 그 속을 헤엄쳤다고 할 수도 있겠지요. 음악은 내 안과 밖 어디에나 있었습니다. 그것은 걸음마를 시작한 이후로 내가 숨쉬는 공기였어요. 아버지의 피아노 연주를 듣는 일은 황홀한 경험이었습니다. 두세 살쯤 됐을 때 나는 아버지가 연주하실 때면 그 마루에 앉곤 했지요. 그리고 소리를 더 충분히 빨아들이기 위해 머리를 피아노에 바짝 붙이곤 했습니다. 제대로 말도 하기 전부터 노래할 수 있었어요. 음표는 글자나 마찬가지로 친숙했습니다. 내 동생 아르투르와 나를 피아노 아래에 세워두고 아버지는 피아노 건반 앞에 등을 마주하고 섰습니다. 우리는 너무 작아서 건반 위를 볼 수 없었죠. 아버지는 손을 뒤로 뻗쳐 열 손가락을 쭉 펴고는 아무 화음이나 짚습니다. 그러고는 "자, 내가 무슨 음들을 쳤지?" 하고 묻지요. 그러면 우리는 그가 친 불협화음의 모든 음을 알아맞히지요. 그는 다시 또 그렇게 반복했습니다. 아르투르는 나보다 두 살 어렸는데 다섯 살 때 척수뇌막염으로 죽었어요. 귀여운 아이였는데 나보다 더 예민한 귀를 가지고 있었지요.

나는 네 살 때부터 피아노를 치기 시작했습니다. 피아노 치는 법을 먼저 배운 것이 얼마나 다행인지 말해두어야겠군요. 생각해보면 피아노는 모든 악기 중에서 최고예요. 그래요, 내 사랑의 대상은 첼

로지만 말이에요. 피아노로는 모든 곡을 연주할 수 있어요. 예를 들어 바이올린곡은 레퍼토리가 너무 광범위하기도 하지만 대다수 바이올리니스트는 다른 악기나 전체 오케스트라를 위해 씌어진 곡들에 대해 배울 시간이 없거나 그런 데 시간을 내지 않지요. 그런 점에서 그들은 대부분 완전한 음악가가 아니에요. 피아노는 문제가 다릅니다. 그 악기는 모든 영역을 포괄하지요. 그렇기 때문에 음악에 투신하기로 한 사람이라면 누구든, 피아노를 전문으로 하든 다른 악기를 하든 아무튼 피아노를 칠 줄 알아야 합니다. 나도 피아노를 잘 치는 편이었어요. 애석하게도 지금은 그렇지 않지만 말입니다. 이제는 손가락이 제대로 돌아가지 않아요. 물론 지금도 매일 아침 피아노를 치지만 말이에요.

내게 피아노와 작곡의 초보를 가르쳐주신 분은 아버지였습니다. 노래하는 법을 가르쳐주신 분도 아버지였지요. 나는 다섯 살 때 교회 성가대의 제2소프라노가 됐습니다. 성가대의 한 멤버가 되고 아버지의 오르간 연주에 맞춰 노래한다는 것은 내 인생에서 중대한 사건이었어요. 보수도 받았습니다. 총액 10센트 가량이었어요. 그러니 그것이 내 첫 직업이었다고 할 수 있겠군요. 내게는 아주 진지한 임무였고 내 노래뿐만 아니라 다른 아이들의 노래에 대해서도 책임감을 느꼈습니다. 나는 성가대에서 제일 어렸지만 걸핏하면 "조심해, 지금이야. 그 음표를 조심해"라고 말하곤 했어요. 그때 이미 지휘자가 되려는 소망이 있었던 것 같기도 하네요.

가끔 나는 어부와 포도밭에서 일하는 마을 사람들이 부르는 민요 소리에 아침잠을 깨곤 했습니다. 어떤 때에는 저녁에 광장에서 춤

판이 벌어졌고 그랄라gralla가 연주되는 축제가 열리기도 했습니다. 그랄라는 갈대악기였는데, 내 생각에 아마 무어족이 가져다준 게 아닌가 싶습니다. 오보에 비슷하게 생겼고 지독하게 빽빽거리는 소리를 냈어요. 나는 매일 아버지의 피아노나 오르간 연주를 들었습니다. 그의 노래와 교회음악, 그리고 대가들의 작품이었죠. 아버지는 나를 교회에서 열리는 온갖 행사에 데리고 가셨습니다. 그레고리오 성가, 합창, 오르간 자원봉사는 나의 일상이 됐어요. 그리고 언제나 자연의 소리들, 바다의 소리, 나무 사이로 지나가는 바람소리, 새들의 섬세한 지저귐, 노래할 때뿐 아니라 말할 때에도 나타나는 인간 음성의 무한히 다양한 음조 등이 있었지요. 이런 풍성한 음악들이 나를 떠받쳐주고 길러주었습니다.

나는 모든 악기가 궁금했고 모든 악기를 다 연주하고 싶었습니다. 일곱 살에는 바이올린을 켰고, 여덟 살에는 벤드렐에서 열린 연주회에서 독주를 했습니다. 특히 오르간을 연주하고 싶어 안달했어요. 하지만 아버지는 내 발이 페달에 닿을 수 있을 때까지는 그 악기에 손대면 안 된다고 했습니다. 그날이 오기를 얼마나 학수고대했는지 상상도 못 할 겁니다! 나는 한 번도 키가 큰 편이었던 적이 없었기 때문에 그날이 오는 것이 다른 아이들에 비해 좀더 오래 걸렸습니다. 실제로 도무지 오지 않을 것 같았어요. 나는 교회 스툴에 혼자 앉아서 발을 뻗어보며 계속 노력했지만, 어휴, 그렇게 해봤자 더 빨리 자라는 데는 아무 도움도 안 되더군요.

아홉 살 때 마침내 그 순간이 왔습니다. 나는 아버지께 달려가서 말했지요. "아버지, 페달을 밟을 수 있어요!" 아버지는 "한번 볼까"

라고 하셨습니다. 나는 발을 뻗었고 발이 닿았습니다. 간신히, 그러나 닿기는 했지요. 아버지는 "좋아, 이제 오르간을 연주할 수 있겠구나"라고 하셨어요. 그 오르간은 훌륭하고도 오래된 악기였는데 바흐가 라이프치히에서 사용한 것과 같은 시기에 만들어졌지요. 그것은 아직 벤드렐의 교회에 있습니다.

얼마 지나지 않아 나는 오르간을 잘 치게 돼서 아버지가 편찮으시거나 다른 일 때문에 바쁘실 때 대리 연주도 했습니다. 한번은 내가 연주를 마치고 교회를 나서려는데, 제화공 일을 하시던 아버지 친구분이 다가와서 말씀하셨어요. "오늘 네 아버지가 연주를 정말 잘하시더구나!" 그 시절에 우리 마을 제화공은 길거리에 스툴을 놓고 앉아서 일을 했습니다. 그 사람은 교회 밖에 앉아서 일을 하면서 듣고 있었던 거지요. 나는 아버지가 몸이 편찮으셔서 내가 대신 연주했다고 말씀드렸습니다. 그는 처음에는 믿지 않으려고 했지요. 그렇지만 나는 사실이 그렇다고 납득시켰습니다. 그는 자기 아내를 부르더니 매우 흥분해서 말했습니다. "오르간 연주를 한 게 카를로스가 아니었대. 당신도 이 말이 믿기지 않지. 그게 파블리토였대!" 그들 부부는 나를 끌어안고 키스를 하더니 자기 집으로 데려가서 비스킷과 포도주를 주었어요.

내 사랑 첼로

그 시절에는 이 마을 저 마을을 떠돌아다니면서 연주하고, 마을 사람들이 얼마를 주든 그걸로 근근히 생계를 유지하고 사는 떠돌이 음악가 무리들이 있었습니다. 그들은 거리나 마을 무도회에서

연주했습니다. 그 사람들은 기발한 의상을 입고 신기한 종류의 악기들을 연주했는데, 그 가운데에는 자기들이 고안해낸 악기도 있었어요. 나는 그들이 오면 언제나 아주 신이 나서 반겼습니다. 하루는 그런 음악가 세 명으로 구성된 그룹이 벤드렐에 왔습니다. 그룹 이름은 '세 개의 플랫'Los Tres Bemoles 이었어요. 나는 음악을 들으려고 광장에 모인 군중을 헤치고 나가 자갈밭 제일 앞자리에 황홀한 기분으로 자리를 잡고 앉았지요. 그리고 그들의 모습에 완전히 매료됐습니다. 그 사람들은 광대처럼 차려입고 있었어요. 나는 그들이 연주하는 모든 음표에 사로잡혀 귀를 기울였습니다. 특히 악기를 보고는 넋이 나갔어요. 만돌린, 종, 기타, 찻주전자나 컵과 유리잔 같은 부엌 용구들로 만든 악기도 있었습니다.

나는 이 악기들이 오늘날 재즈 오케스트라에서 연주되는 새로운 장치들의 선조였음이 틀림없다고 생각합니다. 한 사람은 첼로처럼 줄을 맨 빗자루 막대 악기를 켰어요. 그때까지 나는 첼로에 대해서는 들도 보도 못했지만 무슨 이유에선지, 아마 모종의 예감 같은 것이 있었는지도 모르지요, 그 빗자루 악기가 나를 제일 매료시켰습니다. 거기서 눈을 뗄 수가 없었어요. 그 소리는 멋지게 들렸습니다. 나는 집에 돌아와 아버지께 숨도 쉬지 않고 그것에 대해 이야기했어요. 아버지는 웃으셨지만 내가 너무나 열정적으로 이야기하니까 "좋아 파블로, 내가 그런 악기를 만들어주마"라고 하셨어요. 그리고 정말 그렇게 하셨지요. 빗자루 악기보다 상당히 발전된 것이었고 소리도 훨씬 좋았다고 해야겠지만 말입니다. 아버지는 호리병박에다가 현을 하나 매서 악기를 만들었습니다. 아마 그것이 내 최초

의 첼로였다고 할 수도 있겠지요. 그것은 아직 산살바도르에 있습니다. 박물관에 있는 진짜 보물처럼 유리상자에 보관되어 있어요.

나는 집에서 만든 그 악기를 가지고 우리 마을에 들어온 다른 지역의 대중적인 멜로디뿐만 아니라 아버지가 쓴 노래도 여러 개 배웠습니다. 여러 해 뒤에 어떤 나이 많은 여관 주인을 만난 적이 있는데, 그는 그 근처에 있는 산테스크레우스의 수도원을 방문했을 때 아홉 살 난 내가 어느 날 밤 수도원 회랑에서 그 이상한 악기를 연주하던 것을 들은 기억이 난다고 하더군요. 나도 그날 밤을 기억합니다. 달밤에 연주를 하는데 무너져가는 수도원의 하얀 벽과 그림자에 음악이 반사되어 울리던 것을······.

열한 살이었을 때 이미 예술가였다는 사실이 특별히 칭찬받을 만한 훌륭한 행동이었다고는 보지 않습니다. 나는 재능과 음악을 내 속에 가지고 태어났고 그게 전부입니다. 특별히 내가 이루었다고 할 업적은 아무것도 없습니다. 우리가 주장할 수 있는 유일한 업적은 우리가 가지고 태어난 재능을 무엇에다 사용하는가 하는 용도에 관한 것입니다. 때문에 나는 젊은 음악가들에게 이렇게 요구합니다. "너희가 어쩌다가 재능을 가졌다고 해서 우쭐대지 말거라. 그것은 너희들의 공이 아니다. 너희가 해낸 일이 아니란 말이다. 중요한 건 그 재능을 가지고 무엇을 하느냐는 것이야. 그 재능을 소중하게 여겨야 한다. 너희들이 부여받은 것을 허비하거나 쓸모없게 만들지 않도록 노력해라. 꾸준히 노력해서 재능이 자라나도록 해라."

물론 가장 소중히 여겨야 하는 선물이란 삶 그 자체겠지요. 우리가 하는 일은 곧 생명에 대한 경배여야 할 겁니다.

바흐, 내 영혼의 샘이여

바르셀로나

열한 살 때 나는 첼로 소리를 처음 들었습니다. 그것은 소중하고 오랜 동반자 관계의 시작이었어요. 피아노와 바이올린, 첼로로 구성된 트리오가 벤드렐에 와서 연주회를 열었는데 아버지께서 나를 거기에 데려가셨죠. 연주회는 가톨릭회관의 작은 홀에서 열렸고 청중은 그런 경우 항상 그렇듯이 교회에 갈 때 입는 제일 좋은 옷으로 차려입은 어부와 농부 그리고 마을 사람들이었습니다.

첼리스트는 바르셀로나의 시립음악학교 교수인 호세프 가르시아Josep García였습니다. 그는 이마가 벗겨지고 카이저 수염을 기른 잘생긴 사람이었죠. 그의 외모는 어딘가 그의 악기와 잘 어울리는 데가 있었어요. 첼로는 첫눈에 나를 사로잡았습니다. 전에는 한번도 첼로를 본 적이 없었어요. 첫 음절을 듣는 순간부터 압도됐습니다. 숨도 쉴 수 없을 것 같았어요. 그 소리를 들으니 무언가 너무나 부드럽고 아름답고 인간적인 빛이 나를 가득 채웠습니다. 그래요, 정말로 인간적인 어떤 것이었어요. 첫 곡이 끝나자 나는 아버지께 말씀드렸습니다. "아버지, 저건 이때껏 들었던 소리 중에서 제일 멋져요. 저 악기를 연주하고 싶어요."

연주회가 끝난 후 나는 아버지께 계속 첼로 이야기를 하면서 하나 사달라고 간청했어요. 80년도 더 전인 그 순간부터 나는 첼로와 결혼해버렸습니다. 그 후 첼로는 내 평생의 동반자이자 친구가 될 운명이었어요. 물론 바이올린이나 피아노 그리고 다른 악기도 즐거움을 주었지만 나와 첼로의 관계는 무언가 특별했습니다. 나는 바이올린을 첼로처럼 잡고 켜기 시작했습니다.

어머니는 사태의 본질을 파악하고 아버지에게 말했어요. "파블로가 저렇게 첼로에 열성을 보이니 제대로 공부할 수 있게 해야겠어. 벤드렐에는 그를 제대로 가르칠 만한 선생님이 없으니 알아봐서 바르셀로나에 있는 음악학교에 갈 수 있도록 합시다."

아버지는 깜짝 놀랐지요. "당신 무슨 소리를 하는 거야? 파블로를 어떻게 바르셀로나에 보내? 솔직히 말해 우리는 돈이 없잖아."

"무슨 방법이 있을 거야. 내가 데리고 갈게. 파블로는 음악가야. 그게 그의 천성이지. 저 아이는 그걸 위해 태어났고 필요하다면 파블로는 어디든지 가야 해. 선택의 여지가 없어."

아버지는 찬성하지 않았습니다. 사실 그는 이미 생계를 위해 나에게 목수 일을 시키려는 생각을 품고 있었으니까요. 아버지는 어머니에게 말했습니다. "당신 대단한 환상을 품고 있어."

그 문제에 관해 부모님의 말다툼은 더욱 잦아졌고 그 정도도 심해졌습니다. 무척 괴로웠어요. 두 분 불화의 책임이 내게 있다고 생각했으니까요. 스스로에게 물어봤지요. 이 상황을 어떻게 해결할 수 있을까 하고 말입니다. 그러나 어떻게 해야 할지 알 수 없었어요. 결국 아버지가 마지못해 물러섰습니다. 아버지는 바르셀로나의

시립음악학교에 나를 학생으로 받아줄 수 있는지 묻는 내용의 편지를 보냈습니다. 내게 4분의 3 사이즈의 작은 첼로가 하나 필요했는데 그걸 만들어줄 악기제조공을 학교에서 알고 있는지도 물어보았어요. 학교에서 긍정적인 회신이 온 뒤에도 내가 바르셀로나에 갈 시간이 다가오자 아버지는 계속해서 불안해했습니다.

"카를로스, 이렇게 하는 것이 옳아. 믿어도 돼. 파블로에게는 이게 유일한 길이야"라고 어머니가 말씀하셨습니다.

아버지는 머리를 절레절레 흔들면서 "난 모르겠어, 모르겠다고"라고 하셨지요.

"나는 알아, 당신은 믿어야 해. 확신을 가져봐. 그래야 돼."

그건 정말 대단한 일이었습니다. 어머니도 음악교육을 좀 받기는 했지만 아버지 같은 전문적인 음악가는 전혀 아니었어요. 그런데도 어머니는 내 미래가 어떻게 될지 아셨어요. 어머니는 처음부터 알았던 것 같아요. 마치 어떤 특별한 감각, 특이한 예지력을 가진 것처럼 그냥 아셨어요. 그리고 그런 인식 위에서 확고부동하며 침착한 태도로 행동하셔서 나를 항상 탄복케했습니다. 그때 내 공부에 대해서만이 아니라, 훗날 내가 다른 상황에서 경력을 쌓아가는 과정의 갈림길에 섰을 때에도 마찬가지였지요. 내 동생들, 루이스와 엔리케에 대해서도 마찬가지였습니다. 그들이 아직 어렸을 때에도 어머니는 그들이 걸어갈 경로를 알았습니다. 나중에 내가 세계 여러 곳에서 연주회를 열고 어느 정도 성공하게 됐을 때 어머니는 행복해하셨지만 감동하셨다고까지는 말할 수 없어요. 어머니는 이미 그렇게 될 줄 알고 계셨으니까요.

살아가면서 어머니가 무엇을 굳게 믿었는지 이해하게 됐습니다. 일어날 일은 일어날 수밖에 없다는 결론에 도달하게 됐지요. 물론 자신에 대해, 또는 우리가 무엇이 될 것인지에 대해 할 수 있는 일이 아무것도 없다는 뜻은 아닙니다. 세상의 모든 일은 항상 변화의 와중에 있으며, 변화가 자연의 방식입니다. 우리 자신도 자연의 일부인 만큼 항상 변화하고 있지요. 우리에게는 스스로를 더 좋게 변화시키기 위해 항상 노력해야 한다는 의무가 있어요. 그러나 나는 각자의 운명이 있다는 것도 믿습니다.

나는 복잡한 심정으로 벤드렐을 떠났습니다. 그 마을은 내 집이었고 내 어린 시절의 무대였습니다. 그 꼬불꼬불한 길을 따라 자전거를 탔고, 아버지가 피아노를 연습하고 교습하시던 거실이 있는 작은 우리 집, 수많은 즐거운 시간을 보냈던 교회, 함께 씨름하고 놀이를 하던 학교 친구들, 이런 모든 익숙하고 소중한 것들을 떠나고 싶지 않았습니다. 나는 겨우 열한 살 반밖에 안 되는데, 아무리 음악가라 하더라도 별로 많은 나이는 아니었지요. 바르셀로나와 벤드렐 사이의 거리는 50마일 정도밖에 안 되지만 거기에 가는 것이 내게는 해외여행이나 마찬가지였습니다. 바르셀로나는 어떻게 생겼을까? 나는 어디에 묵을까? 친구나 선생님은 어떤 사람들일까? 물론 그와 동시에 흥분으로 설레기도 했지요……. 어머니가 기차로 함께 가셨습니다. 아버지가 정거장에서 작별하면서 부드럽게 안아주셨을 때, 나는 예전에 개에게 물려 병원에 갔을 때 아버지가 해주신 말씀을 기억하려고 했습니다. "남자는 울지 않는 거라고 스스로에게 말해봐."

그러니까 내가 바르셀로나에 간 것이 80여 년 전의 일이군요. 지금도 그렇지만 그 시절에도 그 도시는 거대하고 역동적이었습니다. 번잡한 거리와 가지각색의 카페, 공원과 박물관, 사람들이 북적대는 상점, 여러 나라에서 온 배들이 닻을 내리는 시끌벅적한 부두도 있었습니다. 그 도시는 내게 여러 의미에서 세계로 나가는 통로가 되어주었습니다. 나는 이 도시에서 인생의 지극히 풍요로운 부분을 보낼 운명이었습니다. 행복하고 창조적인 많은 시간을 그 도시의 훌륭한 시민들과 함께 나누며 그곳의 예술가와 노동자들과 함께 너무나 소중한 연대를 이루는 것이지요. 이 도시에서 나는 인간의 고귀함에 대해 정말 많은 것을 배우지만, 맙소사, 인간의 고통에 대해서도 너무 많은 것을 알게 될 운명이었어요. 반세기 뒤에는 이 소중한 도시가 파시스트에 의해 점령당하고 폭격기가 머리 위로 날아다니며, 거리에는 민병대원이 돌아다니고 모래주머니가 쌓이게 됩니다. 대체 어떤 아이가 그런 일이 일어나리라고 꿈이나 꿀 수 있었겠어요?

어머니는 바르셀로나의 시립음악학교에 나를 입학시키고 벤드렐로 돌아가셨습니다. 한 달쯤 뒤에 바르셀로나로 다시 오셔서 나와 함께 지낼 예정이었어요. 어머니는 내가 당신의 먼 친척집에 머물도록 했습니다. 그 사람은 목수였고 아내와 함께 그 도시의 구시가지에서 노동자들과 이웃해 살고 있었어요. 그들은 친절하고 온화한 사람들로 나를 친자식처럼 대해주었습니다. 베네트라는 이름의 그 목수는 굉장히 멋진 분이었어요. 덩치가 크지 않은데도 도무지 무서운 게 없는 사람이었지요. 그는 혼자서 범죄와의 전쟁을 개

시한 기사였어요. 어느 날 그가 서랍을 여는 것을 옆에서 보고는 그 사실을 알았습니다. 놀랍게도 거기에는 칼과 총이 가득 들어 있었어요. 내가 놀라서 그 무기들이 왜 필요한지 물었더니 자기 자신의 특별한 소:명에 대해 이야기해주었습니다.

거의 매일 밤, 일을 마치고 저녁을 먹고 나면 베네트는 집에서 사라지곤 했습니다. 그 시절에도 바르셀로나에는 범죄가 상당히 많았지요. 그가 가진 것은 묵직한 부지깽이뿐이었습니다. 그렇지만 그의 손에 들리면 그것도 가공할 만한 무기가 됐어요. 부지깽이를, 너무 표나게 들지는 않았지만 분명하게 보일 만큼은 들고 그는 강도, 도둑, 기타 무법자 등 악명 높은 범죄자들을 상대합니다.

그는 무법자에게 가까이 다가가 그가 나쁜 사람이고 이러저러한 나쁜 짓을 했다고 일러줍니다. "그런 짓을 하면 안 돼. 자, 네 권총을 이리 내놔." 총이 아니라도, 칼이든 뭐든 상관없어요. 범죄자들도 그의 명성을 잘 알았기 때문에 그를 두려워했습니다. 그래서 대부분의 경우에는 순순히 그의 말을 들었습니다. 물론 그렇지 않은 사람도 있었지요. 그런 경우에 그는 부지깽이를 썼습니다. 어느 날 밤 그가 칼에 베인 상처를 입고 돌아온 적이 있었어요. 그는 어깨를 으쓱하더니 아내와 나에게 "걱정하지 마, 아무것도 아니야. 내일 이 문제를 마무리 지을 거야" 하더군요. 다음 날 밤 그는 기분 좋게 웃으면서 돌아왔어요. 그러고는 "그 녀석과 업무를 끝냈어"라고 말했습니다. 아마 그는 일종의 사도 같은 사람이었던 모양이에요. 그의 인상은 내게 아주 강하게 남아 있어요.

바르셀로나에 도착한 뒤 곧바로 아버지가 주문하신 작은 첼로를

가지러 갔습니다. 악기제조공은 메어라고 불리는 삼십 대 초반의
아주 친절한 사람이었어요. 그는 첼로를 주면서 활도 함께 주더군
요. 나는 한 번도 첼로를 만져본 적이 없었지만 그 자리에서 그걸로
무슨 곡인가를 연주했어요. 메어는 깜짝 놀라면서 기뻐했지요…….
　나는 음악학교에서 아주 열심히 공부했습니다. 첼로와 피아노뿐
만 아니라 화성학과 대위법, 작곡법도 공부했어요. 내 첼로 선생님
은 벤드렐에서 나를 그토록 깊이 감동시킨 연주를 했던 바로 그 호
세프 가르시아였습니다. 그는 유명한 가르시아 가문의 일원이었어
요. 성악가이고 작곡가이며 배우이고 교사이기도 한 유명한 마누엘
가르시아Manuel Garcia, 1775-1832, 1800년대 초반에 명성을 떨친 에스파냐의 테너
가수이자 성악교사-옮긴이의 친척이었습니다. 마누엘 가르시아는 아마
도 역사상 제일 특별한 성악가 가문의 시조일 겁니다. 그의 딸이 저
위대한 마리아 말리브란Maria Malibran, 1808-36, 에스파냐의 메조 소프라노 가
수로 소프라노에서 콘트랄토에 이르는 넓은 음역을 소화할 수 있었다. 여동생인 폴린 비
아르도 역시 유명한 메조 소프라노였으며 오빠인 마누엘 가르시아 2세는 19세기의 가장
위대한 성악교사였다. 1825년에서 30년까지 짧은 기간에 유럽 전역에서 전대미문의 성공
을 거두었으나 사고로 요절했다-옮긴이이고 그의 아들인 마누엘도 음악교
사였는데 후두경喉頭鏡을 발명했습니다.
　호세프 가르시아는 훌륭한 첼리스트였고 뛰어난 교사였습니다.
나는 현악기를 연주하는 손 모습이 그보다 더 아름다운 사람을 보
지 못했어요. 그는 자신이 정한 규율을 엄격히 지키도록 했는데, 본
래 성품은 온화한 사람이었지만 학생들은 가끔 그를 무서워했습니
다. 그는 수업할 때 학생들이 잘하더라도 좀처럼 감정을 표현하는

일이 없었습니다. 그러나 내가 연주할 때면 그는 가끔 나를 등지고 선 채로 한참을 가만 있다가 돌아서곤 했습니다. 그럴 때면 그의 얼굴에 아주 이상한 표정이 떠올라 있었죠. 그때는 그게 뭔지 이해하지 못했지만 감동받은 표정이었다는 것을 나중에야 알게 됐어요. 여러 해가 지난 후 내가 성공의 가도를 달리고 있을 때 부에노스 아이레스에서 가르시아를 만났지요. 그는 거기에 살고 있었습니다. 다시 만나서 얼마나 기뻤던지! 그는 자기가 나를 가르쳤다는 사실을 정말 자랑스럽게 여겼습니다. 나는 또 그가 가르쳐준 모든 것과 내게 보여준 친절함에 대해 정말 감사를 느끼고 있었어요. 우리는 서로 껴안고 눈물을 흘렸습니다.

바르셀로나의 학교에 다니는 와중에 그때까지 통용되던 첼로 연주 자세를 바꾸려 시도하기도 했습니다. 사실 나는 그때 열두어 살 정도밖에 안 됐지만, 어떤 문제점은 아이들이 더 잘 볼 수도 있는 법이지요. 당시 첼리스트들이 교육받던 방식은 팔을 경직되게 해서, 양 팔꿈치를 옆구리에 붙이고 연주하는 것이었습니다. 내게는 분명히 아주 우습고 부자연스러워 보였어요. 그 시절에는 첼로를 배울 때 활을 잡는 쪽 겨드랑이에 책 한 권을 끼고 연습하기까지 했습니다. 그런 것이 모두 바보 같아 보였어요. 그래서 심하게 꺾이고 부자연스러운 자세를 버리고 팔을 자유롭게 움직일 수 있는 방법을 궁리하기 시작했습니다. 또 왼손의 움직임과 운지법이 개선되어야 할 필요가 있다고 생각했어요. 그 시절에는 왼손을 꺾은 자세로 유지했기 때문에 첼리스트들은 끊임없이 손을 위아래로 움직이며 손가락을 놀려야 했지요.

나는 손을 쭉 펼침으로써 지판 위에 닿는 손의 범위를 넓혀보았습니다. 그랬더니 손 전체를 움직이지 않고도 한 번에 네 음표를 짚을 수 있었어요. 그때까지는 연주자들이 한 번에 세 음표밖에는 켤 수가 없었지요. 학교에서 내가 개선한 방법들을 활용하기 시작하자 학생들은 경악했습니다. 선생님도 상당히 놀라셨지만 앞에서 말한 것처럼 이해심이 있는 분이었으니까, 내 자세가 정신 나간 것처럼 보이기는 했지만 나름대로 체계가 있다는 것을 아셨어요. 어쨌든 지금은 아무도 겨드랑이에 책을 낀 자세로 첼로를 배우지는 않잖아요!

카페 토스트의 '꼬마'

학교에서 공부한 지 6개월이 되자 나는 교외 카페에서 연주하는 일을 얻을 수 있을 만큼 첼로를 잘 하게 됐습니다. 카페 토스트라는 가족적인 분위기의 고급 카페였어요. 카페 이름은 곧 주인인 토스트 씨의 이름이기도 했지요. 나는 거기서 매일 연주했고 보수는 일당 4페세타였습니다. 주로 가벼운 음악들, 일상의 대중음악이나 흔히 듣는 오페라의 발췌곡과 왈츠를 피아노 삼중주로 연주했어요. 그러나 그때 내 젊은 머리에는 이미 거장들, 즉 바흐, 브람스, 멘델스존, 베토벤의 음악들이 꽉 차서 붕붕대고 있었어요. 오래지 않아, 생각건대 나같이 어린 사람의 수준으로는 상당히 세심하게 신경을 쓴 결과 더 나은 음악을 프로그램에 포함시키는 데 성공했지요. 손님들은 그걸 좋아했어요. 그래서 나는 '매주 하루 정도는 고전음악에 할애하자고 주인과 트리오의 다른 멤버들에게 제의할 때가 됐

구나' 하고 생각했어요. 첫날 연주는 굉장히 큰 성공을 거두었습니다. 나는 곧 독주도 하게 됐어요. 카페 토스트의 음악과 '꼬마'el nen에 관한 소문이 퍼져나갔습니다. 그때 사람들은 저를 꼬마라고 불렀죠. 저녁시간을 카페에서 보내려는 손님들이 상당히 먼 곳에서도 오기 시작했습니다. 토스트 씨는 상황이 이렇게 진전되자 기분이 좋아졌고 나를 자랑스러워했어요. 어떤 때는 토스트 씨가 나를 연주회에 데려가기도 했습니다. 한번은 리리코 극장에서 리하르트 슈트라우스Richard Strauss, 1864-1949가 자신의 작품을 지휘하는 것도 들었습니다. 그때 슈트라우스는 막 성공하기 시작한 젊은이였어요. 그 경험은 내게 지대한 영향을 주었습니다.

그런데 내 태도 가운데 토스트 씨가 마음에 들어하지 않은 게 한 가지 있었습니다. 카페에 도착하는 시간을 제대로 지키지 않는다는 점이었지요. 규칙대로라면 나는 아홉 시 정각까지는 와 있어야 했습니다. 그렇지만 도시에는 신나는 볼거리도 많았고, 어린 소년이 생각해볼 만한 새로운 문젯거리들도 많았지요. 나는 근사한 조류시장과 꽃가게들이 있는 람블라스 거리를 어슬렁거리거나, 한 번도 가본 적이 없는 이웃 지역을 탐험하기도 하고, 새 책을 읽거나 아니면 리리코 극장의 정원에서 몽상에 빠지기도 했습니다. 그러니 간혹 일터에 늦는 일도 있었겠지요. 하룻밤은 카페에 도착하니 토스트 씨가 입구에 근엄한 얼굴로 서 있는 게 아니겠어요. 그는 포켓에 손을 넣더니 시계 하나를 꺼내서 내게 주었습니다. "좋아, 네가 시간의 의미를 배우는 데 아마 이게 도움이 될 거다"라고 말했어요.

나는 그때 시계를 생전 처음 가져보았습니다. 해가 지나면서 나

는 시간의 의미에 대해 더 많은 것을 배웠고 지금도 시간을 주의 깊게 활용하며 조직적인 생활을 한다고 할 수 있는 편입니다. 물론 어떤 때는, 특히 내가 연습하고 있거나 악보를 연구할 때는 약속시간이 됐다고 마르티타가 일깨워주어야 하기도 하지만 말이에요. 내 관점에서 볼 때 조직적인 태도는 창조적인 작업에 필수입니다. 그래서 제자들에게도 자주 이 모토를 반복해서 강조하지요. "자유, 그리고 질서!"

여름에는 수업이 없기 때문에 나는 순회 연주단에 들어갔습니다. 우리는 말이 끄는 역마차를 타고 덥고 먼지가 풀풀 날리는 길을 따라 카탈루냐의 시골을 돌면서, 이 마을 저 마을 축제와 무도회, 장이 서는 곳에서 연주했습니다. 민속음악과 춤곡, 왈츠, 마주르카, 사르다나sardana, 카탈루냐 지방의 전통 무곡으로 론도와 비슷하다. 엄격한 규칙에 따라 추는 윤무 형식이다—옮긴이, 미국에서 온 음악 등 어떤 음악이든 연주했어요. 주로 초저녁에 연주를 시작해서 새벽까지 계속했습니다. 농부와 어부들은 건장한 사람들이니까 밤새도록 춤출 수 있었지요. 그리고 그다음 날도 하루 종일 춤을 추는 거예요! 그 여름의 순회연주는 고된 일이었고 쉴 시간도 거의 없었지만 정말 즐거운 경험이었어요! 우리 연주를 듣는 마을 사람들에게서 나는 놀랄 만한 연대감, 이를테면 우정과 동지애를 느꼈고 거기서 특별한 행복을 찾을 수 있었습니다. 그들이 춤출 때 그들과 나 사이에서 이루어지던 커뮤니케이션과 끝난 뒤 손뼉치고 소리칠 때 그들의 얼굴에 나타나던 표정에서 말입니다. 우리는 음악이라는 언어를 통해 대화를 하는 것입니다. 그 후로 나는 소규모 연주회든 큰 연주회의 많은 청중 앞

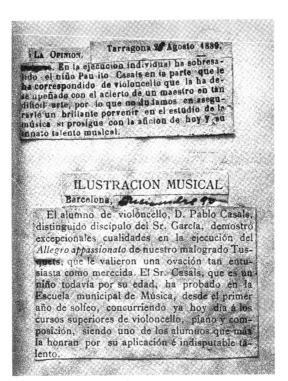

카잘스가 각각 열두 살, 열세 살이었을 때 가진 초기 연주회에 대한 평문.
그의 어머니가 가지고 있던 스크랩북에서 발췌했다.

"소년 파블리토 카잘스는 첼로 파트의 연주에서 탁월한 솜씨를 보였다. 지극히 완숙한 확신을 가지고 첼로 파트의 연주를 펼쳤으므로 우리는 그가 현재와 같은 헌신적인 태도와 재능을 계속 유지한다면 그의 미래가 빛나리라는 것을 주저 없이 확신할 수 있다"—1889년 8월 25일.

"첼로 학생인 파블로 카잘스 군은 가르시아 씨의 탁월한 제자로서 비탄적인 투스켓 가운데 알레그로 아파쇼나토의 연주에서 비범한 재능을 보여주었다. 기립박수가 터져 나왔다. 연주에 어울리는 열광적인 박수였다. 그는 아직 소년이지만 지역 음악학교에서 음계 공부를 시작한 첫해부터 첼로와 피아노와 작곡의 고급 과정인 현재에 이르기까지 헌신적인 태도와 부정할 수 없는 재능을 통해 학교를 빛낸 뛰어난 학생들 가운데 하나임을 입증했다"—1890년 12월.

이든 간에 그때 내가 가졌던 그 느낌, 내 연주를 듣는 그들과 나 자신 사이의 깊은 공감의 그 느낌을 잃은 적이 없습니다.

카페 토스트에서 두 해 동안 연주한 뒤 나는 더 좋은 자리를 얻었습니다. 카페 파하레라였어요. 에스파냐어로 파하레라pajarera는 '새장'이라는 뜻인데, 그 카페는 새장처럼 유리벽으로 둘러싸인 커다란 원형 건물이었습니다. 상당히 인상적인 외관이었지요. 보수도 더 많았고, 앙상블 구성원도 일곱 명이나 됐어요.

나는 열네 살 때 제대로 된 첫 연주회를 가졌습니다. 바르셀로나 노베다데스 극장에서 열린 공연이었는데 어떤 나이 든 유명 여배우를 위한 자선공연이었어요. 그 여배우의 이름은 콘셉시온 팔라였지요. 아버지는 그 공연을 들으러 바르셀로나로 오셔서 전차로 나를 데려다주셨습니다. 지독하게 불안했어요. 연주회장에 도착하자 허둥대면서 "아버지, 곡 시작 부분을 잊어버렸어요! 하나도 생각나지 않아요! 어떻게 해요?"라고 하소연했습니다. 아버지는 나를 차분하게 안정시켜주셨어요. 그것이 벌써 80년 전의 일인데, 지금도 연주회 전의 불안감은 도저히 극복할 수 없는 문제예요. 그건 언제나 고문이에요. 무대에 나가기 전에는 가슴이 뭔가에 찔리는 것처럼 아파요. 정말 고통스러워요. 남들 앞에서 연주한다는 생각은 여전히 악몽이에요…….

바흐의 무반주 첼로 모음곡 발견

아버지는 나를 보러 매주 한 번씩 벤드렐에서 오셨습니다. 우리는 함께 산책을 가거나, 어떤 때는 음악서점에 들어가서 악보를 찾

PRIMERA PARTE

1.º Liszt, *Rhapsodie* Sr. Bonin
2.º Vieniausky, *Polonaise.* . . . Srios. Bonin her-
 manos
3.º Beethoven, *Sonata en do menor.* . Srta. Via
4.º { Beriot, *Andante.* | Srios. Bonin her-
 { Dancla, *Bolero.* | manos
5.º Scarlatti, *Capricho.* Srta. Via

SEGUNDA PARTE

1.º Chopin, *Polonaise.* Sr. Bonin
2.º Opper, *Gavotte.* Sr. Casals
3.º Thomé, *La Sirene.* Srta. Via
4.º Dunkler, *Polonaise.* Sr. Casals
5.º Thalberg, *Estudio.* Srta. Via
6.º Liszt, *Rhapsodie.* Srta. Via

Barcelona, 30 de Marzo 1892

Pelayo, 9, entr.º

1892년에 바르셀로나에서 있었던 카잘스의 첫 연주회 프로그램.

아보기도 했지요. 몇 시간을 보내고 아버지는 집으로 돌아가셔야 했습니다. 카페 파하레라의 앙상블 레퍼토리는 카페 토스트에서보다 광범위했습니다. 나는 여기서도 계속 독주를 했기 때문에 더 많은 음악이 필요했어요. 하루는 아버지께 카페 파하레라에서 쓸 새 독주곡이 꼭 있어야 한다고 말씀드렸습니다. 우리는 악보를 찾아보러 나섰어요.

두 가지 이유에서 그날 오후를 절대로 잊을 수 없을 겁니다. 먼저 아버지는 처음으로 풀 사이즈 첼로를 사주셨습니다. 그 멋진 악기를 가지게 된 것이 얼마나 자랑스러웠는지 짐작할 수 없을 거예요! 그런 다음 부두 가까이에 있는 어떤 고악보서점에 들렀습니다. 나는 악보 뭉치를 뒤져보기 시작했어요. 그러다가 오래돼 변색되고 구겨진 악보 다발이 눈에 띄었습니다. 그것은 바흐의 무반주 첼로를 위한 모음곡이었습니다. 첼로만을 위한 곡이라니! 나는 놀라서 그걸 바라보았습니다. 첼로 독주를 위한 여섯 개의 모음곡이라고! 나는 생각했습니다. 어떤 마술과 신비가 이 언어 속에 숨겨져 있을까? 그런 모음곡이 있다는 말을 한 번도 들어본 적이 없었어요. 아무도, 내 선생님들조차도 그런 말을 해준 적이 없었습니다. 나는 곧 그 상점에 갔던 목적에 대해서는 까맣게 잊어버렸습니다. 오로지 그 악보 한 뭉치만을 들여다보면서 조심스럽게 어루만지기만 할 뿐이었어요. 그 장면에 대한 기억은 전혀 흐려지지 않네요. 지금도 그 악보의 표지를 보면 바다 냄새가 희미하게 나는 먼지투성이의 오래된 가게로 다시 돌아가 있는 듯이 느껴집니다. 나는 그 악보가 왕관의 보석이기나 한 것처럼 단단히 움켜쥐고 서둘러 집으로 돌아왔습

니다. 방에 들어가서는 그것을 열심히 들여다보았지요. 읽고 또 읽었어요. 그때 내 나이는 열세 살이었습니다. 그 뒤로도 8년 동안 그 악보 발견에서 느꼈던 경이감은 마음속에서 계속 자라났습니다. 그 모음곡은 새로운 세계를 열어주었어요. 설명할 수 없는 흥분 속에서 나는 그 곡을 연주하기 시작했습니다. 그것은 나의 가장 소중한 음악이 됐어요. 그 뒤 12년 동안 매일 그 곡을 연구하고 연습했습니다. 그래요, 12년이 지나서야 나는 그 모음곡 가운데 하나를 공개 연주회에서 연주할 만큼 용기가 생겼는데 그때 내 나이는 이미 스물다섯 살이었어요.

그때까지는 어떤 바이올리니스트나 첼리스트도 바흐의 모음곡을 전곡으로 완주한 적이 없었습니다. 사라방드, 가보트나 미뉴에트를 따로 떼어서 하나씩 연주했지요. 그러나 나는 그걸 하나의 전체 음악으로 연주했습니다. 전주곡에서부터 다섯 개의 춤곡에 이르기까지, 반복 부분도 모두 켰어요. 반복 부분을 연주해야 비로소 놀라울 정도의 전체적인 짜임새가 생기고 모든 악장의 속도와 구조, 건축적인 구조와 예술성이 완성됩니다. 그 곡들은 학술적이고 기계적이며 따뜻한 느낌이 없는 작품이라고 여겨져왔습니다. 생각해보세요! 그 곡은 그렇게 폭넓고 시적인 광휘로 가득 차 있는데 그걸 어떻게 차가운 곡이라고 생각할 수 있었을까요! 그런 특징들은 바흐의 본질 그 자체이며, 또 바흐는 음악의 본질입니다.

기인 음악가 알베니스

내가 바흐의 무반주 첼로 모음곡을 발견하기 조금 전에는 예술가

로서의 내 인생에 그보다 훨씬 큰 영향을 미치게 될 다른 사건이 일어났습니다. 아직 카페 토스트에서 일하고 있을 때였습니다. 어느 날 저녁 중요한 손님 한 분이 카페에 왔는데, 그는 카탈루냐 출신의 유명한 작곡가이자 피아니스트인 이사크 알베니스Isaac Albéniz, 1860-1909였어요. 그와 함께 온 사람들은 그의 친구인 바이올리니스트 엔리케 아르보스Enrique Arbos, 1863-1939와 첼리스트 아구스틴 루비오Agustin Rubio였지요. 알베니스는 '꼬마'에 대한 소문을 들었는데, 그 아이가 첼로를 그렇게 잘 켠다고들 하니까 자기 눈으로 직접 보고 싶어진 거지요. 그는 기다란 시가를 피우며 앉아서 주의 깊게 들었습니다. 그는 서른 살쯤 됐는데 키가 작고 뚱뚱했으며 턱수염과 코밑수염을 조금 길렀어요. 프로그램이 다 끝나자 그는 다가와서 나를 끌어안았습니다. 나에게 보기 드문 천재라고 하더군요. "나와 함께 런던에 가자!"고 했어요. 그에게는 다른 사람까지 금방 그의 기분에 전염되게 하는 그런 유쾌한 분위기가 있었습니다. "거기서 나와 함께 공부해야겠다." 그 유명한 음악가에게서 그런 제의를 받았으니 내가 우쭐해지는 것도 당연했지요.

그렇지만 그의 제안을 들은 어머니의 반응은 아주 달랐습니다. 어머니는 그 제의는 고맙게 생각하셨지만 런던에 가는 것에는 전적으로 반대하셨어요. "내 아들은 아직 어린애예요." 어머니는 알베니스에게 말했습니다. "얘는 런던에 가서 순회 연주를 시작하기에는 너무 어립니다. 얘는 여기 바르셀로나에 남아서 공부를 마쳐야 해요. 다른 일을 할 시간은 나중에도 충분히 있을 거예요."

알베니스는 어머니가 남의 말에 쉽게 마음을 바꾸는 사람이 아니

라는 걸 알았습니다. "좋습니다. 그렇지만 당신 아들은 재능이 대단합니다. 제가 도와줄 수 있는 일이라면 무슨 일이든 해야겠다고 생각합니다. 마드리드의 데 모르피 백작에게 소개장을 써드릴게요. 그는 훌륭한 분입니다. 예술 후원가이고 뛰어난 음악가이며 학자이기도 하지요. 그는 마리아 크리스티나 대비의 개인 자문관이기도 합니다. 그는 파블로가 성공하도록 도와줄 수 있어요. 준비가 됐을 때 이 편지를 그에게 가져가세요." 어머니는 그러겠다고 했고 알베니스는 편지를 써주었습니다.

어머니와 내가 그 편지를 활용한 것은 3년이 지난 뒤였습니다. 어머니는 자기가 적절하다고 생각하는 때가 오기를 기다리면서 그걸 간직하고 있었고, 그걸 사용한 시기는 내 이력에서 가장 중요한 이정표가 됐습니다. 그리고 그 순간은 너무나 단순한 방식으로 다가왔습니다. 인생이란 것이 어떤 때는 그런 식이지요.

나중에 알베니스와 가까운 친구가 됐습니다. 그는 위대한 예술가이자 피아니스트일 뿐만 아니라 정말 기막히게 놀라운 사람이었어요. 그는 신동이었고, 네 살 때 바르셀로나의 로메아 극장에서 피아니스트로 데뷔했습니다. 군악대에서 널리 연주될 행진곡을 작곡한 것은 일곱 살 때였습니다.

소년이 되자 그는 온갖 종류의 야단스런 소동에 끼어들었습니다. 열세 살 때는 가출해서 온 유럽을 떠돌아다녔어요. 피아노 연주도 하고 미치광이 같은 사건에 말려들기도 하면서 말입니다. 그러고 나서 그는 배를 타고 미국으로 갔는데, 내 생각으로는 아마 밀항이었던 것 같아요. 거기서 인디언과의 모험이나 기타 그런 종류의 일

들을 겪었지요. 그가 해준 이야기들이 얼마나 희한했는지, 생각해 보면 정말! 그는 아직 청년기가 끝나기 전에 에스파냐로 돌아왔고 결국 런던에 정착했습니다.

그의 기교는 놀라웠어요. 그런데 그는 도무지 연습을 안 했습니다. 연주회를 앞두고도 말이에요. 손이 작은데도 놀랄 만큼 강하고 유연했죠. 그가 작곡한 음악은 자기 고향인 카탈루냐의 영향을 크게 받았습니다. 그곳의 아름다운 경치와 민요 가락, 아랍풍의 변형에서도 많은 영향을 받았죠. "나는 무어인이야"라고 그는 말하곤 했습니다. 그에게는 보기 드문 유머 감각이 있었어요. 진짜 보헤미안이라고도 할 수 있겠지요. 자기가 작곡한 유명한 「파바나」Pavana를 15페세타라는 거액(!)을 받고 팔았다고 들었는데, 그 가격은 그가 굉장히 보고 싶어했던 투우 경기 입장권 가격이었어요.

데 모르피 백작이 알베니스를 처음 만난 방식도 이 예술가의 삶의 특징을 전형적으로 보여주는 것이었습니다. 그때 백작은 스위스에 가는 길이었던 모양인데, 타고 있던 기차칸의 의자 밑에서 이상한 소리가 나는 걸 들었습니다. 몸을 굽히고 내려다보니 의자 밑에 한 아이가 숨어 있었어요. 그 아이가 알베니스였습니다. 물론 차비를 내지 않으려고 숨었던 거지요.

"그래, 실례가 안 된다면 네가 누군지 물어보고 싶은데?" 백작이 물었습니다.

알베니스는 그때가 열세 살쯤 됐을 때였는데 이렇게 대답했습니다. "나는 위대한 예술가예요."

이것이 그들 만남의 시작이었습니다.

고통이 싹트며

성인이 된 후로 내게는 항상 인간이 완벽해질 수 있다는 데 대한 신념이 있었습니다. 인간이란 얼마나 경이로운 존재입니까. 인간은 자기 혼자서, 또 자기 주위의 세계 속에서 정말 환상적인 일들을 해낼 수 있어요! 자연이 창조 과정에서 이루어낸 이 최고의 정점인 인간 존재는 정말 굉장하지 않습니까. 그러나 인간에게는 선을 행하는 무한한 능력도 있지만, 동시에 악을 행하는 능력도 무한하게 있습니다. 우리 모두에게는 그 두 가지 가능성이 다 있습니다. 나 자신도 내 속에 있는 거대한 악, 최악의 범죄 잠재력을 깨달은 지 오래입니다. 나 자신 속에 거대한 선의 잠재력을 가지고 있는 것과 마찬가지로 말입니다. 어머니는 말씀하시곤 했습니다. "모든 인간은 자기 속에 선과 악을 가지고 있단다. 자기가 그 가운데서 선택을 해야 해. 문제는 그 선택이야. 너 자신 속에 있는 선의 명령을 듣고 거기에 복종해야 한단다."

십 대 때 내 삶에 첫 위기가 닥쳐왔습니다. 정확한 원인이 무엇이었는지 설명할 수가 없어요. 학교 공부는 막바지에 이르고 있었는데 미래는 아직 제대로 결정되어 있지 않았어요. 또 내 장래에 대해 부모님이 계속 의견 차이를 보이던 것 때문에 심하게 고민하고 있었습니다. 그때까지도 부모님 사이의 의견대립은 해결되지 않고 있었지요. 아버지는 여전히 내가 음악을 직업으로 삼아 거기에 전 생애를 바치는 것이 어리석다고 생각하셨지만, 그렇게 해야 한다는 어머니의 생각도 확고부동했습니다. 두 분의 불화의 원인이 나라는 생각 때문에 매우 고통스러웠습니다. 그런 것이 빨리 끝나기를 바

랐지요.

그러는 동안에도 내 머릿속은 새로운 생각과 관념, 이상으로 꽉 차 있었고, 끊임없이 주위의 세계를 탐험하고 관찰하고 검토하고 있었습니다. 내 시야는 아주 크게 확대됐습니다. 구할 수 있는 모든 책을 읽고 삶의 의미에 대해 더 많은 것을 생각했습니다. 예전에는 주로 아름다움을 보았지만 이제는 왜 그렇게 추악한 모습이 많이 보일까요! 악은 왜 이렇게 많을까! 사람들은 왜 이렇게 고통스럽고 힘들게 살아가고 있을까! 나는 스스로에게 묻곤 했습니다. 인간이란 이런 비참함과 굴욕 속에서 살아가도록 창조된 것인가? 주위의 모든 것에서 나는 고통과 가난, 비참함과 인간에 대한 인간의 비인간적인 태도의 증거를 보았습니다. 굶주림 속에 살면서 자기 아이들에게 먹일 것도 없는 사람들을 보았습니다. 거리에는 노숙자들이 있었고 부자와 빈자라는 해묵은 불평등도 널려 있었습니다.

나는 평범한 사람들이 살아가면서 견뎌내야 하는 억압과 가혹한 법률과 억압적인 수단을 목격했습니다. 부정과 폭력 때문에 역겨웠습니다. 칼을 찬 경관을 보면 두려움에 떨었습니다. 밤낮으로 이런 상황에 대한 생각을 떨쳐버릴 수가 없었습니다. 걱정에 가득 차서 괴로움을 느끼며 바르셀로나의 거리를 걸어다녔지요. 새벽이 오는 것이 두려웠고 밤에는 잠으로 도피했습니다. 세계에 왜 그런 악이 있는지를 이해할 수 없었고, 왜 인간이 서로에게 그런 짓들을 해야 하는지, 또 그런 상황에 놓인 삶의 목적이 정말 무엇인지를 이해할 수 없었어요. 나 자신의 존재에 대해서도 마찬가지였어요. 이기심이 판을 치는데 자비란 것을 어디서 발견할 수 있는지 나 자신에

게 물었습니다.

나는 더 이상 음악에만 빠져들 수가 없었습니다. 그때, 그 후도 마찬가지였지만 음악, 아니 어떤 형태의 예술이든 그 자체로는 대답이 될 수 없다고 느꼈습니다. 음악은 어떤 목표에 봉사하는 것이어야 한다. 그것은 그 자체보다 더 큰 어떤 것, 즉 인간성의 일부가 되어야 한다. 사실 현대음악에 대한 내 의견, 인간성이 결여됐다는 평가의 핵심에는 위와 같은 판단이 들어 있습니다. 음악가도 인간이잖아요. 음악 자체보다는 삶에 대한 태도가 더 중요한 것입니다. 또 그 두 가지가 서로 분리될 수도 없고요.

이런 고민이 내 속에서 점점 커져 나 자신을 없애버리지 않고는 괴로움을 끝장낼 수 없겠다고 생각할 정도가 됐습니다. 나는 자살하고 싶은 충동에 시달렸어요. 자살하고 싶다고 어머니께 말하지는 않았지요. 그런 걱정을 끼칠 수는 없었으니까요. 그러나 어머니는 나를 지켜보면서 내면의 고뇌를 감지하셨습니다. 어머니는 언제나 내 마음속에 어떤 생각이 있는지를 아셨어요.

"뭐지?" 어머니는 묻곤 하셨어요. "파블로, 얘야, 네가 괴로워 하는 게 무엇 때문이니?"

"아무것도 아니에요, 어머니."

어머니는 아무 말씀도 하지 않았고 더 이상 캐묻지도 않았지만 어머니의 눈에서 걱정과 고통을 읽을 수 있었습니다.

내 속의 어떤 것, 살고자 하는 내적인 의지, 아마 어떤 깊은 생의 의지élan vital 같은 것이 자살을 막아주었겠지요. 내 속에서는 전쟁이 일어났습니다. 나는 다른 탈출구, 휴식처를 찾았어요. 혹시 종교에

서 위안을 찾을 수 있지 않을까도 생각했습니다. 종교에 대해서 어머니와 이야기를 해보았어요. 어머니는 공식적인 의미에서 종교적인 분은 아니었습니다. 미사에 한 번도 가시지 않았으니까요. 일반적으로 종교에 대한 이야기를 하지 않았지요. 물론 다른 사람들의 종교나 믿음에 대해 반대하는 말도 한번 들어본 적이 없고요. 어머니는 다른 사람들의 믿음을 존중했습니다. 어머니는 이 부분에 대해 내게 영향력을 행사하려 하지 않았습니다. 어머니는 말씀하셨어요. "애야, 그건 너 자신이 찾아내야 할 문제란다. 너 스스로가 찾아내야 해."

나는 종교적인 신비주의로 방향을 돌렸습니다. 방과 후, 학교 근처에 있는 교회로 가서 어둠 속에 앉아 기도에 나 자신을 몰입시키려고 노력하며, 내 물음에 대한 대답과 위안을 얻고 나를 괴롭히는 고통을 조금이라도 덜고 평안을 구하려고 필사적으로 노력했습니다. 교회를 떠나 몇 걸음을 가다가도 황급하게 그리로 다시 돌아가곤 했습니다. 그렇지만 아무 소용 없었습니다.

인간의 꿈에 대한 대답이 하늘에서 나오지 않으면 지상의 만병통치약을 찾게 마련이지요. 나는 마르크스와 엥겔스의 저작을 몇 권 읽었습니다. 친구들 가운데 사회주의자들이 있었어요. 나는 사회주의 원리에서 그 대답이 나오기를 기대했지만 현실은 그렇지 못했어요. 거기서도 나를 만족시킬 수 없는 교조를 보았고, 유토피아의 꿈은 내게 비현실적인 것으로 보였습니다. 그것은 사회와 인간을 변혁시키려는 환상투성이였어요. 인간은 이기심과 냉소로 가득 차 있고 현실적으로는 공격성이 바로 인간 본성의 일부분이잖아요. 나는

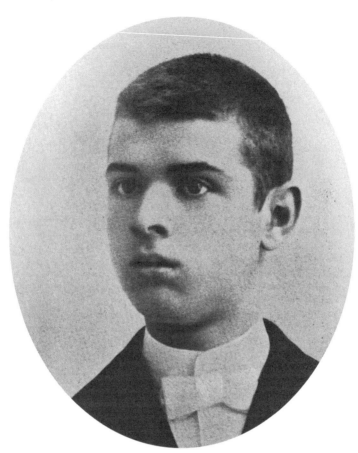

어린 시절의 카잘스.
마드리드에서 공부하기 위해 바르셀로나를 떠나기 직전인
1894년의 모습이다.

어떻게 인간이 변혁될 수 있는가 자문했습니다.

그런 심연에서 나를 끌어낸 것이 무엇인지 말하기는 어렵습니다. 아마 내면에서의 투쟁과 삶에 대한 사랑, 내 속에 있던 깨질 수 없는 희망, 이런 것이었겠지요. 또 그 무렵, 내가 정말 절실하게 지원을 필요로 하는 시점마다 그 모든 것을 주신 어머니는 이제 내가 바르셀로나를 떠나야 하는 시기가 됐다고 판단하셨습니다. 비록 내가 깊은 절망에 대해 털어놓지는 않았지만 어머니는 그걸 아셨던 거지요. 어머니가 마드리드로 가자고 제안한 것은 그때였습니다. "알베니스 충고대로 데 모르피 백작에게 가는 소개장을 활용할 때가 됐어."

어머니와 아버지 사이에 길고 열띤 논쟁이 있었습니다. 아버지는 불안해서 어찌해야 좋을지 몰랐습니다. 또 내 동생, 루이스와 엔리케를 어머니가 데려간다는 문제도 있었습니다. 그 애들은 우리가 바르셀로나에 있을 때 태어났어요. 루이스는 세 살 가량이었고 엔리케는 아직 갓난아기였습니다. 그렇지만 결국은 어머니와 나 그리고 두 아이가 함께 가는 것으로 결정이 났습니다. 그때 내가 마드리드로 가지 않았더라면 무슨 일이 일어났을지 알 수 없어요.

젊음과 가난의 순례

모르피 백작의 궁정교육

교사가 된다는 것은 커다란 책임을 떠맡는 것입니다. 교사는 다른 인간 존재의 삶이 구체화되도록 도와주고 방향을 제시해줍니다. 이보다 더 중요한 책무가 있을까요? 어린이와 청소년들은 우리의 가장 큰 보배입니다. 그들에 대해 생각한다는 것은 세계의 미래를 생각하는 것입니다. 그렇다면 그들의 심성을 길러주는 것, 세계관을 형성하도록 도와주는 것, 그들이 해나갈 일을 위해 준비시키고 훈련시키는 것의 중요성을 염두에 두십시오. 내가 아는 한 교육보다 더 중요한 직업은 없습니다. 좋은 교사, 진정한 교사는 학생에게는 두 번째 아버지와 같습니다. 그리고 이것이 데 모르피 백작이 내 삶에서 한 역할이었습니다. 그보다 더 큰 영향력을 내게 미친 사람은 어머니뿐입니다.

데 모르피 백작 속에는 마치 여러 인물이 들어 있는 것 같았어요. 재능과 능력, 기술이 너무나 많았다는 말이지요. 그는 광범위한 지식 영역을 포괄했고, 르네상스인의 세계관과 다양한 재능을 소유한 사람이었어요. 그는 학자이자 역사가이며 작가이자 음악가이고 왕족들의 상담자였으며, 작곡가이고 예술과 시의 후원자였습니다. 그

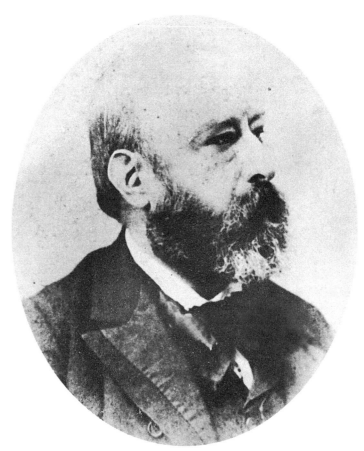

카잘스의 개인교수이자 후원자이며 조언자였던
길레르모 데 모르피 백작.

의 관심사는 예술과 문학, 정치와 철학, 과학과 사회를 총망라했는데, 그 가운데서 음악이 가장 으뜸이었어요. 그는 특히 젊은 음악가들의 작업에 관심을 가지고 있었고 그들 가운데 많은 사람들이 친구였습니다. 알베니스, 엔리케 그라나도스Enigue Granados, 1867-1916, 토마스 브레톤Tomas Breton, 1850-1923 등등이 그의 후원을 받았지요. 그는 카탈루냐 출신의 위대한 음악 학자인 펠리페 페드렐Felipe Pedrell, 1841-1922, 에스파냐의 작곡가, 민요 연구가이자 음악학자. 거의 독학으로 공부해 마드리드 음악원에서 교수를 지냈다. 근대 에스파냐 악파를 주창했고, 알베니스, 그라나도스, 마누엘 드 파야가 그의 제자다—옮긴이과 함께 에스파냐 음악이 다시 살아나는 데 도움을 주었습니다. 그가 진정으로 좋아한 것은 오페라였어요.

그는 근대 에스파냐 오페라의 기반을 닦았습니다. 이탈리아 오페라의 영향 아래에서 에스파냐 오페라를 해방시키고, 그 음악에 진정한 민족적 성격을 회복시키려 한 것이지요. 그가 에스파냐 음악을 얼마나 사랑하고 그것에 대해 얼마나 많이 알고 있었는지 생각하면 정말 탄복할 만합니다. 에스파냐 음악사에 대한 훌륭한 책도 썼어요. 그 책은 15세기에서 19세기에 이르기까지 위대한 작곡가들을 다루고 있는데, 지금도 에스파냐 음악 연구자들에게 교재로 쓰이고 있습니다. 에스파냐에서 그는 류트 역사를 연구한 개척자이기도 합니다. 실제로 25년 동안 에스파냐의 고대 류트 악보인 타블라추어를 연구했어요. 그리고 『16세기의 에스파냐 류트 연주자』Les Luthistes Espagnols de XVI Siecle라는 제목의 기념비적인 고전 연구서를 썼는데, 애석하게도 그는 생전에 책이 간행되는 것을 보지 못했습

니다.

백작은 알폰소 12세의 가정교사였습니다. 나와 만났을 때는 섭정 대비인 마리아 크리스티나의 보좌관이자 개인비서였지요. 궁정의 거물들은 약간 경멸감을 섞어서 그를 '음악가'el musico 라고 불렀어요. 그런 태도는 물론 그 사람들의 한계를 나타내는 것이지 그의 탓은 아닙니다.

그런데 그의 출신 배경에는 약간 별난 사실이 숨어 있습니다. 이 빛나는 인물은 에스파냐 민족음악을 두루 꿰뚫고 있고 그 음악이 다시 인정받는 데 지대한 영향을 미쳤지만 그의 조상은 에스파냐 혈통이 아니었어요. 그의 할아버지는 정치 활동을 하다 추방당한 아일랜드인이었습니다. 데 모르피 백작의 이름은 아일랜드계 이름인 '머피'Murphy 에서 나온 거예요!

산살바도르의 집에는 '감상의 방'이라고 부르는 방이 있는데, 그 방 벽에는 내게 소중한 물건이 하나 걸려 있습니다. 데 모르피 백작의 사진인데 다음과 같은 시가 적혀 있어요.

주께 간청하노니,
내가 파블리토에게 거짓을 말하지 않으며
하늘의 은총 가운데 서 있다는 사실에
증인이 되어주시기를.
이 순간 나는 단언하노라
이 못생긴 얼굴이
그의 최고 친구의 모습임을.

그래요, 그는 내 선생님, 후원자, 안내자이며, 그보다 더한 존재이자 제일 좋은 친구였습니다.

1894년의 운명적인 그날, 어머니와 함께 두 어린 동생, 루이스와 엔리케를 데리고 마드리드에 도착했을 때 나는 열일곱 살이었습니다. 우리는 곧바로 바리오데아르구엘로 교외에 있는 그의 집으로 가서 데 모르피 백작을 만났습니다. 그 집은 정말 비범한 인물의 집, 교양과 취미가 특출하게 뛰어난 사람의 집이었지요. 그 집에 있는 모든 가구, 골동품, 양탄자, 그림 하나하나는 전부 주의 깊게 애정을 기울여 선택된 것이었어요. 거실에 있는 아름다운 피아노와 악보들을 보면 그의 내면에 있는 음악을 '느낄' 수 있었습니다. 서재는 굉장했어요. 생각해낼 수 있는 모든 주제에 관한 책이, 오래된 책이건 새 책이건 할 것 없이 빽빽이 꽂혀 있었어요.

그는 키가 좀 작은 오십 대 후반의 사람이었는데, 옷차림이 완벽했고 턱수염은 단정하게 손질되어 있었습니다. 앞이마가 벗겨졌고 머리카락이 성글어져가고 있었어요. 우아하면서도 젠체하는 데가 없는, 아주 온화한 태도였습니다. 그는 우리를 매우 따뜻하게 맞아주었고 알베니스의 편지를 읽고 나더니 곧 내게 작곡한 것을 가져왔는지 물어보았습니다. 나는 열네 살인가 열다섯 살 때 쓴 현악 사중주곡을 포함해 작품 한 뭉치를 가져갔습니다. "연주해보겠니?" 그가 부탁했어요. 연주를 마치자 그는 말했습니다. "그래, 너는 진짜 예술가로구나, 파블리토."

백작은 나를 왕궁의 인판타 이사벨 '인판타'란 에스파냐 고위 왕족 여성에게 붙이는 호칭—옮긴이 앞에서 연주하도록 계획을 짰습니다. 이사벨

은 알폰소 12세의 누이였고 대단한 음악 애호가였지요. 그 일은 내게 잊을 수 없는 경험이었는데, 처음 궁정에서 연주했다는, 아니 처음 가보았다는 사실 때문만은 아니었습니다. 어머니는 어린 두 동생을 맡길 데가 없었기 때문에 궁정에도 데리고 갔습니다. 엔리케는 아직 아기였고 내가 이사벨 앞에서 작품 한 곡을 연주하는 동안 울기 시작했어요. 배고픈 아기니까 당연한 일이었지요. 자기가 와 있는 곳이 왕궁이든 아니든 말입니다. 엔리케는 부산스러웠고 울음소리가 상당히 시끄러워서 음악을 방해했습니다. 어머니는 조용히, 조금도 부끄러운 기색을 보이지 않고 법석대지도 않으면서, 옷을 풀고 엔리케에게 젖을 먹이기 시작했습니다. 나는 계속 연주했지요…….

그런 사건이 궁정 연주회에서 한 번이라도 일어난 적이 있었는지 모르겠어요. 아니면 궁정 의전상 '훌륭한 태도'comme il faut 인지 아닌지도 모르겠습니다. 그렇지만 이건 어머니에게는 아무런 차이가 없는 문제였어요. 어머니는 어디서든 배고픈 엔리케에게는 젖을 물렸을 테니까요. 이사벨이 가까이에 앉아 있는 궁정이라고 해서 그러지 말라는 법이 있나요? 어머니는 왕족과 함께 있다는 사실 때문에 주눅들지 않았습니다. 어머니의 관점에서 본다면 이사벨도 다른 사람과 하나도 다를 게 없는 사람이니까요. 그런 것이 어머니의 방식이었습니다.

얼마 뒤에 백작은 어머니와 나를 섭정 대비에게 소개했습니다. 대비는 우리를 매우 품위 있게 맞아주었고 궁정 음악회에서 연주하도록 초대해주었습니다. 나는 그 음악회에 연주자이자 작곡가로

나갔어요. 연주된 곡 가운데 하나는 내가 작곡한 현악 사중주곡 제1번이었는데 나는 첼로 파트를 맡았습니다.

다음 날 아침 백작은 어머니와 나에게 중요하고도 고무적인 소식을 가져왔습니다. 백작이 말하기를, 대비께서 내게 장학금을 주기로 결정하셨다고 했습니다. 그것은 매달 250페세타, 대략 약 50달러 정도였지요. 그때 수준으로 적은 돈이 아니었습니다. 사실 상당히 큰 액수였지요. 그렇지만 네 식구가 생활하기에는 별로 넉넉하지 않았습니다. 우리는 아주 가난하게 살았어요.

어머니는 방을 구했습니다. 왕궁 맞은편 칼레산퀸틴 구역에 있는 어떤 집 꼭대기 다락방이었어요. 우리 방에서 왕들의 오래된 조각상이 늘어서 있는 궁전 정원을 내려다볼 수 있었습니다.

그 층에는 다른 방이 네 개 더 있었는데 같은 층에 있는 이웃들은 모두 노동자였습니다. 다들 활기 있고 친해지기 쉬운 좋은 사람들이었지요. 그 사람들은 첼로를 연주하는 젊은이가 자기들과 함께 살게 됐다는 사실에 특별한 흥미를 느꼈고, 어머니와 금방 친해졌습니다. 어머니는 도움을 청하는 사람에게는 금방이라도 달려갈 준비가 되어 있는 사람이었으니까요.

이웃 가운데 한 사람은 왕궁에서 짐을 나르는 하인이었는데 자기 유니폼에 대해 자부심이 대단해 항상 유니폼을 입고 있었어요. 잘 때도 입고 자는 게 아닐까 궁금할 정도였답니다. 또 제화공과 그의 가족이 있었는데, 두 자녀는 지적장애아였어요. 그리고 시가 공장에 다니는 여자들이 몇 있었구요. 거기는 언제나 벌집처럼 소란스러웠어요. 아이들은 뛰어다니고 아기들은 울어대고 엄마들은 야

단치고, 남편과 아내 들이 싸우고, 고함소리와 노래와 말다툼이 이른 아침부터 시작되곤 했지요. 정말 얼마나 소란스러웠는지! 그렇다고 해서 내가 공부하는 데 방해가 된 건 아니에요. 솔직히 말하면 그 여러 소음에다 나도 하나를 더 보탰다고 해야 될 테니까요. 항상 첼로 연습을 하고 있었으니까 말입니다……

나는 데 모르피 백작의 지도 아래 강도 높은 프로그램에 따라 공부하기 시작했습니다. 그는 그때까지 내가 받은 교육에 모자라는 부분이 많고, 또 예술가로서 세계에 나가려면 더 많이 배워야 한다는 사실을 알고 있었어요. 매일 아침 아홉 시에 나는 그의 집에 가서 그와 함께 세 시간 동안 착실하게 공부했습니다. 그 시간은 일반 교양교육이라고 할 만한 내용에 할애됐어요. 그러고 나면 우리는 그의 아내와 의붓딸과 함께 점심을 먹었습니다. 백작 부인이 내게 독일어를 가르쳤는데, 부인 자신도 리스트의 제자였고 아름답고 재능 있는 음악가였지요. 점심식사 후에 백작은 내게 피아노 즉흥연주를 시키고 비평해주곤 했습니다.

그가 한 비평 가운데 하나가 항상 내 기억에 남아 있어요. 그 무렵 나는 어떤 지극히 복잡한 화음에 상당히 애착을 느끼고 빠져 있었는데, 언제나 피아노 스툴에 함께 앉아 있던 그는 내 어깨에 팔을 두르더니 부드럽게 말했습니다. "파블리토, 모든 사람이 이해할 수 있는 언어로. 알겠지?" 모든 사람이 이해할 수 있는 언어로! 예술 일반의 목표에 관해서 이보다 더 심오한 발언이 또 있을 수 있겠어요? 음악이든 다른 어떤 형태의 예술이든, 모든 사람이 이해할 수 있는 언어로 말하지 않는다면 무슨 목표를 수행할 수 있겠습니까?

앞에서도 이미 말했지만, 백작의 가르침은 결코 음악에만 한정된 것이 아니었습니다. 그는 나에게 삶과 우리가 사는 세계에 관해 자기가 가르칠 수 있는 모든 것을 가르치려고 했어요. 언어와 문학, 예술과 지리, 철학과 수학, 음악사뿐만 아니라 인간의 역사도 가르쳤습니다. 백작의 주장은 완벽하게 발전된 예술가가 되려면 삶에 대한 충분한 이해가 있어야 한다는 것이었어요. 그는 예술과 삶을 긴밀하게 상호 연관된 것으로 간주했습니다. 그것은 분리될 수 없다고 말하곤 했지요. 그는 희귀한 재능을 가진 사람일 뿐 아니라 높은 지성을 가진 철학자였습니다.

그는 나더러 프라도미술관을 정기적으로 방문하라고 했습니다. 출발하기 전 그가 말하지요. "파블리토, 오늘은 벨라스케스의 그림 하나를 공부하고 와." 아니면 무리요나 티치아노나 고야의 그림일 때도 있었어요. 육중하고 위엄 있는 건물의 회랑이나 홀의 그림 앞에서 나는 화가의 기법을 살피면서 작품의 의미에 대해 명상하곤 했습니다. "그는 무얼 말하고 있는 거지?" 나는 자문했지요. "그는 어떻게 해서 저런 효과를 낼 수 있었을까?" 그러고 나서 그 그림에 대한 글을 백작에게 써 내고 내가 쓴 글에 대해 토론했습니다.

매주 한 번씩 그는 나를 코르테스 중세 시대 이베리아 반도의 각 왕국에 존재했던 일종의 의회로 근대에는 에스파냐와 포르투갈의 의회를 의미한다—옮긴이 로 보내 상원이나 하원의 지도적인 정치가나 그날의 연설자가 하는 토론을 듣도록 했습니다. 그리고 내가 듣고 관찰한 것에 대해 보고서를 쓰게 했지요.

내가 공부하는 동안 어머니도 공부하셨어요. 어머니는 외국어뿐

만 아니라 다른 공부도 하셨습니다. 어머니는 내 공부를 돕기 위해서뿐만 아니라, 우리 사이에 학식의 차이가 벌어지지 않도록 그렇게 하셨어요.

백작이 사용한 교재는 대부분 그가 알폰소 12세를 가르칠 때 썼던 것이었습니다. 나는 알폰소왕이 그 책의 가장자리에 쓴 주해를 자주 보았습니다. 백작은 이렇게 말하곤 했어요. "내게는 알폰소와 파블리토라는 두 아들이 있어." 나는 그를 '파파'라고 부르게 됐습니다.

그는 나를 잘 이해했고 정말 온화한 태도로 대해주었어요! 가끔 점심식사 때 내가 다른 생각을 하고 있거나 슬픈 표정을 보이면 나를 웃기려고 재미있는 이야기나 재치 있는 농담을 하곤 했어요. 마드리드에 온 초반에는 아직 바르셀로나에서 겪었던 우울에서 완전히 벗어나지 못하고 있었거든요. 그는 현명한 눈빛을 반짝이며 말했고 대부분의 경우 나를 웃기는 데 성공했지요.

백작은 나에 대한 개별 교육을 2년 반 동안 계속했습니다. 누가 그에게 이 일을 하라고 명령한 것도 아니었어요. 전적으로 스스로의 판단에 의해 그런 결정을 내린 거지요. 그 위대하고 훌륭한 분에게 나는 얼마나 큰 빚을 지고 있는지 모릅니다!

제2의 아버지 모나스테리오

백작에게서 개인적인 교육을 받던 기간에 나는 마드리드 음악원에서도 공부하고 있었습니다. 백작은 내가 토마스 브레톤 밑에서 작곡을 배울 수 있도록 주선해주었습니다. 브레톤은 당시 에스파냐

에서 가장 중요한 작곡가 가운데 한 사람이었지요. 그의 오페라는 당시 매우 인기를 끌었습니다. 백작은 브레톤의 유명한 작품인「팔로마의 전야제」의 초연에 나를 데리고 갔습니다.

마드리드 음악원 원장인 헤수스 데 모나스테리오Jesus de Monasterio, 1836-1903는 실내악 교수였습니다. 모나스테리오는 신동이었고, 일곱 살 때 벌써 왕실의 후원을 받은 뛰어난 바이올리니스트였어요. 그는 최고의 교사이기도 했습니다. 음악적인 능력이 한창 쑥쑥 자라나던 당시 어디서도 그보다 나은 교사를 만날 수는 없었을 겁니다. 그는 아마 내 인생의 음악적인 영역에서 아버지 다음으로 큰 영향을 끼친 인물이라고 할 수 있을 거예요. 그는 내 눈과 귀를 넓혀서 음악 내면의 진정한 의미를 알게 해주었고, 형식에 대해 너무나 많은 것을 가르쳐주었어요! 나는 이미 정확한 음정을 내는 데 집착하고 있었는데 당시 음악가들은 거의 주의하지 않던 부분이었지요. 그렇지만 모나스테리오는 그 문제에 관한 내 확신을 더욱 강하게 해주었습니다. 또 그는 내가 매우 중요하다고 여기던 음악적인 억양에 관한 연구를 격려해주었습니다. 음악에 대한 그의 태도는 지극히 진지했어요. 그때는 세기말이어서 머리칼을 휘날리며 화려한 넥타이를 매고 유창한 말을 늘어놓는 예술가투성이였지요! 기교적인 장식악구, 매너리즘, 멜로드라마적인 것이 당시의 유행이었습니다. 그러나 모나스테리오는 그렇지 않았어요. 그는 음악의 기반을 이루는 원칙을 대단히 강조했습니다. 절대로 음악을 변덕스러운 것이나 장난의 대상으로 여기지 않았어요. 그가 볼 때 음악이란 인간의 존엄성과 고귀함의 표현이었습니다.

카잘스의 스승인 헤수스 데 모나스테리오.
마드리드 음악원의 원장이자 저명한 바이올리니스트였다.
"비범한 예술가이자 위대한 가치를 지닌 친구, 파블로 카잘스에게,
늙은 스승인 J. 데 모나스테리오로부터. 산탄데르, 1900년 8월"이라는
내용의 자필 서명이 보인다.

내가 그의 학생이 됐을 때 모나스테리오는 예순 살 가량 됐습니다. 그는 지극히 사려 깊은 사람으로서, 나를 매우 깊은 애정으로 대해주었습니다. 수업 중에 음악의 법칙에 대해 이야기하거나, 아니면 자기 바이올린으로 시범을 보여줄 때 그는 가끔 나를 곁눈질해서 보곤 했습니다. 마치 "너는 나를 이해할 수 있지"라고 말하는 것처럼 말이지요. 그에게 음악이란 억양과 음가, 끊임없이 변화하는 다양성이라고 하는 일상 언어와 유사한 법칙들을 가진 하나의 언어였어요.

하루는 그가 반 학생들에게 다음 날은 누구도 절대 결석하지 말라고 했습니다. 그는 "우리 가운데 아주 뛰어난 학생이 한 사람 있는데 대비께서 그를 표창하실 거다. 누군지는 내일 말해주겠다"고 했어요. 다음 날 나는 그것이 나를 두고 한 말이라는 것을 알게 됐어요. 후원자이던 마리아 크리스티나 대비께 내가 처음 표창을 받은 것은 모나스테리오를 통해서였습니다. 그것은 이사벨 라 카톨리카 훈장이었지요. 나는 그때 열여덟 살이었습니다.

그렇지만 나는 공화주의자입니다

나는 왕궁을 자주 방문했습니다. 첼로를 연주하거나 피아노 즉흥 연주 또는 음악회에서 연주하기 위해 매주 두세 번씩 가곤 했지요. 나는 왕실 가족의 일원과 같은 대우를 받았습니다. 마리아 크리스티나 대비 자신도 역시 훌륭한 피아니스트였는데 함께 듀엣을 연주한 적도 많아요. 우리는 같은 피아노에 앉아서 연탄곡을 연주했어요. 그는 우아하고 감수성이 예민한 여성이었어요. 그리고 내게 꿍

장히 친절했습니다. 나는 그분을 정말 많이 따랐어요. 그분은 후원
자일 뿐 아니라 두 번째 어머니 같은 분이었지요.

알폰소 13세를 알게 된 것도 그때였습니다. 그는 일곱 살이었는
데 정말 귀여운 소년이었어요! 우리는 아주 친해졌고 그는 내게 자
신에 대해 이야기하는 것을 좋아했어요. 그는 장난감 병정에 푹 빠
져 있었는데 그걸 가지고 함께 놀곤 했지요. 작은 부대들을 나란히
행진시키고 기동연습을 시키는 등등 말입니다. 나는 우표를 갖다주
었고 그는 내 무릎에 올라앉곤 했어요. 나는 언제나 왕실 가족들을
사랑했고 그들에게 입은 은혜를 잊은 적이 없습니다.

하지만 그것들은 개인적인 문제예요. 그런 것들은 군주제도나 궁
정생활 일반에 대한 내 태도와는 아무 상관이 없습니다. 나는 거기
에 속하지 않았고 그곳은 내가 좋아하지 않는 세계였습니다. 귀족
들의 분위기는 젠체하며 꾸미는 태도가 많았고, 궁정에는 항상 음
모가 득실거렸습니다. 나는 평민들 사이에서 자라났고 그들과 나는
언제나 같은 부류입니다. 선천적인 성향과 후천적인 교육에 의거해
나는 공화주의자가 됐어요. 그리고 또 나는 카탈루냐인이고 마음
깊은 곳에서부터 그 사실을 자랑으로 여겼습니다.

여러 해가 지나 알폰소가 군주로서 통치하고 있을 때 한번은 이
런 이야기를 한 적이 있습니다. "전하는 왕이시고 나는 전하를 사랑
합니다. 그렇지만 나는 공화주의자입니다."

그는 "물론 그래요. 나도 그런 줄 알아요. 그것이 당신의 권리예
요"라고 말했습니다.

달리 무슨 수가 있겠어요? 내가 예술가라는 것은 사실이지만 예

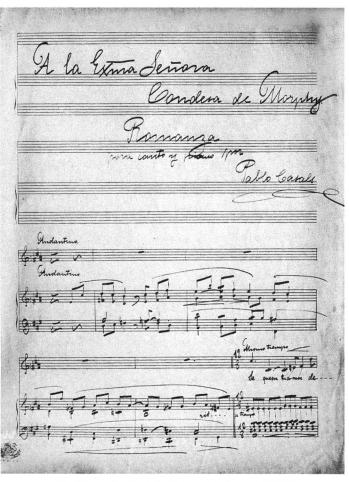

젊은 카잘스가 마드리드에서 공부하던 시절 데 모르피 백작에게
헌정한 작품의 악보.

술을 실현하는 과정을 보면 나도 역시 하나의 육체노동자입니다. 나는 일생 내내 그래왔어요. 그리고 결국 군주제와 공화제 사이에서 선택해야 하는 상황에 놓인다면 공화주의에 공감할 수밖에 없지 않겠어요…….

그렇지만 에스파냐 왕실 가족과 나와의 관계는 단명할 성질의 것은 아니었어요. 정말 그러고 보니 가장 최근에 그들을 만난 게 마드리드 궁을 처음 방문한 지 70년도 더 지난 뒤의 일이네요. 1966년 여름에 평화를 위한 오라토리오인 「엘 페세브레」 공연을 지휘하려고 그리스에 갔을 때의 일이었습니다. 아테네에서 알폰소 13세의 손자인 후안 카를로스를 만났어요. 그에게 프랑코 통치 아래서 왕위를 계승하지 않은 사실에 대해 치하했습니다. 나는 말했어요. "저는 이사벨 2세에서 시작되는 에스파냐 왕실의 다섯 세대와 알고 지내는 셈이군요." 그리스 공주인 소피아와 결혼한 후안 카를로스는 그다음 날 자기 아내와 함께 내가 있던 호텔로 찾아왔습니다. 그들은 두 살배기 자기 딸을 데려왔어요. 그러니까 나는 여섯 번째 세대를 만나게 된 거지요.

후안 카를로스가 최근에 에스파냐에서 프랑코의 후계자 노릇을 하기로 약속했다니 얼마나 애석한 일입니까! 망명 중인 왕이 프랑코 체제에 대해 취하는 태도는 그의 할아버지와는 너무나도 다릅니다!

마드리드에서 할 공부는 충분히 했으니 무언가 다른 일을 해야 하지 않겠냐고 어머니가 말씀하신 것은 거기에 간 지 거의 3년이 되어갈 무렵이었습니다. 어머니께서 이제는 첼로 연주에 집중해야

만 한다고 말씀하셨고 나도 동의했습니다. 어머니는 바르셀로나로 돌아가는 것이 어떻겠느냐고 하셨어요. 백작은 이 말을 듣자 절대 반대의 입장을 표명했습니다. 그는 내가 마드리드에 남아서 자기와 함께 공부하기를 원했지요. 그는 내가 작곡가가 되기를 원했습니다. 나는 오페라 분야에서 그의 피보호자가 되겠지요. 어머니의 생각은 아주 달랐어요. 어머니는 백작에게 말했습니다. "제 생각에 파블로에게는 첼로가 가장 급선무입니다. 그가 장래에 작곡가가 된다면 그 기회는 나중에라도 언제든지 올 수 있을 겁니다. 그리고 첼로 공부를 한다고 해서 그 일이 방해받지는 않습니다. 그렇지만 지금 저 악기를 집중적으로 공부하지 못하면 나중에 큰 피해를 입을 거예요."

이 의견 불일치는 매우 심각해졌습니다. 어머니와 백작 사이의 논쟁은 몇 주 동안 계속됐고 상황은 정말 팽팽하게 긴장됐어요. 대비도 내가 떠나는 것을 반대했습니다. 상황이 이렇게 진행되니까 아버지는 굉장히 속상해하셨습니다. "도대체 당신은 뭘 생각하는 거야? 어쩌려고 그러는 거야?" 아버지의 편지에는 이렇게 씌어 있었지만 어머니는 완강했지요.

마침내 최종 타협안이 마련됐습니다. 백작은 다음과 같은 조건으로 내가 마드리드를 떠나는 것에 동의했습니다. 즉 브뤼셀 음악원에서 공부를 한다는 조건이었지요. 그곳은 당시 유럽 최고의 음악원이었고 작곡 분야뿐만 아니라 현악에서도 우수한 교육을 제공하고 있었습니다. 백작은 거기서 음악원의 원장인 프랑수아 제베르 François Gevaert 문하에서 작곡을 공부할 수 있을 거라고 말했습니다.

제베르는 백작의 오랜 친구이자 음악계에 잘 알려진 인물이었어요. 백작은 내가 음악원에 다니는 동안 250페세타의 연금을 계속 받을 수 있도록 대비께 말씀드리겠다고 했습니다. 문제는 해결됐고 우리는 브뤼셀로 떠났습니다. 엔리케와 루이스도 우리와 같이 갔어요. 우리가 떠나기 전 백작은 제베르에게 줄 추천장을 써주었습니다.

음산한 도시 브뤼셀

나는 브뤼셀에서 즐거운 시간을 보낸 적이 많습니다. 그렇지만 처음 거기에 갔을 때는 전혀 그렇지 않았어요. 그때는 조짐이 좋지 않았습니다. 혼잡한 삼등열차를 타고 프랑스를 횡단하는 여행은 끝이 없는 것 같았고, 마침내 브뤼셀에 도착해 처음으로 외국 땅에 발을 디뎠을 때 우리 눈앞에 펼쳐진 것은 온통 우울한 광경뿐이었습니다. 그곳은 햇빛이 눈부신 카탈루냐와는 천양지차였어요! 게다가 나는 추위를 싫어하는데 마침 겨울이었습니다. 춥고 축축하고 음산한 날씨였어요. 안개가 온 도시에 내려앉아 있었습니다.

우리는 제베르를 만나러 곧바로 음악원으로 갔습니다. 그의 경력은 매우 특이했고 유명한 음악학자이자 역사가였습니다. 평범한 집안 출신이었지요. 그의 아버지는 빵 굽는 사람이었는데 아들에게 자기 직업을 물려주고 싶어했습니다. 그러나 그의 음악적 재능은 곧 눈에 띄었고, 청년 시절에 벌써 교회음악과 오페라 작곡으로 널리 명성을 얻었어요. 그는 에스파냐를 여행했고 에스파냐 음악의 권위자가 됐습니다. 한동안 그는 파리 오페라극장의 음악감독을 지내다가 관심의 방향이 바뀌어 음악사를 공부했습니다. 그는

위대한 학자였어요. 많은 책을 썼습니다. 그 가운데 하나가 고전적인 명저인『고대 음악의 역사와 이론』*Histoire et Théorie de la Musique de l'Antiquité* 입니다. 그는 데 모르피 백작의 이력에 큰 영향을 주었고 백작이 에스파냐 류트의 역사를 공부하는 걸 격려했지요. 죽기 조금 전에 이 빵 굽는 사람의 아들은 콩고 국가를 작곡한 공로를 기리는 뜻에서 벨기에 왕으로부터 남작 작위를 받았습니다.

나는 제베르에게 데 모르피 백작이 준 추천서를 건넸습니다. 그는 매우 허약한 노인이었고 길고도 하얀 턱수염을 기르고 있었어요. 그는 편지를 주의 깊게 천천히 읽었습니다. 우리는 마드리드와 백작 그리고 음악에 대한 이야기를 나누었습니다. 내가 작곡한 미사곡과 교향시, 현악 사중주곡을 한 곡씩 보여주었습니다. 그는 나의 기교에 대해 놀라움을 표시했어요. "그렇지만 미안하구나. 정말 미안하다. 나는 이젠 너무 늙어서 작곡수업을 할 수가 없단다. 그리고 내가 보기에는 네게 가르칠 것이 있을 것 같지도 않구나"라고 그는 말했습니다. "네게 가장 필요한 건 음악을 듣는 일인 것 같다. 들을 수 있는 만큼 모든 음악을 듣고 온갖 종류의 음악회에 가보도록 해라. 브뤼셀은 그런 일에는 알맞은 장소가 아니야. 지금 음악의 중심지는 파리란다. 네가 가야 할 곳은 거기야. 거기서 세계 최고의 오케스트라를 들을 수 있을 거야. 거기에는 라무뢰, 콜론, 파들루, 음악원 오케스트라 등 네 개의 오케스트라가 있지. 너는 무슨 음악이든지 들을 수 있을 게다. 네게 필요한 건 바로 그거야." 그가 또 말하기를, 백작의 추천서에는 첼리스트로서 내 재능에 대한 언급이 있었다고 했습니다. "우리 음악원의 첼로 교수가 네 연주를 들었으

면 좋겠구나. 내일 오전에 올 수 있겠니?"

다음 날 나는 수업에 들어갔습니다. 그 음악원의 현악 파트는 세계 제일이라는 평판이 있었기 때문에 나는 주눅이 들어 불안했어요. 교실 뒷자리에 앉아서 학생들의 연주를 들었습니다. 솔직히 말해 그다지 강한 인상은 받지 못했다고 해야겠지요. 그래서 불안감이 좀 덜해지기 시작했습니다. 교수는 내가 있다는 사실을 전혀 아는 척하지 않았습니다. 수업이 끝나니까 그제야 날더러 오라는 손짓을 했습니다. 그는 말했습니다. "그래, 네가 원장님께서 이야기한 에스파냐 출신 꼬마란 말이지."

그의 말투가 귀에 거슬렸지만 나는 그렇다고, 내가 그 사람이라고 대답했습니다.

"좋아, 에스파냐 꼬마, 네가 첼로를 좀 하는 모양인데. 연주하고 싶은가?"

나는 그러면 좋겠다고 했습니다.

"그러면 어떤 곡을 연주할까?"

나는 여러 곡을 한다고 했어요. 그는 곡명을 여러 개 말했고, 자기가 말한 곡을 켤 수 있는지 매번 물었습니다. 나는 그때마다 "네"라고 대답했지요. 할 수 있었으니까요. 그러자 그는 학생들에게 몸을 돌리고 말했습니다.

"그래, 놀랍지 않아? 이 에스파냐 꼬마는 뭐든 켤 수 있는 모양이지. 얘는 정말 대단한 인물인가 봐."

학생들이 웃었습니다. 처음에는 교수의 태도 때문에 기분이 나빴어요. 어쨌든 낯선 나라에서 겨우 이틀밖에 안 되는 날이었으니까

참았지요. 그러나 이미 나를 조롱했다는 사실과 그의 인간성 자체에 대해 화가 났습니다. 나는 입을 꾹 다물었습니다.

"혹시라도「온천장의 추억」을 연주하는 영광을 베풀어줄 수 있을까?" 그 곡은 벨기에 악파에서 자주 연주되던 과시적이고 번지르르한 소품이었지요.

나는 하겠다고 했습니다.

"만능연주자인 이 젊은 양반이 틀림없이 뭔가 깜짝 놀랄 만한 걸 들려줄 것 같구나. 그런데 무슨 악기로 연주할 건가?"

학생들은 더욱 크게 웃었습니다. 나는 너무나 화가 나서 그 순간 나가버릴 뻔했습니다. 그렇지만 좋다, 그가 내 연주를 듣고 싶어하건 말건 들어야 될 거다라고 생각했지요. 나는 제일 가까이에 있던 학생에게서 첼로를 잡아채서 연주하기 시작했습니다. 교실은 조용해졌습니다. 연주가 끝났을 때 아무 소리도 없었습니다. 교수가 나를 쳐다보았습니다. 그의 얼굴에는 이상한 표정이 떠올라 있었어요. "내 사무실로 갈 수 있을까?" 그가 말했습니다. 그의 어조는 조금 전과는 아주 달랐지요.

우리는 교실에서 걸어나갔습니다. 학생들은 움직이지 않고 앉아 있었습니다. 교수는 사무실 문을 닫고 책상 앞에 앉았습니다. "젊은이, 내가 보기에 자네의 재능은 대단해. 자네가 여기서 공부한다면, 그리고 내 클래스에 들어온다면 자네가 음악원의 일등상을 받으리라는 걸 보증할 수 있네. 지금 이런 시간에 그런 말을 한다는 건 규칙에 좀 어긋나는 일이기는 하지만 나는 맹세할 수 있어." 그가 말했습니다.

나는 너무 화가 나서 말도 제대로 못 할 지경이었어요. 그에게 말했습니다. "당신은 나를 무례하게 대했어요. 당신은 학생들 앞에서 나를 조롱했습니다. 나는 여기에 단 1초도 더 있고 싶지 않습니다."

그는 백지장 같은 얼굴을 하고 일어나서 문을 열어주었습니다.

고단한 파리를 떠나

바로 다음 날 우리는 파리로 떠났습니다. 파리에 도착하자 나는 곧 데 모르피 백작에게 브뤼셀에서 무슨 일이 일어났으며 왜 파리로 왔는지에 대해 편지를 썼습니다. 그의 답장에는 불쾌한 기분이 그대로 드러나 있었습니다. 답장의 요지는, 내가 그의 말에 따르지 않았다는 것이고 합의에 따르면 파리가 아니라 브뤼셀 음악원에서 공부해야 한다는 것이었지요. "대비로부터 네가 받는 연금은 그런 조건에서만 연장된다. 그것이 대비의 희망이야. 그리고 네가 브뤼셀에 돌아가지 않는 한 네 연금은 계속 지급될 수 없다." 나는 다시 답장을 보냈습니다. 간단히 말해서 브뤼셀은 내가 있을 곳이 아니었으며 그의 희망을 거스르고 싶지는 않지만 파리에 계속 있을 계획이라고 백작에게 말했습니다. 답장의 문면으로 볼 때 백작은 내가 파리에 온 것이 어머니의 영향력 때문이라고 확신하는 것 같았습니다. 그러나 그건 사실이 아니었어요. 브뤼셀에 되돌아가봐야 아무 소용이 없다는 것을 나 자신이 잘 알고 있었으니까요.

연금은 즉시 끊겼습니다. 파리에서 지낸 기간은 얼마나 힘들었는지 이루 다 말할 수 없습니다. 우리는 연금을 받을 수 있으리라고 생각하고 있었기 때문에 그것이 끊긴 상황에서 어머니, 두 어린 동

생과 나는 사실상 빈손으로 나앉은 신세나 다름없었습니다. 우리에게는 아무런 지원도 없었어요. 어떻게 했어야 할까요? 그때 아버지도 물론 우리보다 더 걱정스러워했지만 돈을 보내줄 만한 여유는 없었습니다.

어머니는 생드니문 근처에 거처를 마련했습니다. 그곳은 헛간이나 마찬가지였습니다. 이웃들의 생활도 아주 비참했어요. 주위에는 온통 가난뿐이었습니다. 어머니는 돈을 조금이라도 벌어보려고 매일 나가셨어요. 어디로 가셨는지는 알 수가 없었지요. 대개 삯바느질거리를 얻어서 돌아오셨어요. 어린애들이 먹을 것도 충분하지 않았습니다.

나도 물론 필사적으로 일자리를 찾아다녔습니다. 마침내 나는 샹젤리제의 폴리마리니라는 음악홀에서 제2첼리스트 자리를 얻게 됐습니다. 그 시절은 툴루즈-로트레크가 파리에서 그림을 그리고 있던 때였는데, 요즘 그의 그림을 보면 그 음악홀과 당시 한참 유행하던 캉캉춤 댄서들이 생각납니다. 나는 하루에 4프랑을 받았습니다. 우리가 살던 곳에서 폴리마리니까지는 꽤 먼 거리였고 전차삯은 15상팀이었는데, 단 1수의 여유도 없었기 때문에 나는 매일 첼로를 들고 그곳까지 걸어다녔습니다.

그때는 몹시 추운 겨울이었습니다. 결국 고된 일과 부족한 식사 때문에 너무 무리했나 봅니다. 나는 심하게 앓아서 일을 나갈 수 없었습니다. 어머니는 먹을 것을 마련하고 내 약값을 대기 위해 전보다 더 힘들게 일하셨으며 밤늦게까지 삯바느질을 하셨어요. 그리고 내 기분을 북돋우기 위해 언제나 명랑한 태도를 유지하시며 무슨

일이라도 하셨습니다.

 하루는 아파서 침대에 누워 있었는데, 어머니가 집에 오셨을 때 거의 알아보지 못할 정도였어요. 어딘지 좀 이상했어요. 놀라서 어머니를 보니, 절망스럽게도 그 아름답고 길던 검은 머리칼이 보이지 않았습니다. 어머니의 머리칼은 들쭉날쭉하고 짧았습니다. 우리에게 필요한 몇 프랑을 더 벌기 위해 머리칼을 잘라 파셨던 겁니다.

 어머니는 그 일을 웃어넘기셨습니다. "신경 쓰지 마라, 그 문제는 생각하지 마. 머리카락일 뿐인데 뭐. 머리카락은 다시 자라는 거야."

 그렇지만 나는 마음 깊은 곳이 쓰라렸습니다. 시련은 계속됐습니다.

 마침내 나는 어머니께 말했어요. "어머니, 이렇게 계속해나갈 수 있겠어요? 바르셀로나로 돌아가는 게 어때요?"

 "좋아, 바르셀로나로 돌아가자."

 그래서 우리는 돌아왔습니다.

 우리가 마드리드에 있는 그 오랜 기간 동안 한 번밖에 볼 수 없었던 아버지는 돌아온 우리를 바라보며 너무나 기뻐하셨습니다. 하지만 아버지는 낙담하고 계셨습니다. 그나마 조금 있던 저금도 바닥난 상태였으니까요. 그렇지만 나는 기죽지 않았습니다. 어머니라는 모범이 있었으니까요.

땅을 딛고 일어서라

영광의 사파이어

저 훌륭한 카탈루냐 시인인 후안 마라갈은 이렇게 쓴 적이 있습니다. "하늘로 날아오르려면 자기가 태어난 고장의 대지를 굳건하게 딛고 서야 한다." 카탈루냐는 내가 태어난 고장입니다. 거의 3년 동안 떠나 있었기에 돌아와서 기뻤습니다.

나는 살아오면서 여러 나라를 여행했고 어디서나 아름다운 경치를 보았어요. 그렇지만 카탈루냐의 아름다움은 아주 어렸을 때부터 나를 풍요롭게 해주었습니다. 눈을 감으면 나에게는 산살바도르의 바다와, 백사장 위에 작은 낚싯배들이 모여 있는 시트헤스해변마을, 그리고 타라고나 지역의 올리브나무와 석류나무, 포도밭의 모습 그리고 요브레가트강과 몬세라트 산봉우리들의 모습이 보입니다. 카탈루냐는 나의 출생지이고 그곳을 어머니처럼 사랑합니다…….

물론 나는 에스파냐 시민이에요. 비록 30년 이상 망명 생활을 하고 있지만 지금도 에스파냐 여권을 가지고 다닙니다. 그것을 버릴 생각은 꿈에도 없어요. 페르피냥에 있는 에스파냐 영사관의 관리가 한번은 이렇게 묻더군요. 에스파냐에 돌아가지 않기로 했으면서 왜

여권을 포기하지 않느냐고요. 나는 대답했습니다. "왜 내가 그걸 포기해야 합니까? 프랑코에게 자기 걸 포기하라고 하세요. 그러면 나는 돌아갈 겁니다." 그러나 나는 궁극적으로 카탈루냐인입니다. 이런 느낌으로 산 지 거의 한 세기가 다 되어갑니다. 내가 바뀔 수 있으리라고는 기대하지 않아요.

우리 카탈루냐인에게는 고유한 언어가 있습니다. 그건 카스티야 에스파냐어와는 완전히 구별되는 고대 로마어의 한 계파예요. 우리는 고유 문화가 있습니다. 사르다나는 우리 민속춤이지요. 얼마나 아름다운 춤입니까! 또 고유한 역사도 있습니다. 카탈루냐는 중세 때 이미 큰 국가였고 그 영향력은 프랑스와 이탈리아에까지 미쳤어요. 오늘도 이 두 나라에서 여전히 카탈루냐어를 쓰는 사람들을 찾을 수 있습니다. 우리는 왕이 없었어요. 몇 명의 백작만 있으면 지배자는 충분했지요. 중세 때 우리 헌법에는 카탈루냐 국민들이 지배자에게 다음과 같이 선언한 구절이 있습니다. "우리 한 사람 한 사람은 당신과 동등합니다. 그리고 우리 모두를 합치면 당신보다 위대합니다." 11세기 때 이미 카탈루냐는 이 세상에서 전쟁을 없애기 위한 의회를 소집했습니다. 높은 수준의 문명이 있었다는 증거로서 이보다 더 좋은 것이 어디 있겠습니까?

모든 문명에는 쇠퇴기가 있게 마련입니다. 바로 얼마 전까지만 해도 대영제국에 해가 지지 않는다고 그랬지요. 오늘날 영국은 남아 있지만 그 제국은 더 이상 존재하지 않습니다. 지금의 카탈루냐도 한때 그랬던 것 같은 강력한 국가는 아닙니다. 그렇다고 해서 카탈루냐의 역사를 축소시키거나 그 국가로서의 권리를 부정하는 일

은 정당화될 수 없습니다. 그러나 카탈루냐는 에스파냐의 속국에서 벗어나지 못하는 처지가 됐습니다. 우리 카탈루냐 사람들은 에스파냐의 다른 국민들과, 지금처럼 하인으로서가 아니라 형제로서 살기를 원합니다. 에스파냐의 공립학교에서는 우리 고유 언어를 가르치는 것이 금지되어 있습니다. 대신 카스티야어를 배우게 되어 있지요. 우리 문화는 질식당했습니다.

나는 극단적인 민족주의에 대해 항상 반대하는 입장입니다. 어떤 국가의 국민도 다른 나라 국민보다 우월하지 않습니다. 다르기는 하겠지요, 그러나 우월하지는 않아요. 극단적인 민족주의자들은 자기들이 다른 국가를 지배할 권리를 가졌다고 믿습니다. 애국주의는 그것과는 전적으로 다른 것입니다. 자기 나라에 대한 사랑은 인간 본성 깊은 곳에 있는 것입니다. 나는 루이스 콤파니스의 죽음을 생각합니다. 나는 에스파냐 공화국 시절 카탈루냐의 대통령이던 그를 알게 됐어요. 나와 콤파니스가 의견을 달리했던 문제들도 있었지만 그는 애국자였습니다. 원래 그는 카탈루냐 노동자운동에서 이름을 날린 명석한 변호사였지요. 파시스트가 권력을 장악하자 콤파니스는 다른 공화국 지도자들 틈에 껴 프랑스로 탈출했습니다. 프랑코는 그를 돌려보내라고 요구했고 페탱 정부는 그 말을 들어주었습니다. 에스파냐 파시스트는 그를 처형했어요. 총구 앞에 선 그는 담배를 한 대 피워 물더니 양말과 신을 벗었습니다. 그는 카탈루냐의 흙을 자기 발로 밟고 서서 죽기를 원했던 겁니다.

바르셀로나에서 내 운명은 갑작스런 변화를 겪었습니다. 곤궁함과 불확실성으로 가득 찼던 파리의 고단한 나날은 곧 과거지사가

됐습니다. 열한 살 소년이던 나에게 첼로의 경이로운 세계를 소개해준 나의 스승이자 오랜 친구인 호세프 가르시아는 시립음악학교의 교수직에서 막 은퇴한 참이었습니다. 그가 아르헨티나로 가려던 무렵이있어요. 나는 학교에서 그가 맡았던 직책을 제의 받았습니다. 동시에 가르시아가 개인적으로 가르치던 제자들의 수업과 교회 행사에서 연주하던 계약도 함께 떠맡게 됐지요. 몇 달 되지 않아 리세우 음악학교에서도 가르쳐달라는 부탁을 해왔습니다. 또 오페라단 오케스트라의 첼로 수석으로 임명됐지요. 갑자기 내가 감당할 수 없을 만큼 할 일이 많아졌어요!

이젠 교사로서의 일이 내 시간 대부분을 차지했습니다. 그 기간은 내가 음악가로서 성숙해지는 중요한 기간이었습니다. 나는 가르치는 일과 배우는 일을 인위적으로 구분한 적이 한 번도 없습니다. 물론 교사는 자기 학생들보다 많이 알고 있어야 하지요. 그렇지만 나에게 가르치는 것은 배우는 것이었어요. 당시 바르셀로나 시립음악학교에 있을 때의 나는 그랬습니다. 그리고 지금도 마찬가지입니다.

나는 연주 기교를 발전시키기 위해 계속 공부했습니다. 구태의연한 어떠한 제약에도 방해 받지 않겠노라고 결심하고 있었으니까요. 과거로부터 배우기는 하겠지만 그것에 속박되지는 않겠다고 말이지요. 내 목표는 첼로로 표현할 수 있는 최대한의 효과를 달성하는 것이었습니다. 기교는 언제나 목표 그 자체가 아니라 수단이었습니다. 물론 기교에 숙달되어야 하지요. 그러나 거기에 종속되면 안 됩니다. 우리가 이해해야 하는 것은 기교의 목적이 음악 내면의 의미,

메시지를 전달하기 위한 것이라는 사실입니다. 가장 완벽한 기교란 전혀 기교처럼 보이지 않는 기교입니다. 나는 항상 이렇게 자문합니다. "이 곡을 연주하는 가장 자연스런 방법은 무엇일까?"

나는 시립음악학교의 학생이었을 때 개발한 운궁법과 운지법을 학생들에게 가르쳤습니다. 그리고 긴장을 푸는 중요성에 대해서도 가르쳤습니다. 첼로 연주는 왼손을 많이 긴장시키기 때문에 유연성을 유지하기 위해서는 언제나 꾸준히 연습해야 합니다. 연주 도중에 단 몇 초 정도의 틈만 나도 손과 팔이 쉴 수 있는 방법을 알려주었지요. 하지만 무엇보다도 가장 중요한 문제는 음악을 존중하는 것이며, 작곡가의 음악을 되살려내는 데서 연주가에게 부과된 막대한 책임을 이해하는 것임을 강조했습니다.

물론 연습을 대신할 만한 것은 아무것도 없습니다. 나도 꾸준히 연습했으며 일생 동안 그랬습니다. 사람들은 나더러 마치 새가 나는 것처럼 쉽게 첼로를 켠다고들 하지요. 새가 나는 법을 배운다는 게 얼마나 힘든지는 모르겠습니다. 그렇지만 첼로를 잘 연주하기 위해 내가 얼마나 노력했는지는 압니다. 연주를 수월하게 하는 것처럼 보이려면 굉장히 노력해야 합니다. 물론 내 친구 알베니스처럼 예외는 있어요. 그는 전혀 연습하지 않아요. 그러나 그런 경우는 극히 드뭅니다. 거의 모든 경우에 수월한 연주는 최고의 노력에서만 나오는 결과입니다. 예술은 노력의 산물입니다.

여름이 되자 나는 한가해졌습니다. 시립학교 수업도 없었고, 다른 일거리들도 일시적으로 중단됐지요. 그래서 포르투갈 해안의 오포르토 남쪽에 있는 휴양지인 에스피노의 한 카지노에서 일거리 제

의가 들어왔을 때 나는 기꺼이 받아들였습니다. 거기로 가려면 마드리드를 통과해야 하므로, 나는 데 모르피 백작을 다시 만날 수 있다면 얼마나 좋을까 생각했습니다. 그 전해 파리에 갔을 때 우리 사이에 생긴 오해 때문에 나는 그때까지도 마음이 언짢았어요. 나는 어떤 일이 있었는지 모든 일을 설명하는 편지를 썼고 에스피노에 일자리를 계약했다고 말했습니다. 또 "마드리드를 지날 때 백작께서 저를 만나주시겠습니까" 하고 물었습니다. 그의 답장을 기다리는 동안 초조했어요. 그의 답장에는 "최대한 빨리 오거라"라고 적혀 있었습니다. 바로 이런 것이 그의 특성인 온화함과 분별력의 표현이었지요.

마드리드에 도착하자마자 나는 서둘러 그의 집으로 갔습니다. 그는 나를 아들처럼 맞아주었어요. 우리는 끝없이 이야기를 나누었지요. 마치 우리 사이에 어떤 불화도 없었던 것처럼 말입니다.

마리아 크리스티나 대비께도 찾아갔습니다. 그분도 나를 정말 따뜻하게 맞아주었고, 마지막으로 만난 이후 내가 겪은 사건들을 모조리, 세세한 내용까지 이야기하게 했습니다. 어머니와 내가 파리에서 겪은 어려움을 설명했을 때 대비는 매우 마음 아파하셨지요. 그리고 지금 바르셀로나에서 하고 있는 일거리들에 대해 듣고는 기뻐하셨습니다. 대비는 왕궁에서 연주해달라고 하셨습니다. 연주회 뒤에 대비께서 나를 곁으로 불러 말씀하셨어요. "파블로, 뭔가 나를 항상 기억하게 할 것을 주고 싶구나. 무언가 네가 손으로 만질 수 있는 것이었으면 좋겠다." 대비는 자기가 걸고 있던 섬세한 팔찌를 보여주며 물었습니다. "이 중에 어느 보석이 제일 좋으냐?"

나는 너무 감동해서 대답할 수가 없었습니다. "전하, 모두 너무나 아름답습니다." "그러면 이것으로 할까." 대비는 아름다운 사파이어를 하나 떼어내면서 말했어요. 나중에 나는 가장 은혜로운 여성을 기리는 소중한 기념물로서 그 보석을 내 활 끝에 박았습니다.

나는 마드리드에서 에스피노로 갔습니다. 그 카지노는 바다가 내려다보이는 화려하게 장식된 건물이었는데, 주로 포르투갈의 귀족이나 부유한 상인, 멋쟁이들이 여름 동안 시간을 때우려고 오는 도박장이었습니다. 지배인은 즐거운 음악으로 그 사람들을 기분 좋게 하고 싶어했습니다. 아마 그들이 너무 많이 잃을 경우를 대비하느라 그랬겠지요. 물론 춤도 출 수 있었어요. 우리는 칠중주단을 구성했고, 카페 토스트에서 그랬던 것처럼 나는 매주 한 번씩 독주를 했습니다. 연주회장은 도박장 옆에 붙어 있는 카페에 있었어요. 음악에 대한 소문이 퍼져나가서 포르투갈 전역의 음악 애호가들이 도박장으로 모여들기 시작했습니다. 정말 놀라운 일이지만, 시즌이 끝날 무렵에는 포르투갈의 왕과 왕비로부터 궁전에 와달라는 초대를 받았습니다. 나는 급히 짐을 챙겨 리스본행 기차를 탔지요. 궁전에 도착했을 때 카를로스왕과 마리-아멜리 왕비가 매우 반갑게 맞아주었습니다. "그러면 우리에게 연주해주시겠어요?"

그들의 부탁을 듣는 순간 나는 첼로를 가져오지 않았다는 사실을 깨달았어요! 나는 허둥지둥 대답했습니다. "예, 연주하게 되어 기쁩니다……. 그런데 첼로가 없군요. 에스피노의 호텔에 두고 왔습니다……."

그들은 당황해하는 내 모습을 보고 웃으면서 친절하게 대해주었

습니다. 첼로를 가지러 사람을 보냈고 나는 그다음 날 연주했습니다. 그때가 내 전 음악 생활을 통틀어 첼로도 없이 연주회에 간 유일한 경우였지요.

여러 해 뒤, 나는 친한 친구인 피아니스트 해럴드 바우어Harold Bauer, 1873-1951 와 함께 리스본의 그 왕궁에 다시 갔습니다. 내 기억으로는 그가 마리-아멜리 왕비의 미모에 대단한 감명을 받은 것 같았어요. 또 바우어는 왕비의 큰 키에 강한 인상을 받았지요. 왕비의 키는 180센티미터가 넘었거든요. 그는 나중에 왕비와 내 키를 비교하며 놀렸습니다. 나야 첼로보다도 별로 크지 않으니까요. 나는 그에게 말했지요. "내가 너무 작은 것이 아니라 왕비가 너무 큰 거야."

여름이 끝날 무렵 집으로 돌아가는 길에 마드리드에 다시 들렀습니다. 이번에는 독주자로서 오케스트라와 처음 협연했어요. 랄로의 라단조 첼로 협주곡을 연주했지요. 예전의 내 스승인 브레톤이 지휘했고 마드리드에서 지낸 학생 시절의 여러 친구들이 연주회에 와 주었습니다. 그리고 데 모르피 백작과 마리아 크리스티나 대비를 다시 방문했습니다. 대비는 내게 훌륭한 갈리아노 첼로를 선물했습니다. 그리고 훈장도 주었어요. 대비께 받은 두 번째 훈장이었지요. 첫 번째 것은 내가 왕립음악학원의 학생이었을 때였습니다. 이번에 대비는 카를로스 3세 훈장을 주었습니다. 스무 살이 된 젊은이로서는 커다란 영광이었지만, 나는 특별히 그것을 대비께서 내게 가진 개인적인 애정과 믿음의 표시로 받아들였습니다.

그라나도스와 사라사테

바르셀로나로 돌아온 뒤, 동료 음악가들과 사중주단을 결성했어요. 발렌시아와 마드리드, 그밖에 다른 도시에서 실내악 연주회를 열기 시작했습니다. 사중주단의 다른 멤버들은 바르셀로나에 정착한 벨기에 출신의 유명한 바이올리니스트인 마티외 크릭붐Mathieu Crickboom, 비올리스트 갈베스Galvez, 피아니스트이자 작곡가인 그라나도스였습니다. 그라나도스와 나는 아주 친해졌어요. 리세우에서 그의 첫 오페라인 「마리아 델 카르멘」의 리허설을 내가 대신 지휘해주었지요. 그때 그가 너무 불안해서 지휘를 못 할 지경이었기 때문이에요. 우리가 만났을 때 그라나도스는 이십 대 후반이었는데, 이미 에스파냐에서 가장 재능 있는 음악가 가운데 하나로 인정받고 있었습니다. 그는 장교의 아들이었고, 자기가 태어난 레리다 마을의 지방악단 단장에게서 첫 음악 수업을 받았어요. 나중에는 유명한 음악학자이자 작곡가인 페드렐에게서 배웠는데, 페드렐은 에스파냐 민속음악을 대다수 재발견하고 데 모르피 백작과 함께 진정한 에스파냐 오페라를 만들어내기 위해 노력한 사람이었습니다. 페드렐이 여러 젊은 작곡가들에게 중요한 영향을 미치기는 했지만, 그라나도스는 사실 거의 혼자서 공부했다고 해야 할 겁니다. 그의 정교하고 시적인 작곡은 에스파냐의 정신을 정말 잘 표현해내고 있는데, 대부분 그가 가진 특별한 천재성의 산물이었습니다. 그는 정말 천성적으로 훌륭한 피아니스트였어요.

그에게는 놀라운 버릇이 있었습니다. 베토벤이나 슈베르트, 아니면 다른 누구의 것이든 위대한 작곡가의 작품을 한창 연주하다가도

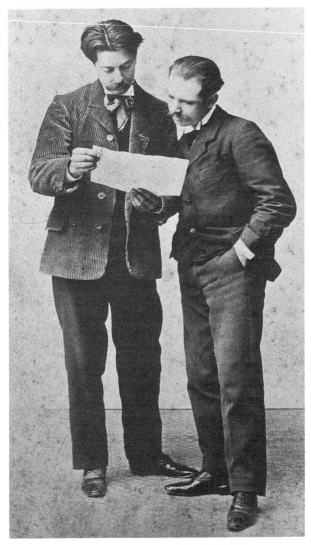

카잘스와 작곡가이자 피아니스트인 친구 엔리케 그라나도스.
20세기가 시작되기 직전 바르셀로나에서 동료로 지내던 시절의 모습이다.

갑자기 즉흥연주를 하고 싶다는 생각이 떠오르면 조금도 주저하지 않고 그냥 그대로 즉흥연주를 해대는 것이었어요! 그는 정말 좋은 사람이고 미남이었습니다. 크고 검은 눈과 굽슬거리는 검은 머리칼, 시인 같은 외모였지요. 우리의 우정은 정말 소중했고, 20년 뒤에 그가 아깝게 요절할 때까지 계속됐습니다.

그라나도스와 함께 연주하는 것은 커다란 행복이 솟아나는 샘물 같았습니다. 나는 언제나 독주를 피하려고 애를 쓰는 편이에요. 소나타 아니면 다른 실내악 연주를 하는 게 더 좋았어요. 그렇게 하면 연주 전 불안감이 훨씬 덜했거든요. 다른 사람들과 부담감을 나눠 가질 수 있으니까요! 제일 좋은 건 나는 연주하지 않고 지휘만 하는 것이지만 말이에요!

그 시절에 기막히게 훌륭한 바이올리니스트인 파블로 사라사테 Pablo Sarasate, 1844-1908 도 알게 됐습니다. 그 무렵 사라사테는 오십 대 였는데 한동안 에스파냐에서 가장 유명한 기교파의 대가로 꼽혔지요. 사실 나는 그를 만난 적이 있었어요. 내가 일하던 카페 주인인 토스트 씨가 사라사테의 연주회에 나를 데리고 갔었거든요. 소년 시절 바르셀로나에서 그의 연주를 처음 들었습니다. 나는 그 휘황찬란한 연주에 압도됐어요……. 그런 연주는 한 번도 들어본 적이 없었거든요.

나중에 마드리드에서 공부할 때 데 모르피 백작이 나를 데리고 사라사테가 머물고 있던 호텔로 갔습니다. 그는 매우 우아하고 쾌활한 사람이었습니다. 길고 가느다란 콧수염을 기르고 검은 머리칼을 나부꼈으며 검은 눈을 빛내고 있었지요. 그는 끊임없이 시가를

카잘스와 엔리케 그라나도스, 마티외 크릭붐이 1897년,
산세바스티안의 그란 카지노 에아소넨세에서 개최한 연주회 프로그램.

피워댔습니다. 한번은 대화 도중에 그가 내게 브랜디를 권했습니다. 내가 사양하자 그는 말했어요. "아니, 뭐라고? 예술가가 되려고 한다면서 술을 안 마시다니? 있을 수 없는 일이야!"

사라사테는 바이올린을 환상적으로 수월하게 켰습니다. 그의 연주는 눈이 어지러울 정도였고 장관이었어요! 마치 불꽃놀이 같았지요! 그는 쇼맨십을 타고난 사람이었습니다. 연주할 때 청중을 똑바로 바라보곤 했는데, 마치 이렇게 말하는 것 같았지요. "내가 무얼 할 수 있는지 이제 알겠어? 그래, 보아하니 당신들은 나에게 홀려 있군!" 그는 절대로 연습이나 연주회 준비를 하지 않았습니다. 그냥 와서 연주할 뿐이었지요. 그는 진정한 의미에서 위대한 예술가는 아니었지만 위대한 바이올리니스트였습니다.

그는 삐딱한 유머 감각을 가진, 아주 재미있는 사람이었습니다. 항상 농담을 하고 다녔어요. 한번은 그가 친구인 바이올리니스트 아르보스, 첼리스트 루비오와 함께 내가 여름 동안 일했던 산세바스티안의 카지노에 온 적이 있습니다. 매일 아침 아르보스와 루비오가 그의 방에 가면 우스꽝스런 작은 행사가 벌어집니다.

"내 새 지팡이를 보여주었던가?" 사라사테가 이렇게 묻습니다. 세계 여행을 하면서 모은 그의 멋진 지팡이 컬렉션은 대단했어요.

아르보스와 루비오는 대답합니다. "아니, 파블로, 아직 새것은 안 보았네."

그는 기다란 잠옷을 입은 채 침대에서 일어나 지팡이를 보관해 둔 스탠드로 어정어정 걸어가서 으스대며 그 가운데 하나를 고릅니다. "이거야. 얼마나 멋진가! 자세히 잘 보라구. 정말 튼튼하면서도

유연해서 마음대로 뻗을 수도 있고 완벽한 동그라미가 되게 구부릴 수도 있어."

그가 지팡이를 들고 몸짓을 하는 동안 그들은 놀라는 체하면서, 마치 그가 말하는 그런 행동이 실제로 일어나고 있다는 듯이 쳐다보지요.

"또 한 가지 더 있어. 정말 특별한 거야. 이건 기후조건에 반응한 다구. 기온이 떨어질 때면 지팡이에 있는 내 이니셜을 볼 수 있고 기온이 오르면 없어져. 이걸 봐, 오늘은 따뜻하기 때문에 자네들이 그걸 하나도 볼 수 없는 거야!"

그런 행사는 종류가 다양했어요. 어느 날 아침 아르보스와 루비오가 사라사테에게 잘 잤느냐고 물었더니 그가 팔을 휘저으며 절망적으로 말했습니다. "잠이라니! 내가 어떻게 잘 수 있었겠어?"

"파블로, 무슨 말인가?"

"그래, 도대체 어떤 사람이 거북이가 득실거리는 침대에서 잘 수 있단 말이야?"

아르보스와 루비오는 마치 자기들도 거북이에게 포위되어 있는 듯이 머리를 끄덕였어요. "그렇군, 정말 안됐어……."

똑같은 행사가 여러 날 계속됐습니다. 그러던 어느 날 아침 아르보스와 루비오가 사라사테에게 잘 잤느냐는 같은 질문을 하고 똑같은 대답을 들었을 때 그들이 말했습니다. "그래, 당신 말이 맞아, 파블로. 정말 불평할 수밖에 없겠어. 있을 수도 없는 일이야. 저걸 좀 보라구!" 그들은 방을 가리켰습니다. 사라사테가 보니 정말로 온 방에 거북이들이 기어다니고 있었습니다. 아르보스와 루비오가 밤

중에 들어와 그것들을 풀어놓은 거지요.

사라사테는 조금도 놀라지 않았습니다. 그는 그냥 포기한 듯이 한숨을 쉬더니 말했어요. "어떤 상황인지 자네들도 알겠지……."

카탈루냐 문화의 진원지 몬세라트 수도원

내 일생 동안 가장 오래 지속될 소중한 관계 가운데 하나를 맺은 것도 바르셀로나에서 학생들을 가르치던 그 시절이었습니다. 나는 몬세라트산 수도원의 수도사들을 알게 됐어요. 나는 그들을 자주 방문하기 시작했고 음악과 예술, 그 밖의 모든 분야에 대해 그들과 긴 이야기를 나누곤 했습니다. 그 수도원은 내게 두 번째 가정 같은 것이었다고 할 수 있을까요.

그 수도원은 세계에서 가장 경이로운 단체들 가운데 하나입니다. 바르셀로나 가까이에 있던 수도원의 위치는 환상적이었어요. 몬세라트Montserat 또는 '톱니 모양의 산'Serrated mountain 이라는 이름은 수도원이 있던 산의 형상에서 따왔습니다. 거대한 성당의 첨탑처럼 삐죽삐죽하게 하늘로 치솟은 봉우리 모양 때문이었지요. 그보다 더 장엄하고 영감을 불러일으키는 산을 본 적이 없어요. 수도원은 정상 부근의 고원에 자리잡고 있었는데, 거대한 협곡과 절벽을 내려다보는 위치였어요. 수도원의 육중한 건물은 바위에 뿌리를 내린 것 같은 형국이었습니다.

그곳은 지금으로부터 1,000년도 더 전인 9세기에 세워졌는데, 무어인이 카탈루냐를 침공한 기간에 숨겨두었던 성모 마리아 입상이 동굴에서 발견됐을 때였어요. 나중에 이 수도원은 카탈루냐의 수

호 성녀인 몬세라트 성모에게 예배 드리려는 순례자들이 유럽 곳곳에서 모여드는 성지가 됐습니다. 많은 사람들은 몬세라트를 성배가 숨겨진 전설의 장소라고 믿습니다. 즉 중세의 음유시인과 민네징거들이 노래로 찬양한 몬살바트가 여기라는 거지요. 건립 당시부터 수도원에서는 종교적인 음악뿐만 아니라 민속음악도 배척하지 않았습니다. 순례자들은 교회 앞의 중정에 모여 노래하며 춤추었고 수도사들도 노래를 짓고 편곡을 했습니다. 이미 14세기 때부터 수도사들은 『붉은 책』*Llibre Vermell*이라고 알려진 책에 순례자들의 노래를 여러 곡 받아 적어두었습니다. 그 책은 유럽의 다성음악에 관한 최초의 기록 가운데 하나입니다. 중세 이후로 수도사들은 음악학뿐만 아니라 예술과 교육의 다른 분야에서도 중요한 작업을 수행했는데요. 수도사 가운데 뛰어난 학자와 과학자, 시인, 음악가들이 있었어요. 나는 몬세라트의 베네딕트파 수도사들과 함께 정말 잊을 수 없는 시간들을 많이 보냈어요! 요즘도 연락을 계속하고 있습니다.

생애를 신에게 바치기는 했지만, 몬세라트 수도사들은 인간사에 깊은 관심을 가지고 있습니다. 수도원은 카탈루냐 문화유산의 기둥입니다. 그곳의 대수도원장인 에스카레 신부는 대단히 지혜롭고 온화한 마음씨를 가진 분인데, 프랑코 체제를 반대했기 때문에 오래전에 카탈루냐를 떠나라는 명령을 받았습니다. 그때 그는 밀라노로 갔습니다. 우리는 계속 정기적으로 소식을 주고받았는데, 한 편지에 그는 프랑스 신문 『르 몽드』와 가진 긴 인터뷰 기사를 동봉했습니다. 제목은 '현재 에스파냐는 기독교 국가가 아니다'라는 것이었

어요. 최근에 돌아가신 대수도원장은 그의 부탁대로 카탈루냐의 몬세라트에 묻혔습니다.

프랑코의 칙령에도 불구하고 몬세라트의 수도사들은 사용이 금지된 카탈루냐어로 계속 혼례와 미사를 집전했습니다. 가장 암울했던 시기에 그들은 내 작품을 노래했어요. 오랫동안 나는 종교음악을 수도원에 헌정했습니다. 다른 작품들은 거의 하나도 발표되지 않는 상태였어요. 그러나 몬세라트 수도사들은 나의 종교음악들을 출판했습니다. 그들은 내 미사곡을 정기적으로 부르고 내가 쓴 묵주송을 매일 읊습니다…….

얼마 전에 나는 어떤 유명한 미국 음악가와 이야기를 나눈 일이 있습니다. 그는 정말 재능이 뛰어난 훌륭한 음악가였지만 몬세라트에 대해 이야기하자 그 이름을 모르더군요.

"몬세라트라구요? 프랑스 화가가 아니던가요?"

그의 물음은 현대 음악교육이 가진 문제점을 나타냅니다. 음악가라면 모두 몬세라트의 이름을 알아야 합니다. 그것은 과거의 문화유산이며 그것 없이는 현재의 문화가 존재하지 못했을 겁니다.

다시 파리로

파리에서 바르셀로나로 돌아온 후 나는 돈을 조금도 낭비하지 않고 가능한 한 저축을 많이 했습니다. 파리 시절의 고생이나 그 전의 힘들었던 일들을 잊을 수 없었어요. 나는 어머니와 아버지가 좀더 편안한 삶을 누리시도록 하겠다고 결심했습니다. 그분들은 나를 위해 너무나 많은 것을 희생하셨어요. 그 당시의 나에겐 어머니와 내

어린 두 동생들에게 무언가 위안이 될 일을 하거나, 아버지가 그 끔찍한 천식을 좀더 잘 치료받으실 수 있도록 도와드리는 것이 가장 큰 기쁨이었습니다. 동시에 나는 제베르가 제시해준 방식대로, 다시 파리로 돌아가서 내 커리어를 추진할 수 있도록 따로 자금을 모았습니다.

1899년 여름, 나는 준비가 됐습니다. 내 계획을 부모님과 상의했고 두 분도 다시 프랑스로 돌아갈 때가 됐다는 데 동의했습니다. 유명한 성악가 엠마 네바다Emma Nevada, 1859-1940 가 파리 근교에 있는 자기 집에 나를 초청했을 때 기꺼이 응낙했지요. 나는 그를 데 모르피 백작의 소개로 만난 적이 있어요. 네바다는 그 무렵 삼십 대 후반이었는데 그의 삶은 마치 한 편의 로맨틱한 소설 같았어요. '네바다'라는 성은 자기 스스로 지은 것입니다.

그의 아버지는 골드러시 때 캘리포니아로 간 미국인 의사였는데, 네바다시의 광산촌 가까이에서 그가 태어났습니다. 나중에 그 도시의 이름이 예명이 된 거지요. 그가 태어났을 무렵 캘리포니아는 아직 미국의 변방이었고, 남북전쟁이 일어난 것은 그가 두세 살밖에 안 됐을 때였습니다. 그는 금 캐는 사람들, 직업 도박사, 자경단원들의 괴상한 세계에서 어린 시절을 보냈습니다. 엠마가 여덟 살이 되자 부모님은 그를 샌프란시스코 근처의 신학교에 보냈는데, 그는 성악에 비범한 재능을 나타내 열다섯 살 때 순회악단과 함께 영국으로 오게 됐습니다. 몇 년 후 그는 런던에서 오페라 무대에 데뷔해 굉장한 성공을 거두고 유럽의 수도들을 하나씩 정복해나가기 시작했지요. 그는 베르디를 알게 됐고 베르디는 그를 스칼라극장

의 전속 성악가로 기용했습니다. 또 작곡가 구노가 엠마의 대부였어요.

네바다의 집에 도착하자 그는 공연 스케줄 때문에 막 런던으로 가려던 참이었습니다. 엠마는 내게 같이 가자고 했어요. 그것이 나의 첫 영국 여행이었습니다. 나는 당시 자기 집에서 사설 연주회를 열곤 하던 사교클럽 회원들로부터 여러 번 연주 초청을 받았습니다. 또 런던 데뷔도 그 여행에서 했지요. 수정궁에서 오귀스트 만 August Manns 의 지휘로 생-상스의 협주곡을 연주했습니다. 수정궁은 거대한 유리건물이었는데 음악뿐 아니라 일반 대중을 상대로 한 온갖 종류의 여흥거리들이 상설 전시되고 있었지요. 연주회가 끝난 뒤 나는 엘리엇 부인에게 소개됐습니다. 그는 빅토리아 여왕의 개인 비서였어요. 엘리엇 부인은 내게 부탁했습니다. "여왕 폐하 앞에서 연주해주시겠어요?" 나는 그러면 큰 기쁨이 될 거라고 대답했습니다.

연주회는 와이트섬에 있는 빅토리아 여왕의 여름 별궁인 오스본하우스에서 열렸습니다. 그곳은 지은 지 수백 년이나 됐고 아름답게 가꾸어진 정원으로 둘러싸인 멋진 건물이었어요. 음악회의 분위기는 내게 익숙한 마드리드 궁전보다 훨씬 딱딱했습니다. 음악회가 열린 좀 작은 듯한 방에는 숨죽인 듯 엄숙한 분위기가 감돌았고, 시작하기 전에 앉아 있던 30명가량의 청중들은 거의 들리지도 않는 작은 목소리로 속삭였습니다. 거기 있던 사람들 가운데 내가 소개받은 사람은 나중에 에드워드 7세가 될 웨일스 공과, 조지 5세가 될 요크 공이었습니다. 나는 전설적인 존재인 팔순의 빅토리아 여왕에

대해 궁금해졌습니다. 여왕은 작고 탄탄한 몸집이었고 부드럽게 주름진 뺨과 빛나는 눈을 가진 분이었습니다. 여왕은 어깨까지 늘어진 흰 레이스의 머리장식을 썼어요. 여왕이 어떤 영국 제독과 이야기를 나누는 동안 다른 손님들은 존경하는 뜻에서 침묵을 유지하며 서 있었습니다. 초록색 실크옷을 입고 노란 터번을 쓴 인도인 하인이 여왕 발 밑에 스툴을 가져다놓았고 여왕은 연주회를 시작하라는 뜻으로 작고 통통한 손을 들어올렸습니다.

연주는 오래 끌지 않았어요. 피아니스트인 워커Walker가 반주를 했는데, 내 기억으로 우리는 세 곡을 연주했고 그 가운데 하나는 생-상스의 협주곡 알레그로 악장이었습니다. 연주 사이에는 박수가 없었고 연주가 끝나자 예의 바른 박수가 나왔지요. 빅토리아 여왕은 내 연주에 대해 프랑스어로 칭찬을 해주었습니다. 그는 에스파냐의 마리아 크리스티나 대비에게 내 이야기를 들었다고 했습니다. 여왕은 내 성공을 빌며 몇 가지 선물을 주었습니다. 떠나기 전에 코노트 공작과 에스파냐어로 짤막하게 이야기를 나누었는데 방명록에 사인해달라는 부탁을 받았어요. 그런 뒤 얼마 후 마드리드에 갔더니 마리아 크리스티나 대비가 빅토리아 여왕에게서 받은 전보를 선물로 주더군요. 독일어로 씌어 있었는데 빅토리아 여왕은 내 연주가 '즐거운'entzüchend 것이었다고 했습니다.

젊은이, 자네가 마음에 드는군

파리로 다시 갔을 때 내 연주 경력에 결정적인 전환점이 될 사건이 일어났습니다. 데 모르피 백작이 프랑스의 유명한 지휘자인 샤

를 라무뢰Charles Lamoureux, 1834-99에게 소개장을 써주었거든요. 나는 라무뢰를 만나러 사무실로 갔습니다. 라무뢰는 책상에 앉아서 종이 위로 몸을 굽히고 있었어요. 그는 바그너 음악의 가장 대표적인 지지자 가운데 한 사람이었고 바이로이트 축제에서 지휘했으며, 「로엔그린」과 다른 작품들을 프랑스에 소개한 사람이었습니다. 그때 그는 「트리스탄과 이졸데」의 파리 초연을 준비하고 있었고 악보에 주석을 다는 중이었습니다. 그는 자기 일에 완전히 몰두하고 있었기 때문에 머리조차 들지 않았어요. 방에 다른 사람이 있다는 걸 알고 있다는 낌새도 전혀 없었어요. 몇 분 동안 그냥 조용히 서 있자니 무안해졌지요. 결국 나는 말했습니다. "일을 방해하게 되어 죄송합니다만 선생님, 데 모르피 백작이 보낸 편지를 드리고 싶습니다."

라무뢰는 내 쪽으로 머리를 불쑥 쳐들었습니다. 그는 몸이 불편해서 자기 몸이나 다리를 움직이는 것을 고통스러워했습니다. 그가 얼마나 창백한지 볼 수 있었는데, 이 위대한 예술가는 그해가 다 가기 전에 갑자기 죽게 됩니다. 하지만 그의 눈빛은 마치 사람을 꿰뚫는 것 같았습니다. 그는 말없이 손을 내밀었고, 나는 백작의 편지를 건넸습니다. 편지를 읽더니 그가 불쑥 말했습니다. "젊은이, 내일 아침에 첼로를 가지고 오게."

다음 날 아침 나는 다시 라무뢰의 사무실로 갔습니다. 피아노 앞에 한 청년이 앉아 있기에 나는 내 반주를 해줄 사람이구나 하고 추측했습니다. 그렇지만 전날과 마찬가지로 라무뢰는 일에 푹 빠져 있어서 내가 들어갔는데도 아무 말도 하지 않았습니다. 그래서 또다시 서서 기다렸지요. 얼마 뒤에 그는 힘들게 숨을 몰아쉬면서 자

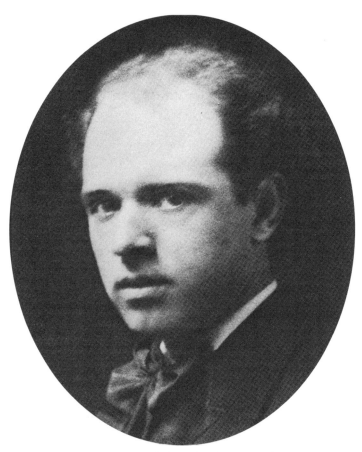

1899년, 스물두 살 때 라무뢰 오케스트라와 가진
파리 데뷔 무렵의 카잘스.

THÉATRE DE LA RÉPUBLIQUE

SAISON 1899-1900 Ancien Théâtre du Château-d'Eau, 50, rue de Malte 19ᵐᵉ ANNÉE

ASSOCIATION
DES

CONCERTS LAMOUREUX

Sous la Direction de **M. Charles LAMOUREUX**

Dimanche prochain **17 DÉCEMBRE 1899**, à 2 h. 1/2

(Ouverture des portes à 1 h. 3/4)

Série B **SIXIÉME CONCERT** Série B

AVEC LE CONCOURS DE Mᵐᵉ

JANE MARCY

DE L'OPÉRA

ET DE M.

PABLO CASALS

PROGRAMME

SYMPHONIE en ut mineur (n° 5) **BEETHOVEN**

MUDARRA, Drame musical en 4 Actes, de MM. TIERCELIN et BONNEMÈRE. **F. LE BORNE**
 A. Prologue symphonique.
 B. Prélude et 1ᵉʳ Scène du 2ᵐᵉ Acte.
 Mᵐᵉ Jane MARCY (de l'Opéra).

CONCERTO pour Violoncelle **SAINT-SAËNS**
 Par M. PABLO CASALS.

CAPRICCIO ESPAGNOL **RIMSKY-KORSAKOW**
 Pour Orchestre.

AIR DE PROSERPINE **PAÉSIELLO**
 Mᵐᵉ Jane MARCY (de l'Opéra).

OUVERTURE DE TANNHÄUSER **WAGNER**

PRIX DES PLACES : Avant-Scènes de Rez-de-Chaussée, **6** fr.; Avant-Scènes de Balcon, **8** fr ; Avant-Scènes de Première Galerie, **4** fr.; Avant-Scènes de Deuxième Galerie, **2** fr.; Fauteuils d'Orchestre, **8** fr.; Loges de Balcon, **6** fr.; Fauteuils de Balcon (1ʳᵉ série), **8** fr.; Fauteuils de Balcon (2ᵐᵉ série), **6** fr.; Fauteuils de Foyer, **5** fr.; Stalles de Deuxième Galerie, **3** fr.; Stalles de Troisième Galerie, **1** fr. **50.**

Le Bureau de Location sera ouvert, au **THÉATRE DE LA RÉPUBLIQUE**, rue de Malte, 50, tous les jours, à partir de Mercredi, de 1 heure à 5 heures, et le jour du Concert, de 10 heures à midi.
S'adresser, pour les abonnements, au Secrétaire de l'**ASSOCIATION DES CONCERTS LAMOUREUX, 2, rue Moncey.**

On trouve des Billets : chez MM. Durand et Fils, 4, place de la Madeleine; Durdilly, 11 bis, boulevard Haussmann; L. Grus, place Saint-Augustin; Hamelle, 22, boulevard Malesherbes; Noël, 22, passage des Panoramas; Quinzard, 24, rue des Capucines; Rosenberg, 51, boulevard Haussmann; Allatol, 13, rue Racine.

12-99 40. — Paris. Typ. Monain Père et Fils, rue Amelot, 64

1899년 12월 17일, 라무뢰 오케스트라와 파리의 라레퓌블리크 극장에서
가진 연주회 프로그램.

기가 집중하려 할 때마다 사람들이 방해를 한다고 투덜거렸습니다. 나는 말했어요. "저는 정말 선생님을 방해하고 싶지 않습니다. 곧 떠나겠습니다."

그는 수북한 눈썹 밑에서 나를 올려다보았습니다. "젊은이, 자네가 마음에 드는군. 연주해주게."

그 말을 하면서 그는 책상 위의 악보를 가지고 다시 일하기 시작했습니다. 나는 첼로를 조율하고 반주자와 함께 랄로의 협주곡을 켜기 시작했습니다. 첫 음절을 켜기 시작하자마자 라무뢰는 펜을 내려놓았습니다. 그는 몇 초 동안 집중해서 들었어요. 그러다가 놀랍게도 그는 의자에서 부지런히 꿈지럭대며 돌아앉더니 끙끙대며 일어섰습니다. 그리고 협주곡이 다 끝날 때까지 우리를 보면서 우리 쪽으로 약간 몸을 기울이고 선 채로 있었습니다. 그러더니 절뚝거리며 다가와서 나를 끌어안았습니다. 그의 눈에는 눈물이 어려 있었어요. "여보게, 자네는 정말 특별한 사람이군. 다음 달 첫 연주회에서 연주하게 될 걸세."

그때는 몰랐어요. 그렇지만 라무뢰의 그 말과 함께 음악을 통한 성공의 길이 내 앞에 열린 것입니다. 그해 시월, 나는 파리의 샤토도에서 열린 라무뢰 오케스트라 공연에서 독주자로 데뷔했습니다. 나는 랄로의 협주곡을 연주했고 그다음 달에도 다시 그와 함께 연주했습니다. 연주회는 감히 꿈에도 바라지 못할 정도로 성공적이었습니다.

그렇지만 내 기쁨에는 구름이 껴 있었어요. 그 기쁨이 있을 수 있도록 많은 일을 해주었던 사람과 함께 기쁨을 나눌 수 없었기 때문

입니다. 파리 데뷔 바로 몇 주 전 데 모르피 백작이 스위스에서 죽었습니다. 그는 모종의 법적인 문제 때문에 에스파냐에서 추방당했던 겁니다. 나중에 안 일이지만 에스파냐 문화를 그토록 풍부하게 해준 이 고귀한 사람은 거의 무일푼인 처지로 죽었어요. 그의 죽음은 나를 슬픔에 빠뜨렸습니다. 내 인생에서 한 장이 닫힌 것입니다.

첼로와 함께 백악관 입성

베르그송과의 대화

새로운 세기가 시작됐을 때 나는 스물세 살이었습니다. 그 시절은 무모한 기대로 가득 차 있었어요. 많은 사람이 새로운 시대가 바로 손에 잡힐 것이라고 믿었습니다. 20세기의 시작이 인간사의 전환점이라고 생각한 거지요. 사람들은 최근의 과학적 진보를 열거하면서 앞으로 우리 사회는 어마어마한 진보를 이룩하리라고 예언했습니다. 그들의 말에 따르면 이 시대는 가난과 굶주림이 최종적으로 사라질 그 순간으로 다가가고 있다는 것입니다. 새해 벽두가 되면 사람들이 열정적으로 새로운 결심을 하곤 하는 것처럼, 세계 전체도 새로운 세기가 시작되는 그때 더 나은 쪽으로 변화하겠다는 결심을 하는 것 같았습니다. 어느 누가 그런 순간에 두 차례의 세계대전과 강제수용소 그리고 원자탄이라는 상상도 못 할 끔찍함이 앞으로 다가올 시간 속에 들어 있으리라 예견할 수 있었을까요?

나에게 미래는 약속으로 가득 찬 시간이었습니다. 라무뢰와의 연주가 끝나자 나는 거의 하룻밤 사이에 유명인사가 됐습니다. 온갖 음악회에서 연주해달라는 요청이 쏟아져 들어와 꼼짝 못 할 지경이었어요. 갑자기 모든 문이 내게 열린 것입니다. 그건 연주 경력이

쌓이기 시작하는 문턱에 서 있는 젊은이에게는 너무 독한 술 같았습니다. 그러나 나는 어떤 여건들에 의해 이런 일이 가능해졌는지 알고 있었어요. 내가 열심히 공부한 것도 사실이지만 운이 매우 좋았던 겁니다. 어느 정도 재능을 타고난 것 말고도, 나는 특별한 아버지와 어머니라는 축복을 받았고, 마리아 크리스티나 대비와 같은 분과 친교를 맺었으며, 데 모르피 백작, 모나스테리오, 브레톤, 가르시아와 같은 스승을 만났습니다. 내가 어떤 인간이 되든 간에 그들은 모두 나의 일부분이며, 그들이 아니었더라면 나는 지금보다 훨씬 못한 사람밖에 되지 못했을 겁니다. 이 말은 그때만 해당되는 것이 아닙니다. 지금도 역시 그래요. 내가 항상 그들에게 지고 있는 빚에 대한 인식과 감사를 잊지 않고 있는 것도 그 때문입니다.

제베르의 말 그대로 파리는 나를 위해 준비된 모든 것이 있는 곳이었습니다. 그때는 파리가 세계의 진정한 문화 중심이던 '좋은 시절'La Belle Epoque 이었어요. 그 도시는 예술 창작의 메카였고 하늘의 별처럼 많은 예술가와 문인들의 집이자 작업공방이었습니다. 또 이 도시에서, 사람들로 붐비는 거리와 카페 테라스와 밤 굽는 냄새 속에서, 지난 세기의 때가 긴 원숙해진 집들에서, 몇 년 전만 해도 어머니와 내가 그렇게 불행하게 지내던 바로 그곳에서 이제 나는 내 일을 위한 상쾌한 대기와 새로운 관심을 찾을 수 있었고, 뛰어난 사람들을 친구로 사귀게 된 것입니다. 물론 내 음악을 통해 같은 직업을 가진 다른 인물들과 긴밀하게 교류할 수도 있었지요. 곧 나는 바이올리니스트 외젠 이자이Eugene Ysaye, 1858-1931 와 자크 티보Jacques Thibaud, 1880-1953, 피아니스트인 해럴드 바우어와 알프레드 코르토

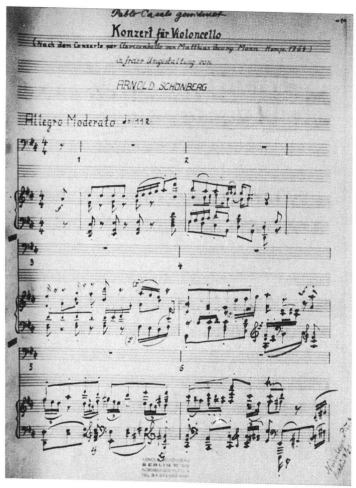

아르놀트 쇤베르크가 카잘스에게 헌정한 작품 악보.

Alfred Cortot, 1877-1962, 작곡가인 뱅상 댕디, 에네스코, 라벨, 쇤베르크, 생-상스 같은 음악계 인물들을 친구로 사귀게 됐습니다. 나의 친교 범위가 음악가에만 한정된 것은 결코 아니었습니다. 화가인 드가와 외젠 카리에르, 정치가인 조르주 클레망소와 브리앙, 작가인 로맹 롤랑, 철학자인 베르그송과도 알게 됐습니다. 그들은 굉장히 훌륭했고 배울 것도 아주 많았어요.

베르그송과의 대화는 특히 흥미로웠습니다. 우리는 서로 아주 좋아하게 됐고 자주 만나곤 했습니다. 처음에는 이렇게 유명한 철학자가 무엇 때문에 굳이 시간을 들여가며 나 같은 젊은 이와 이야기하고 싶어하는지 몰라서 어리둥절했어요. 나는 아는 것이 별로 없는 사람이지만 그는 대학에서 강연과 집필로 지독하게 바쁜 분이었으니까요. 그는 정말로 박학다식한 사람이었어요. 그렇지만 그는 우리 대화에서 많은 것을 배운다고 나를 안심시켜주었습니다.

우리가 많이 이야기했던 주제 한 가지는 직관이었어요. 물론 그는 그 주제에 대해 많은 글을 썼지요. 그는 특히 음악에서 직관이 하는 역할에 대해 궁금해했습니다. 내게 직관은 작곡과 음악 연주 모두에 결정적인 요소였습니다. 물론 테크닉과 지성도 중요한 기능을 하기는 하지요. 악기의 가능성을 최대한 끌어내기 위해서는 그 악기의 연주기술에 숙달되어야 합니다. 그리고 음악의 모든 면모들을 탐구해나가기 위해서 지성을 활용해야 하지요. 그러나 궁극적인 최고의 역할은 직관의 몫입니다. 나에게 창조력의 결정적인 요소, 한 작품을 살아나게 만드는 결정적인 요인은 음악적인 본능입니다…….

피카르 중령과 드레퓌스 사건

그 시절 파리에서 배운 모든 것이 즐거웠다고는 할 수 없을 겁니다. 인류가 이룬 가장 높은 수준의 성취는 흔히 그에 상응하는 인류의 어리석음과 나약함의 증거들과 짝을 이룹니다. 파리는 예술과 배움의 영역에서 찬란한 빛을 발했지만 그와 동시에 마음을 언짢게 하는 무지와 사회 부정의의 증거들도 있었지요. 그 가운데서도 충격적인 사례는 악명 높은 드레퓌스 사건이었습니다.

나는 조르주 피카르 중령과 친했기 때문에 그 사건에 대해 자세히 알게 됐습니다. 그와 만난 것은 파리에 도착한 지 얼마 되지 않았을 때였습니다. 피카르 중령은 정말 보기 드문 부류의 장교였어요. 큰 키에 회색 콧수염을 기른 눈에 띄는 외모였지요. 매우 교양 있는 사람이었습니다. 그는 온화하고 매력적인 사람이었고, 무엇보다도 뛰어난 아마추어 피아니스트였어요. 또 대단한 정의감의 소유자였어요. 그는 "예술에서의 완벽, 생활에서의 정의"를 모토로 하고 있었습니다. 그가 드레퓌스 사건에 얽혀들게 되고 사건의 진정한 영웅 가운데 한 사람이 된 것은 정의에 대한 열정 때문이었습니다. 그는 너무 겸손했기 때문에 자기 스스로를 그런 존재로 생각하지 않으려 했지만 사실이 그랬습니다. 나는 그 덕에 사건의 속사정을 알게 됐습니다.

내가 도착했을 무렵, 그 사건은 벌써 '유명한 사건'cause célèbre이 되어 있었습니다. 모든 사람이 떠들어대고 있었지요. 어떤 뮤지컬을 보러 갔다고 합시다. 미처 알아차리기도 전에 음악은 뒷전이고 사람들은 모조리 드레퓌스 대위에 대해 수근거리기 시작하는 것이

카미유 생-상스가 카잘스에게 헌정한 작품 악보.

었어요. 3, 4년 전 이 유대인 장교는 군사기밀을 독일군에게 넘겼다는 이유로 부당하게 기소당했습니다. 그는 날조된 증거에 따라 군법회의에서 재판받았고, 악명 높은 악마의 섬에서 종신복역하라는 선고를 받았습니다. 아마 피카르 중령이 아니었더라면 그는 거기서 죽었을 겁니다. 중령은 프랑스 국방부의 장교였는데, 어떤 기밀 문서를 보고 드레퓌스가 무죄라고 확신하게 되었지요. 프랑스 장교회의 멤버들에게 이 사실을 알렸더니 그들은 피카르 중령더러 사건에서 손을 떼라고 명령했습니다. 다른 장교였다면 아마 복종했겠지요. 그러나 피카르 중령은 그러지 않았습니다.

그는 조사를 계속했습니다. 그다음에 그가 알게 된 것은 멀리 떨어진 아프리카로 전출 명령을 받았다는 사실이었어요. 그렇지만 프랑스를 떠나기 전 그는 자기가 찾아낸 자료를 어떤 유명한 변호사에게 주었습니다. 사건은 의회에서 의제로 상정됐어요. 처음에는 드레퓌스를 변호하려는 사람이 아무도 없었습니다. 피카르 중령 자신도 군사정보를 누설했다는 죄목으로 감옥에 갇혀 있었고 말입니다. 그러나 더 많은 사실이 밝혀짐에 따라 이 사건은 국가적인 스캔들이 됐습니다.

에밀 졸라는 유명한 공개서한인 『나는 고발한다』J'accuse!를 출판했습니다. 그는 진리를 억압한다는 죄목으로 정부를 고발했습니다. 사건에 대한 항의가 너무 높은 수위까지 올라가자 당국도 드레퓌스를 프랑스로 송환해서 재심을 받게 하지 않을 수 없었지요. 당시 석방된 상태였던 피카르 중령이 밝혀낸 것을 포함한 새로운 사실들이 드레퓌스의 무죄를 입증하는 명백한 증거가 됐습니다. 그러나 군대

는 체면을 살리려고 애썼지요. 그들은 여전히 드레퓌스를 유죄라고 판결했는데 정상을 참작해 10년 징역으로 감한다고 발표했습니다. 그런 다음 정부는 곧 드레퓌스를 사면했습니다. 그렇지만 여전히 그의 무죄가 공식적으로 인정된 건 아니었어요. 그래서 피카르 중령과 다른 사람들은 그가 무죄임을 입증하기 위해 계속 싸워나갔습니다. 마침내 여러 해가 지난 뒤 드레퓌스는 완전한 결백을 입증받았고 군대에도 복직됐습니다. 그러나 드레퓌스의 적들에게는 그가 겪은 고난도 모자랐던 모양입니다. 드레퓌스는 그를 살해하려는 반유대주의 광신자에게 저격당해 부상을 입었습니다.

나는 이 모든 일들에 소름이 끼치고 넌더리가 났어요. 예술가들이란 상아탑 속에서 살며 동료 인간들의 고통과 투쟁으로부터 떨어져 나와 있다고 믿는 사람도 있지요. 나는 그런 생각에 한 번도 동의한 적이 없습니다. 인간의 존엄성에 대한 모욕은 곧 나에 대한 모욕입니다. 예술가라고 해서 인권이라는 것의 의미가 일반 사람들보다 덜 중요할까요? 예술가라는 사실이 인간의 의무로부터 그를 면제시켜줍니까? 오히려 예술가는 특별한 책임감을 가지고 있습니다. 특별한 감수성과 지각력을 가지고 태어났으며, 다른 사람들의 목소리가 들리지 않을 때도 예술가의 목소리는 전달될 수 있기 때문이에요. 자유와 자유로운 탐구, 바로 그것이 창조력의 핵심인데, 드레퓌스에 대한 옹호에 예술가만큼 큰 관심을 가질 사람이 어디 있겠습니까?

내 관점에서 볼 때, 드레퓌스 사건의 가장 무서운 측면은 유대인이라는 사실 때문에 다수의 사람들이 그를 반대했다는 데 있습니

다. 나는 파리, 그 모든 교양과 인권의 고귀한 전통이 있는 그곳, 빛의 도시라고 불리는 이 도시에서 반유대주의가 흉악한 전염병처럼 퍼질 수 있다는 사실을 도저히 믿을 수 없었습니다. 이런 질병을 무슨 말로 설명할 수 있겠습니까? 이 질병이 나중에는 결국 한 나라 전체에 전염되어 '유대인의 피'가 혈관에 흐른다는 이유로 수백만의 성인 그리고 어린이들을 학살하는 행위를 정당화하게 되는 거지요.

유대인에 대한 증오는 정말 이해할 수 없어요. 유대인 출신 동료 예술가와 친구들과의 친교로 인해 내 삶이 얼마나 더 섬세하고 풍부해졌는지 모릅니다. 온 지구에서 유대민족보다 인간의 문화에 더 많이 이바지한 민족이 또 있을까요? 두말할 필요도 없지만, 그들은 훌륭한 음악가들을 배출합니다. 왜 그럴까요? 그들에게는 정말 감정이 풍부하기 때문이지요. 지성도 풍부해요. 오케스트라를 지휘할 때 단원들에게 "유대식으로 연주하시오"라고 하면 무슨 말인지 다 알아듣습니다. 내 친구인 슈나이더는 가끔 이렇게 말하곤 해요. "파블로 선생님, 선생님은 사실 유대인이세요." 그는 내가 카탈루냐에서 태어났고 부모님이 가톨릭이었다는 말을 들으려고도 하지 않아요. 그는 호인답게 머리를 절레절레 흔들면서 이렇게 말합니다. "아니에요, 선생님이 틀렸어요. 선생님은 카탈루냐 출신이고 가톨릭 신자인 부모에게서 태어났을지 모르지만 원래는 유대인이었어요. 유대인이 아닌데 어떻게 그렇게 연주할 수 있단 말이에요, 틀림없어요." 나는 그 말을 찬사로 받아들이지만 모든 것에는 예외가 있는 법이라고 그에게 말해주지요.

신세계 아메리카

첫 미국 여행은 1901년이었습니다. 엠마 네바다와 프랑스 출신의 재능 있는 젊은 피아니스트 레옹 모로Léon Moreau가 나와 동행했지요. 연주 일정에는 80회의 연주회가 들어 있었어요. 순회연주의 매니저는 유명한 여성무용가 이사도라 덩컨의 남동생인 레이몬드 덩컨이었습니다. 내 인생의 실타래가 이 광대한 대륙의 운명적인 태피스트리에 지금처럼 짜여 들어가리라고는 그때는 도저히 예상할 수 없었지요. 반세기가 지난 뒤 지구의 이쪽 반구에 내 집을 정하게 되리라고 그 당시에야 어떻게 예상할 수 있었겠습니까.

미국에 대해서는 특히 엠마 네바다에게서 들은 이야기가 많았어요. 어쨌든 미국은 그의 고향이니까요. 그렇지만 실제로 경험하지 않으면 이해할 수 없는 일들이 있는 법이고, 내 경우에는 미국이 그랬습니다. 미국은 내게 익숙한 유럽 국가들과는 엄청나게 달랐어요! 우리는 대서양에서 태평양에 이르기까지 대륙 횡단 여행을 하면서 수많은 마을과 도시를 방문했습니다. 그렇게 멀리 여행하는 동안 대지가 내 눈앞에 전개되고 광대한 평원과 거대한 산맥 그리고 어마어마한 사막들이 펼쳐졌어요. 하지만 그 광대함의 극히 일부만 보고 있을 뿐이라는 것을 알 수 있었습니다. 그렇게까지 자연의 장대함과 다양함에 압도된 적은 한 번도 없었어요. 또 이런 공간을 뚫고 들어와 그곳을 자기 집으로 삼은 불굴의 인간 정신이 그렇게 잘 느껴진 적도 없었습니다. 인간은 어떤 것이든 성취할 수 있고, 인간을 행복하게 해줄 모든 것이 거기에 있다는 기분이 들었지요.

신세계라는 것은 더 이상 구호만이 아니었습니다. 새로움이 온

사방에 가득 넘쳐 있었습니다. 지금 한창 창조되어가는 과정 속에 있는 나라라는 기운을 느낄 수 있었는데, 마치 리허설을 하고 있는 위대한 교향악단 같았어요. 당연한 이야기지만 1901년의 아메리카는 오늘날과는 전혀 달랐어요. 그래요, 그때는 대도시도 있었지만 개척지 마을도 있었습니다. 야생 상태가 아직 남아 있는 지역들이 있었고, 그런 곳에 가면 나 자신이 마치 개척자인 것 같은 기분이 들었어요! 그리고 도시라고 하더라도 지금의 도시 모습과는 전혀 달랐지요. 뭐랄까, 그때는 하늘이 보였으니까요. 스모그와 마천루가 아직 발명되지 않았을 때였습니다. 자동차라고 불리는 새 발명품은 아주 가끔씩만 마주칠 뿐이었어요. 그리고 솔직히 말하자면, 요새 뉴욕이나 시카고에 가면 나는 교통체증에 걸려 엉금엉금 기는 택시 말고 편안한 마차가 가고 싶은 곳 어디든지 데려다주던 그 시절이 그리워진다니까요……

당시 일부 유럽 지식인들은 미국에 대해 냉소적인 태도를 취했습니다. 그들의 주장은 미국인들은 문화와 예술의 성취가 부족하다는 것이었지요. 그러나 첫 미국 방문과 그 후의 여행에서도 내가 강하게 감동받은 것 한 가지는 미국인들 사이에서 문화, 특히 음악에 대한 관심의 폭이 매우 넓다는 사실이었습니다. 학교에서 하는 음악 교육의 비중이 아주 크다는 점에 정말 놀랐는데, 그런 교육은 주로 관악대, 소규모 오케스트라, 합창단을 통해서 이루어졌습니다. 놀라운 일이지만 멀고 외딴 지역과 작은 벽촌에서도 그런 음악교육과 시설을 흔히 발견할 수 있었어요. 물론 대부분 조야한 것이기는 했지만 말입니다.

그러나 무엇보다도 내가 감동받은 것은 인간 평등에 대한 미국인들의 생각이었습니다. 유럽에서 계급차별을 익히 보아왔어요. 나는 공화주의적으로 자라났고 그에 대한 신념이 있었기 때문에 계급차별은 어리석고 부당한 짓이라고 항상 생각했습니다. 인간 사이에 있다는 차별을 절대로 인정한 적도 없고 출생이나 부의 축적에 의해 특정한 사람들이 특별한 기득권을 가질 자격이 있다고 생각해본 적도 없어요. 미국에 있던 그때 나는 인간의 가치란 것이 자기의 성격과 재능에 의거해 판정되는 그런 사회에 있다고 생각했습니다. 아직 불균등한 점은 해결되어야겠지만요. 스물네 살된 내가 볼 때 미국은 해방의 나라였습니다…….

다시는 첼로를 켜지 않아도 돼

그 연주여행에 같이 갔던 동료인 모로의 성격은 약간 무모한 편이었어요. 그는 언제라도 새로운 모험을 하러 나갈 태세가 갖춰진 사람이었지요. 나 자신도 호기심이 온몸에 넘쳐흘렀습니다. 호텔방이나 연주회장에 갇혀 있을 생각은 털끝만큼도 없었어요. 이런 신기하고 흥분되는 나라에 대해 볼 수 있는 것은 무엇이든지 다 볼 작정이었습니다. 새 마을에 도착해 짐을 풀면 우리는 곧바로 탐험을 떠나곤 했지요. 희한한 경험을 자주 겪곤 했어요.

펜실베이니아의 윌크스바르라는 작은 탄광촌에 갔을 때의 일입니다. 우리는 한번 광산 구경을 하기로 작정했어요. 이미 늦은 오후였지만 그렇다고 해서 그만둘 우리가 아니었지요. 필요한 사항들에 대해 수소문한 뒤 서둘러 떠났습니다. 광산에 가서 갱도 아래로 들

어갔어요. 아주 신비스럽고 굉장한 곳이었습니다. 정말 너무 멋진 곳이었기 때문에 우리는 다른 일을 모두 잊고 갱도를 탐험하고 광부들과 이야기를 나누었어요. 갑자기 모로가 말했습니다. "연주회는 어떻게 됐지? 지금 몇 시야?"

이런 세상에, 벌써 연주회가 시작될 시간이었어요! 호텔로 돌아가서 옷을 갈아입을 시간도 없었지요. 우리는 손과 얼굴도 제대로 씻지 못하고 그대로 연주회장으로 달려갔습니다. 도착했을 때 우리 모습은 음악가라기보다는 광부라고 하는 편이 더 나았을 거예요! 그렇지만 최대한 깨끗이 차리고 연주하러 나갔습니다.

'광막한 서부'The Wild West 란 것이 그때는 현실이었습니다. 요즈음 TV에서 카우보이 프로그램들을 보면 그 연주여행에서 음악회를 열었던 서부의 마을들이 다시 생각납니다. 다들 우리가 도착하면 아주 열렬하게 반겨주었어요. 연주회 소식을 알리는 커다란 장식 리본들이 거리에 걸렸고 인쇄된 포스터가 건물 벽에 붙었습니다. 때로는 공연 포스터 바로 옆에 현상수배자 전단이 붙어 있기도 했지요. 연주홀들은 대부분 엉성한 건물이었지만 언제나 청중으로 터져나갈 듯했습니다. 연주회의 분위기는 즐겁고 시끌벅적했으며, 막간에는 접수원들이 땅콩과 사탕을 팔러 복도를 돌아다녔습니다.

하루는 그런 서부 마을에서 모로와 함께 거리를 산책하다가 어떤 살롱을 기웃거렸습니다. 거기서 카우보이 몇 명이 하는 포커 게임에 어울리게 됐어요. 그 사람들은 신체가 건장했고 허리 벨트에는 권총이 달려 있었습니다. 나는 도박을 자주 하지 않는데 어쩌다 보니 그때는 상당히 운이 좋았던 모양입니다. 아니, 운이 나빴다고 해

야 할까요. 계속해서 따기 시작했으니까요. 은화가 내 앞에 높이 쌓여 올라갈수록 다른 카드 노름꾼들의 표정이 점점 험상궂게 변하는 걸 알 수 있었지요. 게임판의 분위기는 팽팽하게 긴장됐습니다. 나는 상대방의 리볼버를 쳐다보면서 이러다가는 우리 연주여행이 예상 외로 갑작스럽게 중단될지도 모르겠다는 생각을 했습니다!

위스키를 마시지 않는 사람이 없었어요. 카우보이 한 사람이 내게도 잔을 권했습니다. 나는 최대한 공손하게 사양했지요. 도박을 하면서 술을 마시지는 않는다면서 말이에요. 도박을 하지 않을 때도 거의 술을 마시지 않는다는 말은 보태지 않았습니다. 그 카우보이가 되받았어요. "여기서는 모두 마시면서 도박을 하는 거야." 마침내 카드 패가 바뀌고 천만다행으로 내가 잃기 시작했습니다. 모로와 내가 살롱을 떠날 무렵에는 모두 오랜 친구처럼 끌어안고 작별을 아쉬워했어요.

또 한번은 기차에서 만난 어떤 여행자가 미국의 사막에 가보았느냐고 물었습니다. 한 번도 없다고 대답하자 그는 말했습니다. "정말 한번 가봐야 해요. 절대로 잊을 수 없는 경험이 될 거예요." 그런데 그의 말이 옳았어요. 일정에 따라 텍사스의 작은 사막 도시에 머무를 때 기회가 생겼습니다. 모험심 많은 모로조차도 도시를 에워싸고 있는 광대한 황야를 걸어간다는 것은 위험하다고 생각했지만 나는 고집을 부렸어요. 사막은 정말로 굉장했습니다. 한번 거기에 들어가니까 마치 다른 행성에 온 것 같았어요. 얼마 지나자 모로가 말했습니다. "이만하면 충분히 오지 않았어? 그만 돌아가지."

그때 저 멀리에 무슨 집처럼 보이는 것이 눈에 띄었습니다. "자

네는 여기서 기다리게. 저 건물이 무엇인지 가서 보고 싶어. 그러고 나서 돌아올게."

그는 나 혼자 가는 건 안 된다고 했지요. 그래서 우리는 그 집까지 약 반 시간 가량 더 걸어갔습니다. 처음에는 그 집이 폐가인 줄 알았어요. 풍상에 찌든 자취가 역력한 오두막이었으니까요. 그래도 다행히 집 안에는 한 남자와 여자가 있었고, 그들은 덥고 목이 마른 우리에게 마실 것을 주었습니다. 남자는 옷차림이 카우보이 같았지만 그의 악센트가 왠지 좀 이상하게 느껴졌습니다. 그에게 물었습니다. "당신은 이 나라 태생이 아니지요?"

"아니오, 바다 건너에서 왔어요."

"그러면 어디에서 오셨습니까?"

"아, 뭐, 당신들은 들어보지도 못한 나라일 거요."

내가 캐물었습니다. "그 나라의 이름이 뭡니까?"

"카탈루냐예요."

이렇게 해서 우리, 카탈루냐의 두 동포가 아메리카 사막 한복판에서 만난 겁니다!

카탈루냐 사람을 어디서든 만날 수 있다는 것은 사실입니다. 실제로 텍사스 사막에서의 신기한 만남이 있기 오래전에 카탈루냐에서 온 다른 여행객들도 아메리카에 발자취를 남겨놓았습니다.

바르셀로나시에는 항구를 굽어보는 곳에 서쪽을 향해 손을 뻗은 콜럼버스의 기념상이 서 있는 기둥이 있습니다. 콜럼버스가 페르난도와 이사벨에게 신세계 발견을 보고한 것이 바르셀로나에서였습니다. 또 콜럼버스가 유일하게 남긴 글은 이탈리아어가 아니라 카

탈루냐어로 씌어져 있습니다. 그 글에는 카탈루냐어로 비둘기를 의미하는 'Colom'이라는 사인이 남아 있지요.

처음 캘리포니아에 갔을 때 나는 이 지역 대부분을 개척한 첫 유럽인이 프란체스코파 선교사들이었다는 사실을 알고 있었습니다. 미국 독립전쟁이 일어난 그해에 프라 후니페로 세라가 성 프란체스코 수도회를 세웠어요. 프라 세라는 카탈루냐의 마요르카섬에서 태어난 사람입니다……

샌프란시스코에서는 첫 미국 연주여행을 갑자기 중단시켰을 뿐만 아니라 첼리스트로서의 내 이력을 거의 끝장낼 뻔한 사고가 있었어요. 나는 샌프란시스코와 주위의 자연 풍경에 매혹되어 있었고 새로 사귄 친구 여러 명이 샌프란시스코만을 건너 태말페산으로 함께 등산을 가자고 권했을 때 반가웠지요. 나는 언제나 등산을 좋아했으니까요. 우리는 페리보트로 만을 건넜는데, 그 배는 그때까지 내가 본 것 중에서 최고로 화려한 배였던 것 같아요. 말 그대로 떠다니는 성이었다니까요.

사고가 일어난 것은 태말페산에서 내려올 때였습니다. 갑자기 동료 가운데 한 사람이 소리쳤습니다. "파블로, 조심해!" 올려다보았더니 큰 바위가 바로 나를 향해서 산비탈을 굴러 내려오고 있었습니다. 나는 황급히 머리를 숙였고 다행히 죽지는 않았어요. 결과만 말한다면 바위는 내 왼손을 치고 나가 그 손을 박살내고 말았습니다. 현을 누르는 손이었지요. 내 친구들은 놀라서 기절하려고 했습니다. 그렇지만 내 반응은 그들과는 전혀 달랐어요. 엉망으로 피투성이가 된 손가락을 보며 이상하게도 처음 떠오른 생각은 '아이구

다행이다, 이제 다시는 첼로를 켜지 않아도 되겠구나' 하는 것이었습니다. 정말 정신분석가라면 이걸 가지고 뭔가 심오한 해석을 하려고 법석을 떨겠지요. 그렇지만 사실 예술에 인생을 바친다는 것은 일종의 노예상태가 되어야 하는 겁니다. 그리고, 말할 필요도 없는 일이지만, 공연 전에는 항상 지독한 불안감에 사로잡힙니다.

엠마 네바다와 모로가 연주여행을 계속하는 동안 나는 샌프란시스코에 남아 있었습니다. 의사들은 내 손을 다시는 완전히 사용할 수 없을 것이라고 했지만 그들도 가끔 실수를 하더군요. 꾸준히 치료하고 연습했기 때문에 넉 달쯤 지나자 손이 완전히 회복됐고, 다시 연습을 시작했습니다. 나는 샌프란시스코를 사랑하게 됐어요. 누군들 그러지 않을 수 있겠어요? 그 후로도 오래 지속될 친교를 거기서 맺었습니다.

내가 머물던 집은 마이클 스타인의 집이었는데, 그는 그 도시의 케이블카 회사 회장이었습니다. 아주 교양 있는 사람이었고 예술 후원자였으며 정말 친절했어요. 그의 집은 그림과 책, 여러 나라 언어로 된 잡지들로 가득했습니다. 다들 항상 무언가를 읽고, 잔뜩 노트를 하고 있는 것 같았어요. 대화 내용은 항상 예술에 관한 것으로 귀착됐지요. 그에게는 의학도인 여동생이 하나 있었는데, 강인한 인상을 주는 미인이며 꿋꿋한 이십 대 여성이었습니다. 뛰어난 지성과 생생한 자기표현력의 소유자였지요. 그의 이름은 거트루드 였어요. 물론 그때는 거트루드 스타인이 아직 세계적인 유명인사가 아닐 때였지요.

한번은 내가 다친 손에 깁스를 하고 앉아 있는데 거트루드가 말

했습니다. "당신은 꼭 엘 그레코의 「가슴에 손을 올려놓은 신사」 같군요."

나는 웃으면서 말해주었습니다. "그래요, 더 이상 연주를 못한다고 하더라도 최소한 내 손가락은 모든 예술과 음악의 참된 악기인 심장 위에 올려져 있어요."

나중에 거트루드와 그의 오빠인 레오는 파리로 이사했습니다. 거기서 그는 예술과 문학계에서 전설적인 인물이 되고 레오는 예술비평계의 유명인사가 됐지요. 나는 그들을 만나러 가곤 했는데, 뤽상부르 정원 가까이에 있는 거트루드의 작은 스튜디오 아파트를 방문하면 대개 거트루드는 책을 읽고 레오는 그림을 그리고 있었습니다. 아파트 벽은 온통 그림으로 빼곡했지요. 거트루드는 말하곤 했습니다. "이 그림들은 어떤 젊은 화가의 그림인데 아무도 그에게 관심을 보이지 않아요." 그 그림들은 마티스와 피카소, 그밖에 다른 사람들의 작품이었어요. 나는 1890년대 후반, 피카소가 아직 미술학교 학생일 때 바르셀로나에서 만난 적이 있습니다. 그때 이미 그의 그림은 정말 감탄스러웠어요. 그렇지만 파리에서는 어쩐 일인지 그와 나의 길이 어긋나기만 했지요…….

샌프란시스코에 갔을 때 사귄 소중한 친구는 테레사 헤르만Theresa Hermann이라는 젊은 여성이었습니다. 그는 피아니스트고 여동생은 바이올리니스트였어요. 태말페산에 갔던 그 기념할 만한 외출 때 테레사도 함께 갔습니다. 우리가 사귄 지 벌써 70년이 다 되어가는군요. 캘리포니아에 가면 항상 그를 만납니다. 1950년대에 푸에르토리코에서 카잘스 축제가 창설되자 테레사도 공연에 참가하러 왔

습니다. 그가 최근에 죽어서 아주 슬퍼요. 옛 친구들 가운데 거의 마지막으로 남은 사람이 그였는데⋯⋯. 그래요, 기억은 많이 남아 있지만 친구들은 거의 없군요⋯⋯.

매니저와의 갈등

1904년에는 미국에서 두 번째 연주여행을 했습니다. 생-상스의 협주곡으로 뉴욕의 메트로폴리탄 오케스트라와 첫 협연을 했지요. 위대한 작곡가 리하르트 슈트라우스가 지휘하는 교향시 「돈 키호테」의 뉴욕 초연과 같은 시즌에 첼로 독주도 했어요. 그 연주에 대한 평은 아주 좋았지만 연주 중에 나더러 연주회 무대에서 좀더 극적인 모습을 연출하라고 주문하는 사람들도 있었습니다.

그 무렵 연극배우 스타일의 차림새가 유행하고 있었고 가끔은 음악가의 머리 길이로 음악적 재능이 판정되기도 했지요. 내 머리숱은 한 번도 풍성했던 적이 없었고, 솔직히 말하자면 그때 이미 대머리가 되기 시작했어요. 내 매니저는 무대에서 가발을 쓴다면 미국 공연에서 출연료를 훨씬 더 많이 받을 수 있을 것이라고도 했습니다⋯⋯.

그 연주여행에서 매니저하고 별로 좋지 않은 일이 일어났습니다. 내 경력을 통틀어 나는 항상 돈으로 인한 문제를 최소한으로 줄이려고 노력해왔습니다. 물론 살아가기 위해서는 돈이 필요하지요. 돈이 때로는 이타적으로 쓰일 수 있다는 점도 알고 있습니다. 그렇지만 돈은 어딘가 거부감이 들었고 돈 문제를 직접 다루기가 싫었습니다. 연주여행을 하는 동안에는 매니저가 모든 재정 문제를 다

루었어요. 그들이 출연료를 받아서 내 계좌에 입금했습니다. 두 번째 미국 연주여행에서도 같은 매니저가 이런 일을 처리했어요. 그런데 그때 연주회 한 회당 받기로 한 액수보다 훨씬 더 많은 액수를 매니저가 받고 있다는 사실을 알았습니다. 나는 굉장히 화가 났어요. 돈 때문이 아니라 그 사람이 정직하지 못했기 때문입니다.

여행을 마치고 뉴욕으로 돌아가서 나는 매니저에게 전화를 하고 호텔로 와달라고 했습니다. 그는 자기 사무실에서 만나자고 했지만 나는 아니오, 당신이 여기로 오라고 말했습니다. 나는 호텔 로비로 내려가서 입구 회전문 가까이에 작은 탁자 하나와 의자 두 개를 놓았습니다. 그가 오자 그에게 탁자에 앉으라고 했습니다. 그가 물었어요. "여행은 어땠습니까?"

"모두 다 좋았어요, 한 가지만 제외하고는."

"그게 뭡니까?"

"나는 도둑을 매니저로 두고 있었더군요."

그는 얼굴색이 완전히 새하얘졌고 눈이 굉장히 커졌습니다. "그게 무슨 말이야!"

"안 돼요. 거짓말해봐야 소용없어요. 연주회 한 회당 당신이 얼마씩을 몰래 가져갔는지 알아요."

그는 말을 더듬거리면서 자리에서 일어났습니다. 나는 계획했던 대로 그를 붙잡아 회전문 안으로 떠밀어 넣었습니다. 그리고 문을 힘껏 밀어 빠르게 빙빙 돌렸습니다. 그는 그 안에서 빙글빙글 돌았어요. 너무 세게 밀어서 문이 부서져버렸지요. 그는 비틀거리며 빠져나가 거리로 달아났습니다. 물론 문 값은 물어내야 했지요. 그럴

거라고 예상했습니다. 그가 착복한 돈은 한 푼도 돌려받지 못했어요. 그렇지만 사실 그건 별로 상관없었습니다. 그에게 본때를 보여주었다고 생각하니까요.

첫 백악관 공연

반세기도 더 지난 뒤에 케네디 대통령의 초청으로 다시 워싱턴으로 연주하러 갔을 때, 몇몇 신문은 그것이 나의 첫 백악관 공연이라고 보도했습니다. 그렇지만 실제로는 루스벨트 대통령을 위해 이미 연주한 적이 있었어요. 프랭클린 델러노 루스벨트가 아니라 시어도어 루스벨트 말입니다. 1904년의 미국 방문 때였습니다. 대통령이 연 리셉션에서 연주했었지요. 그는 성격이 쾌활해서 다른 사람의 기분도 금방 밝게 만드는 사람이었습니다. 연주회가 끝나자 그는 내 어깨에 팔을 두르고 손님들 사이로 돌아다니면서 모든 사람에게 나를 소개하며 내내 이야기를 나누었습니다. 어떤 의미에서는 그가 미국이라는 나라의 화신이 아닌가 하는 느낌이 들었습니다. 에너지와 힘과 확신이라는 점에서 말이지요. 그가 말을 타고 힘차게 달리거나 큰 동물을 사냥하는 모습을 머릿속에 떠올리는 건 어렵지 않은 일이었는데, 그는 실제로 그런 일을 매우 좋아했어요.

1961년에 백악관을 방문했을 때, 나는 백발의 고운 노부인에게 소개됐습니다. 그는 자기가 어렸을 때 나의 첫 백악관 연주를 들었다고 말했습니다. 노부인의 이름은 니콜라스 롱워스 부인이었는데, 말할 필요도 없는 일이지만 시어도어 루스벨트 대통령의 딸이었습니다.

인간 군상

유쾌한 르네상스인 바우어

파리로 이사한 지 몇 년 지나지 않아 나는 수십 개의 외국 땅과 친해졌습니다. 마음속으로야 지금도 여전히 카탈루냐가 내 집이지만, 상트페테르부르크와 상파울루, 필라델피아와 부다페스트, 런던, 베네치아, 스톡홀름, 부에노스아이레스에서도 편안히 지내게 됐습니다. 물론 그때의 여행은 요즘 같지 않았죠. 오늘날에야 대서양도 몇 시간 만에 건널 수 있지만 내가 엠마 네바다, 레옹 모로와 함께 건너다닐 때는 18일이 걸렸습니다. 나는 수만 마일을 여행했습니다. 그런 시절을 돌이켜보면 다양한 장소와 새로운 지인들과 당시의 인상들이 만화경처럼 느껴져요.

연주회를 몇 번 열었는지 기억할 수가 없습니다. 대개 한 해에 250회 가량이었다는 것까지는 압니다. 가끔 도시들이 다닥다닥 붙어 있는 나라에서 여행할 때는 한 달에 30회 이상 연주한 적도 있었어요. 일요일에는 오후에 공연을 한 번 하고 저녁에 다시 연주하는 날도 많았습니다. 힘든 스케줄이었어요. 연주 약속은 반드시 지켰지요. 빠진 적은 한 번도 없었어요. 나는 건강한 체질이었지만 그래도 탈진하게 되더군요. 한번은 베를린에서 연주하는 도중에 기절

한 적이 있었습니다. 그렇지만 잠시 쉬고 나서 연주를 마쳤어요. 그런 것이 이상적인 생활이라고 할 수는 없겠지요. 짐을 꾸리고 풀고 하는 일이 좋았던 적은 한 번도 없습니다. 에너지와 호기심이 충만한 젊은 사람이라고 할지라도 그런 스케줄 속에서 살다 보면 여행의 흥분감이 점점 줄어듭니다. 여기서 하룻밤, 저기서 이번 주말, 그리고 또 서둘러 여행하고, 연주가 끝나고 나서 연주복은 아직 땀으로 흠뻑 젖어 있는데 그런 상태로 기차를 잡으러 달려나가야 하고, 밤새도록 여행하고 또 다음 날 아침에 리허설 하고……. 이런 생활을 계속하다 보니 피로에 지치고 좌절감이 쌓여갔습니다. 또 새로 사귄 친구들과 헤어지는 슬픔도 있었습니다. 연주여행이 아무리 성공적이었다고 해도 여행이 끝나서 파리로 돌아올 때면 항상 기뻤습니다. 여름이 오면 언제나 제일 행복했지요. 그때면 카탈루냐에 가서 어머니, 아버지를 뵐 수 있었으니까요.

집이 그립기는 했지만 외로웠다고 할 수는 없을 겁니다. 언제나 친구들과 함께 있었으니까요. 바흐, 베토벤, 브람스, 모차르트가 모두 내 친구잖아요. 또 연주여행을 갈 때 대개 친한 동료 음악가들과 함께 다녔습니다. 주로 코르토, 티보, 프리츠 크라이슬러Fritz Kreisler, 1875-1962 등과 함께였어요. 그리고 연주하는 곳이 어디든 어느 나라에 있든, 그것이 모스크바 귀족의회장이든 메릴랜드의 고등학교 강당이든 나는 결코 외국에서 이방인이라는 기분을 느끼지 않았습니다. 데 모르피 백작이 나더러 외국어를 여러 개 배우라고 했던 일에 대해 감사하게 생각했던 때가 많았어요. 나는 7개국어를 상당히 유창한 정도로 구사합니다. 그렇지만 가는 곳마다 사람들과 의사소

통을 하는 것은 본질적으로 음악을 통해서입니다. 모국어는 서로 다르더라도 우리 마음의 언어는 동일합니다. 국경을 넘어 하룻밤 머무는 도시가 낯설지 모르지만, 나는 어느 곳에서건 동지적 정신을 발견할 수 있었어요.

사람들이 연주회장에 모여 있다는 사실은 상징적입니다. 그들의 얼굴을 보고 음악의 아름다움을 공유할 때, 나는 우리가 형제자매이며 모두가 한 가족의 구성원임을 알게 됩니다. 국경에는 잘못 세워진 장벽이 있고 그동안 끔찍한 갈등이 수없이 일어났음에도 불구하고 온 인류가 한 가족이라는 생각을 떨쳐버릴 수가 없습니다. 아마 죽을 때까지 그렇겠지요. 나는 큰 연주회장에서처럼 세계의 모든 사람들이 함께 둘러앉아 아름다움에 대한 사랑과 행복으로 가득 차게 될 날을 꿈꿉니다.

내가 해럴드 바우어를 알게 된 것은 라무뢰 오케스트라와 데뷔 연주를 한 직후였습니다. 그는 당시 스물여섯 살이었고 이미 피아니스트로서 명성을 날리고 있었습니다. 그런데 사실 음악가로서 그의 경력은 바이올리니스트로 시작됐어요. 그는 눈이 초롱초롱 빛나고 붉은 머리칼이 텁수룩한 잘생긴 청년이었는데, 소년 시절 영국에 살 때 파데레프스키Paderewski, 1860-1941가 그에게 장난스럽게 말했습니다. "자네는 좋은 피아니스트가 될 수 있을 텐데. 머리칼이 정말 아름답잖아." 몇 년 뒤에 바우어가 파리에 정착한 걸 보니 정말 피아니스트가 되어 있었어요. 게다가 얼마나 훌륭한 피아니스트였는지! 그의 브람스, 슈만, 쇼팽 해석은 정말 뛰어났습니다. 처음 만나자마자 우리는 서로가 마음에 들었고 바우어는 공동연주회를

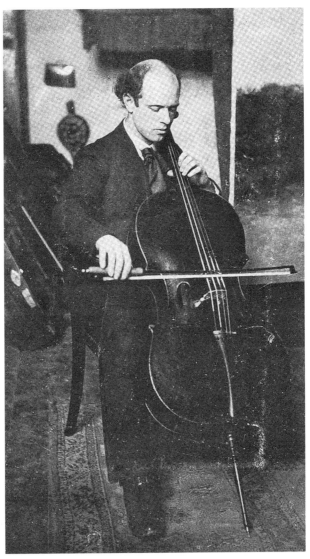

1907년 한 네덜란드 화가의 화실에서 첼로를 연습 중인 카잘스.

열자고 제의했습니다. 그래서 에스파냐와 네덜란드에서 공동연주회를 여러 번 열 계획을 세웠죠. 그것이 1900년의 일이었어요. 그때부터 오랫동안 즐거운 협동이 시작됐습니다. 그 뒤 여러 해 동안 다른 어떤 연주자보다도 바우어와 합동연주를 많이 했습니다. 우리는 상대방을 훌륭하게 받쳐줄 줄 알았어요. 또 본능적으로 의사소통이 되고 음악에 대한 견해가 일치했지요. 처음 시작할 때부터 이미 여러 해 동안 함께 연주해온 사람들 같았어요.

바우어는 아주 즐거운 동반자였어요. 명석한 사람이고 감수성이 뛰어나며 깊은 이해심과 예리한 유머 감각이 있었고, 흉내내는 재주가 아주 뛰어났습니다. 또 무슨 책이든 닥치는 대로 읽어치우는 사람이었어요. 여행할 때는 언제나 책을 열두서너 권씩 가지고 갑니다. 배로 여행할 때는 그 배의 서가를 뒤지고 노트를 잔뜩 하고 밤늦게까지 독서를 하며 시간을 보내곤 했습니다. 그도 나처럼 운동을 좋아해서 걸핏하면 선실에서 레슬링을 하곤 했지요. 그가 나보다 덩치가 한참 컸지만 그 무렵에는 나도 아주 힘이 셌기 때문에 대개 내가 그를 넘어뜨렸어요. 어떤 때에는 우리가 너무 시끄럽게 구니까 승무원이 놀라서 우리 선실로 달려오기도 했습니다. 바우어는 그들에게, "왜 그러세요? 아무 일도 아닙니다. 우린 그냥 일과로 운동을 하는 거예요"라고 대답했습니다.

그러나 바우어에게는 아주 심각한 문제가 있었어요. 배멀미를 지독하게 했거든요. 그는 생각해낼 수 있는 치료법은 전부 시험해보았어요. 한번은 멀미를 예방하기 위해 위장 근육을 특정한 위치에 붙잡아놓는다고 하는 모종의 장치를 써보기도 했습니다. 그렇지만

어떤 것도 효과가 없었습니다. 정말 끔찍한 고민거리였어요.

연주여행 초창기인 1903년에 브라질로 가게 됐습니다. 첫 남아메리카 여행이었어요. 우리는 리우데자네이루와 그 밖의 도시에서 공연했습니다. 그 여행을 기획한 이는 정말 굉장한 사람이었어요. 예전에 포르투갈의 포르투 공연도 그가 주선해주었지요. 모레이라 데 사라는 사람이었는데 그는 못하는 게 없는, 그것도 아주 뛰어나게 잘하는 보기 드문 사람이었습니다. 그는 성공적인 사업가이면서 뛰어난 학자이고 명석한 수학자이자 교과서를 쓴 저술가였으며, 철학자이고 예술가였지요. 또 그 모든 것 이상으로 훌륭한 음악가였습니다. 바이올린을 뛰어나게 잘 켰어요. 그는 바우어와 나와 함께 브라질 여행을 하고 가끔씩 함께 연주도 했습니다. 여행이 끝나서 유럽으로 돌아오는 배를 타기 조금 전, 모레이라 데 사가 우리에게 오더니 우리와 함께 돌아갈 수 없다고 매우 미안해하는 어조로 말했습니다. 예기치 않은 일이 일어나서 리오에 몇 주 더 있어야 되겠다는 것이었지요. 그러더니 아주 흥분하면서 그 일이 무슨 일인지 말해주었습니다. 방금 일본식 칠공예의 전문가를 만났는데, 자기가 항상 배우고 싶던 것이 바로 그 기술이라는 거예요. 그 전문가는 물론 가르쳐주겠다고 했대요. 그래서 모레이라는 브라질에 남았습니다!

바우어와 함께 여행하면 전혀 지루하지 않아요. 함께 겪은 즐거운 경험들이 많습니다. 브라질에서 상파울루시에 처음 갔을 때의 일입니다. 공연 전에 호텔에서 연습을 하고 있었는데 연주회를 시작할 시간이 될 때까지도 우리는 시간이 그렇게 많이 흘렀는지 모

르고 있었어요. 시작 시간이 되어서야 부랴부랴 연주복으로 갈아입는데 바지를 잡아당기다가 발이 걸렸습니다. 나는 약이 올라 발을 세게 찼더니 갑자기 바지 가랑이가 찢어져 발이 옷을 쑥 뚫고 나가버렸습니다! 기절할 지경이었어요. 옷이 너무 크게 찢어져서 수선할 수도 없을 것 같았습니다. 엉덩이 부분이 너덜거렸어요. 어떻게 해야 하나? 바우어조차 입이 딱 벌어져 한동안은 재치 있는 말이 나오지 않을 지경이었으니까요. 우리는 객실 직원을 불러서 찢어진 바지를 보여주었습니다. 그는 급히 나가더니 실과 바늘을 가지고 왔고, 우리가 초조하게 시계 바늘을 지켜보는 동안 최선을 다해 찢어진 부분을 꿰매 붙였습니다. 솜씨가 별로 좋지는 않았지만 그보다 더 고마울 수는 없었습니다. 적어도 연주회 동안 입을 바지 한 벌은 생겼으니까요.

얼마 전에 한 친구가 샌프란시스코의 신문에서 오려낸 기사 조각을 보내주었는데, 그것을 보니 그 사건이 다시 생각나더군요. 아마도 토플리스 열풍에 영향받은 듯한 젊은 여성이 단정치 못한 옷차림으로 첼로를 연주하다 재판에 회부됐다는 소식이었습니다. 판사는 토플리스 차림으로 첼로를 연주한다고 해서 무슨 예술적인 이득이 있는지 납득할 수 없다고 그에게 말했습니다. 판사는, "파블로 카잘스가 바지를 입지 않고 연주한다고 해서 연주가 더 좋아졌으리라고 생각하지 않습니다"라고 말했다는 거예요. 그런 상태로 연주를 해본 적이 없기 때문에 그 판사의 의견에 반기를 들지는 못하겠군요. 하지만 그날 밤은 거의 그럴 뻔했지요. 70년 전의 일이기는 하지만 상파울루의 그날 밤은 바지를 입지 않고 연주하는 상황에

가장 근접했던 사건이지요. 물론 가끔 여기, 푸에르토리코에서는 날씨가 따뜻할 때 반바지 차림으로 연습한다는 사실은 인정해야겠지만 말이에요.

코르토, 티보와 함께한 환상의 트리오

1905년, 두 번째 미국여행에서 돌아온 후 나는 스위스 출신의 피아니스트인 코르토, 프랑스 바이올리니스트인 티보와 공동작업을 시작했습니다. 그 관계는 이후 30년 이상 지속됐어요. 트리오로 함께 연주하기 시작했을 때 나는 스물여덟이었고, 코르토는 스물일곱, 티보는 스물네 살이었습니다. 그때 우리 나이를 전부 합해도 지금 내 나이보다 한참 어리군요!

앞에서 내가 독주보다 실내악 연주를 더 좋아한다고 했지요. 우리 트리오는 내게 이상적인 기회였습니다. 우리는 서로를 음악적으로 완벽하게 이해했고 최고로 만족스러운 팀을 이루었습니다. 앙상블로서만이 아니라 친구로서도 그랬지요. 우리는 매년 한 달씩 할애해 함께 여행하면서 실내악 연주를 한다는 원칙을 세웠습니다. 우리 트리오는 금방 유명해졌어요. 최초의 고전음악 축음기 레코딩에 참여하기도 했습니다. 나는 1903년에 이미 실린더 유성기에 녹음한 적이 있습니다. 이런 레코딩 가운데 어떤 것, 이를테면 슈베르트의 내림나장조 피아노 삼중주곡 같은 곡은 오랫동안 판매됐는데, 유성기에 대한 음악가들의 부정적인 편견을 제거하는 데 일조했지요. 물론 그때는 그런 기계가 아직 초창기였고 개량될 여지가 많았습니다. 솔직하게 말하면 지금도 녹음된 음악은 만족스러운 경지와

는 한참 거리가 멀다고 생각해요.

코르토와 티보는 최고의 예술가였습니다. 코르토는 두말할 나위 없이 우리 시대 가장 위대한 피아니스트 가운데 한 사람입니다. 그는 무한한 활력과 놀랄 만한 힘을 가지고 있어요. 또 뛰어난 음악학자이기도 합니다. 피아노 연주기술과 음악 이해에 관한 그의 글은 국제적으로 인정을 받았습니다. 그는 베토벤을 아주 훌륭하게 해석했고 바그너를 대단히 숭배했습니다. 아직 이십 대였을 때 한동안 바이로이트에서 부지휘자로 있었고, 스물네 살의 나이로 「신들의 황혼」의 파리 초연을 지휘했습니다. 아마 그가 가장 소중히 여기는 보물은 르누아르가 그린 바그너 초상화일 거예요. 그는 음악가와 학자라는 두 가지 영역 모두에서 고도로 훈련된 불굴의 노력가였어요. 또 자기 직업에 관해 매우 큰 야심을 가지고 있었어요. 생각해보면 아마 이런 야심 때문에 나중에 통탄스러운 결과를 자초하지 않았나 싶어요.

티보는 유명한 프랑스 지휘자인 콜론Edouard Colonne, 1838-1910의 후원을 받고 있었습니다. 콜론은 파리의 카페 루즈에서 연주하는 어린 티보를 발견해 연주자 생활로 끌어들였습니다. 티보도 코르토처럼 완벽한 기악 연주자였지요. 그의 바이올린 연주는 더할 나위 없이 우아했어요. 그렇지만 다른 많은 면에서는 코르토와 정반대예요. 그는 일하기 싫어했고 별로 연습하지 않았습니다. 이렇게 말해도 될지 모르지만, 책임감이라는 게 도무지 없는 사람이에요. 걸핏하면 아이처럼, 말썽꾸러기 아이처럼 굴었지요. 그렇지만 기막히게 재치 있고 유쾌한 사람이었습니다. 세 사람이 여행하면 우리를 항

상 즐겁게 해주는 것은 티보였지요. 그는 못된 장난을 좋아했고 그런 장난을 궁리해내는 재주가 정말로 탁월했어요.

이런 일이 기억납니다. 어느 날, 이른 아침에 기차를 타야 하기 때문에 호텔을 나설 준비를 하고 있었는데, 티보가 삽사기 옆방으로 가더니 문에 노크를 했습니다. 잠에 취한 남자의 목소리가 들렸어요. "누구야?"

티보가 말했습니다. "이발사입니다, 선생님."

"이발사라고? 뭔가 잘못 안 거야. 나는 이발사를 부르지 않았다고."

"죄송합니다, 선생님."

몇 분 뒤에 티보는 문을 다시 노크했습니다.

"예?"

"이발사입니다, 선생님."

"이발사는 필요 없다고 벌써 말했잖아!"

그러고 난 후 티보는 아래층의 이발사에게 가 그 방의 손님이 즉시 이발해달라고 하더라고 말했습니다. 티보는 그 손님이 아침 일찍 이발사가 오게 해달라고 전날 밤에 부탁했기 때문에 지금 굉장히 짜증이 나 있더라고 말하는 거예요. 서둘러 올라간 이발사가 어떤 대접을 받았을지 상상에 맡기겠어요!

때로는 흥행주인 보켈이 함께 여행했는데, 티보는 그에게도 끊임없이 장난을 쳤어요. 보켈은 굉장히 까다로운 사람이었는데 카드놀이를 할 때에도 장갑을 낄 정도였습니다. 한번은 카드놀이를 하다가 보켈이 방을 나갔는데 장갑을 테이블에 두고 갔습니다. 그가 돌

아와서 다시 장갑을 끼는데 손가락 끝이 뚫려 있었어요. 그가 자리를 비운 사이에 티보가 장갑 손가락 끝을 잘라버린 거지요! 또 한번은 연주회 직전에 보켈이 머리를 빗다가 보니 끔찍하게도 머리빗이 온통 버터투성이가 아니겠어요. 물론 그것도 티보의 짓이었지요. 당연한 일이지만 보켈은 이런 일들로 상당히 마음이 상했지요.

한결같은 천재 호르쇼프스키

코르토와 티보와 함께 연주를 하기 시작했을 무렵 또 다른 음악가와 알게 됐습니다. 그때는 아주 젊은 사람이었지만 현재로는 나의 제일 오래된 친구이자 동료입니다. 탄복할 만한 피아니스트인 미에치슬라프 호르쇼프스키Mieczyslaw Horszowski를 말하는 겁니다. 처음 만났을 때 그는 소년이었어요. 그를 알고 지낸 지가 60년도 더 됐고 함께 연주한 것도 반세기가 넘었군요! 젊은 시절로 거슬러 올라가는 경험이나 동료들에 대해 함께 회상할 수 있는 친구는 오직 그밖에 남아 있지 않습니다.

호르쇼프스키는 1890년대 초반, 폴란드에서 태어났습니다. 그는 신동이었어요. 아홉 살에 데뷔했는데 온 세상이 깜짝 놀랐지요. 그는 1905년에 첫 연주여행을 하는 길에 자기 어머니와 에스파냐에 와서 바르셀로나에 머물렀습니다. 나는 그때 파리에 있었지만 내 동생인 엔리케가 그의 연주를 듣고 굉장히 열광했어요. 엔리케는 호르쇼프스키 모자와 어머니가 만나도록 주선했습니다. 두 어머니는 아주 친해졌어요. 두 분은 비슷한 점이 아주 많았어요. 같이 있으면 서로 좋아했지요. 어머니는 내게 편지해서 그런 이야기를 모

두 해주었습니다. 몇 달 뒤에 나는 이탈리아에서 호르쇼프스키를 만났습니다.

그는 내 연주회가 끝난 뒤 한 친구 집으로 나를 만나러 왔습니다. 그 순간이 생생하게 기억납니다. 키가 아주 작았어요. 몸집이 자그마했고 아주 수줍음을 탔습니다. 반바지에 세일러복을 입고 있었는데 레이스 테두리가 둘러져 있었어요. 대략 열 살쯤 되어 보였지만 자기 말로는 열세 살이라고 했습니다. 아마 그의 말이 맞을 거예요. 그는 항상 지독하게 정확하고 꼼꼼한 성격이었으니까요. 그가 연주하는 것을 듣고 깊은 감동을 받았습니다. 그의 재능이 굉장하다는 걸 알 수 있었지요.

이삼 년 후 그는 파리로 나를 만나러 왔습니다. 우리는 함께 연주했고 특히 바흐를 함께 공부했습니다. 제1차 세계대전이 끝난 뒤 우리는 이탈리아, 영국, 스위스, 기타 여러 나라에서 실내악 연주를 많이 했습니다. 그는 나중에 바르셀로나의 내 오케스트라와 프라드와 푸에르토리코의 음악축제에서도 연주했습니다. 오늘날까지도 우리는 함께 연주합니다.

호르쇼프스키에게서 놀라운 점 한 가지는 우리가 처음 만난 이후 지금까지 여러 가지 측면에서 볼 때 거의 변하지 않은 것 같다는 점입니다. 음악가로서 재능이 굉장함에도 불구하고 그는 여전히 지독하게 수줍어하며 지극히 겸손하고 나서지 않는 성품입니다. 또 여전히 아주 작아요. 정말 나보다도 작다니까요! 이렇게 오랜 기간 변하지 않은 채 있는 사람은 정말 한 번도 만난 적이 없어요. 내 눈에는 그가 지금도 작은 소년으로 보입니다. 과거에 가지고 있던 열정

한 가지는 포기했다고 해야겠군요. 그는 젊었을 때, 제2차 세계대전 전에 스포츠카와 경주용 차를 열광적으로 좋아했어요. 여름만 되면 그런 2인승 차를 몰고 파리에서 프랑스 리비에라로, 그리고 이탈리아로 굉장한 속도로 달려가곤 했지요. 물론 지금 그런 종류의 일을 하려면 그때보다 사정이 훨씬 어렵기도 하지만 말입니다. 그의 말에 따르면, 도로가 엉망진창이라고 해요. 먼지투성이에다 걸핏하면 타이어에 나사못이 박히곤 하기 때문에⋯⋯.

러시아의 리스트, 실로티

1905년에는 러시아 무대에 데뷔했습니다. 거기에 도착한 시기는 도저히 연주여행에 적당한 시기라고 할 수 없었어요. 모스크바와 계약에 맞추어 파리를 떠날 때는 몰랐지만 이미 1905년의 혁명이 일어난 후였습니다.

러시아 국경을 넘은 직후 내가 탄 기차는 빌나오늘날의 빌뉴스에 멈추었고 모든 사람을 내리게 했습니다. 정거장에는 일대 혼란이 벌어졌습니다. 수하물은 높이 쌓이고 수십 명의 사람들이 소리치고 손짓을 하며 마구 돌아다녔습니다. 말할 필요도 없지만, 대부분의 사람들이 러시아어로 말하고 있었기 때문에 무슨 일이 일어나고 있는지 도대체 알 수가 없었지요. 대기실에서 기다리는데 제복을 입은 어떤 사람이 다가와 자기소개를 하더군요. 그는 고위직 철도 공무원이자 러시아 군대의 장군이었는데 내 연주에 대해 아는 바가 많은 것 같았어요. 그는 철도 파업 때문에 모스크바로 가는 모든 교통편이 정지됐다고 했습니다. 그렇지만 상트페테르부르크로 막 출

발하려는 특별열차가 있으니 자기와 함께 그 기차를 탈 의향이 있는지 물었어요. 파리로 돌아가려면 수천 마일을 여행해야 하니까, 나는 잠깐 생각해본 다음 그의 제의를 감사히 받아들였습니다. 눈 덮인 러시아 시골을 달려 북쪽으로 가는 동안 앞으로 또 무슨 일이 일어날지 걱정스러웠습니다.

상트페테르부르크에 도착하자마자 지휘자인 알렉산드르 실로티Aleksandr Siloti, 1863-1943를 만나러 갔습니다. 그와 편지를 주고받은 적이 있고 그의 명성에 대해서도 알고 있었어요. 그는 젊었을 때 뛰어난 피아니스트였습니다. 한동안 차이코프스키에게서 배웠고, 그러고 나서는 리스트에게 배웠는데 그에게서 받은 영향이 컸지요. 나중에는 러시아의 최고 지휘자로 부상했습니다. 바로 그 무렵에는 상트페테르부르크 오케스트라의 지휘자였어요. 실로티는 나를 정말 따뜻하게 맞아주었습니다. 그가 리스트와 너무나 닮아서 놀랐어요. 리스트의 쌍둥이 형제라고 해도 될 만했어요. 심지어 리스트처럼 얼굴에 사마귀까지 있었으니까요. 그는 나에게 자기 집에 있으라고 했습니다.

그의 아름다운 집은 네바강 가까이에 있었고 근사한 음악 도서실이 갖추어져 있었습니다. 모스크바에 갈 수 없게 된 사정에 대해 이야기하니까 자기도 역시 철도파업 때문에 같은 문제에 봉착해 있다고 했습니다. 계약된 독주자가 상트페테르부르크에 오지 못한 것이지요. 그 독주자 대신 연주할 수 있는지를 묻기에 나는 기꺼이 승낙했습니다. 연주회는 매우 극적인 분위기에서 열렸습니다. 도시 전체에 파업이 일어났기 때문에 전기가 들어오지 않았고 연주회장은

촛불로 밝혀져 있었습니다. 청중은 놀랄 만큼 훌륭한 반응을 보여 주었습니다.

나는 이삼 주 동안 상트페테르부르크에 머물면서 실로티와 함께 연속적으로 여러 차례 연주회를 열었습니다. 긴장되고 불길한 분위기가 도시를 뒤덮었어요. 밤은 포화로 구멍이 숭숭 뚫렸습니다. 언제라도 무슨 일이 일어날 것 같은 분위기였지요. 네바강 건너편에서 폭동이 일어났는데 나는 무슨 일이 일어나는지 보러 가고 싶었어요. 실로티에게 말하니까 그는 이렇게 말했습니다. "바보짓하지 말아요. 총에 맞고 싶어요?" 그렇지만 어느 날 밤 연주회가 끝난 뒤 돌아가는 길에 그는 결국 내 고집에 지고 말았지요. 우리는 마차를 타고 어떤 다리를 건너갔습니다. 건너편에 가니까 총소리가 가까이에서 들렸습니다. 갑자기 어떤 사람이 깃발을 흔들면서 모퉁이를 돌아 달려왔습니다. 그는 우리 마차를 지나칠 때 러시아어로 거칠게 소리쳤어요. 그가 소리친 말이 무슨 뜻인지 물어보았더니 실로티가 말했습니다. "차르 공화국이여 영원히!라고 하는군요."

당시의 의식상태는 그런 수준이었습니다. 러시아인들은 자신들을 오랫동안 고통에 빠뜨린 귀족주의를 끝장내고 싶어서 필사적이었습니다. 그렇지만 많은 사람들이 너무나 배운 것이 없었기 때문에 공화국에서는 차르가 수반이 아니라는 사실도 이해하지 못했던 거지요.

그 뒤에 이어진 러시아 여행에서 1905년 혁명이 진압된 이후 자행된 탄압을 나 역시 몇 가지 경험했습니다. 국경을 넘을 때에도 차르 체제의 관리 몇 사람이 나를 가로막았습니다. 그들은 제복을 입

은 덩치 큰 사람들이었는데, 마치 내가 위험한 파괴분자이기나 한 것처럼 행동했어요. 그 사람들이 무얼 의심하는지 알 수가 없었어요. 그들은 내게 러시아어로 소리쳤고, 나는 독일어로 러시아어를 알아듣지 못한다고 말했지만 아랑곳하지 않았어요. 내 짐을 뒤지고 난 뒤 그들은 나를 머리에서 발끝까지 수색했습니다. 심지어 옷을 벗으라고까지 했어요. 나는 격분했습니다. 상트페테르부르크에 도착했을 때 내가 겪은 일을 실로티에게 말했더니 그는 나보다 더 화를 냈어요. 그는 이 일을 정부 권력자에게 보고했고 나는 공식적인 사과를 받았습니다. 불운한 실수 탓이라는 해명이었어요. 그런 해명을 들었다고 내 기분이 조금도 나아진 건 아니었지만요.

지배자의 극심한 탄압에 대한 증거는 얼마든지 있었습니다. 온 사방에서 사람들은 불안과 의심과 공포를 느꼈습니다. 누구나 다 감시의 대상이었어요. 수위와 문지기는 각자의 직장에서 일어나는 일에 대해 보고를 해야 했습니다. 모든 곳에 비밀경찰이 있었지요. 위대한 작곡가인 림스키-코르사코프는 비밀경찰이 학생들을 감시한 데 대해 항의했다는 이유로 한동안 상트페테르부르크 음악원의 교수직에서 해고됐습니다. 사람들은 정부에 반대하는 이야기라면 뭐든지 겁을 냈습니다. 마치 감옥에 갇혀 있는 것 같은 기분이 들 때가 많았지요.

러시아를 여러 차례 여행하면서, 나는 상트페테르부르크에서 연주하는 일 외에도 모스크바와 키예프 등 다른 도시에서도 연주회를 열었습니다. 어디를 가든지 눈에 확 띄는 대조적인 모습 때문에 경악했습니다. 한편으로는 노동자들의 끔찍한 가난이 있었고, 다

른 한편으로는 귀족들의 악명 높게 과시적인 부가 있었습니다. 그런 걸 보고 있으면 이런 견딜 수 없는 상황에 대항해 민중들이 반란을 일으키는 것은 시간문제겠구나 하는 확신이 들었지요. 결국 1917년의 폭풍이 터져 나왔고 일어날 수밖에 없는 일이 일어났다는 생각이 들었습니다. 그와 동시에 혁명에 뒤이어 자행된 부정과 탄압에 대해서는 경악스럽다고 말할 수밖에 없군요. 모든 혁명에는 어느 정도 불가피한 일이 있을 수밖에 없다는 사실에 대해 이해합니다. 나 자신도 혁명에 가담한 사람들이 저지를 수 있는 극단적인 폭력을 어느 정도 목격했으니까요. 그러나 사회 개선을 위해 노력한 수많은 죄없는 사람들을 사회 변혁이라는 명분으로 처형하는 행동을 너그럽게 봐줄 수는 없습니다. 어떤 목적과 결과일지라도 그런 수단을 정당화해줄 수는 없습니다.

변방에 내린 축복, 러시아 작곡가들

유명한 러시아 작곡가들을 여럿 알게 된 것은 참으로 행운이었습니다. 림스키-코르사코프, 스크랴빈, 세자르 큐이, 글라주노프 등등 말이지요. 모스크바에서 나는 라흐마니노프의 지휘 아래 여러 차례 협연을 가졌습니다. 그들은 정말 천재적인 사람들이었어요! 러시아에서 고전음악이 얼마나 놀라운 속도로 꽃피었는지 알게 되면 그들의 업적이 그만큼 대단하다는 사실도 인정할 수 있겠지요. 또 나를 얼마나 친절하게 대해주었는지 몰라요!

특히 림스키-코르사코프를 처음 만났을 때가 기억납니다. 실로티가 림스키-코르사코프의 오페라가 상연되는 마린스키 극장의

연주회에 나를 데리고 갔을 때의 일입니다. 제1막이 끝나고 난 뒤 막간에 글라주노프가 실로티와 내가 앉아 있는 박스로 왔습니다. 그는 림스키-코르사코프의 제자였어요. 그가 말했습니다. "방금 니콜라이 안드레예비치Nikolai Andreevich, 림스키-코르사코프와 이야기를 했는데, 당신들이 여기 있는 바람에 불안해하고 계십니다. 당신들이 자기 음악을 좋아하지 않을까봐 말이지요."

그가 얼마나 겸손한지 아시겠지요! 그는 그때 육십 대였고 성공의 절정에 있었던 반면 나는 아직 서른 살도 안 된 사람이었는데 말이에요. 나는 부끄러워서 어떻게 대답해야 할지 몰랐습니다. 그렇지만 내가 그 오페라를 얼마나 좋아하는지 부디 림스키-코르사코프에게 말씀드려달라고 부탁했습니다. 공연이 끝난 뒤 나는 림스키-코르사코프를 찾아가서 그의 음악을 정말 좋아한다고 말했습니다. 분명 그런 평가를 받을 만한 자격이 있는 사람이지요!

이 위대한 러시아 작곡가가 러시아 해군의 고위장교이기도 하다니 항상 좀 이상한 느낌이었어요. 어쨌든 그가 제복을 입은 모습은 한 번도 보지 못했습니다. 정말로 제복을 자주 입었던 작곡가는 큐이였어요. 온통 새하얀 턱수염과 쏘는 듯한 눈초리 때문에 제복 차림의 큐이는 매우 눈에 띄었습니다. 큐이가 차르의 군대에서 장군이었고 포병술 같은 분야의 탁월한 권위자였다는 이야기를 들었습니다. 그의 아버지는 1812년 나폴레옹이 모스크바에서 퇴각할 때 잔류한 프랑스 장교였어요. 아마 나폴레옹이 러시아에 가져다준 몇 안 되는 축복 가운데 하나가 큐이라고 할 수 있을 거예요.

내가 만난 러시아 작곡가 가운데 가장 극적인 인상을 준 사람은

의심의 여지없이 스크랴빈이었습니다. 그는 정말로 놀라운 사람이었어요. 그는 진짜 발명가였어요. 진정한 개혁가이기도 했지요. 음악뿐만 아니라 철학에서도 새로운 관념을 탐구했던 개척자였습니다. 항상 화성학과 오케스트레이션의 새로운 방법을 실험하고 있었습니다. 흥미 있는 일이기는 하지만 림스키-코르사코프와 큐이처럼 스크랴빈도 군대가 그의 첫 직장이었습니다. 나중에 음악으로 전향해 작곡가가 되기 전에는 피아니스트로도 유명했지요. 우리가 만났을 때 그는 아직 삼십 대였는데, 콧수염에 기름을 바르고 턱수염을 짧게 기른 잘생긴 사람이었습니다. 그는 자기 생각을 내게 이야기해주었어요. 그가 주장하는 것은, 우리가 알고 있는 음악이란 여러 가지 측면에서 볼 때 매우 조야하고 초보적이며 범위가 너무 제한되어 있고 피상적이라는 것이었지요.

그는 음악과 색채 사이의 연관성에 대해 강한 흥미를 가지고 있었고, 음계에 상응하는 색채나 미각, 후각 같은 다른 감각 분야의 스케일이 개발되어야 한다는 신념을 가지고 있었어요. 미적인 감각이 가지는 모든 가능성이 탐구되어야 한다고 느꼈던 것입니다. 그는 음악을 듣는 사람은 그것이 연주되고 있는 공간에 의해 영향받지 않을 수 없다고 주장했어요. 즉 어둠 속에서 듣는 음악의 효과는 밝은 곳에서 듣는 음악의 효과와는 아주 다르다는 것이에요. 그리고 감각은 온도 변화에 반응하는 것과 마찬가지로 색채의 다양성에도 똑같이 반응한다는 것입니다. 그는 나를 모스크바의 자기 집에 데리고 가서 자신이 개발한 소리를 색채로 재생하는 기구를 보여주었어요. 아마 그걸 제일 처음 본 사람이 나였을 거예요. 정말 굉장

한 것이었고 효과가 대단했습니다.

그는 「프로메테우스」라는 새 교향곡을 작곡하는 중이었는데, 그 곡에는 빛의 건반을 위해 작곡된 부분이 있어서 곡이 연주되는 동안 여러 가지 색채가 스크린에서 뛰어놀 수 있게 하는 것이었어요. 이런 시도는 전례 없는 것이었지요. 이 놀라운 천재는 나와 만난 지 몇 년 뒤에 죽었는데 그때 나이가 고작 마흔세 살이었으니, 생각하면 정말 아깝습니다! 그는 죽기 전 기념비적인 작품을 작곡하고 있었는데, 거기에는 2,000여 명의 연주자와 함께 음악적인 효과와 춤, 노래, 연설, 색채, 심지어 향기까지 포함되어 있었어요.

음악의 사원 빈

파리에 정착한 후로 나는 유럽 모든 국가의 수도에서 연주회를 열었지만, 단 한 군데 예외가 있었습니다. 앞뒤가 안 맞는 이야기 같지만, 그 예외란 내가 음악적인 친밀감을 가장 크게 느끼는 도시, 즉 빈이었습니다. 사실은 거기서 연주하고 싶은 열망이 너무나 컸지만 그럴 용기가 나지 않았어요. 거의 10년 동안 나는 빈에서 오는 연주 요청을 계속 거절하면서 멀찌감치 떨어져 있었습니다. 마치 자기가 가장 사랑하는 것에 가까이 가기를 두려워하는 사람처럼 말이에요. 마치 자석에 끌리는 것처럼 그 도시의 전설적인 매력에 이끌렸지만, 동시에 거기에서 떠도는 살아 있는 유령들에게 시달리는 것이었어요.

빈은 내게 음악의 사원 그 자체였습니다. 그곳에 아직도 모차르트와 베토벤, 브람스, 슈베르트, 하이든의 작품들이 메아리치고 있

어요. 그들의 정신은 어릴 때부터 내게 깃들어 있었습니다. 그러면 서도 그들의 집에 들어가기가 망설여졌어요. 그곳은 그들이 살았던 곳이며, 사랑하고 노력하고 고통받고, 또한 죽은 곳이기 때문이지 요. 마침내, 그리고 지독한 불안에 떨면서 나는 빈에서 온 연주요청 을 받아들였습니다. 연주회 전에 그렇게 불안했던 적은 두 번 다시 없었습니다. 나는 쿵쾅거리는 가슴을 달래며 거리를 쏘다녔어요. 언제라도 모차르트나 슈베르트와 마주칠지 모른다는 기분이 들더 군요. 혹은 갑자기 베토벤이 내 앞에 서서, 오랫동안 내 꿈에서 그 랬던 것처럼 나를 조용히, 그리고 한량 없는 슬픔 속에서 바라보고 있으리라는 기분 말입니다.

연주회는 악우협회의 연주회장에서 열렸습니다. 빈 좌석이 하나 도 없었어요. 내가 선택한 곡은 에마누엘 무어Emanuel Moór, 1863-1931 의 내림다단조 협주곡이었습니다. 첫 음을 내려고 활을 현에 대고 그었을 때 갑자기, 끔찍하게도 활이 손가락에서 빠져나가는 걸 느 꼈습니다. 제대로 잡으려고 필사적으로 허둥댔지만 내 동작이 너 무 거칠었어요. 활이 손에서 튕겨나갔고, 공포에 차서 절망적으로 바라보고 있는 사이에 활은 맨 첫줄의 청중 머리 위로 날아갔습니 다. 연주회장에는 바늘 떨어지는 소리 하나 들리지 않았습니다. 누 군가가 활을 주워서 조심스럽게 앞 사람에게 차례로 넘겨주었습니 다. 여전히 완전한 고요 속에서 말입니다. 활이 내게로 넘겨지는 느 린 이동 과정을 홀린 듯이 지켜보고 있는 동안 이상한 일이 일어났 습니다. 불안감이 완전히 사라졌어요. 활이 내게 도착하자 곧 협주 곡을 다시 시작했고 이번에는 완벽한 확신이 들었습니다. 그날 밤

보다 더 잘 연주했던 때는 없다고 생각해요. 그 후로 나는 매년 빈에 갔습니다.

무대 위의 전투

이미 말했던 것처럼 열아홉 살에 브뤼셀을 처음 방문했을 때는 그다지 행복한 경험을 할 수 없었는데 다행스럽게도 이틀 만에 떠났지요. 나중에 첼리스트로서의 명성이 확고해졌을 때에도 똑같이 기분 나쁜 경험을 했습니다. 결말이 다행스러웠지만 말입니다. 이번 사건은 어떤 오케스트라와 연주 리허설 때 일어난 일입니다. 거기에는 내가 보기에 구태의연하고 음악가에게 부담이 되는 관행이 하나 있었습니다. 연주회 바로 전 리허설에 요금을 받고 청중을 들여보내는 일이었습니다. 그렇지만 연주자들이 받는 출연료는 실제 연주회 한 회분뿐이었어요. 그 연주회 때 나는 이런 관행을 끝내야겠다고 판단했습니다.

그래서 청중이 가득 들어찬 마지막 리허설이 시작됐을 때 나는 다른 리허설과 마찬가지로 행동했습니다. 즉 연주하고 있던 협주곡에서 수정할 필요가 있으면 내가 하고 싶은 대로 어디서나 멈추고 그 부분에 대해 지휘자와 상세하게 의논했습니다. 얼마 지나지 않아 청중은 지루해하기 시작했습니다. 협주곡이 끝나자 음악원 원장은 프로그램의 제2부로 예정되어 있던 바흐의 무반주 첼로 모음곡으로 넘어가자고 했습니다. 나는 말했지요. "아, 그건 안 해도 돼요. 이미 충분히 연습했으니까, 지금 그걸 리허설 할 필요는 없습니다."

"그렇지만 선생님은 연주하셔야 됩니다. 전부 그걸 기대하고 있

는데요."

나는, 아주 유감스럽지만 그렇게 할 의사가 조금도 없다고 말해주었습니다. 그러는 가운데 연주회장에서는 상당한 소동이 일어나서 어떤 청중들은 음악이 언제 계속될 거냐고 소리쳐 묻고 있었습니다.

마침내 원장이 말했어요. "카잘스 선생님, 간절히 부탁드리니 제발 바흐 모음곡을 연주해주십시오. 연주회 두 번을 계약했다고 생각하십시오. 두 회분의 연주료를 받으시도록 제가 처리하겠습니다."

나는 동의하고 그대로 연주했습니다. 실제 연주회가 끝났을 때 나는 두 회분의 연주료를 받았지만 원장에게 한 회분만 가지겠다고 말했습니다. 다른 한 회분은 오케스트라 기금에 보내라고 했지요. 그 후엔 유료 청중 앞에서 리허설 하는 관행이 없어졌습니다. 연주 무대에서조차 정의롭지 못한 일은 이렇게 싸워야 한다니까요!

그렇지만 브뤼셀에 대해 생각할 때 내 마음에 제일 먼저 떠오르는 일은 그런 일이 아닙니다. 그 도시를 생각하면 가장 행복했던 추억들이 되살아나는데, 그 이유는 거기서 있었던 만족스러운 연주회 때문만이 아닙니다. 그 도시는 내게 아주 특별한 두 사람의 이름과 떼려야 뗄 수 없이 맺어져 있습니다. 그들의 삶은 나의 삶과 긴밀하게 교차되어 있지요. 비할 데 없이 훌륭한 바이올리니스트인 외젠 이자이와 벨기에의 엘리자베트 왕비입니다. 정말 고귀한 여성이에요.

횃불처럼 타오르던 영혼 이자이

내가 이자이와 알게 된 것은 라무뢰 오케스트라와 함께했던 파리 데뷔 조금 뒤의 일이었습니다. 우리는 함께 연주했고 브뤼셀에서 그의 오케스트라와 정기적으로 협연했습니다. 그는 물론 바이올리니스트로서 세계적인 명성을 날렸지만 뛰어난 지휘자이기도 했거든요. 그의 오케스트라는 유럽 최고 오케스트라 가운데 하나였습니다. 처음 만났을 때 그는 사십 대 초반이었고 나보다 스무 살 연상이었어요. 그러나 어떤 면에서는 나이 차이가 없는 것이나 마찬가지였어요. 우리는 형제처럼 지냈지요. 형과 동생이었어요. 그는 덩치가 큰 거인이었지만 털끝만큼도 거북한 기색 없이 유연하게 움직이는 우아한 거인이었습니다. 그의 위엄 있는 얼굴과 당당한 눈빛을 보면 사자가 연상됩니다. 그보다 더 위엄 있는 무대 매너를 가진 예술가를 보지 못했어요. 그의 성품은 자기 체격에 어울렸지요. 온화하고 포용력이 있었고 도량이 넓었으며, 인생에 대한 억누를 수 없는 열정을 가진 사람이었어요. 그는 삶을 철저하게 살았습니다. 자기는 양끝에서 타들어가는 촛불이라고 말하곤 했지요. 그의 음악은 불같은 정신을 반영합니다. 그의 연주를 들으면 정신적으로 고양되는 것이 느껴졌습니다.

어떤 면으로 보면 이자이의 경력도 나처럼 카페에서 시작됐습니다. 위대한 헝가리 바이올리니스트인 요제프 요아힘Joseph Joachim, 1831-1907이 베를린의 한 카페에서 그를 발견해내 연주자의 길을 걷도록 설득했으니까요. 그의 연주 스타일은 물론 요아힘과 아주 달랐지요. 이자이는 바이올린을 과거의 엄격성으로부터 해방시켰습

니다. 그가 악보를 자기 마음대로 해석하는 면이 너무 많고 상상력을 억제하지 않는다고 느끼는 사람들에게 나는 동의할 수 없습니다. 우리는 그의 기술이 개발되던 시절과 그가 극복해낸 '고전주의'의 억제적인 전통을 염두에 두어야 해요. 사실 그의 천재성의 핵심은 상상력이며, 바이올린 연주기술에 그가 미친 영향은 측정할 수도 없을 만큼 엄청난 것입니다. 내 관점에서 볼 때 그는 언제까지나 누구보다도 더 위대한 바이올리니스트일 겁니다. 그 악기의 진정한 영혼을 발견해낸 사람이라고 표현할 수도 있겠지요.

최근에 이자이에 관해 오래전에 썼던 메모들을 찾아냈습니다. 다음은 그 일부입니다.

이자이가 출현하자 그는 자기 시대의 바이올린 연주의 모든 학파와 경향들을 뛰어넘어버렸다. 이자이는 같은 시대 연주자들보다 더 빠르게 연주했기 때문이 아니라 음악을 더 훌륭한 것으로 만들었다는 점에서 자기 시대의 가장 위대한 바이올리니스트이다. 그의 영향은 누구라도 피할 수 없는 것이고 지속적인 것이었다. 보다 젊은 세대의 바이올리니스트들은 그의 영향을 지속적으로 받으면서 성장하게 된다.

이자이의 출현은 그의 기술적 완성도 때문만이 아니라 특히 그가 음악을 해석할 때 표출해내는 색채감, 강조법, 따뜻함, 자유로움, 표현력의 질이라는 측면에서 하나의 계시가 됐다. 그는 연주에서 독일 전통이라는 장벽을 무너뜨린 최초의 사람이었다.

나는 가끔 뫼즈강 근처 게딘에 있던 그의 여름 별장으로 이자이를 찾아갔습니다. 그는 낚시를 아주 좋아했는데, 낚싯대를 드리운 채 파이프를 물고 강가에 앉아 있던 그의 모습이 지금도 눈에 선합니다. 나도 그랬지만 그도 파이프 담배를 즐겼어요. 파이프를 물고 있지 않은 때가 거의 없었지요. 그렇지만 낚시에 대한 애호는 나와 닮지 않았습니다. 어렸을 때에도 나는 저 예쁜 생물이 줄에 매달려서 절망적으로 퍼덕거리는 모습을 차마 볼 수가 없었어요…….

이렇게 활기에 넘치고 위대한 사람이 당뇨병에 걸려 오랫동안 앓으며 고통스러워하다가 죽었으니 이 얼마나 큰 비극입니까!

진정한 왕비 엘리자베트

벨기에의 엘리자베트 왕비를 처음 만난 것은 1900년대 초기의 어떤 연주회에서였습니다. 중간 휴식시간에 전령 한 사람이 무대 뒤로 찾아와 알베르왕과 엘리자베트 왕비가 자기들 좌석에서 나를 만나고 싶어한다는 말을 전했습니다. 그때 왕은 나에게 훈장을 주었어요. 엘리자베트 왕비는 그 무렵 이십 대 중반이었는데 알고 보니 나와 동갑이었습니다. 그 후로 왕비는 내 연주회가 브뤼셀에서 열리면 매번 참석했습니다.

그렇지만 엘리자베트 왕비에 대해 이야기하려고 할 때 항상 떠오르는 것은 또 다른 공식적인 사건이에요. 그 일을 보면 왕비의 성격이 어떤지 정말 잘 알 수 있지요. 우리가 서로 알고 지낸 지 몇 년이 지난 뒤 왕립재단이 후원하는 어떤 집회에서 일어난 일입니다. 집회는 커다란 홀에서 열렸는데 장 콕토가 무슨 상을 받고는 콜레트

의 작품에 대한 연설을 하기로 되어 있었습니다. 나는 거기서도 왕실 전용좌석에 초대됐습니다. 그곳에 가니까 엘리자베트 왕비는 자기 옆의 빈 좌석을 가리키면서 나더러 거기에 앉으라고 했습니다. 나는 그 좌석이 왕의 것이라는 사실을 알았기 때문에 주저했지요. 그 좌석에 누구든 다른 사람이 앉는다는 것은 의전에 위배되는 것임을 나도 알고 있었어요. 그렇지만 왕비는 미소를 짓더니 좌석을 가리키면서 다시 말했습니다. "앉으세요, 파우Pau."

그래서 나는 앉았어요. 모임이 끝날 때까지 왕의 좌석에 그대로 앉아 있었습니다. 홀에 모인 사람들은 계속 좌석을 쳐다보았고, 나중에 알고 보니 그 사건이 일종의 스캔들이 됐다는 겁니다. 이에 대해 왕비는 전형적으로 그다운 반응을 보였어요. 한번은 내게 이런 말도 했습니다. "가끔은 의전이 필요할 때가 있지요, 그렇지만 나는 그 단어가 마음에 들지 않아요."

엘리자베트 왕비는 몸집이 작고 연약해보이는 여성이었지만 의지력은 강철 같았어요. 그가 어떤 일을 한다면 그것은 그 일을 하는 것이 옳다는 신념이 있기 때문이었습니다. 그는 다른 사람들이 뭐라고 하든 구애받지 않고 홀로 서서, 자기 스스로 결정하기를 원했습니다. 그는 내가 만난 왕족 가운데 여러 가지 면에서 가장 비관습적인 사람이었습니다. 그렇지만 모든 면에서 그는 가장 여왕다웠습니다. 그에게는 내면적인 위엄이 있었어요. 아마 언젠가는 누군가그의 일생에 관한 이야기를 쓰겠지요. 아마도 감동적인 책이 될 겁니다.

엘리자베트는 독일 공작의 딸로 태어났습니다. 그의 아버지인 바

이에른 공 테오도르는 매우 교양 높은 사람이었고, 문인과 예술가들을 그의 궁전으로 자주 불러 모았습니다. 또한 훌륭한 의사이기도 했으니 대단한 일이지요. 엘리자베트는 아버지를 통해서 의학에 관심을 가지게 됐고 라이프치히대학에서 의학사 학위를 땄습니다. 또 자기 아버지처럼 예술에 대한 사랑도 깊었습니다. 무엇보다도 음악을 사랑했어요. 그 사랑은 그의 일생 동안 지속된 열정이었습니다. 그 자신도 훌륭한 바이올리니스트였어요. 이자이에게서 배웠지요. 나중에 그는 벨기에에서 국제음악경연대회, 즉 렌 엘리자베트퀸 엘리자베스 국제 콩쿠르를 창설했습니다.

엘리자베트의 태생은 독일이었지만 알베르 왕자와 결혼하며 벨기에를 선택했고, 아마 가장 사랑받는 시민이었을 겁니다. 그들은 20세기가 막 시작될 무렵 결혼했습니다. 엘리자베트는 특히 노동계급의 문제에 대해 관심이 많았어요. 모든 종류의 사회운동에 참가했습니다. 또 의료시설을 설립하고 거기서 몸소 간호학을 가르쳤습니다. 제1차 세계대전이 일어나 독일이 벨기에를 침공하자 그는 피난하기를 거부했습니다. 독일군이 도시 입구에 다가올 때까지 브뤼셀에 남아 있다가 벨기에 군대와 함께 후퇴하면서 간호사로서 봉사했습니다. "벨기에의 자유로운 땅이 한 치라도 남아 있는 한 나는 거기에 있을 것이다"라고 그는 말했습니다. 정복되지 않은 지역이 몇 마일밖에 남지 않았을 때에도 그곳에 남아, 심한 폭격이 쏟아지는 해안마을의 작은 집에서 알베르왕과 함께 살았습니다. 엘리자베트의 목숨은 끊임없이 위험 속에 있었어요. 그는 낡은 호텔에 병원을 개설해 환자와 부상자들을 위한 간호를 도왔고 피난민 아이들을

위한 학교를 열었습니다. 독일이 마침내 철수하자 그는 퇴각하는 군대를 추격해 발뒤꿈치까지 바짝 따라갔습니다.

전쟁 후에 엘리자베트 왕비는 누구보다 더 활발하게 온갖 종류의 평화운동에 참가했습니다. 때로는 그의 행동이 귀족들에게 충격을 주기도 했지만 상관하지 않았어요. 그가 가졌던 가장 큰 관심은 세계의 평화였습니다. 제2차 세계대전 이후 그는 모든 핵무기의 금지를 요구하는 스톡홀름 평화청원을 지지했어요. 그는 세계 모든 곳에서 무슨 일이 일어나는지에 대해 관심을 가졌습니다. 그는 방방곡곡을, 유럽, 아시아, 아프리카, 아메리카 등지를 여행했지요. 여든 살이 넘은 뒤에도 소련의 흐루시초프 서기장과 중국의 마오쩌둥을 방문했습니다. 자연에 대한 그의 사랑은 대단했어요. 꽃과 나무에 대한 그의 지식은 식물학자나 마찬가지였지요. 무슨 수를 썼는지 모르지만, 그는 시간을 내서 새를 연구하고『라켄의 노래하는 새들』이라는 교과서를 쓰기도 했습니다. 그는 머리말에 이렇게 썼어요. "나는 이 책을 모든 어린이에게 바칩니다. 그리고 우리의 형제인 새들의 소리에 어린이들이 귀기울이기를 권합니다."

60년 이상 우리의 인생 행로는 계속해서 교차하곤 했습니다. 그와 내 인생에는 온갖 종류의 불행이 끼어들었고 세계대전이 두 차례나 일어났으며 에스파냐 내전도 있었지만 연락이 끊긴 적은 없었어요. 벨기에에 가면 언제나 그를 방문했습니다. 그를 위해 왕궁에서 연주회를 열기도 하고, 가끔은 실내악 연주에 그가 참여하기도 했어요. 그는 실내악을 아주 좋아했고 삼중주나 사중주 연주회를 열기 위해 음악가를 초청하기도 했지요. 내가 프라드에 유폐되어

있는 동안에는 편지를 자주 보냈습니다. 그 편지는 내게 기쁨과 안식의 원천이 되어주었어요. 나중에 프라드에서 열린 축제에도 참석했고, 내가 푸에르토리코에 정착한 뒤에 산후안에서 연 축제와 버몬트의 말보로 음악축제에도 왔습니다. 여름이면 마르티타와 나는 브뤼셀에 가서 엘리자베트 왕비와 왕궁에 온 그의 손님들을 만나곤 했지요. 그를 마지막으로 찾아간 것은 1966년 여름이었습니다. 그 몇 달 뒤 이 위대한 정신의 소유자는 89세의 나이로 영면했습니다. 그는 유언으로 내게 보석 하나를 선물로 남겼습니다. 그걸 마르티타에게 주라는 말과 함께 말이지요.

인터뷰 당시 카잘스의 모습들

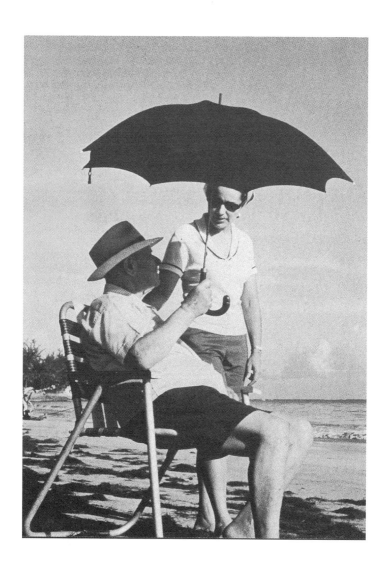

얼마 전에 마르티타와 나는
작은 시골집을 한 채 지었습니다.
그 집의 이름은 '엘 페세브레'
입니다. 그 집은 언덕 높은 곳,
사탕수수밭 중간에 있는데
집 아래로는 거대한 대양 자락이
펼쳐져 있고 그 대양의
가장자리는 종려나무와 바다에서
솟아나온 초록빛 섬들이 꾸며주고
있습니다. 우리 집이 있는 위치는
1년 내내 대서양을 가로질러
불어오는 무역풍의 진로 바로
위라고 하더군요. 500년 전에
콜럼버스를 에스파냐에서
이곳까지 실어온 바로
그 바람이지요.

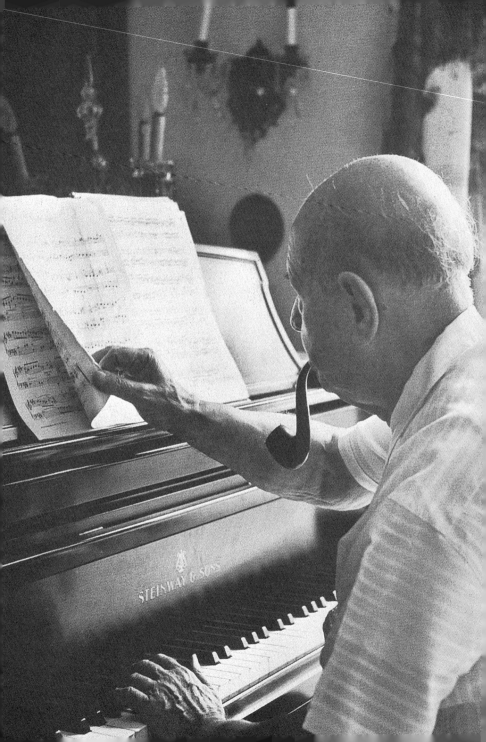

"지난 80년 동안 나는 하루를 똑같은 방식으로 시작했습니다.
아침에 일어나면 피아노로 가서 바흐의 『프렐류드와 푸가』 중 두 곡을 칩니다.
이것은 집에 내리는 일종의 축복같은 것이지요."

"물론 나는 계속 연주하고 연습할 겁니다. 다시 백 년을 더 살더라도 그럴 것 같아요."

"마르티타는 내
세계의 기적이며
매일같이
그에게서
새로운 경이를
발견합니다."

"최근의 제자
중에는
젊고 훌륭한
첼리스트인
레슬리
파르나스가
있습니다."

"매주 다양한
잡지와 신문에서
오려낸 기사들로
가득 찬 소포가
바르셀로나에서
배달됩니다."

"내 친구인
알프레도
마틸라는
에스파냐 공화국
정부와 연결되어
있는데, 그는 현재
푸에르토리코
대학의 교수이며
카잘스 축제의
임원입니다."

"카잘스 축제의 첫 리허설을
하러 산후안에 모일 때마다 마치
한 가족이 모이는 것 같아요.
내 친구인 사샤 슈나이더는
이 축제를 개최하기 위해 정말
많은 노력을 했으며 항상
그곳에 있었지요."

"연주회 막간에 가끔씩
탈진한 느낌이 들 때가 있습니다.
그런 때에는 나 자신을 다시
추스르기 위해 노력이 필요하지요."

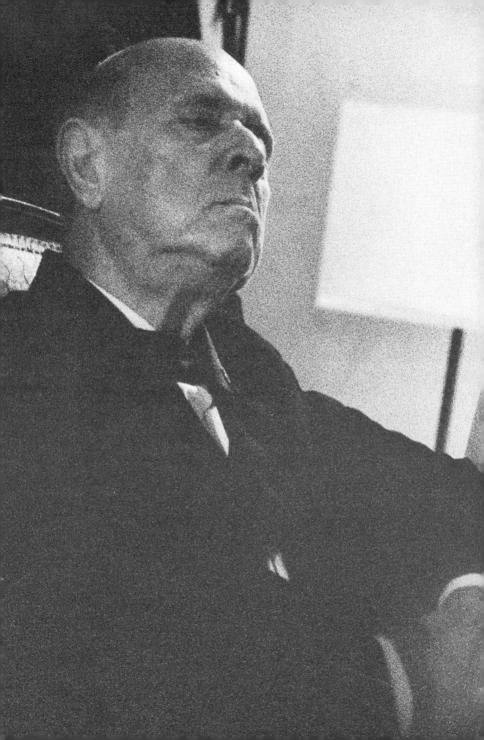

"최근의 일인데
나는 사라사테의
오래된 레코드들
가운데 하나를
듣는 중이에요.
이 세기가 시작될
무렵 녹음된
것이지요."

"그는 정말
굉장한
비르투오조조!"

"내가 미국을 처음
방문했을 때
'광막한 서부'라는
것이 그때는
현실이었습니다.
요즈음 TV에서
카우보이
프로그램들을 보면
그 연주여행에서
음악회를 열었던
서부의 마을들이
생각납니다."

"1962년 초반,
평화의 오라토리오인
「엘 페세브레」와 함께하는
1인 평화 캠페인을
시작하려는 의사를 밝혔습니다.
나는 우선 한 사람의 인간이며,
그 다음이 예술가입니다.
한 인간으로서
나의 우선적인 임무는
내 동료 인간들의
행복을 위한 것입니다."

"절친한 친구인 제르킨이
여러 해 동안
버몬트의 말보로에서
열어오고 있던
여름 음악축제의
마스터클래스를
지도해달라는
부탁을 해온 것도
역시 1960년의
일이었습니다.
그때 이후로 나는
한 해도 거르지
않고 말보로에서
여름을 보냈습니다.
말보로에서
느끼는 기쁨은
정말 특별했어요."

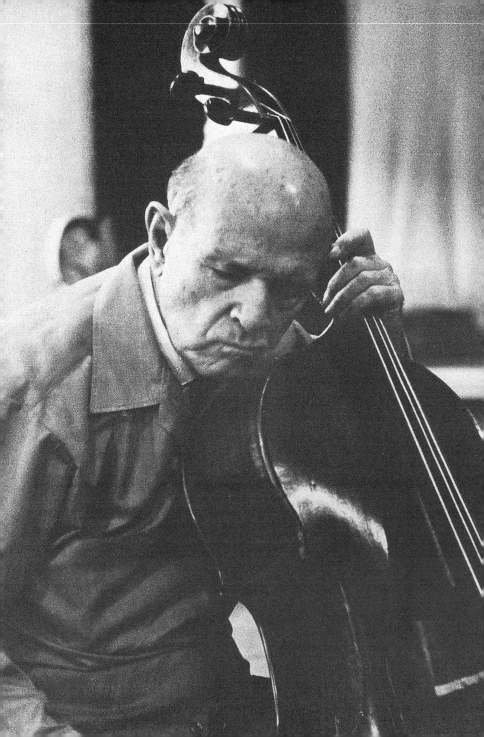

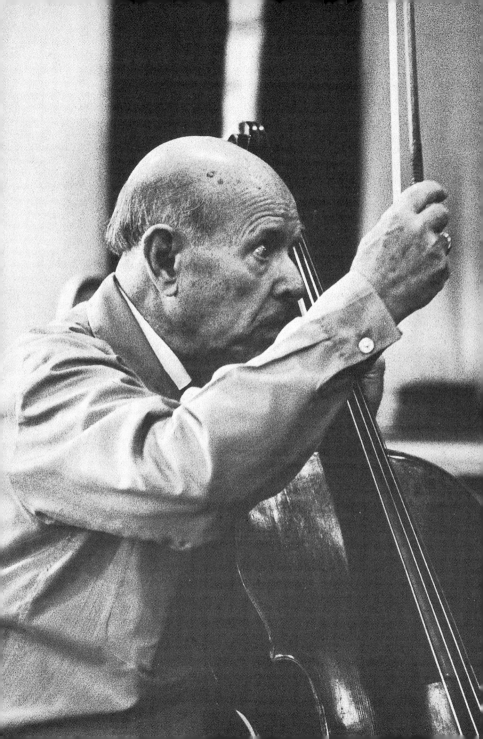

"내가 마지막으로
참가했던
프라드 축제는
1966년 여름에
열렸습니다.
내 절친한
친구들이 왔지요.
소련의 바이올리니스트
다비트 오이스트라흐,
미국의 피아니스트
줄리어스 캐천,
스위스에서 온
오랜 친구인
첼리스트
루돌프 폰 토벨
이었어요.
카탈루냐 합창단은
내가 지은 노래
「오 보스 옴네스」
(O Vos Omnes)를 불러
나를 위로해주었습니다."

"푸에르토리코에 있는 동안
주말을 엘 페세브레에서
보냅니다.
저녁 시간에 우리 넷은
함께 도미노 게임을
자주 하지요.
로사가 내 파트너입니다.
그녀는 게임 선수예요.
점수를 합산해보면
로사와 내가
마르티타와 루이스의 팀을
한참 앞서는 경우가 많아서
이렇게 놀립니다.
용기를 잃지 마.
내가 백 살이 될 때쯤이면
당신들이 나를
따라잡을지도 모르잖아."

"푸에르토리코 시인인 토마스 블랑코는 마르티타와 나에게 시를 헌정했습니다. 나는 그 시를 가사로 작곡했어요. 그 노래의 녹음을 듣고 있으면 내 가슴이 노래하는 것을 느낍니다."

바다의 파도 속에서
내가 그대를 얼마나 사랑하는지 보라.
나는 깊이 잠 못 이루며 그대를 사랑하노니,
사랑은 멀리 떨어진 어제의 내면의 기억이므로.

활짝 핀 꽃 속에서
내가 그대를 얼마나 사랑하는지 보라.
나는 만족감의 고요 속에서 그대를 사랑하노니.
사랑이란 내 현재 행복감의 향기이므로.

시공을 넘어 그대를 사랑하노라.
이 지상에서 그대를 사랑하노라.
이제 그대를 사랑해, 그대를 사랑해.

카잘스가 오늘 연주를 거부합니다

아버지의 부음과 휴식

내가 파리로 이사한 뒤 여러 해 동안 아버지는 천식 발작으로 점점 더 고생하고 계셨습니다. 하지만 아버지는 편지에서 그런 말은 일절 하지 않았고, 휴가 때 집에 가도 늘 당신 병이 대수롭지 않다는 태도를 취하셨지요. 그렇지만 나는 어머니와 의사들의 이야기를 들어서 아버지의 병이 얼마나 심각한지 알고 있었어요. 의사들은 아버지를 한시라도 빨리 다른 환경으로 옮겨야 한다고 했습니다. 그들의 말로는 산간지대가 좋다고 했어요. 나는 아버지께 의사의 권고에 따르자고 했습니다. 보나스트르라는 산간마을에 집을 한 채 마련해 그곳에 모셨어요. 그렇게 했는데도 건강이 점점 더 악화됐습니다.

1906년 가을, 나는 스위스의 바젤에서 열린 바흐의 「마태 수난곡」 공연에 참가하고 있었습니다. 위대한 네덜란드 성악가인 요하네스 메샤르트Johannes Messchaert, 1857-1922가 그 작품에 나오는 명작 아리아를 부르고 나는 첼로 파트를 연주하는 중이었는데 갑자기 무시무시한 느낌이 나를 덮쳤어요. 그 순간 아버지가 돌아가신다는 사실을 끔찍하고도 확실하게 알았지요. 공연이 끝나자마자 모든 연

주여행 계약을 취소하고 곧바로 벤드렐로 떠났습니다. 도착하고 나서 사랑하는 아버지가 내가 바젤에서 연주하던 바로 그날 돌아가셨다는 사실을 알았어요. 그는 자신이 오르가니스트로 있었고, 내가 아이였을 때 그의 연주에 맞추어 노래하던 그 교회에서 멀지 않은 곳에 묻혔습니다.

아버지가 돌아가시던 무렵 나는 파리의 오퇴유 지역에 있는 집에 살고 있었어요. 그곳은 빌라 몰리토르라는 작은 저택에 속한 여러 채의 셋집 가운데 하나였습니다. 집 뒤에는 아주 작은 뜰이 있었는데 초저녁이면 거기에 앉아 파이프를 피우곤 했어요. 그 집은 친구들이 모이는 장소가 됐는데 누군가 나를 찾아오지 않는 날이 거의 없었지요. 우리는 체스를 두거나 이야기를 나누었고 때로는 함께 연주를 했습니다. 연주여행이 끝나고 빌라 몰리토르로 돌아가는 것이 항상 기다려졌지요.

그렇지만 어머니는 카탈루냐에 내 집이 한 채 있어야겠다고 생각하셨습니다. 언젠가 여름에 내가 집에 가니까 어머니가 말씀하셨어요. "넌 여행을 너무 많이 하는구나. 정말 제대로 쉴 수 있는 장소가 필요해. 너는 여기, 네 나라에 있을 필요가 있어. 바다 가까이에 말이야."

아버지가 돌아가신 직후 어머니는 산살바도르에 집을 짓자고 하셨어요. 우리는 바다 바로 가까운 곳에 몇 필지의 땅을 샀고 어머니께서 직접 집을 설계하셨습니다. 내가 어릴 때 오랜 시간을 보냈던 해변에 있는 단순하지만 멋진 집이었어요. 그 집을 짓는 모든 공정은 어머니가 주관하셨습니다. 어머니는 정원과 과수원에 나무를 심

는 것도 감독하셨고 농장의 작업도 지시하셨어요. 거기서 일하는 사람들은 어머니를 아주 존경했지요. 그들은 어머니가 전문가 이상으로 잘 알고 있다고 생각했어요.

여름이 되면 언제나 산살바도르에서 어머니와 형제들과 함께 두세 달 가량의 휴가를 보냈습니다. 내 동생인 루이스와 엔리케는 그때 아직 십 대였습니다. 루이스는 농업을 공부하고 있었고, 엔리케는 벌써 바이올린에 비범한 재능을 나타냈어요. 거기서 지내는 생활이 내게는 큰 기쁨이었습니다. 아침에 일찍 일어나서 해변으로 산책을 나가고 바다에서 해가 떠오르는 것을 바라봅니다. 발걸음을 멈추고 어부와 이야기를 나누기도 하지요. 그곳은 내가 어렸을 때 느꼈던 매혹적인 요소가 조금도 사라지지 않았습니다. 거기로 돌아가는 순간 나는 자유로워지는 것을 느낄 수 있어요. 자연 속에서는 언제나 나를 지탱시켜주는 마르지 않는 힘의 샘물을 찾을 수 있습니다. 또 사실, 그 무렵 내가 작곡할 수 있는 유일한 시간은 산살바도르에 있을 때뿐이기도 했어요.

파리에서 보낸 내 생활에 대해 어머니가 하신 말씀은 사실이었습니다. 격심한 활동이 내 시간을 많이 잡아먹었습니다. 말할 필요도 없지만 연주회도 잦았고 음악행사, 리허설, 그 밖의 다양한 의무가 있었지요. 무엇보다도 나는 티보, 코르토를 도와 함께 설립한 고등음악원Ecole Normale de Musique 의 일에 신경을 쏟고 있었습니다. 그 무렵은 내가 가르치는 일을 많이 했던 시기였어요. 모리스 아이젠버그Maurice Eisenberg, 1900-72 는 재능이 뛰어난 내 제자 가운데 하나였는데 그와의 우정은 훗날 내게 너무도 소중한 것이 됩니다. 어쨌든 연

주여행에서 파리로 돌아오더라도 쉴 시간은 거의 없었습니다. 사실대로 말하면 대개 쉬는 것과는 완전히 정반대였지요.

카잘스가 오늘 연주를 거부합니다

생각나는군요. 이런 일도 있었어요. 자주 있는 일이 아니어서 다행이지요. 그런 일을 다시 겪지는 않았습니다. 그렇지만 그 경험을 보면 파리에 사는 음악가의 생활을 망쳐놓는 일이 어떤 것인지 잘 알 수 있어요.

라무뢰 오케스트라와 콜론 오케스트라의 자선연주회에 참가하는 일은 내게 하나의 관례였습니다. 지금 이야기하려는 것도 그런 자선연주회 때의 일이에요. 연주회 날짜는 내가 오랜 기간 연주여행을 마치고 파리로 돌아오는 바로 그 날로 예정되어 있었습니다. 오전에 공개 리허설 일정이 잡혀 있었는데 당시에는 그런 일이 관례였지요. 그래서 비록 야간기차 여행으로 지쳐 있었지만 연주회장으로 직행했어요. 지휘자인 가브리엘 피에르네Gabriel Pierné, 1863-1937 와 드보르자크의 협주곡을 연주하기로 몇 주 전부터 미리 약속이 되어 있었습니다.

리허설이 시작되기 조금 전에 피에르네가 악보를 훑어보면서 그 곡에 대한 내 연주 방침에 대해 의논하러 분장실로 왔습니다. 그런데 그의 태도가 어딘가 좀 이상했습니다. 우리가 논의하는 내용에 대해 관심이 거의 없는 것 같아 보였어요. 나는 아마 그에게 신경 쓰이는 다른 문제가 있나 보다 하고 생각했습니다. 그런데 갑자기 그가 악보를 내동댕이치더니 얼굴을 찡그리면서 소리쳤습니다.

"이런 형편없는 곡 같으니!"

처음에는 그가 농담을 하는 줄 알았습니다. 그런 말이 진심이리라고는 상상도 할 수 없었지요. 무엇보다도 이 지휘자 자신도 마스네와 세자르 프랑크 밑에서 공부한 작곡가인데 말입니다. 그러나 그는 계속 말했어요. "이 곡은 연주할 가치도 없어요. 이건 도대체 음악도 아니에요."

그의 태도는 의심할 여지없는 진담이었습니다. 나는 믿을 수가 없어서 그를 쳐다보다가 말했어요. "당신, 제정신입니까? 이 훌륭한 곡에 대해 어떻게 그렇게 말할 수 있습니까?" 나는 물었지요. 브람스가 그 곡을 고전적인 명작으로 여겼고, 그런 효과를 낼 수 있는 줄 알았더라면 자기도 그런 첼로 협주곡을 작곡했으리라고 말한 것도 모르느냐고 말입니다.

피에르네는 어깨를 으쓱했습니다. "그래서 어쨌단 말이오? 브람스라고 항상 옳다는 법이 있습니까? 당신쯤 되면 그 음악이 얼마나 안 좋은지는 알 만한데요."

나는 너무 화가 나서 말도 못 할 지경이었어요. "당신이 그 음악에 대해 그렇게 느낀다면, 분명히 말하지만 당신은 그걸 지휘할 능력이 없소. 나는 그 곡을 좋아하니까 그 곡을 모독하는 데에 협조할 수 없군요. 또 하지도 않을 거요. 연주를 거부합니다."

오케스트라 단원들이 주위에 모여들기 시작했습니다. 누군가 연주회장이 가득 찼고 연주를 시작할 시간이라고 말했습니다. 피에르네가 내게 말했지요. "어쨌든 선택의 여지가 없소. 연주는 해야 됩니다."

"아니, 그 반대요. 나는 집으로 가겠습니다."

피에르네는 무대 위로 달려나갔습니다. 그는 머리와 수염이 헝클어진 채로 손을 치켜들고 거기에 섰습니다. 그리고 드라마틱하게 선언했지요. "파블로 카잘스가 오늘 연주를 거부합니다."

연주회장에서는 굉장한 난리가 일어났습니다. 나는 무슨 일인지 설명하려 했지만 내 말은 떠드는 소리에 파묻혀버렸습니다. 사람들은 무대 위로 몰려들어 자기들은 푯값을 냈는데 무슨 일이냐고 소리치고 항의했어요. 마침 작곡가인 드뷔시가 가까이에 있길래 그에게 상황을 설명하고 나서 피에르네에게 말했습니다. "드뷔시에게 물어보시오. 음악가라면 누가 그런 상황에서 연주할 수 있겠어요."

놀랍게도 드뷔시는 어깨를 으쓱하더니 말했습니다. "만약 정말 연주하고 싶은 마음이 있다면 할 수도 있겠지요."

"그건 당신 의견이겠지요, 드뷔시 씨. 그러나 말씀드리지만 내게는 그렇게 할 의사가 조금도 없습니다."

나는 짐을 챙겨서 연주회장을 떠났습니다. 그다음 날 계약 파기로 고소됐음을 알리는 법정소환장이 날아들었습니다. 법적인 문제는 여러 주를 질질 끌었습니다. 문제가 결국 법정에 올라갔을 때, 기소자 자신도 예술적인 관점에서 볼 때 내 행동이 정당하다고 생각한다고 말했습니다. 그렇지만 물론 예술의 요구와 법의 요구 사이에는 불일치가 있게 마련이지요. 판사는 내게 불리하게 판정했습니다. 3,000프랑의 벌금이 부과됐는데, 당시의 환율로 따져본다면 결코 적은 돈이 아니었어요!

그러나 법정의 판정이 어떻게 나오든 간에 나는 지금도 그런 상

황이라면 똑같이 행동할 것이라고 할 수밖에 없습니다. 자기가 하는 일에 대한 신념이 있느냐 없느냐의 문제입니다. 음악은 수도꼭지처럼 켰다가 금방 잠가버릴 수 있는 어떤 것이 아니라, 온전한 자신의 전체로 다가가야 하는 어떤 것입니다.

예술가는 괴팍할수록 천재적인가

피에르네와 불화하는 동안 파리의 신문들은 내가 다투기 좋아하는 성격이고 신경질적이라고 비난했습니다. 그러나 실제 나는 논쟁을 좋아하는 성격이 아닙니다. 내가 생각하기에는 그와 정반대예요. 나는 다른 사람들에게 흥미를 정말 많이 느끼는데, 특히 나와 다르게 생각하는 측면들에 대해서 그렇습니다. 그들과 의견이 일치하든 하지 않든 간에 내 성향은 그들과 논쟁을 하려는 편이기보다는 그들에게서 배우려는 쪽입니다. 신경질적이라는 문제는 조금 더 복잡하겠군요. 생각해보면 대부분의 개인들에게는 어느 한 면으로 독특한 특징들이 있을 거예요. 말할 필요도 없지만, 바로 그 점이 그 사람다운 점이지요. 실제로 인터뷰를 하면 나 자신의 특징이 무엇인지 말해달라는 요청을 상당히 자주 받습니다. 질문자들을 실망시키고 싶지는 않지만, 그들이 어딘가 평범하지 않으면서도 신기한 이야기를 듣고 싶어하는 줄은 알지요. 내가 도미노 게임을 아주 좋아하고 파이프 담배를 끊지 못한다고 하면 사람들이 별로 만족스러워하지 않는 줄은 알아요. 또는 눈이 빛에 너무 예민하기 때문에 햇빛으로부터 눈을 보호하기 위해 양산을 쓰고 다닌다는 이야기도 마찬가지지요. 그렇지만 달리 말해줄 게 별로 없는 걸요? 나란 인간이

기호가 단순하고 상당히 평범하다는 것은 사실인데요. 음악에서도 마찬가지인데, 나는 단순성을 추구합니다. 아마 요즈음은 그것이 나의 가장 특이한 점으로 여겨지는지도 모르지요!

흔히 괴짜스러움이 예술가 기질의 일부라고 여겨지는 줄은 나도 알아요. 그렇지만 나는 그런 관점에 동의하지 않아요. 확신하건대, 배관공이나 은행가들 중에서도 아주 별난 사람들이 있는 반면, 바흐나 셰익스피어를 직접 만나볼 수 있다면 그들이 전혀 괴짜가 아니라는 사실에 놀라게 되리라고 생각합니다. 물론 몇몇 위대한 작곡가들은 지독한 괴짜였어요. 바그너 같은 사람을 예로 들 수 있겠지요. 그의 친구인 지휘자 한스 리히터Hans Richter, 1843-1916가 해준 이야기로 미루어보면 말입니다. 그는 성질이 불같았고, 자기 멋대로 행동했으며, 굉장히 자기중심적이었다고 합니다. 그렇지만 그런 성질은 그의 창조적인 천재성의 본질이라기보다는 우리가 너그럽게 대해주어야 하는 약점이며 별로 중요하지 않은 부분이라고 생각합니다. 우리가 기억해야 하는 것은 그의 비정상적인 행동이 아니라 그의 작품입니다. 물론 어떤 예술가의 유별난 면모가 자기 작품에 심각한 피해를 입히는 경우도 가끔은 있지요. 헝가리 태생의 작곡가인 내 친구 에마누엘 무어가 그런 대표적인 예입니다.

내 친구 무어

내가 생각하기에 무어는 진정한 천재이고 이 세기가 배출한 정말 탁월한 작곡가였습니다. 또 굉장한 피아니스트이며 뛰어난 발명가이기도 했는데, 그의 발명품 가운데 이중건반 피아노와 콘트라베이

스에서 바이올린까지 모든 소리를 낼 수 있는 기계 스트링이 달린 악기가 있습니다. 그렇지만 그의 성질이 너무 지독하게 괴팍한 탓에 그의 음악이 받아들여지는 데에 심각한 장애가 있었어요.

무어의 음악을 알게 된 것은 조금 드라마틱한 상황이었어요. 스위스 로잔에서 열린 내 연주회에서 그를 만났는데, 그 무렵 그는 거기에 살고 있었지요. 브란두코프Brandukoff라는 러시아 첼리스트가 그를 '아마추어 작곡가'라고 소개했습니다. 그런데 그에게서 무언가 놀라운 면모를 감지할 수 있었습니다. 얼굴에 그의 몰입력이 나타났지요. 나는 그의 작품을 좀 들어보고 싶다고 말했고 파리에 오면 나를 찾아오라고 초청했습니다. 그는 금방 빌라 몰리토르로 나를 만나러 왔습니다. 악보를 잔뜩 가지고 왔어요. 피아노에 앉아서 연주하기 시작하자마자 나는 그의 예술적인 재능이 굉장하다는 것을 알 수 있었습니다. 그의 음악은 놀라웠어요. 그는 자기 곡을 차례로 여러 개 쳤는데, 작품을 들으면 들을수록 그가 최고 수준의 작곡가라는 확신이 더 강하게 들었지요. 그가 연주를 마치자 나는 간단하게 말했습니다. "당신은 천재군요." 순간 그의 얼굴이 심하게 일그러지면서 나를 조용히 바라보더니 눈물을 와락 쏟았습니다. 그리고 자기 이야기를 털어놓았습니다.

그는 피아니스트로서 자신의 음악 경력을 시작했습니다. 연주무대에서 상당히 성공했던 모양이에요. 어렸을 때부터 작곡에 대한 그의 열정은 강렬했습니다. 그러나 시간이 지나면서 그의 음악을 들으려는 청중은 점점 사라졌습니다. 자기 음악이 아무런 가치가 없다는 말을 끝없이 들었지요. 계속 거절당한 끝에 그는 마침내 절

망해 작곡을 중단했습니다. 그때 그는 삼십 대 중반이었습니다. 지난 10년 동안 작곡한 것이 아무것도 없다고 했습니다. 나는 그에게 말했어요. "그럴 수는 없어요. 당신이 연주한 곡은 굉장히 훌륭한데요. 당신은 다시 작곡을 해야 합니다."

그는 내 손을 붙잡고 말했습니다. "그러겠어요, 그렇게 할게요."

정말 그랬습니다. 그는 매달 정기적으로 파리에 와서 나를 방문하기 시작했는데 그때마다 새 작품을 가지고 왔어요. 그의 작업량은 엄청났습니다. 그의 작곡 속도는 놀랄 정도로 빨랐어요. 어떤 때는 교향곡, 때로는 오페라, 또 어떤 때는 가곡 한 다발이나 실내악곡을 가지고 왔습니다. 어떤 것이든 그의 특별한 천재성이 드러난 곡들이었어요. 나는 그의 음악을 대중에게 알리는 역할을 떠맡았습니다. 그의 작품을 내 연주회에서 연주하고 이자이, 코르토, 바우어, 크라이슬러 등의 친구에게도 그렇게 하기를 권했습니다. 또 연주회를 기획해 내가 그의 작품을 지휘하기도 하고 그의 곡을 프로그램에 넣으라고 다른 지휘자들을 설득하기도 했지요. 그러나 끝없는 반대에 부딪혔습니다. 왜냐고요? 가장 큰 이유는 무어의 비정상적인 태도였어요.

사람들을 그렇게 쉽사리 화나게 하고 적으로 만드는 재주를 가진 사람은 세상에 다시 없을 겁니다. 그는 거만하며 성질이 조급하고 사나울 정도로 고집이 센 사람이었어요. 어떤 사람이 자기 의견에 동의하지 않으면 그는 거칠게 대들고 욕을 합니다. 한번은 이런 일도 있었습니다. 무어가 내 집에 와 있는데 한 유명한 피아니스트가 방문했습니다. 그때는 저녁 무렵이었고 온종일 무어가 자기의 새

에마누엘 무어가 카잘스에게 헌정한 첼로 협주곡 악보.

작품을 내게 들려줄 참이었어요. 그런데 그 다른 피아니스트가 연주하기 시작하자 무어는 분통이 터져 도저히 참을 수 없는 지경이 되어버렸습니다. 그 피아니스트가 자신의 장기인 바흐의 편곡 작품 몇 곡을 연주하는 동안 그는 분노로 이글거리면서 침묵하고 있었습니다. 피아니스트가 연주를 마치고 무어에게 몸을 돌리며 물었습니다. "어떻습니까, 무어 씨?"

무어는 폭발해버렸습니다. "어떠냐구? 너는 완전히 멍텅구리야!"

또 한번은 런던의 고전음악협회의 연주회에서 무어의 작품이 연주되도록 내가 주선한 적이 있습니다. 상당히 애를 먹기는 했지요. 우리는 함께 런던으로 갔습니다. 그리고 유명한 영국 출신 피아니스트인 레너드 보어윅Leonard Borwick, 1868-1925의 집으로 리허설을 하러 갔습니다. 그는 유명한 피아니스트이자 교사인 클라라 슈만Clara Schumann, 1819-96에게서 배운 훌륭한 음악가였어요. 나는 보어윅과 함께 프로그램에 있는 곡 가운데 하나인 베토벤 소나타를 리허설했는데 도중에 보니까 무어는 점점 더 화가 나서 안절부절못하고 있었습니다. 침착하라고 손짓을 했지만 아무 소용이 없었어요. 그 다음 작품인 바흐의 소나타를 연주하기 시작하자 무어가 갑자기 피아노로 가더니 보어윅의 어깨를 움켜쥐고 의자에서 와락 밀어냈습니다. 그는 소리를 질렀어요. "바흐를 어떻게 연주해야 하는지 내가 보여주지!"

완벽한 영국 신사이던 보어윅은 그냥 아주 침착하게 이렇게 대답했습니다. "고맙습니다만, 제가 최선을 다해 연주하지요."

그런 식으로 행동하니까 무어가 동료들에게서 환영받지 못하는 건 당연하지요! 어떤 때는 그의 몸짓 자체가 사람들의 신경을 자극했습니다. 식사예절은 다른 사람들을 역겹게 했어요. 아니, 예절이라기보다는 예절이란 것이 아예 전적으로 결여되어 있었다고 해야겠지요. 그가 음악에 사로잡혔기 때문에 그렇다는 것을 나는 압니다. 굶주린 동물처럼 음식을 게걸스럽게 먹어치우기는 하지만 그런 건 음악이 밤새 그의 머리를 점령한 바람에 잠도 자지 못하고 신경불안증세가 도져서 밥도 거의 먹지 못해 굶어 죽을 지경이기 때문이라는 걸 나는 이해합니다. 나도 그 때문에 민망했던 적이 있지만 그 불쌍한 사람이 얼마나 고생하는지 알고 있으니까 그의 행동거지를 용인할 수가 있었지요. 그러나 다른 음악가들은 그에 대한 나의 연민에 공감하지 않았어요. 그들은 이렇게 말하곤 했습니다. "어떻게 그 사람과 사귈 수 있어요? 그는 견딜 수 없는 사람이에요. 우리는 그를 보기만 해도 속이 뒤틀려요."

나는 사정을 설명하려 애썼지만 그들을 이해시킬 수는 없었습니다. 이런 식으로 시간이 지나자 그에 대한 적대감이 심해져서 음악도 제대로 발표하기가 힘들어졌습니다.

불행하게도 오늘날 무어의 작품은 거의 알려진 것이 없습니다. 그러나 나는 이런 상황이 그 작품들의 실제 가치 때문이라고는 생각지 않습니다. 예전에도 위대한 작곡가들의 음악이 무시되던 때는 많았지요. 바흐를 보세요. 멘델스존이 그의 작품을 발견한 것은 그가 죽은 지 백 년이 지난 뒤의 일이었어요. 또 모차르트의 작품이 경쾌하기만 한 오락물로 간주되고 그냥 시간을 때우려는 목적으로

프로그램에 오른 시기도 있습니다. 그러나 천재성은 자기 스스로를 드러내는 나름의 방법을 가지고 있습니다. 나는 무어의 음악이 언젠가는 자기 위치를 찾으리라고 확신합니다.

첫 결혼, 그러나

1913년, 베를린의 한 연주회에서 나는 미국 출신의 유명한 가곡 가수인 수잔 메칼프Susan Metcalfe를 만났습니다. 공연이 끝난 뒤 그가 무대 뒤로 와서 축하해주더군요. 에스파냐 가곡에 흥미를 느낀다고 했어요. 그래서 내가 에스파냐 노래의 레퍼토리 짜는 일을 도와주겠다고 제의했습니다. 그다음 몇 달 동안 우리는 함께 작업했고 다음해 봄에 그가 살고 있던 뉴욕의 뉴로셸에서 결혼했습니다. 그 뒤 나는 유럽과 미국에서 그와 여러 차례 합동공연을 열었고, 그를 위해 반주도 해주었습니다. 그러나 우리는 서로 너무나 어울리지 않는 사람이었고 관계도 오래가지 못했어요. 그래도 이혼한 건 오랜 시간이 지난 후의 일이에요. 우리가 함께 보낸 시간은 행복하지 못했습니다. 하지만 그런 일에 대해서는 물론 얘기하지 않는 편이 좋겠지요.

행복했던 하모니

파리에서 보낸 시절의 가장 행복했던 추억은 내 친구들과 이따금씩 만나서 연주했던 비공식적인 소규모 음악 시즌에 관한 겁니다. 우리는 연주회를 위해서가 아니라 그냥 좋아서 연주했어요. 그런 연주 시즌은 우리에게 아주 소중한 관례였지요. 일반적인 관점

에서는 그렇게 보이지 않겠지만 어떤 의미에서 일종의 제례 같은 성격의 것이었다고도 할 수 있을 겁니다. 우리는 대개 티보의 집에 있는 작은 거실에 모였습니다. 대체로 네댓 사람 정도는 항상 모였어요. 모임의 구성원은 이자이, 티보, 크라이슬러, 피에르 몽퇴Pierre Monteux, 1875-1964, 코르토, 바우어, 조르주 에네스코Georges Enesco, 1881-1995, 그리고 나였습니다. 에네스코가 그 가운데 제일 젊었어요. 그는 1900년대 초엽, 스무 살쯤 됐을 때 루마니아에서 파리로 왔습니다. 아주 예민한 청년이었고 섬세하고 시적인 분위기의 아름다운 외모를 하고 있었어요. 바이올린과 피아노 연주가 아주 뛰어났어요. 또 이미 훌륭한 작품을 쓰고 있었지요. 우리는 금방 아주 가까운 친구가 됐습니다.

티보 집에서 보내는 음악 시즌은 대개 연주회 시즌의 마지막, 모두의 연주여행이 끝나는 늦은 봄이나 초여름에 시작되곤 했습니다. 우리 그룹은 마치 집으로 돌아오는 비둘기들처럼 지구의 방방곡곡에서 모여들었습니다. 이자이는 러시아 순회여행에서 방금 돌아왔을 테고, 크라이슬러는 미국에서, 바우어는 동양에서, 나는 아마 남아메리카에서 막 돌아왔을 겁니다. 그 순간을 우리 모두가 얼마나 고대했는지 아무도 모를 겁니다! 우리는 순전히 연주에 대한 사랑 때문에 함께 연주할 뿐입니다. 연주회 프로그램이나 시간표, 흥행사나 입장권 판매고, 청중, 음악평론가 등등에 대해서는 아무것도 생각하지 않습니다. 오직 우리 자신과 음악이 있을 뿐이에요. 이중주, 사중주 등등의 실내악이나 연주하고 싶은 것이라면 무엇이든지 연주했습니다. 서로를 완벽하게 이해했지요. 연주 구성은 수시

로 바뀌었습니다. 이번에는 누군가 제1바이올린이나 제2바이올린 또는 비올라를 맡지만, 다른 때는 또 다른 역할을 맡습니다. 때로는 에네스코가 피아노를 치기도 하고 어떤 때에는 코르토가 치기도 했지요. 대개 우리는 저녁 식사 후에 만나서 끝도 없이 연주하곤 했습니다. 시간에 대해 신경 쓰는 사람은 아무도 없었어요. 시간은 쏜살같이 지나갔습니다. 무얼 먹거나 마실 때만 가끔씩 중단할 뿐이었지요. 연주를 하고 나서 티보의 집을 나서면 이미 새벽인 때도 많았어요.

그러나 티보의 집에서 보낸 그런 멋진 모임들도 더 이상 이어지지 못하게 됐습니다. 1914년의 격변이 다른 수백만 명의 삶처럼 우리 생활도 갑자기 휩쓸어간 것입니다. 그해 여름 크라이슬러는 오스트리아 군대에 징집됐습니다. 그렇게 유쾌하고 신사적인 천재 크라이슬러가 군복을 입고 있는 모습은 상상하기가 어려웠어요. 그리고 그는 러시아 전선에서 부상당한 최초의 사람 가운데 하나였으니 우리가 받은 충격이 얼마나 컸겠어요! 얼마 지나지 않아 바우어는 미국으로 이주했고 이자이는 런던으로 갔습니다.

전쟁이 계속되던 중에도 우리 그룹의 몇 명은 가끔 만나서 뮤어리얼 드레이퍼의 집에서 연주를 했습니다. 그녀는 당시 런던에 살고 있던 미국 출신의 사교계 명사였습니다. 창고를 개조한 '동굴'이라는 별명의 거실에서 연주했어요. 정말 매력적인 장소였습니다. 편안한 의자가 있었고 주위에 커다란 쿠션이 널려 있었지요. 그렇지만 거기가 결코 파리와 같을 수는 없었습니다. 전쟁의 끔찍한 참상이 언제나 우리 마음 한가운데를 차지하고 있었으니까요.

전쟁의 참화

대부분의 유럽인들은 20세기 초반까지는 전쟁을 겪어본 적이 거의 없었지요. 아직은 수천만 명의 사람들이 참호전과 어마어마한 사상자 명단, 불타는 마을에서 도망치는 여자와 아이들의 행렬이라는 공포에 익숙해진 때가 아니었습니다. 뿐만 아니라 오늘날처럼 전쟁이 일상 대화의 주제도 아니었고 밤마다 TV프로그램에서 보는 광경도 아니었으며, 거대한 국가재정을 집어삼키는 바닥 없는 구덩이도 아니었습니다.

에스파냐는 1900년대 초반에는 이미 더 이상 예전 같은 대제국이 아니었지만 에스파냐 국민은 아마 다른 유럽인들보다는 전쟁에 대해 자세히 알고 있었을 겁니다. 내게 남아 있는 전쟁의 기억은 20세기에 접어들기 이전으로 거슬러 올라갑니다. 1898년의 재난이라고 불리는 사건이지요. 그때 나는 결코 잊을 수 없는 악몽 같은 광경을 바르셀로나에서 목격했습니다. 에스파냐와 미국의 전쟁이 진행되던 시기였는데 에스파냐 제국 몰락의 마지막 순간이었지요. 에스파냐는 쿠바와 필리핀, 푸에르토리코의 식민지를 잃었습니다. 쿠바에서 에스파냐의 지배에 반대해 일어난 반란을 진압하려는 군사작전이 여러 해 동안 지지부진했는데, 그에 대해 카탈루냐인들도 다른 에스파냐 국민들과 마찬가지로 잘 알고 있었습니다. 이것저것 다 합하면 거의 25만 명 가량 되는 에스파냐 군대가 당시 쿠바에 있었습니다. 하지만 에스파냐 국민 가운데 자기 군대가 늪지대와 정글에서 벌어지는 게릴라전, 열대성 질병, 특히 말라리아와 황열병 등으로 어느 정도 피해를 입고 있는지 아는 사람은 거의 없었어요.

사상자 수는 계속 늘어나는데도 신문들은 이런 사실을 숨긴 채 파죽지세로 승리하고 있다는 보도만 연일 계속했습니다. 항상 최후의 승리가 예견된다고 떠들어댔지요. 그러다가 갑자기 1898년 여름, 미국이 전쟁에 개입하면서 파국적인 종말을 맞게 됐습니다. 하룻밤 사이에 모든 작전이 박살났습니다. 약속됐던 승리 대신에 철저한 패배로 끝난 거지요! 나는 그때 바르셀로나에 있었는데 패배 소식을 접한 지 얼마 지나지 않아 수송선이 에스파냐 군대의 패잔병들을 태우고 항구에 도착했습니다. 여러 날 동안 수천 명의 군인들과 병자, 불구자, 기아와 질병으로 찌든 사람들이 시내의 거리를 떠돌아다녔습니다. 그 끔찍함이라니! 그건 마치 고야의 '전쟁의 참화' 연작에 나오는 한 장면 같았어요. 나는 자문했습니다. 무엇을 위해서인가? 이건 무엇을 위한 것인가?

이 사건이 에스파냐 국민들에게 미친 영향은 이루 헤아릴 수 없었습니다. 나라 이쪽 끝에서 저쪽 끝까지 바르셀로나와 같은 상황이 반복됐습니다. 그해에 공연된 사르수엘라에스파냐의 국민 오페라 형식 −옮긴이 「거인과 머리 큰 난쟁이」Gigantes y Cabezudos 라는 작품에는 이런 상황이 묘사되어 있습니다. 귀환하던 에스파냐 군인들이 에브로 강가에 모여 앉아 타국의 전쟁터에서 겪은 고통과 모국에 대한 사랑을 구슬피 노래하는 모습이 그려져 있습니다…….

10년 가량 지나자 전쟁이 또다시 에스파냐의 수많은 가족들의 삶을 건드렸습니다. 우리 가족의 삶도 거기에 휩쓸려들었습니다. 이번에는 에스파냐가 모로코의 전쟁에 끌려들어갔습니다. 전투는 잔혹했고 오래갔습니다. 수만 명의 군인이 모로코 북쪽의 산악지대

원주민인 리프 베르베르족으로 전부 열아홉 개의 부족으로 나뉜다. 리프는 아랍어로 '문화의 변경'이라는 의미로 수니파 무슬림들로 구성되어 있다—옮긴이 들과 싸우기 위해 파견됐습니다. 반전 분위기가 광범위하게 퍼져 있었습니다. 특히 카탈루냐에서 아주 강했어요. 그 가운데 지식인과 노동자들이 더욱 그랬지요. 어머니와 동생들을 만나러 집에 가면 주위 어디서나 사람들의 사무치는 원망을 볼 수 있었습니다. 정부가 전국에 징집령을 내리자 바르셀로나의 노동자들은 그것에 항의해 대대적인 파업을 일으켰습니다. '비극의 일주일'이라고 불리는 치열한 투쟁이 일어났고 계엄이 선포됐습니다. 많은 사람들이 군법재판에 의해 투옥됐고 어떤 사람들은 처형되기까지 했어요. 정말 끔찍한 시절이었지요!

1912년에 정부는 강제적인 병역의무를 선포했습니다. 그때까지는 징집면제권을 살 수 있었는데 덕분에 두 동생 가운데 나이가 위였던 루이스의 면제권을 살 수 있었습니다. 그러나 프라하에서 바이올린을 공부하고 이제 막 돌아온 엔리케는 그렇게 되지가 않았습니다. 그는 막 열여덟 살이 됐고 언제 징집될지 모르는 상황이었어요. 그때 나는 어머니와 벤드렐에 있었습니다. 어머니가 엔리케에게 인간이란 다른 사람을 죽이거나 죽임을 당하기 위해 태어난 것이 아니며 이 나라를 떠나야 한다고 말한 것이 바로 그때였습니다. 그는 아르헨티나로 가기로 결정했는데 거기서라면 음악생활을 계속할 수 있었지요. 나는 엔리케에게 남아메리카행 배표를 사주었고, 그는 피신했습니다……

물론 에스파냐와 미국의 전쟁과 모로코 전쟁은 1914년 여름에

세계에서 터져나온 전쟁에 비하면 새 발의 피 같은 것이었어요. 이 때는 인류 전체가 갑자기 미쳐버린 것 같았습니다.

전쟁이 일어났을 때 나는 파리에 있었습니다. 온 도시가 광포해졌습니다. 온 나라를 집어삼킬 무서운 재앙이라는 인식이 조금은 있었을 거라고 생각하겠지요. 그러나 아니었어요. 그와는 정반대로 사납게 날뛰는 축제 같은 분위기였습니다. 밴드가 군악을 연주하고 깃발이 창문마다 휘날리고 명예와 애국심에 대한 허풍스런 연설이 행해졌습니다! 얼마나 소름끼치는 가장행렬이었는지! 웃으며 파리의 거리를 행진하던 그 젊은이들 가운데 얼마나 많은 수가 진흙 구덩이 참호에서 죽었으며 몇 명이 불구가 되어 집으로 돌아왔는지 아는 사람이 있을까요? 또 얼마나 많은 도시와 나라에서 이와 비슷한 행진이 행해졌는지 알 수 있을까요?

그 뒤 몇 개월이 지나 한 나라 한 나라씩 차례로 무시무시한 대량학살에 끌려 들어가게 되면서 우리는 문명 그 자체가 진행방향을 바꾸었다는 생각을 하게 됐습니다. 모든 인간적인 가치들이 뒤엎어졌습니다. 폭력이 숭배되고 야만성이 합리성을 대체했습니다. 자기 동료인 인간을 최대한 많이 죽인 사람이 최고의 영웅이었습니다! 인간의 모든 창조적인 지식, 천재성, 과학, 발명 능력이 죽음과 파괴를 만들어내는 데에 집중됐습니다. 수백만 명이 참살당하고 다른 수백만 명이 집을 잃고 굶어가는 것은 무엇을 위한 것입니까? 그 전쟁은 세계의 민주주의를 안전하게 지키기 위한 것이었다고들 하지요. 그러나 현실은 어떻습니까. 그 전쟁이 끝난 뒤 얼마 되지 않아 거기서 싸운 여러 나라가 다시 독재자에 의해 장악당할 운명

이었으며, 그보다도 더 끔찍한 세계대전을 일으킬 준비가 진행되지 않았던가요!

　제1차 세계대전이 벌어지는 저 가증스러운 시기에 나는 인간의 비참함과 다른 인간에 대한 인간들의 몰인간성을 처음 의식하게 되면서 바르셀로나에서 소년기에 겪었던 의문에 다시 사로잡혔습니다. "이런 꼴을 보라고 인간이 창조됐단 말인가?"

　어떤 때는 공포에 사로잡혀 절망에 빠지기도 했습니다. 내게는 어린아이 하나의 생명이 내 음악 전체보다도 더 귀중하니까요. 그러나 온통 미쳐 돌아가는 전쟁의 와중에 내가 제정신을 유지할 수 있었던 것은 아마 주로 음악을 통해서였을 겁니다. 내게 음악은 인간이 어떤 상황에 처했더라도 만들어낼 수 있는 아름다움을 확인시켜주는 것이었습니다. 그래요, 지금 저렇게 사정없이 파괴하고 고통을 만들어내는 인간이 말입니다. 나는 한 세기 전에 나폴레옹 전쟁 때문에 유럽이 쑥대밭이 됐을 때 베토벤은 그 야만적인 싸움으로 인해 고통스러워하면서도 위대한 걸작을 계속 만들어냈다는 사실을 기억했습니다. 아마 그런 시기, 악과 추만이 팽배한 시기에 인간 속에 있는 숭고한 어떤 것을 간직하는 일이 어느 때보다 더 중요할 것입니다. 전쟁 중에 어떤 사람들은 증오 때문에 눈이 멀어 독일 음악을 금지하려고 했지만, 나는 그때 바흐와 베토벤 그리고 모차르트의 작품을 계속 연주하는 것이 더욱더 중요하다고 느꼈습니다. 그 음악들은 인간 정신과 형제애를 증대시키는 것이었으니까요…….

　전쟁이 일어난 뒤 나는 파리에 있는 집을 포기하고 1년 중 얼마간

은 뉴욕에 살기 시작했습니다. 해마다 미국 순회연주를 했지요. 미국에 있는 내 친구들은 아예 미국에 살라고 권하며 말했습니다. "여기서는 평화롭게 음악 생활을 계속할 수 있어요. 그리고 당신도 안전할 거예요. 바다에서 잠수함들을 만날 위험이 없어지잖아요."

그러나 나는 유럽에 있는 가족과 친구들에게서 멀리 떨어져 있을 수는 없었습니다. 시즌마다 순회연주를 끝내기만 하면 나는 유럽으로 돌아왔고 산살바도르에 가서 어머니를 뵈었습니다.

그라나도스 부부에게 바친 장송행진곡

1916년 내가 뉴욕에 있었을 때 전쟁의 소모성과 광기를 상징적으로 보여주는 비극적인 사건이 일어났습니다. 그해 초반에 소중한 친구인 엔리케 그라나도스가 자신의 오페라 「고예스카스」의 세계 초연에 참석하기 위해 바르셀로나에서 왔습니다. 그라나도스는 거의 병적인 여행공포증, 특히 바다여행에 대한 공포가 있었어요. 그래서 여러 해 동안 대서양 횡단을 완강하게 거절해왔지요. 그러나 이번에는 사안이 워낙 중요하니까 결국은 설득당해 처음으로 여행을 결심한 겁니다. 그는 자기 아내인 암파로와 함께 왔어요. 뉴욕에서 만났을 때 그는 공연을 앞두고 신경이 매우 예민해져 있었지요. 그라나도스는 자기 음악에 대해서 꼭 어린아이 같았어요. 자기 음악이 정말 중요하다는 확신을 결코 가지지 못했지요. 언제나 그 가치를 의심했어요. 우리가 모두 청년이었던 20년 전에 바르셀로나에서 공연된 그의 첫 오페라와 마찬가지로 그는 내게 리허설 때 자기를 도와달라고 부탁했습니다. 메트로폴리탄 오페라하우스에서 있

던 리허설 동안 그는 너무 긴장해 있어서 누군가가 자기에게 질문을 할 때 말고는 한마디도 하지 않았습니다. 그는 영어를 할 줄 몰랐어요. 그래서 연주자들이 그에게 자기 작품 가운데 어떤 부분을 어떻게 해석하기를 원하는지 물어볼라치면 내가 질문을 통역해주곤 했습니다. 그라나도스는 이렇게 대답하곤 했지요. "그냥 자기들이 제일 좋다고 생각하는 대로 연주하라고 말해주게."

이런 것이 그의 전형적인 태도였어요. 그의 생각은 자기 작품을 연주자들이 어떻게 해석하는 것이 가장 좋을지는 그들이 알아서 결정해야 한다는 것이었어요. 그 음악은 물론 아주 훌륭했으니까 나는 그 오페라가 얼마나 큰 성공을 거둘지 말해주고 내 친구의 걱정을 덜어주려고 애썼습니다. 그 자신도 개막일 저녁에는 알 수 있었어요! 오페라는 굉장한 기립박수를 받았는데, 내가 기억하는 한 제일 대단한 기립박수 가운데 하나였습니다. 청중석의 사람들은 일어서서 브라보를 외치면서 눈물을 흘렸습니다.

그라나도스는 연주회 직후에 배로 귀향할 예정이었는데 백악관에서 연주해달라는 윌슨 대통령의 초청을 받아들여 귀향을 연기했습니다. 그와 아내는 3월 초순에 유럽으로 떠났지요. 2주 뒤 끔찍한 뉴스를 들었습니다. 그들이 승선해 영국해협을 건너던 배가 어뢰를 맞았다는 겁니다. 상냥한 내 친구 그라나도스가 아내와 함께 죽은 거예요. 아직 마흔아홉 살밖에 안 된 그의 창조력은 절정에 달해 있던 참인데…….

파데레프스키와 크라이슬러가 그때 마침 뉴욕에 있었으므로 우리 세 사람은 그라나도스의 자녀들을 위해 기념 연주회를 열기로

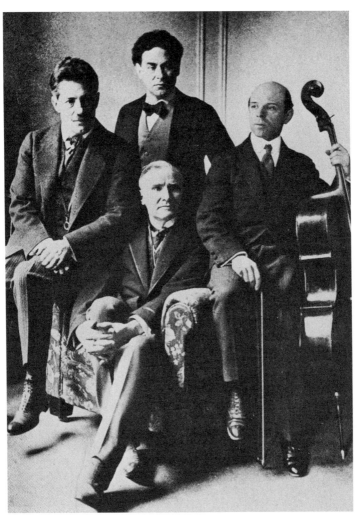

프리츠 크라이슬러, 해럴드 바우어, 발터 담로슈, 카잘스.
1918년 뉴욕에서.

결정했습니다. 아이가 여섯 있었는데, 그 가운데 하나는 나의 대자
代子였습니다. 우리가 아는 한 그 친구는 남긴 재산도 거의 없었어
요. 연주회는 메트로폴리탄 오페라하우스에서 열렸습니다. 바로 얼
마 전 그라나도스가 큰 성공을 거둔 곳이지요. 얼마나 많은 사람들
이 왔는지 모릅니다. 그날 밤에 비가 내렸지만 오페라하우스에 내
가 도착하니까 수천 명의 사람들이 좌석을 얻지 못해 길가에 서 있
었습니다.

발터 담로슈Walter Damrosch, 1862-1950가 지휘하고 파데레프스키와
크라이슬러와 내가 베토벤의 내림나단조 피아노 삼중주곡을 연주
했습니다. 유명한 성악가인 마리아 바리엔토스Maria Barrientos, 1874-
1946, 줄리아 컬프Julia Culp, 존 매코맥John McCormack, 1884-1945도 연주
회에 참여했습니다. 연주회가 끝날 무렵 모든 불이 꺼지고 촛불 하
나가 피아노 위에 세워졌습니다. 그때 외로운 불빛이 커다란 홀의
무대 위에서 깜빡이는 동안 파데레프스키가 쇼팽의 장송행진곡을
연주했습니다.

누구를 위한 음악인가

파우 카잘스 오케스트라

전쟁이 끝나자 나는 곧 파리에 갔습니다. 그것은 기쁨과 슬픔이 묘하게 뒤섞인 경험이었어요. 그 보석 같은 도시에 가면 이루 다 셀 수 없는 추억들이 생생하게 되살아납니다. 그 아름다운 대로나 좁은 골목길을 걸어다니면 어디를 둘러보아도 내 인생에서 소중했던 장소들이 눈에 와닿아요. 한 젊은이가 성공을 이루기 위해 이 도시에 와서 20세기의 시작과 함께 라무뢰와 데뷔를 치렀습니다. 여기서 바우어, 피카르 중령, 코르토, 티보, 또 그밖에 너무나 많은 소중한 친구들을 만났습니다. 파리에서 살던 때로부터 벌써 5년이 지났지만 내게는 그것이 그냥 어제 일처럼 느껴졌습니다. 그러면서도 그와 동시에 어제는 멀고도 꿈 같은 성질을 띠고 있었습니다. 나는 알았어요, 그것이 다시는 회복될 수 없는 과거에 속하는 것이구나 하고 말입니다.

전쟁이 일어나 빌라 몰리토르의 집을 포기하고 파리를 떠나기 전, 나는 소지품을 상자에 꾸려서 작은 창고에 쌓아두었습니다. 그 것을 가지러 갔는데 눈앞에 벌어진 광경을 보고 경악했습니다. 무슨 그런 끔찍한 난장판인지! 상자들이 모두 뜯어져서 책과 악보와

편지들이 온 마루 전체에 흩어져 있었습니다. 편지는 대부분 없어 졌습니다. 절친한 친구들과 예전의 동료 그리고 지인들, 그라나도 스, 생-상스, 슈트라우스, 율리우스 뢴트겐Julius Röntgen, 1855-1932, 무 어 등 여러 친구들에게서 온 수십 장의 편지들이었어요. 내게 아주 소중한 편지들이었습니다. 함께 나누었던 소중한 나날들과 친밀한 생각을 담은 목소리였지요. 낯선 손길들이 그런 것을 들쑤시고 다 녔다는 생각 때문에 구역질이 났습니다. 내가 아는 한 그것은 경찰 의 짓이었습니다. 경찰이 내 소유물을 조사하고 뭐든지 마음대로 가져갔던 것입니다. 무슨 이유로 의심을 받았는지 아직도 모릅니 다. 아마 외국인이라는 점만으로도 충분한 이유가 됐겠지요. 전쟁 중에 무슨 일인들 못 일어나겠어요. 나는 편지를 되찾으려는 희망 을 품고 여러 연줄을 동원해 프랑스 정부 측에 문의해보았습니다. 아마 생각건대 내 편지들은 그들의 공문서철에 끼워져 처리되었을 겁니다. 지금도 그렇게 되어 있겠지요.

얼마 전에 프랑스 작가인 앙드레 말로가 드골 정부의 문화부 장 관으로 있을 때였어요. 친구 한 사람이 내 편지들이 혹 경찰 파일에 남아 있는지 알아보려고 그에게 청을 넣었습니다. 그러나 아무 소 용이 없었지요. 이유가 무엇이든 간에 권력자들에게서는 아무 대답 도 없었고 내 편지들을 다시는 보지 못했습니다……

외국에서 살고 있던 20년 동안 언젠가는 다시 카탈루냐에서 살게 되리라고 예상하고 있었습니다. 산살바도르에 머무는 동안 가끔 언 제 돌아갈 것인지의 문제로 어머니와 상의했습니다. 어머니는 "바 로 그때가 되면 자연히 알게 될 거다"라고 말씀하셨어요. 1919년이

되자 그때라는 것을 알았습니다.

그해 가을, 나는 바르셀로나를 다시 거처로 정했습니다. 여러 방면에서 볼 때 내 인생에서 가장 풍요로운 시기로 접어들고 있었습니다.

내가 돌아갔을 무렵 바르셀로나에는 심포니 오케스트라가 두 개 있었습니다. 그러나 정기적인 연주회 스케줄도 없었고, 특별한 기회가 생겨야 연주했으며 연습은 부정기적으로 할 뿐이었습니다. 이 사실을 알고 나는 이처럼 큰 도시가 문화적으로 좀더 나은 것을 제공하지 못한다는 사실에 충격을 받았습니다. 유럽의 다른 주요 도시들에는 일급의 오케스트라가 있는데 바르셀로나에는 왜 없을까?

오케스트라의 지휘자에게 상황을 개선시킬 방법이 없는지 물어보았지요. 그의 대답은 이랬습니다. "당신은 외국에 너무 오래 있었군요. 바르셀로나에 대해 모르는 거예요. 더 좋은 오케스트라를 만들려고 해도 그럴 만한 인재가 없어요." 다른 오케스트라의 지휘자도 만났지만 대답은 똑같았습니다.

나는 두 지휘자들에게 할 수 있는 모든 방법을 다 써서 기꺼이 돕겠다고 했습니다. 만약 원한다면 공연도 같이 하겠다고 했지요. 재정적인 뒷받침이 더 많이 필요하다면 그걸 모금하겠다고도 했습니다. 그러나 그들은 관심을 보이지 않았습니다.

원래 오케스트라를 만들 생각은 조금도 없었어요. 아버지의 성가대에서 노래할 때부터 지휘에 대한 열정이 있었던 건 사실이지요. 파리, 런던, 뉴욕, 빈, 기타 다른 도시들에서 지휘했을 때도 그랬습니다. 지금도 그렇지만, 사실 첼로로는 충만감을 느낄 수 없어요. 끝

없이 공부해야 한다는 이유, 또는 공연 전에 느끼는 끔찍한 신경과민 때문만은 아닙니다. 그 악기가 지닌 한계에도 이유가 있었지요. 유일하게 한계가 없는 악기가 오케스트라입니다. 그것은 다른 모든 것을 포괄해요. 연주 생활 초반에 나는 친구인 작곡가 율리우스 륀트겐에게 보내는 편지에 이렇게 쓴 적이 있습니다. "만약 지금까지 첼로를 긁어댐으로써 정말 행복했다면, 악기 가운데 가장 위대한 악기인 오케스트라를 가진다면 얼마나 행복해지겠나 생각해보게!"

그렇지만 바르셀로나의 그 두 지휘자에게서 거절당하기 전까지 내 오케스트라를 만들겠다는 생각은 한 번도 해본 적이 없었어요. 그때 나는 결정했습니다. "좋다, 그들이 좋은 오케스트라를 만들지 않겠다면 내가 해야겠다!"

결정은 쉽지요. 하지만 실행은 또 다른 문제입니다. 일이 쉽지 않으리라고는 예상했지요. 그렇지만 앞으로 맞닥뜨리게 될 어려움이 어떤 것일지에 대해서는 거의 무지한 상태였어요. 현상은 나름대로의 관성을 가지고 있습니다. 그리고 조금이라도 그걸 바꾸려고 하면 마치 그 변화가 자기 개인에 대한 공격인 것처럼 여기는 사람들이 항상 있게 마련입니다. 바르셀로나에 새 오케스트라를 만든다는 생각은 어디서나 반대에 부딪혔습니다. 음악원의 교수, 작곡가, 시민운동 지도자……. 어디에 협조를 구하건 나는 또 하나의 오케스트라는 필요하지도 않고 가능하지도 않다는 말을 들었습니다. 신문은 내 생각을 조롱하는 기사를 실었습니다. 실제로 재정적인 후원을 하려는 사람이 아무도 없었습니다. 어떤 부자는 이렇게 말하더군요. "어쨌든 나는 음악보다는 투우가 더 좋아요."

시간이 흐르면서 좌절감이 쌓여갔습니다. 어머니, 동생인 엔리케와 몇 명 안 되는 가까운 친구들만이 지지해줄 뿐이었어요. 친구들조차도 그런 투쟁을 계속하는 것은 돈 키호테 같은 짓이라고 했습니다. 그러나 말할 필요도 없지만 돈 키호테도 에스파냐 토박이가 아닙니까. 어쨌든 나는 풍차에 계속 도전했습니다.

만약 오케스트라를 시작하는 데에 필요한 재원이 모금되지 않는다면 내 저금으로 그걸 충당하겠다고 결심했습니다. 음악가 조합에 가서 연주자들의 현재 보수가 얼마인지 물어보았더니 놀랄 만큼 적은 액수였습니다. 그것으로 한 가족이 어떻게 먹고살 수 있는지 물어보았더니 그들의 답은 이랬습니다. "우리는 다른 직장에서 일해야 합니다. 바르셀로나에서는 그렇게밖에 할 수 없어요."

"좋아요, 우리가 그걸 바꿔봅시다. 내 오케스트라에서는 모든 연주자들이 그 액수의 두 배를 받게 될 겁니다."

나는 연주자들을 모으기 위해 도시를 샅샅이 훑었습니다. 수십 명씩 오디션을 치렀습니다. 오케스트라 경험이 있는 사람은 거의 없었어요. 어떤 사람들은 직업적인 연주 경험조차 없었지요. 그러나 내 기준은 그런 데 있지 않았습니다. 나는 그들의 가능성을 보고 선택했지요. 마침내 나는 여든여덟 명의 단원을 뽑았고, 그들이 '파우 카잘스 오케스트라'Orquestra Pau Casals 의 배아가 됐습니다.

에스파냐식 이름인 파블로Pablo 보다 카탈루냐식으로 파우Pau 라고 쓰는 것이 내게는 더 자연스럽습니다. 내가 어렸을 때는 카탈루냐에서도 에스파냐식 세례명을 쓰는 것이 관습이었어요. 그래서 내 이름이 파블로가 됐습니다. 그러나 나중에는 카탈루냐식 이름을 더

좋아하게 됐지요. 결국은 카탈루냐어가 내 종족의 진정한 언어가 아닙니까. 연주여행을 가서 매니저들에게 내 이름을 파우라고 써주었으면 좋겠다고 요청한 적이 한두 번이 아닙니다. 그러나 그들은 늘 이렇게 반박했어요. "청중에게 당신은 파블로 카잘스로 알려져 있어요. 파우 카잘스라고 하면 당신이 누군지 아무도 모를 겁니다."

그러나 이제 내 오케스트라를 명명하는 마당에 그런 제약을 더 이상 받고 싶지는 않았습니다.

내가 뽑은 여든여덟 명의 음악가들에게 말했습니다. "우리는 카탈루냐 민족에게 어울리는 음악을 우리 도시에 가져다줄 오케스트라가 될 것입니다."

나와 연주자들은 하루에 두 번씩, 오전 아홉 시와 오후 다섯 시에 함께 연습할 것을 약속했습니다. 그러나 첫 리허설이 예정된 바로 전날 심각한 사태가 발생했습니다. 오케스트라를 조직하던 몇 달 동안의 긴장과 좌절들, 소소한 세부 사항들 때문에 받은 부담이 너무 컸어요. 밤잠을 못 잔 날이 너무 많았으며 걱정도 너무 오래 계속됐습니다. 나는 앓아 누웠고 의사는 신경쇠약으로 인한 탈진이라고 하더군요. 운 나쁘게도 다른 문제 때문에 병이 더 복잡하게 악화됐습니다.

원래 내 눈에 문제가 좀 있었어요. 홍채가 심하게 감염되어 유명한 안과의사에게 치료를 받았습니다. 주사를 한 대 맞았는데 그가 주사를 놓자마자 머리가 한쪽으로 떨어져서 꼼짝도 할 수 없는 거예요. 땀이 너무 심하게 나서 매트리스가 흠뻑 젖을 지경이었습니다. 몇 시간이 지난 뒤 간호사가 와서 두 번째 주사를 놓았습니다.

간호사는 내가 그 주사를 이미 한 대 맞았다는 사실을 몰랐던 거지요. 이제는 옴짝달싹 할 수 없게 됐습니다. 내가 얼마나 심하게 아픈지 알고 가족들이 주치의를 불렀습니다. 그 주사에 대한 이야기를 듣고 의사는 경악했지요. 그의 말로는 주사량이 말 한 마리를 죽이고도 남을 양이라는 거예요. 내 오케스트라가 드디어 일을 시작하려는 판인데 나는 꼼짝 못하고 침대에 묶여 있게 됐습니다.

나는 첫 리허설을 취소하면 단원들의 심리에 최악의 영향을 미치리라는 것을 알고 있었습니다. 이 결정적인 순간에 계획대로 실행되지 않는다면 전체 오케스트라가 해체되어버리겠지요. 나는 연주자들이 연주회장에 모일 때까지 내 병에 대해 알리지 않았습니다. 그런 다음 그들에게 메시지를 전해 내가 그들과 합류할 수 있을 때까지 매일 모여 연습할 것을 부탁했습니다.

첫 주가 지나자 모든 오케스트라 멤버들에게 급료가 지급되도록 처리했어요. 내가 나가지 않아도 그들은 두 번째 주에도 계속 모였습니다. 그런 뒤에 대표단이 나를 만나러 왔어요. 그들이 말했습니다. "지휘자님, 이런 상태로 계속 지낼 수는 없습니다. 당신은 막대한 돈을 쓰고 있어요. 돈을 받으면서 아무 일도 하지 않을 수는 없습니다."

얼마나 많은 미래가 내 대답에 달렸는지 알고 있었습니다. 나는 이렇게 말했어요. "와주셔서 감사합니다. 그렇지만 저는 이런 방식으로 계속할 겁니다. 당신이 당신 몫의 계약을 지킨다면 나는 내 약속을 지키겠습니다. 내가 리허설을 이끌 수 있을 만큼 나아질 때까지 오케스트라는 아홉 시와 다섯 시에 계속 모여야 합니다." 내가 이

일을 얼마나 진지하게 여기는지 그들이 인식하기를 바랐던 거지요.

나는 여전히 침대에 누워 있었지만 그들은 매일 계속해서 모였습니다. 어떤 때에 그들은 서로 다른 작품에 대해 논의하기도 했고 가끔은 바이올린 수석이던 엔리케가 몇 작품을 지휘하기도 했어요. 하루하루가 지나 한 주, 또 한 주가 됐습니다……

그리고 두 달이 지나 여름휴가가 시작됐을 때 나는 충분히 회복해 오케스트라를 만나 이야기할 수 있었습니다. 나는 그들이 내게 보여준 신뢰에 대해 감사했고 가을이 되어 그들과 함께 일하게 되기를 기대한다고 말했습니다. 이제 내가 진지하다는 것을 그들이 이해했다고 확신할 수 있었지요.

우리 모두는 음악의 하인입니다

그해 가을이 되자, 제대로 된 연습에 돌입했습니다. 오케스트라 연주 경험이 없는 연주자들은 많이 배워야 했습니다. 경험이 좀 있는 사람들이라고 하더라도 나쁜 연주습관에 물들어 있었기 때문에 오히려 더 많이 배워야 했을 겁니다! 유일한 해결방법은 연습이었어요. 처음에는 관현악의 기초적인 연습에 많은 시간을 할애했습니다. 바그너의 「발퀴레의 기행騎行」을 선택했는데, 많은 연주자들이 이 곡을 기계적으로 암기해서 알고 있었기 때문에 곡에 대해 별 관심도 없었고 음정도 맞지 않게 연주하는 습관이 있었습니다. 나는 이 곡을 계속 반복적으로 연습시켜, 마침내 단원 모두가 모든 음의 의미를 인식하고 모든 음을 존중하는 것이 얼마나 중요한가를 이해하게 했습니다. 또한 각 연주자들이 한편으로는 독주자처럼 연주

할 것을 강조하면서, 다른 한편으로는 각자가 한 팀의 필요불가결한 일부라는 사실을 끊임없이 인식하도록 강조했지요. 어떤 독주에서도 얻을 수 없는 지휘자로서의 기쁨은 언제나 인간들의 팀워크가 가진 이런 성질에서 나오는 것입니다. 즉 궁극적인 아름다움을 성취하기 위해 함께 작업하는 한 그룹의 일원이라는 감각 말입니다.

나는 그들에게 말했어요. "우리는 커다란 특권을 공유하고 있습니다. 즉 명작에 생명을 부여한다는 특권 말입니다. 또한 신성한 책임감도 공유합니다. 우리는 이런 명작을 철저하고 성실하게 해석해야 한다는 의무를 부여받았습니다."

진정한 지휘자가 되려면 올바르게 해석하는 능력을 가져야 합니다. 무엇보다도 지휘자는 자기가 연주하는 작품에 대한 충분한 이해가 있어야 해요. 그 작품의 기술적인 측면과 각 악기들의 역할뿐만 아니라 그 음악의 내면적인 의미와 전체적인 작품의 성격도 이해해야 하는 거예요. 또 그 이해는 한 자리에 머물러 있는 것이 아니라 인생 그 자체처럼 계속 성장해야 하는 것입니다. 아무리 여러 번 지휘한 작품일지라도 연주를 앞두고 번번이 그 곡을 집중적으로 연구합니다. 리허설 전 여러 날 동안 어떤 경우에는 여러 주 동안 마치 그 곡을 처음 연주하는 것처럼 악보에 주석을 답니다. 그러면 틀림없이 무언가 새로운 점이 눈에 띕니다. 물론 내 오케스트라와도 이런 방침을 따랐지요.

그러나 음악에 숙달되는 것만으로는 충분하지 않아요. 지휘자는 음악에 대한 자기 생각을 연주자들에게 전할 수 있어야 합니다. 자기 의사를 강제적으로 그들에게 떠안기는 것이 아니라 자기 관념의

가치를 그들에게 납득시킴으로써 그렇게 하는 거지요. 그런 것은 당신이 이야기하는 내용만이 아니라 이야기하는 방법과도 연관이 있습니다. 아무리 심오한 진실이라 할지라도 거만하고 무례하게 표현된다면 때로는 쓸모없는 휴지조각이 되기도 하지요. 연주자들의 감정을 인정하고 존중해야 합니다. 나는 단원들에게 말했습니다. "당신들은 내 하인이 아닙니다. 우리 모두는 음악의 하인입니다."

그해 10월에 첫 연주회가 열렸습니다. 첫 연주회를 대하는 내 마음은 상당히 걱정스러웠어요. 장소는 카탈루냐 음악당이었는데, 청중석을 보자 내 마음은 쿵 내려 앉았습니다. 빈 좌석이 너무 많았어요! 하지만 청중의 반응은 열광적이었고 평론가들도 음악의 수준에 대해서는 놀라움을 표시했습니다.

내 오케스트라는 이렇게 출범했습니다. 성공은 금방 얻어지지 않았어요. 오래 고생해야 했지요. 음악적인 영역에서 강도 높은 작업을 해야 했고 운영 면에서도 수많은 문제가 있었기 때문입니다. 연주회는 한 해에 두 시리즈로 설정했습니다. 한 시리즈는 봄에, 다른 시리즈는 가을에 올렸습니다. 겨울에는 첼로 독주자로서, 그리고 가끔씩 객원 지휘자로 출연하면서 나 자신의 순회연주를 계속했습니다. 이런 순회연주에는 이제 특별한 목적이 생겼어요. 즉 내 오케스트라의 재정을 보충하기 위한 것이었습니다. 시민들에게서 오는 후원금이 점점 늘어나기는 했지만 오케스트라의 재정이 충분히 독립할 수 있기까지는 7년이 걸렸습니다. 그동안 시즌마다 생기는 적자는 내가 메울 수밖에 없었지요.

그러나 시즌이 거듭될 때마다 점점 더 많은 음악 애호가들이 후

원의 대열에 섰습니다. 그리고 새 오케스트라라는 생각에 코웃음을 치던 바로 그 잡지들이 이 오케스트라가 바르셀로나의 대표적인 문화기구이며 그 덕분에 바르셀로나가 교향악의 도시로 알려지게 됐다고 자랑하는 날이 정말로 왔습니다. 이 사실을 말하려니까 자랑스럽기는 하지만 내 개인적인 허영심 때문에 하는 이야기는 아니에요. 그런 음악을 만들어낸 사람은 우리 여든여덟 명이니까요!

카탈루냐의 작은 거인 가레타

나는 우리 민족에게 어울리는 음악을 바르셀로나에 가져다주겠다는 소원을 성취했다고 생각합니다. 우리 연주회에는 빈 좌석이 거의 없습니다. 그 훌륭한 청중을 바라보노라면 바르셀로나의 시민들은 카페 음악만 좋아한다고 하던 사람들이 생각납니다. 어머니는 연주회에 가끔 오셨지만 자주 오시지는 않았어요. 공연 전에 내가 얼마나 불안해하는지 아시기 때문에 거기에 계시면 어머니도 힘들어하셨어요. 어머니는 내가 공연을 마치고 집에 돌아올 때까지 기다렸다가 그냥 간단하게 물으시곤 했습니다. "괜찮았니, 파블로?"

"예, 어머니"라고 대답하면 어머니는 그제야 잠드셨습니다.

내 오케스트라의 프로그램은 광범위한 영역에 걸치는 고전음악, 베토벤, 바흐, 하이든, 모차르트, 브람스, 슈만의 걸작들로 짜여 있었습니다. 그렇지만 우수한 현대음악도 자주 연주했어요. 우리 프로그램에서는 현대 에스파냐와 카탈루냐 작곡가들의 음악, 즉 그라나도스, 알베니스, 마누엘 드 파야, 훌리 가레타Juli Garreta, 1875-1925, 그밖에 다른 여러 사람의 음악이 특별한 비중을 차지했습니다. 이

런 현대 작곡가들 중에서도 가레타는 여러 측면에서 제일 보기 드문 경우라고 생각됩니다. 웬만한 음악사전에는 이름도 나오지 않을 정도지만, 그는 신동이었고 가장 희귀한 종류의 천재였습니다. 내가 알기로는 어떤 작곡가도 가레타 같은 출신으로 그와 같은 작품을 만들어낸 경우는 없었습니다. 그는 평생 음악수업을 받아본 적이 한 번도 없었어요. 완벽하게 혼자서 공부한 거지요.

그는 바르셀로나에서 세 시간 가량 떨어진 작은 해변마을인 산트 펠리우드기홀스 출신이었어요. 청년기에는 일반적인 노동자였다가 나중에 시계공방을 열었습니다. 그렇지만 그의 열정은 음악을 향했어요. 음악에 대한 그 깊은 지식을 그가 어떤 방법으로 터득했는지 도저히 알 길이 없습니다. 물론 교회음악이나 떠돌이 음악가들의 음악을 들었고 구할 수 있는 악보란 악보는 모조리 구해서 공부하기는 했습니다. 그는 시계공방 가까이에 작은 방을 하나 빌려서 시간이 조금이라도 나면 언제나 거기에 틀어박혀 몇 시간씩 악보를 썼습니다.

그의 작품 가운데 어떤 것은 아주 특이하면서도 보편적인 성질을 가지고 있었어요. 이렇게 표현하면 어떨까요. 예를 들어 그라나도스의 음악에서는 특히 마드리드와 안달루시아의 영향을 찾을 수 있다고 할 수 있을 겁니다. 즉 그것은 에스파냐적 변형을 거친 음악이지요. 그러나 가레타의 많은 작품은 국가적인 연원을 넘어서 있었습니다. 더 높은 차원의 순수음악이었지요. 그는 여러 개의 사르다나, 아름다운 사르다나를 썼지만 가곡과 실내악, 교향악도 썼습니다. 규모도 상당하고 구조적으로, 또 멜로디도 훌륭한 작품이었습

니다. 그는 도저히 믿을 수 없을 정도로 능숙하게 작곡했습니다. 당연히 시계사업이 잘 될 리가 없지요. 작곡하는 동안 손님들이 맡긴 시계는 수리되지 않은 채로 선반에 놓여 있게 마련이었어요. 결국 손님들이 전부 떨어져나갔습니다. 그는 바르셀로나로 이사해 카바레에서 피아노 치는 일자리를 얻어서 먹고살았습니다.

　내가 그를 만난 것은 그런 때였습니다. 우리는 아주 친해졌습니다. 그는 몸집이 아주 작고 조용한 사람이었는데, 마치 쥐처럼 조용하고 소심하다고나 할까요. 단벌 신사였지만 옷차림은 항상 아주 단정했습니다. 나는 가끔 가레타가 연주하는 카바레에 갔습니다. 삼류 카바레였는데, 시끄럽고 담배연기가 자욱하고 공기도 축축했지요. 가고 싶어서 간 적은 한 번도 없습니다. 저렇게 훌륭한 예술가가 그런 장소에서 연주하는 걸 보면 울고 싶어졌어요. 카바레에 있지 않으면 언제나 그 근처에 있던 허름한 자기 방에서 작곡하고 있었습니다. 그 작은 사람이 쏟아내는 음악이 얼마나 굉장했는지! 그의 작품은 내 오케스트라에서 여러 번 소개됐습니다. 그는 완성된 작품을 가져와서 내게 주면서 수줍은 태도로 평가를 부탁하곤 했지요. 그는 자기 작품이 연주될 때는 연주회에 오지만, 다음 날 저녁에는 다시 그 카바레에 가는 것이었습니다. 나는 가레타와 그의 아내가 살아 있는 한 오케스트라가 매달 일정액을 지불하도록 일을 처리해두었습니다. 그가 눈치 채지 못하게 말이지요. 그의 아내는 그가 죽은 후에도 계속 연금을 받았습니다. 가레타에게는 위대한 거장으로 자랄 씨앗이 있었어요. 그 씨앗은 충분한 영양공급을 받지 못했기 때문에 결코 완전하게 개화하지는 못했지요. 가

레타가 만약 훌륭한 선생을 만났더라면 그는 분명히 또 한 명의 브람스나 베토벤이 됐을 텐데 말입니다. 그는 사십 대 후반, 창작력이 절정에 달했을 때 죽었습니다……

이자이의 부활

내 오케스트라의 가장 기념할 만한 연주회들은 객원 지휘자들이 지휘한 것이었어요. 프리츠 부슈Fritz Busch, 1890-1951, 쿠세비츠키S. Koussevitzky, 1874-1951, 슈트라우스, 피에르 몽퇴, 클렘페러O. Klemperer, 1885-1973, 스트라빈스키, 쇤베르크, 그 밖의 다른 저명한 지휘자와 작곡가들이 내 초청에 응해 바르셀로나에 왔습니다. 그들의 연주회뿐만 아니라 또 다른 유명한 객원 예술가들의 공연은 특별한 기쁨이었습니다. 그 가운데 몇 사람은 내 오랜 친구이자 동료인 티보, 코르토, 크라이슬러, 바우어 같은 사람이었지요.

그런 연주회 가운데 내 기억에 가장 뚜렷하게 남아 있는 것은 1927년 봄, 베토벤 서거 100주년 기념으로 바르셀로나에서 열린 음악축제 기간 중에 있었던 연주회입니다. 그 몇 달 전, 나는 브뤼셀로 소중한 친구인 이자이를 방문했습니다. 그는 당시 거의 일흔 살이 다 됐고 바이올린 연주를 이미 그만둔 상태였습니다. 사실 그의 마지막 연주는 매우 실망스러웠어요. 나는 그가 그 사실로 인해 몹시 괴로워한다는 것을 알고 있었는데 그와 만나고 있는 중에 이자이가 베토벤 서거 100주년 기념공연에 참가한다면 얼마나 멋진 일일까 하는 생각이 떠올랐습니다. 그가 아직 훌륭하게 연주할 수 있으리라는 확신이 있었으니까요. 그래서 말했지요. "외젠, 부디 우

Bureau International de Concerts C. KIESGEN et E. C. DELAET
——— 47, RUE BLANCHE, 47 ———
Par entente avec M. A. DANDELOT, représ. excl. de M. J. Thibaud, 83, rue d'Amsterdam

THÉATRE DES CHAMPS-ÉLYSÉES

ANNÉE 1923 13, Avenue Montaigne ANNÉE 1923

PROGRAMMES
DES
SIX
CONCERTS

Alfred CORTOT

Jacques THIBAUD

Alfred CORTOT
Jacques THIBAUD
Pablo CASALS

PRIX:
1 franc.

PRIX:
1 franc.

Pablo CASALS

카잘스, 알프레드 코르토, 자크 티보가 1923년 파리의
샹젤리제 극장에서 개최한 연주회 프로그램.

리 축제에 와서 베토벤의 바이올린 협주곡을 연주해주세요."

그는 놀라서 나를 바라보았습니다. "아니야, 파블로 그건 안 돼."

"왜요?"

"베토벤 협주곡을 연주하지 않은 지 벌써 14년이나 됐는 걸."

"괜찮아요. 당신은 할 수 있어요."

"정말 그렇게 생각해요?"

"나는 알아요. 당신은 할 수 있고 하게 될 겁니다."

그의 얼굴은 갑자기 젊어 보였습니다. 그가 말했습니다. "혹시 기적이 일어날지도 모르지."

그러더니 그는 노력해보겠다고 약속했습니다.

바르셀로나에 돌아온 지 여러 주 뒤에 이자이의 아들인 앙투안에게서 편지가 왔습니다. 그는 매우 걱정하고 있었어요. 그는 혹시 내가 자기 아버지에게 다시 연주할 수 있으리라는 희망을 불어넣은 게 아니냐고 물었습니다. "우리 아버지가 지금 어떤지 아세요? 아버지는 매일 연습하세요. 음계만도 몇 시간씩 천천히, 꾸준히 연습하고 있는 모습을 보신다면 마음이 어떻겠어요? 이건 비극이에요. 그 모습을 보면 눈물이 절로 나와요." 편지는 내 가슴을 울렸습니다. 내가 한 일이 도대체 옳은 일인가? 하지만 내 마음 깊은 곳에는 이자이가 다시 연주하리라는 느낌이 있었습니다.

축제일이 다가왔고 이자이가 바르셀로나에 도착했습니다. 리허설 때 그는 무척 불안해했어요. 그리고 그런 티를 내지 않으려고 조심하기는 했지만 나 역시 걱정스러웠습니다. 이자이가 연주하는 날 저녁, 지휘대에 자리를 잡고 그를 보았을 때 내 마음은 걱정으로 가

카잘스의 친구이자 동료인 벨기에 바이올리니스트
외젠 이자이.

득 찼습니다. 그의 움직임은 무척 느렸고 지쳐 보였습니다. 내가 이 친구에게 아주 크게 잘못된 일을 한 것은 아닐까 하는 생각이 들었습니다. 나는 지휘봉을 쳐들었고 그는 바이올린을 턱에 갖다 댔습니다. 그리고 첫 음절이 시작되자 나는 모든 것이 잘 되리라는 것을 알 수 있었습니다! 어떤 구절에서는 더듬거리기도 했고 전반적으로 불안해하는 걸 감지할 수 있었지요. 그러나 위대한 이자이를 느낄 수 있는 순간들이 많았고 전체적으로 결과는 굉장했습니다. 과거에도 자주 그랬지만 나는 다시 한번 음악의 경이로움에 빠져들었습니다. 끝난 뒤의 기립박수는 그야말로 광적인 것이었어요. 그런 다음 이자이가 나 대신 지휘대에 올라서 베토벤의 영웅 교향곡을 지휘하고, 그 뒤에는 코르토, 티보, 내가 함께 삼중 협주곡을 연주했습니다……

공연 뒤, 분장실에서 감정에 북받쳐 있던 이자이는 내 손에 키스하고 눈물을 흘리면서 "부활이야!"라고 외쳤습니다.

다음 날 내 친구를 역에서 떠나보냈습니다. 그는 열차가 천천히 움직이기 시작하는데도 창밖으로 몸을 내밀고 이야기하면서 내 손을 붙잡고 있었어요. 마치 헤어지고 싶지 않은 것처럼 계속 나를 붙잡고 있어서 나는 열차가 움직이는 대로 플랫폼을 따라서 걸었습니다. 열차가 속도를 더하자 그는 갑자기 무언가를 내 손에 밀어넣었어요. 열차는 이자이가 창밖으로 손을 흔드는 동안 속력을 냈습니다. 나는 손에 쥐어진 것을 보았고, 그 순간 그가 무언가를, 말하자면 자기의 일부인 무언가를 내게 남기고 싶어했다는 것을 알았습니다. 이자이의 파이프가 손에 남아 있었어요.

노동자의, 노동자에 의한, 노동자를 위한 음악회

파우 카잘스 오케스트라가 성공을 거두기는 했지만, 우리 연주회가 가지고 있는 한 가지 문제 때문에 나는 마음이 편치 않았습니다. 음악을 듣는 청중의 범위가 너무 제한되어 있지 않나 하는 느낌이 들었던 거지요. 청중들은 대부분 여유 있고 잘사는 사람들이었어요. 일반적으로 말해 노동자들은 연주회 입장권을 살 형편이 못 됐습니다. 간신히 비용을 마련했다 하더라도 제일 싼 복도 좌석밖에는 차지할 수 없는 거지요. 호화롭게 일등석과 박스석에 앉아 있는 신사 계급을 볼 때 이 사람들의 마음속에 이런 음악은 자기들과 별 상관이 없을 것 같은 기분이 들어 씁쓸하지 않겠어요? 무료 연주회를 연다는 생각은 별로 내키지 않았습니다. 나는 노동자들에게도 자존심이 있다는 것을 알고 있었고, 적선처럼 보인다면 그들이 결코 받아들이지 않으리라는 사실을 알고 있었기 때문이지요. 공장과 가게, 항구에서 일하는 사람들이 우리 음악을 듣고 즐거워할 수 있으면 좋겠다는 것이 내 생각이었습니다. 생각해보면 우리나라 부富의 대부분을 만들어낸 사람들이 그들 아닙니까? 그런데도 왜 그들이 우리나라의 문화적 재산을 향유하지 못하고 지내야 합니까?

이런 생각은 카탈루냐 출신의 훌륭한 애국자이자 음악 애호가인 호세 안셀모 클라베Jose Anselmo Clave, 1824-74 의 영향으로 나온 것입니다. 클라베는 내가 태어나기 2년 전인 1874년에 죽은 사람이에요. 그런데도 나는 그가 가까운 친구인 것처럼 느껴집니다. 그는 노동계급 출신이며 직조공이었습니다. 기타를 잘 탔고 독학으로 음악을 공부해 노래를 만들었습니다. 단순하고 부드러운 주제를 다루는

노래였어요. 불쌍한 어린이의 경험, 농민과 어부에 대한 이야기, 자연의 아름다움과 카탈루냐에 대한 사랑 같은 것이었지요. 차츰차츰 바르셀로나 노동자들 사이에서 그의 노래가 알려졌고 일과가 끝난 뒤 그 노래를 부르기 위한 모임이 공장에서 열리기 시작했습니다. 클라베는 노동계급이 얼마나 심한 가난과 황폐함을 겪고 사는지 알고 있었기 때문에 그들의 생활 속에 아름다움을 조금이라도 가져다주고 싶었습니다. 그는 노동자들로 이루어진 상설 합창단을 조직하려고 마음먹었습니다. 그리고 결과는 놀랄 만했지요. 그의 격려에 힘입어, 노동자와 그 가족들로 구성된 훌륭한 합창단들이 바르셀로나뿐만 아니라 카탈루냐 전역에서 생겨났습니다. 구성원은 수천 명으로 늘어났고, 합창단 운동은 당시 카탈루냐에서 진행되고 있던 문화적 계몽운동에 중요한 영향을 주었지요. 오르페오 카탈라Orfeo Catala 나, 오르페오 그라시엔스Orfeo Gracienc 같은 세계적으로 유명한 합창단은 클라베의 업적이 남긴 유산 가운데 일부입니다. 노동자이자 음악가인 이 사람은 너무나 유명해져 사십 대 초반에는 타라고나 주지사로 선출됐습니다!

클라베가 죽은 후 바르셀로나의 카탈루냐 광장에 그를 기념하는 동상이 세워졌습니다. 거기를 지날 때면 이 위대한 인물과 그의 빛나는 업적에 대해 떠올리게 됩니다. 나는 생각했어요. 클라베가 노동자들 사이에서 합창단을 조직했다면 음악 연주회를 위한 노동자 협회를 만드는 것도 가능하지 않을까? 그런 조직을 위한 구상이 마음속에서 구체화됐습니다.

내 오케스트라가 확실한 기반을 다진 후에야 이 계획을 실행하기

위한 활동을 시작했습니다. 나는 노동조합의 문화활동을 간헐적으로 후원하던 노동자 야학을 찾아가서 야학의 간부들에게 노동자를 위한 연주회를 연다는 구상에 대해 이야기했어요. 그들은 매우 공손하게 들었지만 그 태도에는 어딘가 회의적인 기미가 있었습니다. 며칠 뒤에 몇 명의 노동자 대표가 나를 찾아왔습니다. 그들은 일을 마치고 곧바로 왔기 때문에 작업복 차림이었어요. 그들의 질문은 매우 시험적이었지요. 특히 누가 지휘할 것이며 내 구상에 따른 조직을 누가 감독할 것인지 알고 싶어했습니다. 나는 말해주었습니다. "그건 전적으로 당신들에게 달려 있습니다. 나는 당신들이 원하는 대로 매년 일정한 회수의 연주회를 하도록 내 오케스트라를 제공할 것입니다. 나도 연주하고 다른 독주자들도 섭외해 올 겁니다."

"그 비용은 누가 지불합니까?"

"당신들이 하지요."

"무슨 수로?"

"당신들이 조직하는 연주회 협회는 1년에 6페세타씩의 회비를 걷을 것이고 그러면 멤버들은 내 오케스트라의 특별 연주회에 참석할 자격을 가지게 됩니다."

6페세타는 그때 약 1달러에 해당했지요.

"6페세타만 내면 그런 걸 모두 할 수 있다고요?"

"예, 총액이 6페세타입니다."

대표단은 돌아가서 노동조합 및 다른 노동자 조직과 연락해 내 계획에 대해 의논했습니다. 얼마 뒤 계획을 한번 실행해보자는 결정이 내려졌어요. 연주회협회Associacio Obrera de Concerts, 즉 노동자들

의 연주회협회라는 조직이 결성됐습니다. 참가 요건은 간단했습니다. 가입 자격은 매월 수입이 500페세타, 당시 환율로 따져 약 100달러 미만인 사람들로 제한했습니다.

파우 카잘스 오케스트라는 1928년 가을의 어느 일요일 오전, 바르셀로나의 올림피아 극장에서 제1회 노동자 음악회를 열었습니다. 2,000명 이상의 노동자들이 회장에 모였습니다. 소박한 옷차림의 사람들이 연주회가 시작하기를 기다리는 모습을 보았을 때 내 가슴은 말로 표현할 수 없을 정도로 벅차올랐습니다. 연주가 끝나자 전체 청중이 일어나서 우레 같은 박수갈채를 보냈습니다. 그리고 내 이름을 불러대기 시작했습니다. 바르셀로나 노동자들의 환호는 그때까지 내가 받은 그 어떤 박수갈채보다도 의미가 컸습니다.

내 오케스트라는 노동자 연주회협회를 위한 음악회를 매년 여섯 번, 일요일 오전에 열었습니다. 그 가입 인원은 놀랄 만한 속도로 불어났습니다. 협회의 지부나 거기에 가맹한 합창단이 온 카탈루냐 전역에서 쑥쑥 생겨났습니다.

어느 시점에 이르자 나는 협회 자체의 음악 정기간행물을 출판해 보라고 권했습니다.

"거기에 누가 글을 쓸 건데요?" 그들이 물었습니다.

"당신네 회원들이 쓰지요."

"어떤 내용의 글을 씁니까?"

"당신들이 연주회에서 들은 음악에 대한 반응에 관해 쓰거나, 그 비슷한 주제들에 관해서 쓰면 되지요."

그들은 『프루시온』*Fruicions* 이라는 제목의 잡지를 발간하기 시

작했습니다. 그 결과에 대해 놀란 사람은 그들 자신만이 아니었어요. 나도 놀랐습니다! 거기에 실린 기사의 제목만 봐도 이렇습니다. '예술과 사상의 관계' '베토벤의 후기 사중주에 관해' '스트라빈스키와 리듬의 문제' '슈베르트에 대한 평가' 등등…….

에스파냐 공화국이 생긴 것은 협회가 구성된 지 아직 몇 년 지나지 않았을 때인데 그때쯤에는 이미 협회 자체의 음악 도서관과 음악학교를 가질 만큼 조직이 성장했습니다. 엔리케와 내가 음악학교의 설립을 도왔지요. 협회는 전적으로 노동자들로만 구성된 자체 오케스트라를 결성했고 일요일에 바르셀로나와 카탈루냐의 다른 산업 중심 지역에서 연주회를 열었습니다. 어떤 때는 병원과 감옥에서 연주하기도 했습니다. 다른 나라에서 온 음악가, 비평가, 음악학자들이 협회와 그 활동에 대해 연구했습니다.

협회를 위한 내 오케스트라의 연주회는 너무나 유명해져서 우리가 평일 낮에 연주회를 열면 관공서는 직원들이 공연을 들으러 갈 수 있도록 문을 닫곤 했습니다. 그 무렵 협회와 그 가맹단체 회원의 수는 카탈루냐에서만도 1만 명을 헤아렸습니다. 만약 내가 쿠데타를 일으킬 마음만 먹는다면 협회구성원만 동원해도 권력을 잡는 데 성공할 거라고 농담하곤 했지요!

노동자 연주회협회의 실현은 내게 커다란 행복을 가져다주었어요. 다른 어떤 음악 작업도 이보다 더 큰 기쁨을 주지는 못했습니다. 그러나 제1차 세계대전 직후 카탈루냐 노동자들의 생활은 여러 면에서 내게 깊은 괴로움을 주었습니다. 1920년대 초반, 카탈루냐 사회는 불안했고 실업이 만연해 있었습니다. 많은 사람이 굶주렸고

어디에나 걸인들이 돌아다녔습니다. 바르셀로나나 그 밖의 도시에서 노동자들의 시위와 파업이 일어나면 에스파냐 정부는 그걸 진압하기 위해 가혹한 수단을 쓰곤 했습니다. 또다시 계엄이 선포됐습니다. 많은 노동자들이 투옥되거나 국외로 추방당했습니다. 에스파냐 군대가 모로코에서 지독한 패배를 잇달아 겪자 상황은 더욱 악화됐습니다. 아브드-엘-크림이 이끄는 리프들에 의해 거의 2만 명이나 되는 군인들이 죽음을 당했습니다. 책임자들이 이 사태에 책임을 지고 해명해야 한다는 요구가 사방팔방에서 들려왔습니다. 더 많은 사람들이 카탈루냐의 독립과 자기 자신들의 운명을 결정할 권리를 달라고 외쳤습니다. 그러나 프리모 데 리베라¹⁹²³년 9월에서 1930년 1월까지 에스파냐를 통치한 독재자. '국가 = 종교 = 군주제'라는 표어를 내걸고 권위주의적, 국가주의적 정권을 수립했다. 당시 사회 불안이 의회체제의 탓이라고 생각해 쿠데타를 통해 권력을 장악한 뒤 의회를 해산하고 카탈루냐를 억압했으나 이에 대한 반발이 심화되어 실각했다─옮긴이의 군부독재가 행해졌습니다. 그 뒤 여러 해 동안 더 심한 억압이 가해졌고 더 많은 사람들이 투옥됐으며, 더 많은 카탈루냐 애국자들이 추방당했습니다. 그 가운데는 이제는 전설이 된 위대한 카탈루냐 지도자인 프란체스크 마시아 중령도 있습니다.

왕과 나

나 자신의 생각과 일이 이런 분위기에 영향을 받지 않을 수 없었지요. 음악을 삶에서 분리할 수 없다는 것은 두말할 필요도 없습니다. 내가 카탈루냐 자치를 지지한다는 것은 이미 잘 알려진 사실인

데, 한번은 그 때문에 국가적인 스캔들이 될 뻔한 사건에 말려들었습니다. 이 사건은 알폰소왕이 바르셀로나를 방문하는 동안 행한 연설에서 불똥이 튀었어요. 그 연설은 아주 어리석은 내용이었습니다. 왕은 연설에서 자기 자신을 에스파냐의 펠리페 5세의 후계자로 자칭했습니다. 펠리페 5세는 18세기에 카탈루냐가 누리고 있던 수많은 자유를 빼앗아갔으며, 그 때문에 카탈루냐에서는 특히 멸시를 받는 인물이었어요. 바르셀로나 시민들은 알폰소의 연설에 격분했습니다. 나 자신도 크게 언짢았어요. 아마 그는 함축된 의미를 몰랐던 게 아닌가 싶습니다. 누군가가 잘못된 자문을 해주었겠지요.

그 직후 마드리드 왕궁 방문 때 나는 마리아 크리스티나 대비께 바르셀로나 시민들이 느낀 분노에 대해 이야기하고 알폰소에게 자기 실수를 시정할 만한 조처를 취하도록 권유하시는 게 어떻겠느냐고 부탁드렸습니다. 하지만 화제가 거기에 이르자 마리아 크리스티나 대비는 내 말을 거의 듣지 않는 듯이 보였어요. 그는 재빨리 화제를 바꾸어 내 연주여행과 오케스트라가 어땠는지 물어보기 시작했습니다. 나는 실망스러웠고 예감이 좋지 않다고 느끼면서 왕궁을 떠났습니다.

그러나 오래 지나지 않아 알폰소왕은 카탈루냐 사람들에게 화해의 제스처로 보이는 행동을 했습니다. 아마, 아니 실제로 마리아 크리스티나 대비와 나눈 대화가 생각보다는 효과가 있었던 모양입니다. 그와 빅토리아 왕비, 왕비는 영국 빅토리아 여왕의 손녀였어요. 두 사람이 그해에 바르셀로나에서 열리고 있던 국제 박람회의 개막식에 참석한다는 발표가 나왔습니다. 그리고 얼마 안 있어 왕실

로부터 전갈을 받았는데, 왕이 내 오케스트라의 연주회에 한번 참석하고 싶어하며, 프로그램에 내 첼로 연주가 들어갔으면 좋겠다는 내용이었습니다. 파우 카잘스 오케스트라의 공연에서 내가 독주하는 경우는 별로 없지만 그의 부탁을 받아들여 그렇게 하도록 조처했습니다.

그날 밤 리세우 오페라하우스에 모인 청중 가운데는 궁정신하, 정부의 지도급 관리들, 군의 고위 장교, 바르셀로나의 명사들이 포함되어 있었습니다. 왕족 일행은 프로그램의 전반부를 마친 뒤에 도착했습니다. 휴식시간이 끝날 무렵 무대 뒤에 있는데 왕과 왕비, 그 일행들이 극장에 막 입장한다는 전갈이 왔습니다. 왕실은 내게 로열 행진곡을 지휘하라고 부탁했어요. 그 곡은 당시 에스파냐의 국가였지요. 나는 첼로 연주를 할 예정이었기 때문에 엔리케가 국가를 지휘하는 것이 낫겠다고 생각해서 엔리케에게 그렇게 하라고 했습니다. 그러자 금방 난리가 났습니다. 내가 오케스트라를 지휘하지 않는 것이 왕족들에 대한 저항으로 보일 수 있다는 거지요. 왕족들은 극장 밖에서 기다리고 휴식시간이 연장되는 동안 전령이 왔다 갔다 했습니다. 결국 내 주장대로 진행하기로 합의가 됐어요.

왕이 연주회장에 입장했을 때 미적지근한 박수밖에는 나오지 않았습니다. 누구라도 알아챌 수 있을 만큼 냉랭한 분위기였어요. 무언가 심각한 일이 곧 일어날 것 같다는 불길한 예감이 들었습니다. 그리고 실제로 그랬습니다! 내가 첼로를 가지고 무대로 나가자 야단이 났어요. 청중석 전체에서 사람들이 일어서서 박수를 치고 외쳐댔습니다. 여자들은 손수건을 흔들어댔습니다. 청중들이 하도 오

래 박수를 치는 바람에 왕족들도 자기 박스에서 일어설 수밖에 없었습니다. 그리고 갑자기 누군가가 소리쳤습니다. "카잘스는 우리의 왕이다!"

나는 어찌할 바를 모르고 그냥 서 있었습니다. 지독하게 당황했어요. 그런 것이 나에 대한 찬사가 아니라는 건 물론 잘 알았지요. 그건 정치적인 시위였어요. 소동이 계속됐기 때문에 경찰이 나타나서 소란을 피운 사람 여러 명을 연주회장에서 끌고 나갔습니다. 점차 소란이 가라앉았고 간신히 연주를 할 수 있었습니다. 예전에는 왕족 멤버가 내 연주회에 오면 공연이 끝난 뒤 항상 그들의 박스에 나를 초대했습니다. 그러나 이번에는 그런 초청이 없었습니다.

그 뒤 나는 기분이 아주 좋지 않았어요. 그 사건은 단순히 왕에 대한 모욕으로 그치는 일이 아니었지요. 어쨌든 그는 내 연주회에 온 손님 아닙니까. 또 이 사건이 왕실 인물들과 나의 우정에 종말을 고하는 것인지도 모른다는 생각 때문에 슬퍼졌습니다. 물론 그렇다고 해서 내가 사과할 수도 없는 일이에요. 알폰소왕이 펠리페 5세를 언급한 사실에 대해 카탈루냐 사람들이 여전히 어떻게 느끼는지 알고 있었고 내 기분도 같았으니까요.

몇 주가 지나자 놀라운 일이 일어났습니다. 내가 파리에 있을 때 에스파냐 대사가 나를 보러 왔습니다. 그는 이탈리아의 비토리오 에마누엘레왕과 엘레나 왕비가 에스파냐를 국빈 방문할 때 내가 마드리드에서 첼로를 연주해주었으면 하는 것이 알폰소왕의 희망이라는 말을 전했습니다. 나는 기꺼이 승낙했지요. 군인회관의 넓은 홀에서 열린 그 음악회는 정말 감동적이었습니다. 아름다운 야회복

을 입은 부인들과 색색의 제복을 입은 장교, 여러 부류의 외교사절들이 촛불로 밝힌 홀을 가득 메웠습니다.

청중석 첫 줄에 앉은 사람들은 에스파냐와 이탈리아의 왕족들이었습니다. 내가 마지막 곡을 연주하고 나자 알폰소왕이 일어나서 나와 이야기를 시작했습니다. 왕이 일어나서 이야기를 하는 동안 청중은 계속 서 있어야 한다는 것이 왕실의 의전 규범이었지요. 그는 이야기를 계속했습니다. 아무 이야기나 말이지요. 그가 어린 소년이었을 때 나와 함께 했던 게임이나, 내 어머니, 내 동생들, 루이스와 엔리케에 대한 이야기를 말입니다. 그러는 동안 에스파냐 왕족 전체, 이탈리아의 왕과 왕비, 다른 모든 귀족들은 내내 차렷 자세로 서 있었습니다. 나는 알폰소가 일부러 이런 행동을 하고 있음을 깨달았습니다. 마침내 그는 미소지으면서 말했습니다. "파블로, 카탈루냐 사람들이 당신을 얼마나 사랑하는지 알게 되어 내가 정말 행복하다는 사실을 당신이 알았으면 좋겠어요."

이 말을 마치고 그는 돌아서서 걸어갔습니다.

다음 날 신문은 왕이 나와 이야기를 나누는 동안 모든 사람들을 서 있게 했다는 이야기로 가득 차 있었습니다. 이 일은 대단한 스캔들이 됐습니다. 어쨌든 나는 일개 음악가일 뿐이고 게다가 카탈루냐 출신이 아닙니까! 그렇지만 나는 그것이 알폰소가 바르셀로나 연설에서 저지른 잘못을 인정하고, 우리가 서로를 이해한다는 것을 나타내는 방법이었다는 것을 압니다.

조국 에스파냐에 지는 태양

테니스 여섯 게임을 먼저 하죠

내 이야기를 읽어보니 마치 온통 끝도 없이 일에만 모든 시간을 쏟아부은 것 같은 인상을 주는군요. 평생을 연습, 연주, 지휘, 작곡 등등에서 놓여나지 못하는 것처럼 말이지요. 내가 그런 일벌레였다고 주장할 수는 없습니다. 내가 해야 하는 일을 완수한 건 사실이에요. 첼로는 욕심 많은 독재자라서 연습을 게을리 하면 안 되지요. 그렇지만 휴식과 운동과 여흥도 할 만큼은 했어요. 어릴 때부터 내 놀이는 악기놀이만이 아니었어요. 가장 재미있어했던 것은 테니스, 승마, 수영, 등산 등이고 최근에는 도미노 게임으로 시간을 때우기도 합니다.

파우 카잘스 오케스트라의 업무와 계속되는 연주여행이 부담스럽기는 했지만 좀더 덜 힘든 형태로 자기표현을 할 시간은 어떻게든 찾아낼 수 있었지요. 그것은 사실 산살바도르가 가까이 있었기 때문에 가능했을 겁니다. 거기에는 내가 좋아하는 해변과 테니스 코트가 있었으니까요.

당시 내가 제일 좋아했던 운동은 테니스였습니다. 파리에 살던 시절 나는 테니스를 많이 쳤습니다. 음악가들끼리, 즉 이자이, 코르

토, 티보 등 여러 사람들과 해마다 시합을 하기도 했습니다. 복식시합 파트너는 오르가니스트인 켈리Kelly였는데, 그는 프로 선수처럼 잘 쳤고 나도 코트에서는 매우 재빨랐지요. 복식시합을 하면 항상 우리가 우승했어요.

영국에 갈 때면 에드워드 스파이어 경의 시골 저택인 리지허스트를 방문하곤 했습니다. 스파이어 경은 영국의 금융가이고 유명한 음악 후원자이며 고전음악 연주협회를 설립한 사람이었습니다. 우리가 만났을 때 그는 이미 일흔 살 다 됐는데 아주 훌륭한 노인이었어요. 그는 요아힘, 브람스, 그 밖의 다른 위대한 음악계 인물들의 친구였습니다. 스파이어 역시 열광적인 테니스 애호가였지요. 그의 리지허스트에는 아주 좋은 코트가 있었기 때문에 거기에 갈 때면 언제나 첼로와 함께 라켓을 가지고 갔습니다. 스파이어의 회고록을 보면 1900년대 초반의 어느 날, 내가 그의 저택에 도착했을 때의 이야기가 나옵니다. 나는 흰색 플란넬 양복을 입고 와서 "우선 테니스 여섯 게임을 먼저 하고 나서 브람스 육중주곡을 두 곡 합시다"라고 말했다지요.

산살바도르에 오는 사람들 가운데 테니스를 잘 치는 사람이 여럿 있었습니다. 그 가운데서도 제일 잘했던 사람은 카탈루냐 출신의 판치타 수바리나라는 소녀로 기억합니다. 그 소녀는 열다섯 살 정도밖에 안 됐는데도 굉장히 잘 쳤어요! 그는 내가 본 사람 중에서 제일 훌륭한 선수였고 그 뒤에도 여러 경기에서 계속 우승했습니다. 재미있는 일인데 우리는 얼마 전에 만났어요. 산살바도르에서 함께 테니스를 친 지 약 40년이 지난 뒤에 말입니다. 이스라엘에

서 열린 음악축제에 갔을 때였습니다. 그는 이스라엘 시민과 결혼해 텔아비브에 정착해 있었어요.

테니스는 오랫동안 내 열정의 대상이었어요. 늘 테니스 경기를 관심 있게 지켜보았지요. 나는 위대한 선수인 장 보로트라에서부터 시작하는 세 세대의 우승자와 안면이 있습니다. 그의 별명은 '튀어 다니는 바스크인'이었지요. 내 대자인 파블로 아이젠버그가 1947년, 부모와 함께 프라드로 나를 방문했을 때 함께한 것이 내 마지막 경기였습니다. 그는 당시 주니어 경기의 우승자였어요. 나는 그때 일흔한 살이었고요……

내 동물 친구들

외국에 있는 내내 나는 산살바도르에서 보내는 여름 휴가를 고대했습니다. 카탈루냐로 돌아온 후 그곳은 진정한 내 집이 됐지요. 비록 매년 몇 주간을 여행으로 소비하고 바르셀로나에서 내 오케스트라와 함께 많은 시간을 보내기는 했지만, 여름은 산살바도르에서 지낼 뿐만 아니라 시간만 나면 언제든지 거기에 갔습니다. 어머니, 루이스, 또 그의 가족과 거기에 있으면 얼마나 행복했는지! 그리고 문 앞에 펼쳐진 바다의 아름다움이란 이루 말로 다할 수 없어요!

소년 시절에 나는 승마를 좋아했습니다. 산살바도르에는 내 말이 있었어요. 이름은 플로리안이었지요. 멋진 동물이었어요. 크고 칠흑 같은 검은색 몸에 갈기가 아주 멋진 안달루시안 아랍종이었습니다. 이른 아침, 나는 그의 등에 올라 바람과 파도의 음악에 맞추어 해변을 달리곤 했습니다. 우리 사이에는 아주 밀접한 동료애가 생

겼어요. 마굿간과 집은 약 220미터 가량 떨어져 있었는데 내가 이른 아침에 집을 나오는 순간 그는 내 발걸음 소리를 듣고 흥분해서 히힝 하고 웁니다. 망아지 때 사들인 플로리안은 스물네 살까지 살았습니다.

우리 농장에 있는 다른 동물들, 거위, 오리, 소, 당나귀, 비둘기 들도 역시 내게는 끊임없는 기쁨의 원천이었습니다. 그들 모두의 성격이 다 달랐어요. 내가 특히 좋아한 작은 나귀가 한 마리 있었습니다. 그 나귀는 정말 온순했고 친근하고 영리했습니다. 나귀를 멍청이라고 부르는 사람들은 그 동물에 대해 모르기 때문에 그런 거예요. 나는 이 당나귀를 집에 데리고 들어와서 어린 조카들에게 아침 인사를 시킵니다. 생각해보면 아이들만큼이나 그 나귀도 이 행사를 즐겼던 것 같아요!

카나리아도 있었습니다. 여덟 마리였는데 각각 다른 새장에 들어 있었고, 아버지의 것이었던 피아노가 있는 작은 음악실로 가는 복도에 죽 걸려 있었습니다. 새벽마다 일어나서 아버지의 피아노로 바흐를 치면서 하루를 시작하노라면 그들의 노래로 환영받곤 했지요. 그들은 계단에서 내 발걸음소리가 들리는 순간 노래하기 시작합니다. 그리고 연주하는 동안 그런 합창을 계속하는 거지요. 어떤 때는 내가 그들의 반주자인 것 같다는 생각도 들어요.

아아, 산살바도르에 있던 내 동물 친구들에 대한 추억이 모두 그렇게 행복한 것만은 아닙니다. 독일산 셰퍼드가 한 마리 있었는데 이름이 폴레트였습니다. 내 그림자나 마찬가지였지요. 그는 집 밖에서 잤지만 내 스케줄에 대해서는 1분 단위로 모조리 알고 있었지

요. 아침 승마를 하러 집을 나서면 그가 섬돌에서 기다리곤 했어요. 그런데 끔찍한 일이 일어났습니다. 어느 날 아침 문을 여니까, 폴레트가 흥건한 피바다에 누워 있는 것이었습니다. 그는 죽어 있었어요. 핏자국이 그의 몸에서 앞쪽 대문까지 내내 이어져 있었습니다. 밤 사이에 누군가가 앞문을 억지로 열려고 했는데 아마 폴레트가 문을 못 열도록 애를 쓰니까 그 좀도둑이 폴레트를 칼로 찔러서 지독한 상처를 입힌 모양입니다. 그는 대문에서 방문 앞까지 기어왔고, 마지막까지 거기서 나를 기다리고 있었던 겁니다. 내 친구는 그렇게도 충실했습니다.

동물을 사랑하지 않는 사람들이 있는 줄은 압니다. 그렇지만 그건 그들이 동물에 대해 잘 모르기 때문이라고 생각해요. 아니면 그들을 정말 제대로 보지 않았기 때문인 게 분명해요. 내게 동물들은 언제나 자연의 경이 가운데 특별한 한 부분입니다. 아주 작은 동물이든 어마어마하게 큰 동물이든 모든 동물은 놀랄 만큼 다양하고 아름답게 생기지 않았어요? 또 그것들이 움직이는 모습은 우리 마음을 빼앗아가버리지요. 나는 그들이 소유한 영혼에 흠뻑 빠져 있습니다. 그들 속에서 상대와 소통하고자 하는 희망과 진정한 사랑의 능력을 발견할 수 있어요. 가끔 동물들이 사람을 신뢰하지 않고 두려워하기도 하지만 그건 사람들이 그들을 거만하고 무신경하게 대했기 때문입니다.

내 집에 구현된 아폴로

1920년대 말엽, 나는 산살바도르에 있는 집을 대대적으로 개축

했습니다. 그곳에서 지내는 시간이 많아지기도 했고, 함께 지내러 찾아오는 친구들, 이를테면 호르쇼프스키, 모리스 아이젠버그, 도널드 프랜시스 토비 경 Sir Donald Francis Tovey, 1875-1940 같은 사람들의 수를 생각해보면 공간이 좀더 넓을 필요가 있었어요. 또 그 집은 편안하기는 했지만 편리함이라는 면에서는 좀 미흡했지요. 예를 들면 서재도 없었고 여러 해 동안 모은 기념물들을 둘 방도 거의 없었어요. 그래서 방을 여러 개 증축했습니다. 그 가운데 하나는 넓은 음악실이었는데 연주회를 열 때 수백 명을 앉힐 수 있었습니다. 그 바로 옆에다 나는 '감상의 방'이라고 부르는 방을 하나 증축했습니다. 거기에 어머니와 아버지의 사진, 데 모르피 백작과 내 스승들과 친구들의 사진을 걸어두었고, 소중한 기념물들, 예를 들면 베토벤의 생가에서 가져왔다는 창문 받침돌 같은 것들을 두었습니다. 그건 빈에서 얻었지요. 다른 방 하나는 18세기의 카탈루냐 귀족인 데 겔 백작이라는 사람의 궁전에 있던 것을 손상되지 않게 그대로 옮겨놓았습니다. 내가 볼 때 그것들은 카탈루냐 문화를 구현한 것이었어요. 그 방은 우화적이고 목가적인 장면들을 묘사하는 그림이 벽에 그려져 있고 훌륭하게 장식된 천장과 우아한 수정 샹들리에가 달린 아름다운 살롱이었습니다. 꼭대기에 걸어다닐 수 있는 테라스를 둔 높다란 해벽海壁을 집 정면에 세웠습니다. 거기서 장대한 바다의 경치를 볼 수 있지요. 정원은 어떤 식으로 고쳤느냐 하면, 화단과 테라스와 수영장을 더 만들고 거기에 사이프러스 나무로 그늘이 드리워지게 했습니다. 주문해서 만든 대리석상을 여러 개 세울 곳도 만들었어요.

내가 제일 좋아하는 조각은 아폴론 상이었습니다. 처음에 유명한 카탈루냐 조각가인 호세 클라라에게 아폴론 상을 조각해달라고 부탁했을 때 그는 곧이 들으려 하지 않았습니다. "아폴론 조각상이라구요?" 그는 웃으면서 말했습니다. "현대 조각가에게 그건 구식인데요."

"아니오, 웃지 말아요. 내가 보기에 아폴론은 단순히 과거의 일개 신에 지나지 않는 존재가 아니에요. 내 관점에서 보면 그는 인간의 가장 고귀한 성격을 축약해놓은 존재이지요. 당신은 재능 있는 조각가이니 그런 아폴론을 만들어줄 수 있을 거요."

그는 어깨를 으쓱했습니다. "알겠습니다. 지휘자님…… 소원이 그러시다면……." 그는 그다지 열성을 보이지 않았어요.

한참 지난 뒤 조각일이 어떻게 진행되는지 보려고 클라라의 작업실에 갔습니다. 그는 작은 모형을 두 개 만들어놓았더군요. "이건 젊은 운동선수에 관한 멋진 습작이지만 아폴론은 아닌데요." 그가 이 구상에 대해 회의적이라는 걸 뻔히 알 수 있었지요.

다음에 그를 만나러 갈 때 나는 신화에 관한 책을 가지고 가서 아폴론에 관한 구절들을 읽어주었습니다. 그는 관심을 가지고 들었고 그런 모습으로 보건대 흥미가 생기기 시작했다는 것을 알 수 있었지요.

"알겠어요? 아폴론이라는 존재가 구식일 까닭이 하나도 없어요. 아폴론 속에는 여러 가지 존재가 함께 들어 있습니다. 그는 리라를 연주해서 다른 신들을 매혹시키는 음악과 시의 신이었지만 의술의 신이기도 했어요. 고대인들은 음악과 의술 사이의 가까운 관계를

에스파냐의 산살바도르에 있는 카잘스의 저택과 사유지.

이해했던 것입니다. 즉 둘 다 치유능력을 가진다는 사실이지요. 당신은 아마 그가 운동의 후원자이기 때문에 운동선수를 상상한 모양이지요. 그렇지만 그가 얼마나 다양한 면모를 가진 존재인지 아십니까? 그는 인간의 이데아를 신격화한 것입니다. 그는 궁수이지만 전쟁터가 아닌 악한 괴물들에 대해서만 화살을 겨눴어요. 그는 천체와 인간세상 모두에게 조화를 가져다주는 존재지요. 또 가장 소박한 사람들, 선원, 여행자, 이민자에 대한 그의 배려를 생각해보세요. 길 떠난 사람들의 수호자로서 그는 그들을 지켜보고, 순풍과 안전한 항구와 새로운 집이라는 축복을 내립니다……."

클라라는 몇 분 동안 묵묵히 앉아 있더니 말했습니다. "좋습니다, 다시 해보겠습니다."

그는 해냈습니다. 그는 내가 갖고 싶어하던 아폴론 상을 만들어낼 때까지 계속 작업했습니다. 그것은 지금도 산살바도르의 내 집 정원에 있습니다. 지난날과 지금 사이의 슬픔과 격변에도 불구하고 그 조각상이 체현하는 이념은 최소한 나에게만큼은 변함없습니다.

최근, 인간이 지구상에 존재한 이래 최초로 지구를 떠나서 별들을 향해 항해했습니다. 인간의 우주선이 아폴론의 이름을 따서 명명된 것은 정말 잘 어울리는 일이에요! 그는 여행자의 수호자이며 인간의 상징이니까요!

어머니의 부음

1931년 겨울, 내 사랑하는 어머니가 일흔일곱 살의 연세로 돌아가셨습니다. 나는 그때 연주여행 때문에 산살바도르를 떠나서 스위

272

스에 있었습니다. 이상한 일이지만 생각해보니 그 25년 전 아버지
가 돌아가셨을 때도 스위스에 있었군요. 아버지가 돌아가셨을 때처
럼 나는 또다시 전조를 느꼈습니다. 그리고 이상한 일이 일어났어
요. 피렌체에 살고 있는, 알베르토 파실리라는 가까운 친구가 있었
습니다. 그는 이탈리아의 유명한 사업가였고 훌륭한 음악 후원자이
기도 했습니다. 우리는 여러 해 동안 가깝게 지내왔지요. 어머니께
서 돌아가셨다는 전보를 받은 바로 그날, 내 공연이 열리던 제네바
에 파실리가 왔습니다. 그는 내가 무언가 위기에 처했으며 내 곁을
지켜주어야겠다는 느낌이 들어서 피렌체에서 달려왔다고 했습니
다. 그는 물론 내 어머니가 돌아가셨다는 것을 몰랐지요. 그렇지만
내게 와야겠다는 강한 충동이 일어 자기 사업을 그냥 내버려둔 채
오로지 나를 위해 제네바로 달려온 겁니다……

 어머니가 내게 어떤 존재였는지는 앞에서 이야기했지요. 또 언젠
가는 어머니께서 돌아가시리라는 걸 알고 있었지만, 어머니가 계시
지 않은 세계를 생각한다는 것은 어쨌든 불가능했어요. 나는 지금
도 어머니의 죽음을 슬퍼합니다. 어머니는 벤드렐 교회 근처 작은
묘지의 아버지 곁에 묻혔습니다.

파시즘의 그림자

공화국 정부의 교양인들

1931년은 내 어머니의 죽음이라는 슬픔이 예비되어 있었지만, 또한 탄생의 해로도 기억됩니다. 에스파냐 공화국이 태어난 것이 그해 봄이었으니까요. 새 정부가 구성된 지 며칠 후에 나는 공화국 선포를 기념하는 행사에서 내 오케스트라를 지휘했습니다. 연주회는 바르셀로나의 몬주익에 있는 장대한 궁전에서 열렸어요. 7,000명의 사람들이 왔지요. 우리는 베토벤의 교향곡 제9번을 연주했습니다.

마지막 연주 '형제애의 송가', 즉 교향곡 제9번을 마무리 짓는 숭고한 합창의 날개 위에서 새롭게 구성된 카탈루냐 정부의 대통령 마시아는 공화국이 탄생됐음을 선포했습니다. 그때 나는 쉰세 살이었어요. 베토벤의 교향곡 제9번을 지휘한 적은 전에도 여러 번 있었습니다. 그러나 그 봄날 저녁, 피날레의 영광스러운 가사는 이전과는 비교될 수 없는 상징적인 의미를 가지고 있었습니다.

오오 친구여, 친구여,
더 이상 그런 슬픈 어조는 하지 말아요.

대신, 모두 소리 높여 기쁨의 노래를 불러요······!

기쁨을 찬양하세, 천국의 딸들이여······

신과 여신에게서 태어나 사랑과 웃음을 함께하는 존재여.

그대의 사당에 우리가 왔소.

가혹한 과거가 흩어버린 어떤 것이든

이 마술로 한데 모을 수 있으니,

저 부드러운 날개가 펼쳐지는 곳에서는

모든 인류는 굳게 맹세한 형제가 되리라.

내게 그 순간은 인간과 음악의 진정한 만남이었습니다. 또 그 순간은 내 나라 국민들이 오랜 투쟁과 고통 속에서 꿈꾸어오던 것을 상징하고 있었습니다. 인간의 가장 고귀한 열망과 보편적인 형제애, 자유와 행복이라는 목적에 헌신하는 정부가 출현한 것이지요. 모든 에스파냐 국민이, 모든 국가의 국민이 승리하는 순간이었습니다. 아아, 그러나 이 승리가 처참한 비극으로 끝나리라는 것을 그때 누가 예견할 수 있었을까요?

에스파냐 공화국의 초반, 즉 내전이 발생할 때까지의 기간은 내 삶에서 가장 의미 있는 시간이었습니다. 나는 정치가는 아닙니다. 어떤 정당에 들어간 적은 한 번도 없어요. 정치에서는 추한 꼴을 많이 보았지요. 그러나 양심을 가진 예술가라면 특정 정치 이슈로부터 완전히 초연하게 있을 수는 없습니다. 그런 이슈들 가운데 제일 으뜸이 되는 것은 자유와 정의의 문제예요. 그리고 에스파냐에 자유와 정의를 가져다준 것은 공화국 정부였습니다.

어릴 때부터 나는 부모님에게서 공화국의 이념을 존경하라는 가르침을 받았습니다. 또 소년기 이후로 내 자리가 민중 속에 있다는 것을 알고 있었지요. 인간에 대한 사랑을 가진 사람이라면 달리 생각할 수 있겠어요? 에스파냐의 대다수 국민은 진정한 민주주의를 원했습니다. 공화국 정부가 압도적으로 많은 표를 얻었을 때 이 사실은 자명해졌어요. 너무나 오랫동안 국민들은 굶주림과 문맹을 견뎌왔던 것이지요. 여러 세대에 걸쳐 군대의 부패와 거만함, 귀족제도, 기타 그런 따위의 제도가 그들을 격분시켰습니다. 국민들은 행복한 생활과 정의를 원합니다. 에스파냐의 모든 예술가와 지식인들이 그랬듯이 나 또한 그들의 갈망을 지지했습니다. 그리고 카탈루냐인으로서 오랫동안 우리 동족들과 나의 소망이던 카탈루냐의 자치를 허용해준 데 대해 공화국에 특별한 고마움을 느꼈습니다. 그래요, 에스파냐 공화국의 탄생은 나에게 가장 소중한 꿈의 절정이었습니다.

공화국이 창설될 무렵, 그것이 공산주의 체제라고 말하는 사람들이 있었습니다. 물론 허튼소리였지요. 그런 소문은 공화국의 인민주의적인 개혁에 반대하는 소수파들이 퍼뜨린 것인데, 그런 말을 믿는 사람들도 있었겠지만 거짓말입니다. 그런 사람들은 언제나 민주주의를 반대하는 부류였어요. 그것은 파시스트들이 유포한 흑색선전인데, 프랑코와 히틀러, 무솔리니는 나중에 이를 구실삼아 에스파냐 내전에 개입했습니다. 내가 알기로는 선량한 사람들이 그런 선전에 현혹되기도 했었지요. 사람은 어떤 때엔 어리석기 그지없는 말들을 믿기도 합니다. 사실, 공화국이 에스파냐에서 행한 개

혁은 대부분 다른 유럽 국가들이 수십 년 전에 이미 시행해왔던 것들이었습니다. 공화국은 에스파냐를 위한 일종의 뉴딜 정책을 제시했다고 할 수도 있겠네요. 루스벨트가 행한 미국의 뉴딜 정책과 상응하는 면이 있으니 말입니다. 자기들의 특권과 권력을 유지하려는 생각밖에는 하지 못하는 봉건 귀족들이 보기에는 이런 모든 것들이 틀림없이 극단적으로 혁명적인 것 같았겠지요. 그렇지만 에스파냐 공화국 정부와 카탈루냐 자치정부가 구성됐을 때, 단 한 사람의 공산주의자도 거기에 포함되지 않았던 것이 사실입니다.

　공화국 시절의 정부 지도자들은 일반적인 정치가가 아니었습니다. 그들은 정말 비범한 인격자들, 최고의 자질과 최고의 교양을 가진 사람들이었습니다. 학자, 과학자, 대학교수, 시인, 사회적인 양심과 드높은 이상을 가진 사람들이었지요. 정부 안에 지식인과 박애주의자들이 그렇게 많았던 적은 일찍이 없었을 거예요. 마누엘 아사냐와 후안 네그린 박사 같은 사람들이 생각납니다. 아사냐는 온화하면서도 뛰어난 문필가로서, 훌륭한 수필가이자 소설가이며 볼테르와 다른 외국 작가들의 글을 옮긴 에스파냐 최고의 번역가였습니다. 네그린 박사는 세계적으로 유명한 의사이며 마드리드대학의 교수였습니다. 그의 박식함은 전설적이었어요. 페르난도 데 로스 리오스도 생각납니다. 그는 철학자이자 언어학자였는데, 교육부 장관이었지요. 언론인이며 작가이던 알바레스 델 바요는 나중에 외무부 장관이 됐고, 유명한 카탈루냐 역사가인 니콜라우 돌뤠르는 또 다른 내각 멤버였습니다. 이런 명사들, 또 다른 정부 지도자들도 그들처럼 자기들의 이상에 지극히 헌신적이었어요. 그러니 군주제 아

래서 지독한 억압과 군법통치를 받는 동안, 그 가운데 여러 사람이 자기들의 이상을 포기하느니 차라리 투옥당하는 편을 택했습니다. 사형선고를 받은 사람도 있었지요.

내가 가장 존경하고 크게 찬탄한 정부 지도자는 아마 최초의 카탈루냐 출신 대통령인 마시아였을 겁니다. 그는 진정한 애국자였고 위대한 용기와 존엄성을 지닌 사람이었습니다. 그는 카탈루냐의 역사와 숭고한 전통에 흠뻑 물들어 있었어요. 카탈루냐 독립이라는 목적에 자기 일생을 바치며 군인 직업을 버렸습니다. 그는 원래 에스파냐 군대의 소령이었거든요. 돈 키호테 같다는 말도 들었지요. 그렇지만 그는 절대로 포기하지 않았습니다. 정치활동 때문에 그는 경찰의 수배를 받고 처벌당하고, 여러 해 동안 망명생활을 해야 했습니다. 카탈루냐 사람들은 그를 사랑했어요. 온 카탈루냐의 크고 작은 마을에서 그는 엘 아비el avi, 할아버지 또는 위대한 아버지라는 별명으로 통했습니다. 그 사람들에게 그는 아버지 이상이었지요.

1931년 이전에 나는 에스파냐에서 행해진 어떤 선거에도 참여한 적이 없습니다. 군주제 아래서야 어떤 사람이 입후보를 하건 말건 상관이 없지요. 그러나 마시아의 연설을 듣고 나는 혼자 말했습니다. "이 사람이 바로 내가 찍을 사람이야"라고 말입니다. 내 생애 최초의 정치적인 투표는 그에게 던진 것이었어요. 그는 커다란 콧수염을 기른 미남이었고 우리가 처음 만났을 때 일흔 살 정도였지만 여전히 군인 같은 분위기를 풍겼습니다. 그가 대통령 자리에 있는 동안 만날 기회가 여러 번 있었어요. 우리는 정말 멋진 대화를 나누었습니다. 또 내게 얼마나 정중하게 대해주었는지 모릅니다! 절대

로 나보다 먼저 문을 나가는 법이 없었어요. 그가 1933년 겨울에 죽었을 때 온 나라는 그의 죽음을 슬퍼했습니다.

카탈루냐 자치정부에 있던 사람들 가운데 나와 제일 친한 친구는 시인이던 벤투라 가솔이었습니다. 그는 마시아의 아들이라 해도 될 만큼 젊었지만 오랫동안 그의 가까운 동지였어요. 그는 자치정부에서 문화장관이 됐습니다. 가솔은 몸집이 작고 아주 예민하고 열정적으로 애국적인 사람이었지요. 언제나 기다란 보타이를 매고 다녔어요. 그와 함께 있으면 오로지 순수하게 즐거울 뿐이었습니다. 그는 타고난 교사였어요. 아이들을 다루는 재능이 굉장했습니다. 음악에 대한 이해도 대단했어요. 그의 음악 감식력은 완벽했습니다. 그런 건 그에게는 본능적인 것이었지요.

가솔에 대해 많은 것을 말해주는 한 가지 사건이 있습니다. 벤드렐과 바르셀로나 사이에는 상당히 가파르고 긴 길이 한 자락 있어요. 그 길을 따라 여행할 때마다 나는 자동차나 트럭이 없던 시절에는 바르셀로나로 가는 야채, 과일, 기타 공급물자가 모두 말이나 노새가 끄는 수레로 운반됐다는 사실을 생각하곤 했습니다. 그 오르막길에서 불쌍한 동물들이 끙끙대며 힘을 쓰는 동안 마부들이 그들에게 소리치고 채찍질을 했겠지요. 그런 모습이 마음속에 떠오르면 그 동물들이 얼마나 힘들었으며 그들의 피로와 고통이 어떠했겠는가 생각하게 됩니다. 길 꼭대기에는 마부들이 허기를 채우고 동물들의 목을 축이기 위해 쉬어 가던 카페 같은 것이 있었어요. 하루는 가솔에게 이 장면을 묘사해주었습니다. "어떻게 생각해요? 바르셀로나시를 풍요롭게 해주었고 그런 일을 하느라 많은 고생을 한 동

물들을 위해 기념비를 세워주면 어떨까요?"

가솔은 소리쳤습니다. 그는 워낙 섬세한 시인이었으니까 모든 사태를 눈앞에 훤히 그릴 수 있었지요. "정말 좋은 생각이에요! 정말 대단한 생각인데요! 한번 해봅시다."

그의 사전에 망설임이란 없었습니다. 그는 그런 식으로 결정하고 즉시 기념비를 세우기 위한 계획을 수립하라는 지시를 내렸습니다. 불행하게도 기념비는 세워지지 못했습니다. 다른 여러 계획, 희망과 마찬가지로 그 계획도 내전으로 인해 끝장나버렸으니까요……

마시아와 가솔, 아사냐, 이런 여러 사람들의 지도 아래서 에스파냐의 진정한 문화적 르네상스가 일어났습니다. 그런 일을 지켜보는 것도 고무적이었지만, 그래요, 거기에 참여하는 것은 그보다 더 힘이 솟는 일이었어요. 정치권에서 나더러 어떤 직위를 맡으라고 했을 때 나는 "아닙니다. 정치권에서 공직을 맡는 것은 내 원칙에 위배됩니다"라며 거절했습니다. 그렇지만 카탈루냐 문화위원회의 한 분과인 음악위원회의 의장이 되어달라는 제안은 기꺼이 승낙했습니다. 우리는 자치정부 청사에서 매주 세 시간씩 만났고 가솔은 거의 한 번도 빠지지 않고 우리 회의에 참석했습니다. 우리의 목적은 카탈루냐에서 행해지는 모든 문화 업무의 스타일을 기획하고 운영하는 일이었어요.

어린 시절부터 언제나 나는 예술을 소중하게 여겨왔습니다. 나는 데 모르피 백작을 통해 교육의 진정한 의미가 어떤 것인지 이해할 수 있었지요. 이제 모든 사람이 예술을 알고 교육받을 수 있게 되고, 잘사는 사람들뿐 아니라 도시 빈민이나 시골 농부들도 똑같

이 누릴 수 있게 된 것을 보았습니다. 내 오케스트라와 노동자 연주 회협회를 통해서 성취하려 노력했던 이상, 즉 일반인들에게 음악을 가져다준다는 이상이 이제 온 나라 전체에서, 문화의 모든 영역에서 실천되고 있었어요. 학교 설립 속도가 군주제에서보다 열 배는 빨라졌습니다. 공화국 시절의 첫해에 거의 1만 개의 새 학교가 세워졌습니다! 그 가운데 많은 수는 문맹이 일반적이던 농촌 지역에 세워진 것이에요.

군주제 아래서는 카탈루냐 학교에서 카탈루냐어를 가르치는 것이 금지됐고 카스티야어만 가르쳤습니다. 어린아이에게 자기 종족의 언어를 배울 기회를 부정하고 자기 고유의 종족이 가진 문화에 대한 자부심을 파괴하는 일보다 더 부끄러운 일이 또 있을까요? 공화국에서는 이런 모든 것이 바뀌었습니다. 어린이들은 이제 학교에서 카탈루냐어를 배우게 됐습니다. 카스티야어도 배우지만 카탈루냐어가 먼저였어요. 카탈루냐 지역의 역사, 위대한 학자와 영웅들, 풍요한 문화유산에 대해서도 배웁니다. 이제 카탈루냐에서는 공화국 깃발 옆에 카탈루냐 깃발이 휘날립니다.

공화국의 광범위한 교육 프로그램에서 나는 특히 무료교육재단 Institución Libre de Enseñanza 에 흥분했어요. 이 조직은 원래 1800년대 후반 '왕관·교회·왕조'에 대한 충성 맹세를 거부했다는 이유로 교수직을 박탈당한 일군의 대학교수들에 의해 설립됐습니다. 위대한 예술비평가인 마누엘 코시오가 이끈 조직이었지요. 이 조직은 에스파냐의 낙후되고 고립된 시골 마을을 계몽시키고자 했습니다. 공화국이 설립되고 이 기획은 주로 대학교수들과 학생들이 도맡아 수행해

나갔어요. 궁벽한 오지에까지 고전 연극들을 가져갔고 마을 사람들과 함께 학교와 도서실을 짓고 책을 조달했습니다.

그 좋은 시절에 사람들에게 문화를 가져다준 예술가와 교사들은 정부에게서 특별한 배려를 받았습니다. 나 자신도 포함해서요. 일생 동안 나는 여러 정부로부터 훈장을 받았고, 그들은 나를 많이 배려해주었습니다. 실제로 나는 그 정도로 인정받을 자격은 없다고 느낄 때가 많았어요. 그렇지만 그 어느 때에도 카탈루냐 자치정부와 에스파냐 공화국 정부가 그랬던 것 같은 그런 온화함과 사랑과 관용으로 가득 찬 배려를 받아본 적은 없습니다. 그들이 나와 내 음악을 위해 해주지 못할 일은 아무것도 없었어요. 내 일을 쉽게 해주기 위해서라면 아주 세심한 사항까지도 소홀히 하지 않았습니다. 정부뿐만 아니라 지역 담당자와 노동조합과 대학 직원들도 마찬가지였어요. 스스로 부끄러워질 정도로 영광스러운 대접이 소나기처럼 내게 퍼부어졌기 때문에 "제발 부탁이니 그렇게 하지 마세요. 이건 너무 과합니다"라고 할 정도였지요.

어떤 도시에서는 내 이름을 따서 거리 이름을 지었습니다. 예를 들면 바르셀로나에 있는 아름다운 가로수길인 '파우 카잘스 거리' Avingùnda Pau Casals 처럼 말이지요. 내게 봉헌된 공식 행사와 시민 감사 행사가 여러 도시에서 치러졌습니다. 나는 바르셀로나의 양자로 선포됐고 마드리드의 명예시민이 됐습니다. 특히 마드리드에서 열린 한 연주회가 기억납니다. 끝난 뒤의 기립박수는 놀라웠어요. 청중들은 절대로 떠나지 않을 것처럼 보였지요. 그들은 계속 박수를 쳤습니다. 시간이 지나자 차례로 몇 사람씩 한데 어울려 떠났는데

끝까지 자기 박스에 앉아 있으면서 제일 마지막까지 남아서 박수친 사람은 총리인 마누엘 아사냐였어요!

이런 영예에 대해 이야기하는 것은 내 허영심 때문이 아닙니다. 이건 문화에 대한 공화국의 태도가 어떠했는지 알려주는 것이지요. 당시 나는 그들에게 깊은 감동을 받았습니다. 그것은 나에 대한 민중의 사랑의 표현이며, 내게 그것은 최고의 영광이었어요.

군주제 아래에서 나는 왕족들에게 커다란 사랑으로 대접받았어요. 하지만 그런 따뜻한 감정과 정부의 조직적인 관리는 별개였지요. 예를 들면 당시 연주여행에서 내가 외국의 도시에 도착했을 때 에스파냐 군주제를 대표하는 대사나 영사 같은 사람이 역에 마중 나와준 적은 없습니다. 그런데 공화국 시절에는 외국여행을 할 때 에스파냐 대사관이나 영사관이 있는 도시에 가면 어김없이 대사나 영사가 역에서 나를 기다렸고, 내가 탈 수 있도록 차를 마련해주었으며 머무르는 동안 많은 일을 처리해주었습니다. 무슨 거물처럼 대접받았다는 뜻이 아닙니다. 정반대지요. 오히려 한 가족 같은 기분을 느끼도록 대접받았습니다.

세계의 양심, 슈바이처

사실 카탈루냐에서는 할 일이 많아 너무 바빴기 때문에 예전에 비해 외국여행을 하고 싶은 마음이 별로 없었어요. 그렇지만 특히 즐거운 마음으로 했던 여행이 한 번 있습니다. 1934년 가을의 스코틀랜드 여행이었어요. 이 여행에서 알베르트 슈바이처를 처음 만났습니다. 우리는 에든버러대학에서 명예박사학위를 받도록 초청받

앉어요.

우리 오랜 친구인 도널드 프랜시스 토비 경이 당시 그 대학의 음악교수였지요. 그는 자신이 작곡하고 내게 헌정한 첼로 협주곡의 초연을 위해 에든버러의 리드Reid 심포니를 지휘해달라고 청했습니다. 그 훌륭한 오케스트라를 설립한 사람이 바로 그였고, 또 지휘도 맡고 있었지요. 토비는 우리 시대의 가장 뛰어난 음악학자이자 대단한 작곡가였습니다. 음악에 대한 지식이 그렇게 많은 사람은 처음 보았어요. 또 탁월한 피아니스트였는데, 어떤 면에서는 내가 들은 가운데 최고였습니다. 솔직히 말해 나는 토비를 우리 시대의 가장 위대한 음악가들 가운데 한 사람이라고 생각해요.

나는 슈바이처를 만나는 일을 학수고대했습니다. 바흐에 대한 그의 글뿐만 아니라 인품에 대해서도 크게 찬탄하고 있었거든요. 에든버러에서는 공식 연주회와 개인적인 연주회가 여러 차례 열렸고 슈바이처는 내 바흐 연주를 듣고 매우 흥분했어요. 그는 바흐를 더 많이 듣고 싶으니 나에게 더 머무르라고 부탁했지만 다른 약속 때문에 그럴 수가 없었어요. 마지막 연주가 끝난 뒤에는 바로 열차를 타야 했지요. 짐을 챙겨서 복도를 서둘러 내려가는데 내 뒤에서 달려오는 발소리가 들렸습니다. 슈바이처였어요. 그는 숨이 턱에 닿아 있었습니다. 그가 형언할 수 없이 인자한 인품이 배어 있는 그 멋진 표정으로 나를 바라보며 프랑스어로 말했습니다. "당신이 꼭 떠나야 한다면 최소한 다정한 작별인사는 해야지요. 헤어지기 전에 우리 서로 말을 놓기로 합시다."

우리는 한 번 끌어안고 나서 헤어졌어요. 그날 이후로 자주 소식

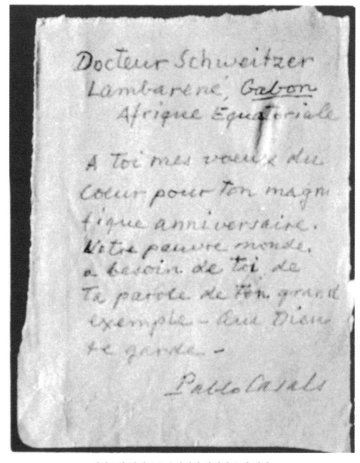

카잘스와 알베르트 슈바이처 사이에 오간 서신.

　그들이 80회 생일 때 주고받은 것으로, 카잘스가 슈바이처에게 보낸 전문의 내용은 이렇다. "그대의 위대한 기념일을 맞아 나의 진심 어린 기원을 보냅니다. 신께서 그대를 보호하시기를. 파블로 카잘스."

슈바이처가 카잘스에게 보낸 편지는 이렇다. "친구여, 그대 역시 여든 살이 된다는 것을 알았어요. 또 그대가 생일을 파리에서 보낸다는 사실도 말입니다. 내 축하를 그곳에서 받기를 바랍니다. 우리 둘은 모두 파리에 많은 빚을 지고 있지요. 그 도시가 우리에게 준 모든 것을 인식하므로 우리는 그 도시를 사랑하지요. 내가 파리에 당신과 함께 있을 수 있다면, 그 도시가 우리 속에서 일깨울 추억들 속에서 그 거리를 걷는다면 얼마나 좋을까요. 여기서 열심히 일하면서 당신이 그곳에 있을 시월에 내 상상이 그곳에 가도록 하겠어요. 그 나날들이 파리에서는 특히 찬란할 시월의 태양으로 가득하기를 바랍니다. 내가 파리를 처음 알게 된 것은 1893년의 시월이었어요. 코르토와 페쇼트를 나 대신 반겨주세요. 그들이 당신과 함께할 것을 생각하니 질투심이 생기는군요. 충심으로 당신을 따르는 알베르트 슈바이처로부터."

을 전하고 지냅니다. 우리 사이에는 아주 먼 거리가 가로놓여 있었고 슈바이처는 물론 대부분 랑바레네에 있었기 때문에 그 뒤로 두 번밖에는 못 만났지만 서로 자주 편지를 했어요. 제2차 세계대전 이후에는 원자폭탄 실험을 중단시키고 핵전쟁의 무서운 위험에 대해 경고하려는 노력에 힘을 합쳤습니다. 그는 정말 위대한 인물이에요! 세계의 진정한 양심이었습니다. 고통스럽던 시절에도 그를 생각하면 인간을 위한 희망이 충분히 생겨났습니다.

사랑과 이해

에스파냐 공화국 지도자들은 내가 자기들과 의견을 달리하는 부분이 있다는 것을 알고 있었습니다. 나는 언제나 주저하지 않고 그런 차이점들에 대해 발언했지요. 그들은 내가 공화주의자이지만 에스파냐 왕실 가족들에 대해 애정을 품고 있다는 사실도 알았습니다. 그들은 내 감정을 존중해주었어요. 공화국 설립 이후 몇 년 뒤, 한번은 마드리드 시청에서 내게 봉헌된 저녁 행사가 있었습니다. 많은 청중이 모였습니다. 참석자 가운데는 정부의 최고위직 관리들도 있었어요. 그날은 근사한 축제 같은 분위기였습니다. 그런 경우에는 항상 그렇듯이 연설이 여러 차례 있었지요. 행사의 끝 무렵, 내게도 "한 말씀 하시라"는 요청이 들어왔습니다. 그때까지 다른 사람들이 한 이야기들이 너무 감동적이었기 때문에 나도 속 이야기를 하고 싶어졌습니다. 벤드렐에서 지낸 어린 시절에 대해, 내 음악 수업의 초기시절에 대해, 또 마드리드에서 보낸 학창시절과 어머니와 내가 살았던 다락방의 이웃들, 제화공, 담배 노동자, 왕궁에서 일

하던 짐꾼에 대해 이야기했습니다. 그리고 왕궁에서 보낸 시간들, 알폰소왕에 대한 지속적인 깊은 애정에 대해 이야기했지요. "제가 어떤 사람이든지, 음악가로서 제가 성취한 것이 어떤 것이든지 간에 저는 말로 표현할 수 있는 것 이상으로 훌륭한 여성인 마리아 크리스티나 대비에게 많은 빚을 지고 있습니다. 그는 제게 두 번째 어머니 같은 존재였어요. 저는 언제나 그렇게 생각할 겁니다."

내 말은 박수로 인해 중단됐습니다. 모든 청중이 일어섰습니다. 정부 관리들, 평생 군주제에 반대하고 공화국을 위해 싸워왔던 사람들도 일어서서 박수치고 있었습니다. 왜 그랬을까요? 그 사람들은 정말 마음씨가 너그러운 사람들이었고 있는 그대로의 나를 받아들여주었기 때문이지요. 박수가 계속되는 동안 나는 그들의 사랑과 이해 때문에 눈물이 나왔고 그들과 함께 있음이 자랑스러웠습니다……

파시즘의 먹구름

에스파냐 공화국은 세계가 이때까지 겪은 가장 큰 경제위기의 와중에 세워졌습니다. 공화국 초기는 대공황 시기였어요. 실업과 굶주림 그리고 절망이 세계 전체에 널리 퍼져 있었습니다. 큰 불행이 여러 지역에 도사리고 있었습니다. 독일에서는 절망한 사람들이 나치즘으로 돌아섰고 파시즘의 먹구름이 유럽에 널리 퍼지기 시작했습니다. 그러나 에스파냐에서 대중의 분위기는 고양되어 있었고 희망적이었습니다. 공화국이 만병통치약이라거나 정부가 잘못하는 일이 없다고 말하는 것은 아닙니다. 그들은 여러 가지 잘못을 범했

지요. 잘못이 없는 정부가 어디 있겠습니까? 공화국에서 공직에 있던 지식인들 가운데 몇몇은 현실적이라기보다는 아마 좀 이상주의적인 사람들이었겠지요. 나 개인으로 보아도 언제나 원칙이 현실성보다 더 많은 비중을 가집니다만 문제가 있다 할지라도 행진은 계속되고 있었습니다. 그리고 에스파냐 국민들은 그걸 알고 있었어요.

그러나 다른 생각을 가진 사람들이 있었습니다. 애초부터 공화국에 반대하던 반동적인 사람들이 바로 그들이지요. 그들은 자기들이 가졌던 특권의 감소와 민주 개혁에 대해 격렬하게 반대했습니다. 공화국에 반대해 음모를 꾸미고 공화국의 약점이라면 무엇이든 악용하려고 애썼지요. 1934년에는 이런 사람들이 정치 세력을 얼마간 다시 얻었어요. 그리고는 그것을 악랄하게 활용했습니다. 군대는 마누엘 고데드 장군과 프란시스코 프랑코 장군의 자문을 얻고 무어인 부대와 외국 용병부대를 동원해 아스투리아스의 광산 노동자 파업을 공격하고 많은 광원들을 학살했어요. 에스파냐 국민이 새 선거에서도 공화국을 지지하자 반동주의자와 파시스트들의 음모는 더욱 거세졌습니다. 선동과 폭력과 살인이 저질러졌습니다. 책략과 음모였지요. 어떤 때는 온 나라가 활화산 같다는 느낌이 들기도 했어요.

1936년 여름, 그 화산이 폭발했습니다. 그때 나는 연주회 준비를 하느라 바르셀로나에 있었습니다. 이상한 우연의 일치이기는 하지만 그 연주회는 5년 조금 더 전에 공화국의 선포를 기념하기 위해 베토벤의 교향곡 제9번을 지휘했던 몬주익 궁전의 바로 그 홀

에서 열릴 예정이었어요. 그리고 이번에도 교향곡 제9번이 예정 곡목이었는데, 그날은 '세계평화를 기념하는' 정부 행사의 연주였 지요. 마지막 리허설은 7월 18일 저녁 오르페오 카탈라에서 열렸 습니다.

그날을 결코 잊을 수 없을 겁니다. 아침에 모로코에서 군대 소요 가 일어났다는 마드리드 발신 소식이 라디오로 전해졌습니다. 보고 된 바에 따르면, 그것은 에스파냐 전역에서 일어난 거국적인 봉기 와 공화국 정부의 전복을 계획하는 파시스트 장군들이 일으킨 것 이었습니다. 하루 종일 바르셀로나에는 긴장이 고조됐고 유언비어 가 마구 유포됐습니다. 어떤 사람들은 파시스트 장교들이 지도하는 수비대의 반란이 이미 여러 도시에서 일어났다고 말했어요. 상황이 실제로 어떤지는 아무도 몰랐지요. 밤이 되자 큰 거리와 광장에는 사람들로 넘쳐났습니다. 군인들과 시민자위대, 작업복을 입은 노동 자와 흥분한 사람들로 가득 찼습니다. 모든 사람이 라디오를 켜두 었습니다. 거리에 걸린 확성기에서 정부가 보내는 소식이 방송되고 있었습니다. "여러분, 라디오를 끄지 마십시오! 침착하십시오. 배반 자들은 공포와 혼란을 야기시키기 위해 유언비어를 마구 퍼뜨리고 있습니다! 주파수를 맞춰두십시오! 공화국은 상황을 통제하고 있 습니다!"

나는 리허설을 위해 오르페오 카탈라로 향하는 길을 찾아 나갔 습니다. 우리가 세 악장을 마치고 곧 마지막 악장을 시작하려 할 무 렵, 합창단을 무대 위로 불러 올려 합창을 시작할 참이었는데 어떤 남자가 연주회장으로 달려 들어왔어요. 그는 내게 봉투 하나를 건

네주고는 숨가쁘게 말했습니다. "가솔 장관에게서 온 것입니다. 시내에서 시위가 일어날 것 같습니다."

나는 가솔의 메시지를 읽었습니다. 거기에는 우리 리허설이 즉시 중단되어야 할 것이라고 씌어져 있었지요……. 모든 연주자들은 곧바로 집에 가야 한다고, 다음 연주회는 취소될 것이라고 말입니다.

소식을 전한 사람은 이 메시지가 씌어진 뒤에 마드리드에 봉기가 일어났고, 파시스트 군대가 바르셀로나로 진격해오고 있다고 말했습니다. 나는 이 소식을 오케스트라와 합창단에게 읽어주었습니다. 그리고 말했어요. "친구들이여, 우리가 언제 다시 보게 될지 모르겠군요. 서로에 대한 작별 인사로 우리 마지막 악장을 연주할까요?"

그들이 소리쳤습니다. "그래요, 끝까지 연주합시다."

전례 없이 최선을 다해 오케스트라는 연주하고 합창단은 노래불렀습니다…….

"그대의 부드러운 날개가 있는 곳에서 모든 인류는 굳게 맹세한 형제들이리라."

눈물이 쏟아져 음표가 보이지 않았습니다. 마지막으로 나는 마치 가족과도 같은 소중한 친구들에게 말했습니다. "우리나라가 다시 평화로워지는 날이 올 겁니다. 그날, 우리는 교향곡 제9번을 다시 연주하게 될 겁니다."

우리는 악기를 케이스에 넣고 홀을 떠나 거리로 나갔습니다. 사람들은 바리케이드를 쌓고 있었습니다.

활보하는 무정부주의자들

바르셀로나에서 일어난 파시스트 봉기는 하루 만에 붕괴됐습니다. 공화국에 충성스러운 군대와 그 도시의 노동자들에 의해서 말이지요. 대부분의 카탈루냐 노동자들은 비무장 상태였어요. 총탄이 거리를 휩쓰는 동안 그들은 군인 옆자리를 지키면서 쓰러진 군인들의 무기를 집어들었습니다. 어떤 곳에서는 기관총이 잔뜩 있는 파시스트 요새를 맨손으로 점령하기도 했지요. 트럭에 올라탄 노동자들이 건물 안으로 그대로 질주해 문을 부쉈습니다. 광장과 거리에는 죽은 사람과 부상자들이 널려 있었습니다. 밤이 되자 공화국 정부세력이 도시를 완전히 장악했습니다. 파시스트 지휘관인 고데드 장군은 자기 참모진 전체와 함께 사로잡혔지요. 그는 바르셀로나 봉기를 지휘하기 위해 그날 아침 수상비행기로 항구에 내린 참이었어요. 카탈루냐 대통령인 루이스 콤파니스는 장군더러 라디오를 통해 발언하라고 설득했습니다. 고데드는 추종자들에게 자기가 포로가 됐으며 더 이상의 투쟁은 무의미하다고 말했습니다.

다음 날 아침 우리는 마드리드와 다른 여러 도시의 봉기도 역시 진압됐다는 소식을 라디오로 들었습니다. 어떤 지역에서는 파시스트가 일시적으로 세력을 장악하기도 했고 프랑코 장군이 외국인 용병부대와 모로코에서 온 무어인 부대와 함께 에스파냐에 상륙했다고 보고되기도 했습니다. 그러나 대부분의 사람은 반란이 전반적으로 실패했다고 여겼고, 짧은 시간 안에 공화국이 나라 전역에서 다시 통제력을 되찾으리라고 생각했습니다. 그때 우리는 물론 나치 독일과 파시스트 이탈리아가 프랑코를 돕기 위해 총과 비행기, 탱

크와 수만 명의 군대를 에스파냐에 쏟아부을 줄은 몰랐지요. 게다가 우리는 공화국 에스파냐의 합법적이고도 민주적으로 선출된 정부가 개입금지조약 때문에 무기를 지원받을 권리를 거부당하리라고는 상상도 못 했습니다…….

모든 전쟁이 끔찍하지만 내전은 그 가운데서도 제일 끔찍한 일입니다. 내전에서는 이웃이 이웃을, 형제가 형제를, 아들이 아버지를 적대시합니다. 그 뒤 2년 반 동안 내 사랑하는 나라를 괴롭힌 전쟁의 본성이 바로 그런 것이었습니다. 헤어날 길 없는 가공할 악몽이었어요. 공화국의 빛나는 업적은 피에 젖었습니다. 이 나라의 가장 뛰어난 젊은이들이 사라져갔습니다. 여자와 아이들도 무수하게 죽었어요. 수십 만의 사람들이 추방당했습니다. 어떤 저울로 그 고통을 잴 수 있겠습니까?

바르셀로나 쿠데타를 진압한 뒤 몇 주 내에 소름끼치는 상황이 벌어졌습니다. 봉기가 진압됐음에도 불구하고 폭력은 종결되지 않았지요. 많은 사람이 반란에 대해 분개하고 동료 시민의 죽음 때문에 광포해졌습니다. 이제 사람들은 복수를 하려 했고, 자기들 손으로 법을 주물렀습니다. 그렇게 날뛰는 사람은 특히 아나키스트들 사이에서 많았어요. 그들은 마침내 공화국의 적이라고 알려진 사람들뿐 아니라 파시스트 동조자라는 의심이 들면 처형하기 시작했습니다. 그들은 교회를 불태우고 감옥 문을 열었습니다. 범죄자와 젊은 깡패 패거리가 도시와 시골에서 도둑질하고 강도짓을 하면서 헤매 다녔습니다. 합헌적 권력의 붕괴 사태였지요. 혼란의 시기가 뒤따랐습니다.

나는 이런 사태 변화가 두려워졌습니다. 자치정부에 가서 상황을 멈추게 할 가장 강력한 수단을 취하라고 말했습니다. "지금 이 사태를 내버려두면 안 됩니다. 무서운 범죄이고 끔찍한 부정의입니다. 수많은 죄없는 사람들이 괴롭힘을 당하고 있어요. 벤드렐 주변의 시골에서도 아나키스트와 그 밖의 다른 사람들이 자동차를 전부 징발해버렸어요. 환자들도 치료를 못 받고 있어요. 정부는 군인을 보내서 질서를 회복해야 합니다."

그들이 말했습니다. "우리는 최선을 다하고 있습니다만 상황이 통제불능입니다."

"당신들은 공화국의 훌륭한 이름을 파괴시키고 있어요. 통제능력이 없다면 정부에서 사임해야지요."

"그렇게 되면 카탈루냐에는 정부가 없어질 텐데요……."

나는 아나키스트의 지휘부로 갔습니다. 그 사람들은 정말 이상했어요! 내 말을 공손하게 듣기는 하더군요. 그러나 그들이 내 말을 이해하는 건 아니라는 걸 느꼈습니다. 그들은 자기들 행동이 전적으로 정당하다고 믿고 있었습니다. 그 가운데 많은 사람이 철학적인 아나키스트였습니다. 그들은 권력을 반대했고 법에 대한 존경심을 전혀 가지고 있지 않았어요. 그들이 말했습니다. "민중이 유일한 법입니다." 이상한 일이기는 하지만 어떤 면에서 이 사람들은 어린애들 같았습니다.

하루는 산살바도르에서 첼로 연습을 하고 있는데, 무장한 사람 둘이 방으로 들이닥쳤습니다.

"우리는 레논 씨를 체포하러 왔소! 그가 여기에 있다지요."

레논 씨는 이웃의 여름 별장을 소유하고 있는 바르셀로나 사업가였습니다. 나는 그가 내 집에 있지 않다고 말해주었어요. 그들은 떠났지만 곧 이웃 사람을 데리고 되돌아왔습니다. 그의 아내가 옆에서 울부짖고 있었어요. 그들은 말했습니다. "당신 전화를 좀 쓰겠소. 벤드렐에 전화해서 수레를 보내라고 해야겠어요."

나는 그 말이 무슨 의미인지 알았습니다. 아마 내 이웃을 처형하려는 것이었겠지요. 내가 말했습니다. "전화를 쓴다면 그건 당신이 아니라 나요. 당신들은 이 사람을 아무 데도 데리고 가지 못합니다."

그들은 나를 이글거리는 눈초리로 노려보았고, 한순간 나는 그들이 무슨 짓을 할지 알 수 없었지요. 그들은 조금 불편해하는 것 같더니 자기들이 벤드렐 시장의 명령을 수행하고 있다고 말했습니다. 나는 시장에게 전화했어요. 그는 내 어조로 보아 내가 얼마나 화가 나 있는지를 알고 이렇게 말했습니다. "아, 그 사람들이 뭔가 실수를 한 게 틀림없어요. 그들에게 가라고 한 곳은 다른 곳인데요."

나는 시장의 말을 그 사람들에게 전했습니다. 그들에게 이제 내 집에서 나가고 내 이웃은 남겨두라고 말했습니다. 그들이 화가 났다는 건 뻔히 알 수 있었지만 가기는 갔습니다……. 이 사건을 보면 그 시절에 '정의'라는 것이 흔히 어떤 방식으로 파악됐는지를 잘 알 수 있지요.

이런 일이 카탈루냐에서만 일어난 것은 아니었습니다. 온 나라 다른 모든 지역에서도 권력이 무너졌습니다. 정부 대변인, 노동조합 지도자와 명사들은 사람들에게 자기들 손으로 법을 집행하지 말

고 권력을 존중하기를 방송에서 호소했습니다. 그러나 정부가 제대로 상황을 통제하게 된 것은 여러 주가 지난 뒤였습니다.

물론 어떤 전쟁에서든 양쪽에서 모두 위법행위가 저질러집니다. 사실 전쟁 그 자체보다 더 큰 위법행위가 어디 있습니까? 그러나 에스파냐 내전에 관한 한 가지 사실은 반드시 지적되어야 합니다. 공화국 정부가 장악하고 있던 영역에서 저질러진 위법행위들이 정부정책의 산물은 아니었습니다. 그런 것들은 혼란스런 상황을 틈탄 무책임하고 통제될 수 없는 사람들의 행동이었어요. 정부는 이런 위법자들을 유감으로 여기고 그들의 행동을 저지할 조처를 취했습니다.

그러나 파시스트들의 경우에는 이와는 전혀 달랐습니다. 그들은 위법을 중단시키려 하지 않았고 오히려 자기들이 장악하고 있던 지역에서 사악한 탄압과 처형을 실제로 부추겼습니다. 테러란 그들에게 공식적인 정책 수단이었지요. 그들은 테러를 조직적으로 계획하고 실행해, 부르고스, 바다호스, 세비야, 그밖에 군사정권 아래 있던 다른 도시들에서 끔찍하고 조직적인 집단 처형을 집행했을 뿐 아니라 바르셀로나와 마드리드, 기타 공화국 지역 내의 다른 시가지 중심에 계속 야만스런 폭격을 해댔습니다.

그 가공스런 폭격에서 수천 명씩이나 죄 없는 사람들과 아이들이 죽었습니다. 그런 폭격은 주로 독일과 이탈리아 국기를 단 비행기들의 짓이었어요. 그런 종류의 공중 폭격은 역사상 최초였습니다. 피카소가 그 유명한 「게르니카」에서 상징적으로 표현했지요. 제2차 세계대전에서 온 세계가 비극적으로 익숙해질 공습의 전

조였어요. 그것은 나치 정책인 '끔찍함'Schrecklichkeit 의 실천이었습니다……

내 유일한 무기 첼로

나는 역사가도 아니고 정치가도 아닙니다. 그냥 음악가입니다. 그러나 에스파냐 내전에 관한 한 가지 결정적인 문제, 하나의 단순한 사실은 내 눈에도 이미 명백하게 보였습니다. 전쟁의 책임은 국민들의 선거에 의해 선출된 적법한 정부를 무력으로 전복시키려는 사람들과, 음모의 첫 단계에서 실패하자 히틀러와 무솔리니에게 지원을 요청한 사람들에게 있습니다. 내 생각으로는 더 이상 이 문제가 논의되는 것 같지 않아요. 추축국들이 제2차 세계대전을 일으켰을 때 그들은 에스파냐 내전의 의미를 자기들 멋대로 해석하려고 애썼지요. 그러나 내 판단은 절대로 착각이 아닙니다. 그때나 지금이나 나는 정부의 형태를 결정하는 것은 군사적 음모가들의 총알이 아니라 민중의 선거라고 믿고 있습니다. 내게 에스파냐 공화국에 대한 지지는 원칙의 문제예요. 양심이 있는 사람이라면 어떻게 달리 행동할 수 있겠어요?

내가 가진 유일한 무기는 언제나 그렇듯이 첼로와 지휘봉뿐입니다. 내전 기간에 나는 내가 믿는 목적, 자유와 민주주의를 지지하기 위해 그 무기를 최대한으로 사용했습니다. 나는 에스파냐 민주주의를 돕기 위한 음악가 위원회의 명예회장이 됐습니다. 그 위원회는 미국에서 결성됐는데, 멤버 가운데 세르게이 쿠세비츠키, 앨버트 아인슈타인, 버질 톰슨, 에프렘 짐발리스트, 올린 다운스 같은 인물

들이 있었습니다. 나는 식량과 의류와 의료 지원을 위한 기금 마련 자선음악회를 여느라 여러 곳을 여행했습니다. 유럽, 남아메리카, 일본까지도 말입니다.

외국에 가면 마음이 편하지 않았어요. 혹독한 시련을 겪고 있는 내 나라 사람들과 함께 있는 곳이 내 자리라고 생각합니다. 그러나 가솔과 그밖에 여러 사람들은 내가 외국에 가면 더 큰 도움이 된다고 주장했습니다. 어떤 때는 그들이 나를 보호하려고 하는 것이 아닌가 하는 생각도 들었어요. 그들과 입씨름도 했지만 그들은 논리적인 주장으로 나를 납득시켰지요. 나는 숨막힐 것 같은 고통을 마음속에 품은 채 외국 도시를 돌아다녔습니다. 내 나라를 파괴하는 전투와 불타는 마을과 점령된 도시에서 굶주리는 아이들에 대한 소식을 신문에서 읽곤 했습니다. 내가 연주하는 동안에도 어딘가에 포탄이 떨어지리라고 생각했습니다. 밤에 잠을 잘 수가 없었어요. 사람들과 이야기를 나누면서도 마치 내가 아닌 다른 사람이 말을 하고 있고 나는 거기에 없는 듯이 느껴질 때가 많았습니다. 연주가 끝나고 나면 괴로움에 차서 혼자 거리를 걷곤 했습니다…….

나는 정기적으로 에스파냐로 돌아왔습니다. 그때마다 전쟁의 고통과 그로 인한 파괴의 증거물은 점점 더 무시무시한 모습이 되어 갔지요. 바르셀로나에서만도 광범위한 지역이 폐허가 됐어요. 어딜 가든 파괴되고 남은 건물의 잔해가 있었습니다. 도시에는 피난민이 흘러넘쳤습니다. 식량이 절대적으로 부족했습니다. 나는 병원과 극장 그리고 집 없는 어린이들을 위한 재단에서 연주회를 열었습니다. 어린아이들의 상황은 최악이었어요. 차마 볼 수가 없었습니다.

수천 명의 아이들이 집을 잃고 고아가 됐습니다. 끝없는 공습으로 인해 수천 명이 죽고 부상당했습니다. 바르셀로나에서만 수백 건의 대량 폭격이 있었습니다. 한번은 파시스트 비행기가 사흘 동안이나 그치지 않고 세 시간마다 시간 맞춰 도시를 폭격했어요. 그때 바르셀로나 시민들에게는 자기방어를 위한 비행기가 한 대도 없었는데 말입니다! 또 공습을 위한 제대로 된 대피시설도 없었고요. 어딜 가도 폭탄을 피할 수 없었습니다.

한번은 리세우에서 리허설을 지휘하고 있었는데 폭탄이 가까운 곳에 떨어지기 시작했습니다. 건물 전체가 흔들렸고 연주자들은 연주회장 여기저기에 흩어져 숨었습니다. 당연한 노릇이지요. 나는 첼로를 집어들고 무대 위에서 바흐의 모음곡을 켜기 시작했습니다. 연주자들이 자기자리로 돌아왔고 우리는 리허설을 계속했습니다…….

한 가지 기적은 국민들의 사기였어요. 엄청난 강적을 상대해 싸우고 있는 군인들의 태도도 물론 영웅적이었지만 도시의 모든 구역에 있는 일반 사람들의 태도 또한 마찬가지였습니다. 그들이 얼마나 용기 있고 위엄 있게 자신들의 임무를 수행해나갔는지 모릅니다! 그런 것은 하나의 거대한 서사시였습니다……. 모든 사람이 "우리는 사수하리라"No pasaran 라는 말을 입에 달고 살았습니다. 누구나 "무릎 꿇고 살기보다는 서서 죽기를 원한다"는 모토를 알고 있었습니다. 그런 말들과 비교해보면 에스파냐 외국인 연대의 창립자인 파시스트 아스트라이 장군의 악명 높은 건배사인 "죽음이여, 영원하라"라는 말은 얼마나 대조적입니까!

우리 국민을 도와주십시오!

개인적으로 내가 겪은 경험 두 가지가 프랑코 군대와 공화국 정부군 사이의 본질적인 차이점을 잘 요약해줍니다. 첫 번째는 프랑코의 보좌관 가운데 하나이며 파시스트의 선전부장이던 케이프 데 야노 장군에 관련된 것입니다. 그는 에스파냐 파시스트의 괴벨스 박사 같은 인물이었지요. 구역질 나고 타락한 인간이었습니다. 전쟁 중에 그는 자기가 장악하고 있던 세비야에서 자주 방송을 했습니다. 대개 공화국 지역의 국민들을 대상으로 하는 그의 방송은 온통 야만스럽고 무례하고 추악한 이야기투성이였습니다. 군대 막사에서나 하는 따위의 저질스런 농담이었지요. 또 그는 프랑코 지휘 아래 있는 무어인 부대가 공화국 정부를 지지하는 여자들에게 어떤 짓을 저지를지 떠벌이면서 협박했습니다. 쓰레기 같은 인간이지요!

어느 날 밤 데 야노가 나에 대해 하는 이야기를 들었습니다. 그의 말은 이랬어요. "파블로 카잘스라고! 그 작자를 잡기만 하면 어떻게 할지 말해줄까? 그 작자가 하는 선동행위를 끝장낼 거야. 그 자식의 팔을 팔꿈치에서부터 잘라버릴 거야! 둘 다 말이야!"

그가 방송에서 이렇게 말하니까 그의 보좌관들이 왁자하게 웃어댔습니다. 방송하는 동안 한 패거리가 그 주위에 둘러앉아 있는 경우가 많았으니까요. 이 이야기가 나에 관한 것이라는 사실은 그리 중요한 문제가 아닙니다. 이는 파시스트들의 정신상태, 문화에 대한 그들의 태도, 특히 그들의 비인간성을 증명해줍니다. 이는 "'문화'라는 말이 들리면 내 손은 권총으로 간다!"고 하던 나치의 헤르

만 괴링과 똑같은 태도지요.

두 번째 일화는 공화국 정부에 관한 것인데, 전쟁이 가장 위기로 치닫던 시기에 일어났습니다. 1938년 가을, 공화국 지지자들에게 상황이 점점 더 절망적으로 되어가고 있던 때였어요. 하루는 가솔이 어린이 구조재단을 위한 특별음악회에서 연주해주겠느냐고 부탁했습니다. 그 음악회는 방송될 예정이었습니다. 물론 하겠다고 했지요. 그러나 처음에는 정부가 어떤 일을 계획하고 있었는지 몰랐습니다. 그들은 내가 연주한다는 사실과 음악회가 열리는 두 시간 동안 공화국 지역의 모든 업무가 중단될 것이라는 예고를 라디오와 신문에 냈습니다. 공장에 있는 노동자들도 도구를 내려놓고 정부관청의 업무도 중단되며 모든 일이 정지되어 모두가 음악에 귀를 기울일 수 있다는 겁니다! 그 음악회는 내게 특별한 의미를 가집니다. 생명을 걸고 싸우고 있는 사람들이 그렇게 심각한 위기의 순간에도 예술과 아름다움에 대한 사랑을 표현할 시간을 어떻게 찾아내는지 보여주는 것이었지요.

그 음악회는 10월 17일 오후에 리세우에서 열렸습니다. 연주회장은 초만원이었습니다. 청중들 중에는 군인들도 많이 있었어요. 대다수가 부상당했고 들것에 실린 군인들이 많았습니다. 아사냐 대통령과 네그린 총리를 포함해 정부 각료 전체와 고위 군 장교들도 참석했습니다. 협주곡 두 곡이 연주됐습니다. 하나는 하이든의 것, 다른 하나는 드보르자크의 것이었지요. 휴식 시간에 나는 라디오로 세계의 민주시민들에게 보내는 메시지를 낭독했습니다. 영어와 프랑스어로 말했지요. "에스파냐 공화국이 말살당하도록 내버려두는

죄를 짓지 마십시오. 이번에 히틀러가 에스파냐에서 이기도록 허용한다면 그 광기의 다음 제물은 여러분이 될 것입니다. 전쟁은 온 유럽과 온 세계로 확대될 것입니다. 우리 국민을 도와주십시오!"

아아, 그러나 그 메시지는 주의를 끌지 못했습니다. 영국에서는 여전히 체임벌린 내각이 정권을 잡고 있었는데, 그들은 막 히틀러와 뮌헨 조약을 맺었고 그의 기분을 거스르지 않으려고 했습니다. 영국과 프랑스의 대다수 국민은 에스파냐 공화국을 돕고 싶어했지만 불개입조약 때문에 우리에게 무기를 줄 수 없다는 것이었습니다. 수천 명의 미국 젊은이들은 에이브러햄 링컨 여단을 만들고 국제여단에 가입해 에스파냐의 민주주의를 위해 싸웠습니다. 그러나 루스벨트 대통령도 우리에게 공감했음에도 불구하고 공화국은 미국으로부터 군대 보급품을 아무것도 사올 수 없었습니다. 에스파냐에 대한 무기수출 금지령 때문이었지요.

여러 해 뒤 전쟁이 끝나갈 무렵, 그 금지령이 크게 잘못된 것이었다는 말을 루스벨트가 내각에 했다고 듣기는 했습니다만……. 공화국에 무기를 판 유일한 나라는 멕시코와 러시아였습니다. 하지만 그런 정도의 보급으로는 히틀러와 무솔리니가 프랑코에게 보내던 막대한 인적, 물적 지원을 상대하기에 역부족이었습니다. 전쟁은 불가항력적으로 점점 그 비극적인 종말을 향해갔습니다…….

나는 가끔 혼자 물어봅니다. 만약 서구 민주국가들이 에스파냐 공화국을 도우러 왔다면 어떻게 됐을까, 그리고 그랬더라면 제2차 세계대전을 예방할 수 있지 않았을까 하고 말입니다. 물론 누구도 역사를 고쳐 쓸 수는 없습니다. 그렇지만 그렇게 했더라면 제2차

세계대전이라는 무시무시한 재난이 일어나기 전에 히틀러를 막을 수 있었으리라는 것은 분명합니다. 우리는 그가 유럽의 나라를 하나씩 집어삼키기 시작했을 때 막았어야 했다는 사실을 잘 알고 있습니다. 에스파냐는 확실히 그 마지막 기회였어요. 또 역사가 반드시 기록해두어야 하는 사실이 한 가지 있습니다. 히틀러와 파시즘에 반대해 민주주의를 수호하기 위해 제일 먼저 무기를 들고 일어선 것이 에스파냐 국민이라는 사실입니다. 에스파냐 국민들의 희생과 영웅심은 온 세계가 본받아야 할 것입니다. 자유를 사랑하는 사람이라면 에스파냐에서 외롭게 투쟁했던 그 사람들을 결코 잊지 말아야 합니다. 나는 그들을 생각하지 않는 날이 하루도 없어요. 그 숭고하고 소중한 친구들, 죽은 사람들, 산 사람들…… 그들은 언제나 나와 함께 있습니다…….

내전이 끝나갈 무렵 내 평생 가장 신기한 일이 일어났습니다. 바르셀로나의 함락이 거의 눈앞에 닥쳤을 때였어요. 프랑코의 부대는 전면공격을 위해 집결하고 있었고 이탈리아 비행기가 끊임없이 폭격하고 있었습니다. 어떤 지역에서는 이미 피난이 시작되고 있었지요. 그런 상황에서 바르셀로나대학이 해산하기 바로 전날, 마지막 공식행사로 내게 명예박사학위를 수여하겠다는 전갈을 해온 것입니다! 나는 호위된 채 서둘러 대학으로 갔습니다. 교수단이 학위 수여식에 참석하기 위해 모여 있었지요. 그들 가운데 여러 사람은 자기 아내와 아이들을 피난시켜야 하는데도 말입니다. 인쇄할 시간도 없었기 때문에, 학위증은 손으로 씌어진 것이더군요. 그런 영광에 어울리는 말을 찾아낼 수 있는 사람이 있을까요?

산살바도르에 사는 내 동생과 가족들에게 작별을 고하고 프랑스를 향해 내 나라를 떠난 것은 그 며칠 뒤였습니다. 이미 30년도 더 전의 일이에요. 그 후 내내 나는 망명자 신세입니다.

나의 무기 첼로

고향 같은 프라드

전쟁과 혁명으로 얼룩진 20세기에 전 세계적으로 피난민들이 고국을 떠나는 사건이 도대체 몇 번이나 발생했을까요! 피난이란 원래 어떤 경우든 인간이 겪는 고통의 서사시일 수밖에 없지만, 1939년 초반 에스파냐를 떠나는 반파시스트 피난민들의 행렬만큼 참혹한 상황에서 이루어진 경우는 일찍이 없었을 겁니다. 50만 명이상의 피난민이 한겨울에 피레네산맥을 넘어 길을 재촉했습니다. 어른 아이 할 것 없이 모두가 지독한 추위 속에서 산맥을 넘으려고 애를 썼지요. 바르셀로나에서 나가는 모든 길이 온통 피난민으로 가득했습니다. 몇몇은 차나 트럭 또는 수레를 타고 갔지만, 수만 명의 대부분의 사람들이 보잘것없는 소지품 꾸러미를 손에 든 채 무거운 발걸음을 옮겼습니다. 그 비참한 여정에서 수많은 환자와 노인들이 죽었어요. 밤에는 비와 눈이 내려 몸이 꽁꽁 얼어붙었고 사람들은 큰길가의 밭고랑이나 마을의 길거리에서 잠을 잤습니다. 그들이 프랑스 국경 가까이로 피난하는 동안 파시스트 비행기는 계속 기총소사와 폭격을 해댔어요.

그 피난 행렬에는 에스파냐의 가장 훌륭하고 고귀한 사람들이 있

었습니다. 그들은 자유를 최고의 이념으로 숭배하며 독재에 굴복하지 않으려는 군인, 시인, 노동자, 대학교수, 법률가, 농민 들이었습니다.

　그런 용기 있고 고통받는 영혼들이 프랑스에 도착한 뒤 영광스럽고 자비로운 대접을 받았으리라고 생각하겠지요. 그러나 현실은 그렇지 않았어요. 뮌헨에서 히틀러와 협상을 한 프랑스 달라디에 정권은 반파시스트 피난민들에게 동정심이라곤 손톱만큼도 보여주지 않았습니다. 공개적인 압력에 밀려 마지못해 망명처를 허락했을 뿐입니다. 겁에 질린 동족들이 파리에 있던 나를 만나러 왔기 때문에 국경에서 어떤 일이 일어나고 있는지 알게 됐어요. 그들은 말했습니다. "무장 수비대가 우리 국민들을 수용소에 가두고 있어요. 우리 국민들을 마치 적이나 범죄자처럼 다루고 있습니다." 어떻게 그런 일이 일어날 수 있는지 도저히 믿을 수 없었지만, 곧 내 눈으로 그런 수용소들을 목격하게 됩니다……

　내전 막바지에 파리에 도착하자 내 친구인 모리스와 폴라 아이젠버그는 자기들과 함께 지내자고 나를 설득했어요. 그들은 나를 따뜻하게 보살펴주었지요. 다정하고 따뜻한 마음씨였습니다. 하지만 그들이 아무리 많은 배려를 베풀어주어도 내게 있는 괴로움은 치유될 수 없었어요. 조국에 떨어진 불행이 나를 짓누르고 있었으니까요. 프랑코가 바르셀로나와 다른 도시들에게 어떤 보복을 저질렀는지 알고 있었습니다. 수천 명의 사람이 투옥되거나 처형당했어요. 야만적인 독재자가 내 사랑하는 나라를 극악무도한 감옥으로 만들어버렸습니다. 처음에는 내 동생과 가족들이 무슨 꼴을 당했는지

도 알지 못했지요. 산살바도르에 있는 내 집을 파시스트 부대가 점령했다는 소식을 들었습니다. 끔찍한 생각을 머리에서 몰아낼 수 없었습니다. 생각들이 파도처럼 밀려들었습니다. 그 속에 빠져 죽을 것 같았어요. 나는 방에 들어앉아서 블라인드를 모두 내리고 어둠을 뚫어지게 쳐다보고만 있었습니다. 혹시나 고통에서 놓여날 수 있는 일종의 망각 같은 것을 어둠 속에서 찾아내려고 했는지도 모르지요. 그러나 여러 장면들이 끝없이 내 눈앞을 스쳐갔습니다. 전쟁 중에 목도한 참상, 어린 시절의 장면들, 사랑하는 사람들의 얼굴, 폐허가 된 도시들, 울고 있는 여자와 어린이들…… 나는 그 방에 여러 날 틀어박혀 있었습니다. 움직일 수가 없었어요. 아무도 만날 수 없었고 이야기를 할 수도 없었습니다. 아마 미치기 직전이거나 죽음 직전이었을 겁니다. 정말 살고 싶지 않았어요.

마침내 아이젠버그는 바르셀로나 출신의 오랜 친구인 구아로를 만나보라고 설득했습니다. 나중에 구아로는 나를 보고 굉장히 놀랐다고 하더군요. 거의 알아보지 못할 지경이었다는 거지요. 나는 그와 여러 시간 이야기를 나누었습니다.

"당신은 파리에 더 이상 있으면 안 되겠어요. 즉시 떠나야 합니다."

그는 프랑스 남부의 에스파냐 국경 가까이에 있는 어떤 작은 마을로 가라고 권했습니다. 거기는 프랑스령 카탈루냐의 프라드라는 곳이었어요. "거기에는 우리나라 말을 하는 사람들이 많이 살아요. 거기서는 카탈루냐에 있는 것 같은 기분이 들 겁니다."

그래봐야 소용없다고 말했지만 그는 계속 권했습니다. "거기서

는 근처 피난민 수용소의 동족들과 가까이 있을 수 있습니다. 그들에게는 당신 도움이 필요해요. 아주 많이 필요하지요."

마침내 나는 1939년 봄에 프라드로 가게 됐습니다. 그때는 그 뒤 17년을 피레네산맥 속 이 작은 마을에서 보내게 되리라고는 상상도 못했지요. 마음속에는 슬픔이 남아 있었지만 그곳의 주변 환경에서 안식을 찾을 수 있었습니다. 마을의 꼬불거리는 자갈길과 하얗게 씻긴 빨간 타일 지붕의 집들, 그리고 활짝 피어 있는 아카시아 나무들. 이런 모습을 보면 프라드는 어린 시절부터 내가 알아온 카탈루냐 마을들 가운데 하나라고 해도 될 정도였습니다. 주변 시골도 마찬가지로 눈에 익었습니다. 아름다운 무늬를 그리는 과수원과 포도밭, 고대 로마의 요새들이 있었고, 측면에 중세 수도원들이 매달린 듯 지어져 있는 거칠고 울퉁불퉁한 바위산의 모습은 내 조국 어느 한 지방의 복사판 같았습니다. 실제로 여러 세기 전에는 이곳도 카탈루냐 국가의 한 부분이었어요.

나는 프라드의 어떤 호텔에 방 하나를 얻었습니다. 그랑호텔이라는 곳이었어요. 시설은 대단치 않았지만 내 작은 방 창문에서 바라다보이는 전망은 정말 왕에게나 어울릴 만했습니다. 가까이에는 카니구산이 하늘을 향해 솟아 있었어요. 우리가 사랑하는 카탈루냐 시인, 하신토 베르다게르의 작품에서도 이 장대한 산이 찬양됩니다. 카탈루냐인들에게는 특별한 의미를 가지는 산이에요. 그 산의 산마루 한 군데에 외따로 장대하게 올라앉아 있는 것이 성 마르틴 사원입니다. 그곳은 11세기 초, 기프레드 백작이 세운 것이지요. 전설에 의하면 카탈루냐 왕조의 창시자인 백작의 증조할아버지가 노

란색 바탕에 줄무늬 네 개가 있는 카탈루냐 깃발을 만들었다고 합니다. 그는 전투에서 치명적인 부상을 당하고 죽어가면서 자기 피에 손가락을 담갔다가 자기 방패 표면에 죽 내리그었습니다. 그리고 말했습니다. "이것을 우리 깃발로 하라."

고통이여!

프라드에 도착한 직후, 나는 에스파냐 난민들이 수용된 수용소를 찾아갔습니다. 리베살테스, 베르네, 르불루, 세트퐁, 아르겔레 등 근처에만도 여러 곳이 있었어요. 내가 목격한 광경은 단테의 『연옥』의 한 장면이라고나 할까요? 어른 아이 할 것 없이 수만 명이 마치 짐승처럼 한꺼번에 가시철망으로 둘러쳐진 텐트와 찌그러진 시설에 수용되어 있었습니다. 그런 걸 주거시설이라고 할 수 있을까요. 위생시설이나 의료시설은 아무것도 없었습니다. 물도 거의 없었고 식량도 수용자들이 간신히 굶어죽지 않을 정도밖에는 없었습니다. 아르겔레의 수용소가 전형적인 사례였어요.

여기에는 십만 명 이상의 피난민들이 해변가의 모래언덕 사이 노천에 모여 있었습니다. 겨울이었는데도 아무런 거처도 제공되지 않았지요. 사람들은 축축한 모래에 구덩이를 파서 혹독한 바람과 퍼붓는 비로부터 몸을 막아보려 했습니다. 불을 피우려고 모아온 표목 조각은 금방 동이 나버렸어요. 그렇게 노천에 있었던 탓에다 굶주림과 질병으로 인해 수십 명이 죽었습니다. 내가 도착했을 때 페르피냐의 병원은 환자와 죽어가는 사람들로 넘치고 있었습니다.

수용소의 이런 끔찍한 상황에 대해 알게 되자 내 임무는 오직 하

나뿐이라는 사실을 깨달았습니다. 운 좋게 나처럼 통행이 자유롭던 친구 몇 명과 함께 우리는 즉각 피난민 구호조직을 짜기 시작했어요. 그랑호텔에 있는 내 방이 사무실이 됐지요. 우리는 프랑스, 영국, 미국, 그 밖의 다른 나라들에 있는 단체나 개인들에게 편지를 써서 피난민들의 비극적인 도피에 대해 설명하고 어떤 종류든 도움을 청했습니다. 나 자신도 수백 통의 편지를 썼습니다. 반응은 놀라울 정도였어요. 식량과 의류 구호품, 의료 지원, 후원금이 프라드로 쏟아져 들어왔습니다. 우리는 끝없이 서신을 주고받고 구호품 상자들을 수용소로 가져갈 트럭에 실으면서 밤낮 없이 쉬지 않고 일했습니다. 가끔 나는 보급품 분배를 돕기 위해 트럭에 함께 타고 수용소에 갔습니다. 물론 결코 충분하지는 않았지요. 절망적일 정도로 도움이 필요한 사람이 너무나 많았으니까요!

나는 수용소를 최대한 자주 방문했습니다. 사실은 갈 때마다 두려웠어요. 그곳의 고통을 보고 돌아온 뒤에는 밤에 잠을 이룰 수 없을 정도였거든요. 그러나 수용자들이 외부의 동족과 이야기하기를 얼마나 고대하는지 알고 있었기 때문에 가지 않을 수 없었습니다. 나는 여러 수용자들과 서신왕래를 시작했어요. 특히 너무 먼 수용소에 있기 때문에 정기적으로 갈 수 없는 사람들과는 편지를 했습니다. 격려의 말을 해주고 기금을 보내든 어떻게든 해서 그들이 겪는 고통을 덜어줄 방법을 찾기 위해 편지와 카드를 쓰는 데 몇 시간씩 보냈습니다. 이런 노력이 처량하리만큼 불충분한 줄은 하늘이 아십니다. 그러나 그 사람들은 이런 소소한 것에도 고마워했어요! 이들은 자신들에게 떨어진 불운을 정말 용기 있고 위엄 있게 감내

했습니다!

얼마 지나자 바르셀로나에서부터 잘 알고 지내던 시인인 후안 알라베드라가 이 일에 합류했습니다. 그는 대단한 에너지와 다양한 재능을 가졌었지요. 공화국 시절에는 콤파니스 대통령의 보좌관을 지냈고, 전쟁 막바지에 자기 아내와 두 아이를 데리고 국경을 넘어 탈출했습니다. 그는 수용소의 상황을 잘 파악하고 있었어요. 이 재능 있는 예술가 자신도 거처할 곳을 간신히 마련하기 전에는 여러 주 동안 수용소에 있었습니다. 그리고 이제는 그랑호텔의 내 옆방을 차지하고 있지요. 우리는 떨어질 수 없는 동지가 됐어요. 그는 특히 내 건강에 신경을 써주었습니다. 나는 심한 두통과 현기증으로 고생하고 있었는데 나더러 일을 너무 많이 하려 한다고 했습니다. 물론 그 말이 사실은 아니었어요. 수용소 사람들과 비교하면 나는 얼마나 잘 지내는 편이었겠어요! 그는 지팡이를 하나 주고 밤중에 내게 무슨 일이 생기면 그걸로 자기 방 벽을 두드리라고 했습니다.

가끔씩 피난민 구호를 위한 기금을 마련하기 위해 나는 파리와 프랑스의 여러 도시에서 자선음악회를 열곤 했습니다. 다른 여러 나라에서도 와달라는 초청을 받았지만 받아들일 수가 없었습니다. 해야 할 일이 프라드에 너무나 많았으니까요. 나는 절대로 한 번에 이틀 이상 다른 곳에서 지내지 않았습니다. 그리고 연주하기 어렵다고 느낄 때가 상당히 자주 있었습니다. 편지를 너무 많이 썼기 때문에 손이 떨리는 증세가 생겼거든요.

멀어진 코르토

에스파냐 내전이 끝난 뒤 6개월도 채 못 된 그해 9월, 내가 두려움 속에서 예견한 대재앙이 일어났습니다. 만약 에스파냐에서 히틀러를 막았다면 일어나지 않았을 수도 있으리라고 경고했던 재난이지요. 히틀러가 폴란드를 침공해 제2차 세계대전의 고삐를 풀어놓은 것입니다.

나는 영국과 미국에 있는 음악가와 다른 친구들에게서 온 편지더미에 파묻힐 지경이었어요. 프랑스를 떠나 자기들 나라에 와서 살라고 아우성이었지요. 그들은 내 안위를 걱정했고 음악생활을 계속하게 해주려고 여러 가지 엄청난 기회를 마련했습니다. 정말 감동 받았어요. 미국에서 온 제안 가운데는 음악회를 몇 차례만 열면 25만 달러를 주겠다는 이야기도 있었던 걸로 기억합니다. 그러나 나는 지금 내가 있어야 할 자리는 프랑스라는 사실을 그 어느 때보다도 잘 알고 있었지요. 여기서 내 경력이 시작됐고 세계의 문이 나를 위해 열렸습니다. 가장 오래되고 소중한 사람들과의 관계가 여기에 있습니다. 그러니 어떻게 이 나라를 떠날 수 있겠습니까? 제2의 집이나 마찬가지인 이 나라가 고통받고 있는 시점에서 말입니다. 그리고 더 결정적인 것은 수용소에 있는 내 동족들에 대한 임무였어요. 나는 이따금씩 자선음악회를 열면서 피난민들과 함께 계속 일했습니다.

1940년 여름, 전쟁은 비참한 방향으로 전환해 새롭고 결정적인 상황이 전개됐습니다. 히틀러의 군대가 돌연 서쪽으로 방향을 돌린 것이지요. 독일군은 한 달도 채 안 되어 네덜란드와 벨기에를 휩

쓸고 지나와서 프랑스로 깊이 침공해 들어왔습니다. 연합군은 모든 전선에서 후퇴하고 있었습니다. 프랑스의 저항은 와해되는 것 같았고 고위층의 누군가가 배신자라는 소문이 나돌았어요. 7월 초순의 어느 날, 독일군이 파리 근처까지 접근했다는 소식이 들려왔습니다. 프랑스의 수도가 함락되고 프랑스가 항복하는 일이 바로 눈앞에 닥친 겁니다. 또 프랑코가 프랑스에 언제든지 선전포고를 하고 피레네를 넘어와 프랑스령 카탈루냐를 점령하리라는 보고도 있었어요.

알라베드라와 나는 프라드를 떠나야겠다고 결정했습니다. 거기에 남아 있는 건 나치와 에스파냐 파시스트들의 손에 떨어진다는 것을 의미했습니다. 우리는 곧 보르도에서 미국으로 출항할 예정인 샹플랭호에 탑승할 수 있을 거라는 이야기를 들었어요. 그러나 보르도까지는 340킬로미터가 넘는 거리였고 모든 공공 교통수단은 사실상 정지 상태였지요. 알라베드라는 거기까지 운전해주겠다는 택시 운전수 두 명을 겨우 구했습니다. 서류철에 있는 편지들은 모두 불태웠습니다. 히틀러나 프랑코의 부대가 프라드에 들어오면 그런 편지들이 반파시스트 피난민들을 색출하고 체포하는 데 악용될까 봐 걱정됐거든요. 우리는 급히 짐을 몇 개 챙겨 들고 알라베드라의 아내와 아이들, 또 몇 명의 친구들과 함께 택시 두 대를 나눠 타고 떠났습니다.

보르도도 온통 혼란 그 자체였어요. 수천 명의 사람들이 시내에서 우왕좌왕 돌아다녔습니다. 사람들은 독일을 피해 남쪽으로 탈출할 방도를 찾고 있었습니다. 거리는 가구와 그 밖의 다른 소지품을

가득 실은 트럭과 수레, 자동차로 가득했지요. 어디를 봐도 정신없이 혼란스런 광경뿐이었습니다. 유언비어가 마구 퍼졌습니다. 어떤 사람들은 나치의 기갑부대가 오고 있다고 했고 다른 사람들은 이 도시가 곧 폭격당할 것이라고 했어요. 알라베드라는 우리가 타고 갈 수송편을 확보하는 일에 착수했습니다. 나는 몸이 너무 아파 아무런 도움이 못 됐어요. 알라베드라는 내 오랜 친구이자 동료인 코르토가 그 도시에 있다는 것을 알고 만나러 갔습니다. 코르토는 프랑스 당국과 통하는 영향력 있는 사람이었으니 우리를 도와달라고 부탁하려는 것이었지요. 그러나 코르토는 자기가 해줄 수 있는 게 아무것도 없다고 했습니다. 내가 얼마나 몸이 아픈지를 알라베드라가 전하자 코르토는 그냥 "그에게 내 안부를 전해주고 몸이 낫기를 바란다고 말해주시오"라고만 할 뿐이었습니다. 나를 만나러 오지도 않았어요. 그때는 그의 태도가 이해되지 않았지요. 슬프게도 얼마 지나지 않아 코르토는 공공연한 나치 협력자가 되었고 그제서야 내게 왜 그런 태도를 취했는지 알 수 있었습니다. 사람들이 공포나 야망 때문에 하는 짓을 보면 정말 끔찍한 게 많아요…….

무슨 수를 썼는지 모르지만 알라베드라는 용케도 샹플랭호를 타고 갈 배표와 여권을 얻는 데 성공했습니다. 배가 기항할 예정인 곳으로 가려고 준비하던 와중이었어요. 독일 비행기가 샹플랭호를 폭격해 격침시켰다는 소식이 들려왔습니다!

우리는 어찌할 바를 몰랐습니다. 모두 굶주리고 지쳐 있었지만 보르도에서는 어디서도 호텔 방이나 거처를 구할 수가 없었어요. 카페에서 음식을 살 수도 없었습니다. 그래서 결정했습니다. 유일

한 선택은 프라드로 돌아가는 것뿐이라고. 우리는 타고 온 택시로 다시 출발했습니다. 돌아가는 길은 끝나지 않을 것 같았어요. 도로는 군부대와 피난민들로 가득했고 우리는 기는 듯이 나아갔습니다. 돌아가는 데 이틀이 걸렸어요. 첫날 밤은 택시 안에서 잤습니다. 마침내 둘째 날 한밤중 무렵에 프라드에 도착했지요.

그랑호텔 앞에 차가 닿아서 보니 문들에는 빗장이 질러 있었습니다. 알라베드라가 문을 두들겼더니 호텔 주인이 창문으로 몸을 내밀었어요. 우리가 되돌아온 연유를 말하자 주인은 우리 방에 다른 사람들이 들어 있다고 말했습니다. 알라베드라가 밤을 지내게 침대라도 얻을 수 없느냐고 물었어요. 내가 몸이 아프다는 이야기도 했지요. 호텔 주인이 말했습니다. "독일군이 언제 들어올지 모르는데 내가 카잘스에게 방을 내준 줄 그 사람들이 알면 어떻게 하라구요? 카잘스가 나치의 적인 줄은 세상이 다 알잖아요. 내 가족도 생각해야지요."

언쟁으로 시끄러워지자 근처 담배 가게 주인이 잠에서 깼습니다. 그가 우리를 재워주었어요. "여러분, 용서하세요. 제 집에 남은 침대는 없지만 최소한 머리를 가릴 지붕은 있습니다."

우리는 그의 집 마루 위에서 잤습니다. 나는 여러 해 동안 사람들에게 매우 후한 대접을 받아왔고 여러 가지 선물도 받았습니다. 그러나 그날 밤 담배장수의 초라한 집에서 얻은 거처보다 더 귀중한 선물은 없었던 것 같아요.

다음 날 우리는 프라드의 한 아파트에 임시 거처를 구했습니다. 조금 지난 뒤에는 마을 외곽의 집에 세를 얻을 수 있었지요. 그 집

은 길 안쪽의 아름다운 정원과 나무 사이에 있는 작은 2층집이었습니다. 알라베드라는 1층을 썼고 나는 처마 밑 방을 썼습니다. 약간 고색창연한 피아노 한 대를 얻어 첼로와 함께 이사했지요. 그 집에는 빌라 콜레트라는 이름이 붙어 있었어요. 나는 그 뒤로도 그곳에 10년을 머물렀습니다.

카니구산의 종소리

프랑스가 항복하고 늙어버린 페탱 원수가 비시 정권을 수립하는 바람에 프라드에 있는 우리의 상황은 점점 더 위험해졌어요. 프랑스 남부는 아직 나치에 점령되지 않았지만, 파시스트 동조자와 협력자들은 온 사방에서 설쳐댔습니다. 나는 다시 한번 수용소에 있는 에스파냐 난민들을 돕기 위한 일을 찾아 나섰습니다. 페르피냥과 마르세유, 그 밖의 다른 도시에서 자선음악회를 열었습니다. 그러나 상황은 점점 더 어려워졌어요. 피난민들의 고생은 전보다 더 심해졌습니다. 많은 사람이 노동연대라는 곳에서 강제로 노동하도록 내몰렸는데 그건 노예노동과 조금도 다르지 않았어요. 한 달, 또 한 달, 시간이 지날수록 점점 더 긴장된 분위기가 깔렸습니다. 어떤 마을 사람들은 드러내놓고 적대적이었어요. 친했던 사람들도 거리에서 나를 만나면 피해 갔습니다. 그들이 무엇인가에 압력을 받고 있었고, 또 어떤 일로든 나와 연관되면 파시스트들에 의해 처형될까봐 두려워한다는 것을 알고는 있었지요. 그렇지만 그때는 힘들었어요. 어떤 때는 세계로부터 고립되어 있고 모든 활력이 사라진 것 같았습니다.

그런데 반대로 바깥 세계에 있으면서 나로부터 단절됐다고 느낀 사람들도 있었어요. 내게 무슨 일이 일어났는지 도저히 알 길이 없었던 사람들이었지요. 나중에 알게 된 일이지만, 미국에서 발간된 한 보고서에 내가 에스파냐로 송환되어 몬주익의 지하감옥에서 처형을 기다리며 하루하루 초췌해져가고 있다는 소식이 실렸다고 하더군요! 그렇습니다. 상황은 실제 현실보다 더 부풀려질 수도 있었습니다. 내 친구인 모리스 아이젠버그가 그때 미국에 이주해 있었는데 내가 알기로는 그가 『뉴욕 타임스』에 편지를 써서 그런 헛소문을 부정하고 내가 아직 살아 있으며 가끔씩 피난민을 위한 자선 음악회를 열고 있음을 말해주었다고 해요.

물론 생활이 항상 비참한 건 아니었습니다. 아무리 최악의 상황이 닥친다고 한들 결코 그렇게는 안 될 거예요. 프라드 주민들 가운데 몇몇 친구들은 여전히 아무도 모르게 나를 만나러 왔습니다. 그들이 방문하면 마음이 따뜻해졌지요. 또 내게는 알라베드라라는 동지와 빌라 콜레트에 사는 우리의 작은 공동체가 있었습니다. 또 자유로운 카탈루냐인들 몇몇과 계속 연락을 취하고 있었습니다. 그들 가운데 한 사람은 내 오랜 친구인 시인 가솔이었어요. 예전 공화국 시절 카탈루냐 자치정부의 문화장관이던 사람 말입니다. 그러고 보니 우리의 지속적인 동지애 때문에 한번은 우리 둘 다 곤경에 빠진 적이 있었어요!

우리는 서로에게 너무나 좋은 자극제였어요. 함께 모이기만 하면 신나는 아이디어를 떠올리곤 했습니다. 프라드에 있던 어느 날 정말 좋은 생각이 떠올랐어요. 마을에서 몇십 킬로미터 떨어진 카니

구산의 기슭에 성 미셸드쿡사 사원이 있었습니다. 9세기에 카탈루냐 수도원으로 건립돼서 중세에는 예술과 종교의 중심지였지요. 그 뒤에 이 외딴 사원은 돌보는 사람 없이 버려져 있었습니다. 에스파냐 공화국 시절 카탈루냐의 리폴마을 주민들은 그곳의 종탑에 근사한 종을 보냈어요. 가솔과 나는 카탈루냐에 대한 애국심이 여전히 살아 있음을 보여주는 표시로 그 사원에 가서 종을 치자고 합의를 보았지요! 우리는 가서 종을 울렸습니다. 잊을 수 없는 순간이었어요. 오래된 원기둥과 아치, 그림자가 드리워진 수도원의 낡은 판석들의 고요함 속에서 바다 같은 종소리가 주위에 있는 산자락 사이로 울려퍼질 때! 그러나 비시 정부는 그 순간의 의미를 인정하지 않았어요. 우리가 한 행동이 마을 사람들을 통해 그들에게 전해지자 말썽이 생겼습니다. 페르피냥의 신문은 1면 기사에서 가솔과 나를 공산주의자, 아나키스트라고 비난했습니다. 심지어 암살자라는 말까지 했다니까요! 물론 우리는 어느 것도 아니었습니다. 그저 카탈루냐 시인과 음악가일 뿐이었지요.

당시 우리가 받을 수 있는 유일한 정보원은 비시 정부의 선전도구인 페르피냥의 신문밖에 없었습니다. 그런 것을 읽으면 정말 기분이 우울해집니다. 비시 정부가 통제하는 라디오 방송을 들어도 마찬가지였지요. 그러나 우리에게는 비공식적인 또 다른 정보 루트가 있었어요. 영국의 BBC 방송이었지요. 아무리 사태가 나빠지더라도 우리는 거기서 희망을 얻고 사기를 유지할 수 있었습니다. 한밤중에 런던에서 오는 그 뉴스 한 토막 한 토막을 우리가 얼마나 귀중하게 맛보았는지 아무도 모를 거예요! 1941년의 러시아 침공과

추축국 대항 전쟁에 미국이 개입한 소식을 안 것도 BBC 방송을 통해서였습니다. 우리는 파시스트의 암흑세력이 궤멸되는 것은 오직 시간문제일 뿐이라고 확신했어요. 다음 해에 연합군 편에서 군사활동이 증대되고, 스탈린그라드에서 독일군이 처참한 패배를 당했으며, 북아프리카에서 영미연합군이 얻은 커다란 승리에 대해서 알게 된 것도 BBC를 통해서였습니다. 그런 승리 소식을 들으면서 우리가 얼마나 환희에 떨었던지!

그러나 당장 눈앞에 닥친 상황 변화가 그런 환희를 방해했습니다. 그해 겨울 연합군 상륙을 예상한 히틀러는 대륙 방어를 위해 남부 프랑스 전체를 점령했습니다. 프라드에도 독일 군대가 배치됐습니다. 생애 최초로 저 가증스런 하켄크로이츠 휘장을 단 사람들 속에서 살게 된 거지요. 히틀러가 독일에서 권력을 잡은 그 순간부터 나는 그 나라에서 연주를 거부했습니다. 그렇게 소중한 베토벤과 바흐의 나라인데도 말입니다. 그러나 이제는 나치가 내게로 왔습니다. 우리는 사실상 독일군의 포로였어요.

예전 상황이 나쁜 수준이었다면 이제는 거의 견딜 수 없을 정도가 됐다고 해야겠군요. 알라베드라와 나는 끊임없는 나치의 감시 아래 놓여 있었습니다. 우리는 잘 알려진 파시즘의 적이었으니까요. 뿐만 아니라 그 지역에서 활동하기 시작한 프랑스의 마키당 파르티잔들이 수용소에서 탈출하거나 피레네산맥을 넘어온 에스파냐 피난민들과 연합했는데 우리가 그들과 연락하고 있지 않나 하는 의심을 받았습니다. 정기적으로 게슈타포가 와서 집을 수색했습니다. 무얼 찾으려는 건지 도저히 짐작할 수 없었어요. 그런 사람들의 마음

이 돌아가는 행태를 어떻게 설명할 수 있겠어요? 어쨌든 그들이 뭔가를 찾아낼 때 나도 그제서야 그게 목표였다는 걸 알게 되었어요. 상황은 더 악화됐지요. 나치의 친구로 위장하고 있는 친구 하나가 알려주기를, 알라베드라와 내 이름이 포로들 가운데 처형과 체포의 대상이며 위험 인물 명단의 첫머리에 올라 있었다고 했습니다.

왜 이리 멀고 가파른가

나는 항상 체포될 각오 속에서 지냈습니다. 그러나 아마 나치도 실제로 그런 행동을 한다면 너무 큰 소동이 일어날까봐 걱정했던 것 같습니다. 내 친구들이 여러 나라에 많이 있다는 건 그들도 아는 사실이니까요. 예를 들면 프라드에 독일군이 진주한 직후 토스카니니Toscanini, 1867-1957, 오먼디Ormandy, 1899-1985 등등 미국의 유명한 음악가 그룹이 독일 정부에 내가 프랑스를 떠나서 포르투갈에 안전하게 갈 수 있도록 보장해달라는 청원을 낸 일이 있었습니다. 그리고 나치 정부에서조차도 음악 애호가라고 자처하는 인물들의 영향력이 조금은 살아 있었던 모양이지요.

나는 자유로운 처지이기는 했어요. 이 말은 곧 가택연금에 해당하는 상태였다는 의미지요. 그렇지만 내 생존은 문자 그대로 살아남기 위한 투쟁이 됐습니다. 식량은 예전에도 부족한 수준이었지만 나치의 배급제도 아래서는 더 지독해졌어요. 그들은 우리에게 배당되어야 할 물품을 주민들 가운데 자기들에게 우호적인 사람들에게 나누어주고 나머지는 굶주리게 할 작정이었습니다. 빌라 콜레트에서 우리가 먹은 식사는 거의 대부분 익힌 순무와 콩 그리고 야채뿐

이었습니다. 우유나 고기는 들어보지도 못할 사치품이었어요. 감자를 한두 개 구하면 축하할 만한 일이었습니다. 병이 나도 약도 없었어요.

또 하나의 문제는 겨울의 추위였습니다. 석탄도 없었고 나무도 거의 구할 수 없었습니다. 나는 매일 밖으로 나가 지팡이를 짚고 절룩거리면서 나무에서 떨어진 가지와 줄기들을 주웠습니다. 집 안에서나 밖에서나 코트를 입고 있었어요. 나는 원래 추위에 약했는데 이제는 류머티즘이 나를 괴롭히기 시작했지요. 연습은 계속했지만 첼로를 켜기가 점점 더 어려워졌습니다. 그 기간 내내 나는 지치고 병든 상태였어요.

1943년 여름에 한 가지 사건이 일어났습니다. 지금 돌이켜 생각해보면 그 일이 있었기에 내가 나머지 전쟁 기간을 버텨낼 수 있었던 것 같아요. 내 오라토리오인 「엘 페세브레」를 작곡하기 시작한 겁니다. 말할 필요도 없는 일이지만 당시 내게는 그 작업이 정말 필요했습니다. 다른 일들도 흔히 그렇듯이 오라토리오 작업 또한 뜻밖의 동기로 인해 시작됐지요.

어느 날 우리는 카탈루냐 언어와 시의 축제가 페르피냥에서 열릴 예정이라는 소식을 들었습니다. 카탈루냐 언어로 씌어진 작품에 상을 수여한다는 소식이었어요. 알라베드라는 내게 말하지 않은 채 에스파냐에서 피레네를 넘어올 때 가지고 온 공책에 써두었던 시를 제출했습니다. 여러 해 전 그가 바르셀로나에 있을 때 다섯 살 난 딸인 마시아를 위해 써준 장시였습니다. 사실은 마시아의 부탁으로 씌어진 시였어요. 크리스마스 이브에 자기들이 함께 만든 작은 말

구유 옆에서 노래하려고 말입니다.

알라베드라의 시는 페르피냥의 축제에서 일등상을 탔습니다. 나는 거기서 그 시가 낭송되는 것을 듣고 그 아름다움에 감동했습니다. 정말 단순하면서도 깊이가 있었어요. 마치 예수 탄생의 이야기 그 자체 같았지요. 그래서 그 시를 가사로 하는 노래를 지어야겠다고 마음먹었습니다. 알라베드라에게는 내 의도를 알리지 않았어요. 축제 다음 날부터 내 방에서 몰래 작곡하기 시작했습니다. 다음 달, 6월에 있던 알라베드라의 수호성인 축일, 즉 성 요한의 축일에 그를 포옹하고 생일 축하를 해준 뒤 깜짝 놀랄 선물이 있다고 말했습니다. 그리고 그를 피아노로 데리고 와서 가사를 읊으면서 작곡한 것의 첫 부분을 들려주었지요. 그리고 전체 시를 음악으로 작곡하려는 계획에 대해 이야기해주었습니다…….

그 뒤 2년 동안 나는 꾸준히 작곡했습니다. 작업 시간을 유지하는 일이 항상 쉽지는 않았어요. 시간을 잡아먹는 다른 일거리도 있었고 너무 허기가 져서 제대로 음악에 정신을 집중할 수 없을 때도 있었지요. 그러나 매일 아침, 피아노로 바흐를 연주한 뒤 제일 정신이 맑을 때, 몇 시간 동안 작곡에 열중합니다. 우리에게 닥쳐온 의혹과 슬픔, 궁핍은 엄청났지만 그 일은 내 정신을 풍요롭게 했어요. 나는 잔혹한 전쟁 한가운데서 평화의 왕자에 대한 음악을 쓰고 있었습니다. 그 이야기에는 인간의 고통이 포함되어 있지만 인류의 긴 불행이 끝나고 다시 인류가 행복하게 되는 순간에 관한 이야기도 들어 있습니다.

크리스마스가 되자, 친구들과 나는 오라토리오 가운데 이미 완성

된 부분을 가지고 작은 축하 행사를 했습니다. 내 방에 모여 피아노를 둘러싸고 요셉과 어부, 노동자와 농부의 노래를 부르고, 세 현자와 천사들의 합창을 부릅니다. 우리 목소리는 낙타와 양을 치는 목동들의 합창에 있는 그 슬픈 질문과 만날 것입니다.

우리가 넘어야 할 산들은
왜 이리 가파른가……
이렇게 지쳐 있는데
우리가 지나가야 할 타국 땅은
왜 이리 먼가…….

나치의 초청

어느 날 아침, 내 방에서 「엘 페세브레」 작업을 하고 있는데 집 앞에 차가 멈추는 소리가 났습니다. 창밖을 내다보았더니 세 명의 독일 장교가 다가오고 있었어요. 그들은 노크를 했고, 내가 집에 있는지 묻는 소리가 들렸습니다. 내가 집에 있다는 사실을 내 친구가 숨기려고 할까봐 겁이 났어요. 그렇게 되면 그가 곤란해지겠지요. 그래서 아래층에다 소리쳤습니다. "올라오라고 하세요."

계단을 올라오는 발걸음 소리를 들으면서 내가 두려워한 그 순간이 왔나보다 하고 생각했습니다…….

장교들은 내 방에 들어와서 발꿈치를 탁 하고 부딪치는 히틀러식 인사를 했습니다. 그 가운데 두 사람은 매우 젊었고 하나는 중년이었습니다. 다들 티끌 하나 묻지 않은 제복을 입고 있었고 군화는 반

짝거렸어요. 잘 먹고사는 덩치 큰 사람들이 들어서니 내 작은 방이 꽉 차는 것 같았습니다. 그들은 공손한 태도였고 존경의 기색까지 보였습니다. 놀라운 일이지요.

그들은 말했습니다. "우리는 당신에게 존경을 바치려고 왔습니다. 우리는 당신의 음악을 매우 숭배합니다. 부모님은 카잘스 씨에 대해 말씀하셨고 당신의 음악회에 가본 이야기를 하셨습니다. 편안하게 지내시는지, 그리고 뭐 필요한 게 없는지 알고 싶습니다. 혹시 석탄이나 음식이 좀더 필요하십니까?"

나는 아니다, 내 친구와 내게는 더 필요한 게 없다고 말했습니다. 그들이 무얼 원하는지 궁금했어요. 호기심에 찬 눈초리로 방을 둘러보다가 한 사람이 질문했습니다. 그가 제일 연장자이고 상관인 게 분명했어요. "왜 이렇게 비좁고 누추한 곳에 남아 계십니까? 왜 에스파냐로 돌아가지 않으세요?"

나는 말했습니다. "나는 프랑코와 그가 대표하는 세력에 반대합니다. 에스파냐에 자유가 오면 나는 갈 것이오. 그렇지만 지금 돌아간다면 내 신념을 밝혀야 하는데 에스파냐에서는 자기의 신념을 이야기하는 사람들은 투옥되거나 아니면 더 나쁜 일을 당합니다."

"그렇지만 당신 음악을 들을 사람조차 없는 이런 지독한 마을에서 살고 싶은 건 아니잖아요?"

"나는 내 의사로 여기에 머무르기를 선택했습니다."

그들이 원하는 게 무언지 곧 밝혀졌습니다. "아시겠지만 당신을 사랑하는 사람이 독일에 많이 있습니다. 누구나 당신 음악에 대해 알고 있습니다. 우리 정부가 당신에게 보내는 초대장을 전달하러

왔습니다. 독일에 와서 독일인들을 위해 연주해주십시오."

"미안하지만 갈 수 없습니다."

"왜지요?"

"내가 에스파냐에 가지 못하는 것과 똑같은 이유가 독일에도 있기 때문입니다."

긴장된 정적이 흘렀습니다. 그들은 서로에게 눈짓을 했고 감정을 통제하려고 애쓰는 것을 느낄 수 있었어요.

그러고 나서 상관이 말했습니다. "당신은 독일에 대해 잘못 생각하시는군요. 총통은 예술이나 예술가의 복지에 큰 관심을 가지고 계십니다. 특히 음악을 사랑하십니다. 당신이 베를린에 온다면 친히 당신 연주에 참석하실 텐데요. 국민들은 당신을 환영할 것이고, 원하신다면 특별열차도 배정해드린다고 말씀드릴 수 있습니다……."

잠시 내 눈에는 이 사람들이 위협이 아니라 웃기는 행동을 하는 걸로 보였습니다. 지독하게 노골적이고 어린애 같았지요. 개인 전용 특별열차라는 이야기를 들으면 내 결정이 조금이라도 달라지리라고 생각했던 모양이지요! 나는 말했습니다. "아니오, 상황이 어떻든 나는 갈 수 없습니다. 당신도 알겠지만 최근 류마티즘이 도져서 고생하고 있어요. 이런 시기에 음악회를 연다는 것은 말도 안 돼요."

한동안 설득하다가 그들은 포기했습니다. 그러더니 그 상관은 자필 서명된 사진을 하나 줄 수 있겠느냐고 물었어요. 아마 자기들이 여기에 왔다는 증거를 윗사람들에게 내놓아야 하는 것 같아서 부

탁을 들어주었습니다. "우리가 여기 있는 동안 개인적인 부탁을 들어주실 수 있습니까? 우리에게 브람스나 바흐를 연주해주실 수 있습니까?" 그 나치 장교가 내 연주를 듣고 싶어하는 마음이 진심이라는 이상한 느낌이 들더군요.

나는 어깨의 류머티즘 때문에 연주할 수 없다고 말했습니다. 그는 피아노로 가서 앉더니 바흐 아리아에 나오는 한 구절을 쳤습니다. 다 치고 나서 그는 말했습니다. "당신 첼로를 보아도 될까요?"

첼로를 케이스에서 꺼내 침대에 놓았고 그들은 그걸 바라보았습니다. "그러면 당신이 독일에서 연주한 것도 바로 이 악기입니까?"

그렇다고 대답했지요. 그들 가운데 한 명이 첼로를 집어들고 다른 사람들은 악기를 쓰다듬었습니다. 갑자기 죽을 것처럼 괴로워졌어요…….

마침내 그들이 떠났습니다. 그러나 자기들 차에 가서도 금방 떠나지 않았어요. 몇 분 동안 차에 앉아 있다가 다시 나오더니 집 쪽으로 오기 시작했습니다. 무슨 일인지 알아보려 현관으로 나갔습니다. 그들은 나더러 거기에 서 있으라고 하고는 사진을 여러 장 찍었습니다. 아마 자기들이 이곳을 방문했다는 보충 증거가 필요했던 모양입니다. 그러고 나서 그들은 차를 타고 떠났습니다.

1944년 여름 연합군이 노르망디에 상륙한 뒤부터 프라드에서는 매일같이 긴장이 더 높아갔습니다. 마키당은 주변 시골에서 게릴라 활동을 강화했고, 독일군은 파르티잔들을 도와준다고 의심되는 모든 사람에 가혹한 수단으로 광포하게 보복했습니다. 누군가 체포됐다거나 포로들이 처형됐다는 소식이 들리지 않고 지나가는 날은 거

의 하루도 없었지요.

수천만 가운데 두 생명

하루는 내 친구의 딸과 약혼한 어떤 청년이 남의 눈을 피해 나를 만나러 왔습니다. 그는 비시의 민병대원이었는데 강제노동을 하러 독일로 보내지는 걸 피하기 위해 민병대에 가입했지요. 그는 민병 대장이 프라드에서 조만간 사람들에 대한 일제 검거가 있을 거라고 했다는 말을 전했습니다. 대장의 말로는 체포될 사람들 가운데 내가 들어 있다는 것이었어요. 대장은 이렇게 말했다고 합니다. "그 카잘스란 작자에게 맛을 좀 보여줘야겠어. 우리에게 반대하면 어떻게 되는지 보여줘야지."

그 젊은이는 용감하게도 나를 변호해 자기 대장에게 발언했습니다. "카잘스는 음악가이지 정치가가 아니에요. 당신이 그를 해친다면 사람들은 절대로 잊어버리지 않을 거예요." 그는 자기가 항의한 것이 조금은 영향을 주지 않았을까 생각했지만 확신할 수 없어서 내게 알려주러 온 것이었어요. 그는 나더러 가능하면 숨어 있으라고 애걸했습니다. 나는 알려줘서 고맙다고 인사하고 그를 진정시키려 갖은 애를 썼어요.

얼마 지나지 않아 최악의 상황에 이르렀습니다. 나치는 야수 같은 보복 행위로 근처의 마을을 불태우고 수많은 주민들을 쏘아 죽였습니다. 며칠 뒤 마키당 한 무리가 프라드로 질풍같이 쳐들어와서 게슈타포 본부를 공격했습니다. 그들은 장교 두 명을 죽이고, 많은 병사들을 부상시켰습니다. 이제 나치가 프라드에 야만적인 보복

을 하리라는 건 누구나 확신할 수 있는 일이었지요. 마을 전체가 공포로 뒤덮였습니다. 사람들은 거리로 나가지 않았습니다. 알라베드라와 나는 언제든 체포되리라고 예상하고 있었습니다.

그런데 이상한 일이 일어났어요. 그건 가끔씩 일어나서 사람들의 운명을 결정짓지만 도저히 예상할 수는 없는 그런 종류의 사건이었습니다. 은퇴한 군인이던 프라드의 시장이 이 지역 전체를 관할하던 독일 장군을 면담하러 페르피냥으로 갔습니다. 그는 장군에게 프라드를 공격한 것에 대해 개인적으로 책임을 지고 싶으며 스스로 항복하러 왔다고 말했습니다. 장군은 그의 행동에 감동받은 것이 분명했어요. 모든 사람이 놀랐지만 그 시장은 체포되지 않았습니다. 그리고 프라드 시민에게는 어떤 보복도 행해지지 않았지요! 몇 달 뒤 독일군이 철수하자 바로 그 시장은 나치 협력자로 체포되어 장기간의 옥살이를 선고받았습니다. 그런 것이 전쟁의 변덕이지요!

나를 위해 위험을 무릅썼던 젊은 민병대원도 프라드가 해방된 뒤 협력행위를 했다는 죄목으로 체포됐습니다. 그가 재판받는다는 사실을 알고 나는 재판관에게 편지를 써서 그의 변호를 위해 증언하고 싶다고 말했습니다. 나는 재판이 진행되는 동안 페르피냥으로 호출됐지요. 다른 세 명의 젊은이가 그와 함께 협력자라는 죄목으로 재판받고 있었습니다. 재판정에서 그들과 같은 의자에 앉았는데 이 세 젊은이가 모두 십중팔구 죽음을 눈앞에 두고 있다고 생각하니 정말 무시무시한 기분이었어요. 결국 그 세 명은 실제로 사형을 선고받았습니다. 그래요, 세 명은 총살당하고 내가 증언한 젊은이

만 살아났습니다. 그는 30년의 징역형을 선고받았어요. 몇 년 뒤에 석방되자 나를 만나러 왔더군요. 그가 말했습니다. "당신께 제 생명을 빚졌습니다."

나는 빚을 갚은 것뿐이라고, 원래 내 생명을 그에게 빚졌던 것이라고 말해주었습니다. 그래서 두 생명이 구해진 것입니다. 사라져 버린 수천만 명 가운데 두 생명! 이렇게 생각한다고 얼마나 큰 위안이 될까요?

침묵! 나는 원칙을 말하자는 겁니다

새의 노래

나는 오랫동안 전쟁과 함께 살았습니다. 에스파냐에서 내전이 일어난 지도 거의 10년이 다 됐어요. 유럽에 평화가 찾아왔을 때 처음에는 이게 꿈이 아닌가 싶었습니다. 말할 것도 없이 프랑스 전역에 환희가 퍼졌지요. 승리와 자유의 공기로 숨이 막힐 지경이었습니다. 내 처지도 정말 크게 변했어요! 모두들 내게 아무리 잘해주어도 충분하지 않다는 식이었습니다. 내 일정은 인터뷰와 리셉션, 여러 단체에서 주는 다양한 학위 수여와 사치스런 연회들로 꽉 차버렸습니다. 가끔 그런 연회에 가 있으면서 나는 몇 달 전에는 지금 저 테이블 위에 있는 반쯤 먹다 남긴 롤빵 하나를 얻을 수만 있다면 무슨 일인들 못했을까 생각하곤 했습니다. 나는 어디서든 수많은 축하객들에게 둘러싸였고 내가 가는 곳에는 어디나 카탈루냐 국기가 휘날렸습니다. 프랑스 정부는 내게 레지옹 도뇌르 대십자훈장을 수여했습니다. 수많은 프랑스 도시가 내게 명예시민증을 수여했습니다. 페르피냥도 그 가운데 하나였지요. 예전에 성 미셸드쿡사 사원의 종을 울렸을 때 날더러 망나니, 암살자라고 비난한 바로 그 신문이 머리기사로 나를 환영했습니다!

배려와 호의야 깊이 고마운 일이지요. 그러나 내 머릿속에는 온통 다른 문제가 꽉 들어차 있었습니다. 수용소에서 풀려나거나 독일의 노예노동에서 귀환하는 내 망명 동포들은 도움이 절실한 상황이었으니까요. 생계수단이 있는 사람은 거의 없었습니다. 많은 사람이 병들고 불구가 되고 거의 굶주린 상태였어요. 또 수많은 프랑스인들도 집을 잃어 곤궁하고 비참한 처지였지요. 해야 할 일이 많았어요! 나는 에스파냐 난민의 구호와 적십자, 그 밖의 다른 유사한 목적을 위한 자선음악회를 열었습니다. 에스파냐 고아들을 위해 세워진 여러 도시의 고아원들을 방문했습니다. 그 모든 어린아이들은 저마다 한 가지씩의 비극을 대변하는 존재였습니다. 그들의 슬픈 눈을 들여다보세요. 자기가 요행히 운이 좋았다고 해서 어느 누가 마음이 편할 수 있겠습니까? 또 내 조국의 감옥은 죄수들로 넘쳐나고 있으니 마음이 괴로웠습니다. 파시즘에 대항해 이 승리를 얻기 위해 수백만이 싸웠고 죽었습니다. 이제 나는 다른 어떤 것보다도 내 동포들이 파시스트 독재자에게서 놓여나는 걸 보고 싶었습니다……

1945년 6월, 나는 영국의 초청을 받았습니다. 영국은 내게 정말 친숙한 나라였는데 마지막으로 방문한 이후 한 시대가 통째로 지나가버린 것 같았습니다. 오랜 친구들이 얼마나 보고 싶었는지 상상도 못하실 거예요! 프랑스에 있는 영국 항공 사무실로 항공권을 사러 가니까 이러더군요. "아니, 선생님이 돈을 내시겠다고요? 안 됩니다. 그럴 수는 없어요. 선생님은 우리 손님이라구요!"

런던 공항에서 세관원의 수색대에 짐을 올려놓자 직원들은 미소

PARIS, le 22 novembre 1946.

Monsieur le Président,

Vous avez bien voulu m'apporter votre témoignage
personnel en faveur de la promotion du maître PABLO CASALS
à la dignité de Grand Officier de la Légion d'Honneur.

Cet artiste, je le sais, joint au génie de la
musique la générosité du coeur et la force du caractère.
Il est une conscience de notre temps et j'ai le plaisir
de vous dire que j'ai bien volontiers signé son décret
de promotion./.

Veuillez agréer, Monsieur le Président, les
assurances de ma haute considération.

Bidault

Monsieur Albert SARRAUT
Ancien Président du Conseil
15, avenue Victor-Hugo
PARIS

프랑스의 전후 임시정부 대통령이던 조르주 비도가
의회의 전 의장인 알베르 사로에게 보낸 편지.
카잘스를 레지옹 도뇌르의 그랑 오피시에로 승격시키는 것을 확인하는 문서다.

"회장 귀하, 귀하는 마에스트로 파블로 카잘스를 레지옹 도뇌르 훈장의
그랑 오피시에 등급으로 승격시키는 데 대한 귀하의 개인적인 지지 의사를
제게 전달하기 위해 많은 노력을 하셨습니다.
이 예술가는 심성의 장엄함과 인품의 강인함이 음악적 천재성과 한데
합쳐진 분이며 우리 시대의 양심 가운데 한 사람입니다. 저는 승격 서류에
기꺼이 서명하고자 함을 귀하께 알려드리게 되어 기쁩니다.
최대한의 존경을 담아, 비도."

지으며 머리를 흔들었습니다. 그들은 내 짐에는 손가락 하나도 대지 않으려 했어요.

지독한 나치의 런던 공습에 대해서는 당연히 알고 있었지요. 그러나 직접 보게 된 참상은 보기 괴로울 정도였습니다. 내부가 다 파괴된 건물들의 잔해, 거대한 구덩이와 돌멩이 무더기들······ 한 블록 전체가 사라진 곳도 있었습니다. 바르셀로나에서 목도한 폭격의 소름 끼치는 기억이 되살아났어요. 그러나 런던에서 나는 제아무리 폭격이 심할지라도 인간 정신을 말살해버릴 수 없다는 증거를 폐허 속에서 다시 한번 발견했습니다. 영국인들과 이야기만 나눠서는 그들이 겪어내야 했던 고난이 어떤 것이었는지 도저히 짐작할 수 없었습니다. 그 사람들은 자기들의 희생과 고난에 대해서는 그냥 입을 다물었어요. 그들에게서는 낙관주의와 활력이 뿜어져 나오는 것 같았습니다. 그저 큰 승리를 거두었다고 해서 그럴 수 있을까요? 그렇지 않을 거예요. 세상의 어떤 것도 이런 국민을 패배시킬 수 없기 때문일 것입니다.

『런던 필하모닉 뉴스』와의 인터뷰에서 나는 영국 국민들에 대한 사랑과 존경의 메시지를 보냈습니다. 나치 점령 아래에 있을 때 우리가 얼마나 BBC 방송에게 의지했는지, 그리고 자유의 수도로서 런던이 우리에게 어떤 의미를 지닌 존재였는지에 대해 이야기했지요. 나는 말했습니다. "지금 여기는 희망의 수도입니다." 내 마음에 가까이 와닿는 또 하나의 문제, 즉 전쟁 중의 영국 음악인들의 훌륭한 태도에 대해서도 말했습니다. 나는 런던 필하모닉의 단원들에게 다음과 같은 감사 인사를 보냈습니다.

피레네산맥의 내 작은 피난처에서 저는 당신들의 위대한 나라가 겪고 있는 경험들을 매시간 지켜보고 있었습니다. 그리고 저는 당신들의 정치적, 군사적 지도자들의 행동뿐만 아니라 대표적인 교향악단과 독주자 여러분의 무수한 업적에 대해서도 똑같은 의미를 부여했습니다. 저는 여러분이 쏟아지는 폭격 속에서도 이 도시 저 도시를 돌아다니며 위대한 음악이라는 목적을 수호하기 위해 여행했다는 것을 알고 있고, 그런 시련의 나날 속에서 위대한 거장들의 작품이 수백만의 새로운 애청자를 얻었다는 것도 알고 있습니다.

영국의 여러 도시에서 연주회를 열었지만, 기억에 제일 오래 남는 것은 앨버트 홀에서 열린 연주회입니다. 내가 오케스트라와 마지막으로 협연한 것이 1939년 여름의 루체른 축제에서였는데, 그 때 지휘자는 에이드리언 볼트 경Sir Adrian Boult, 1889-1983 이었어요. 6년 뒤인 지금 그가 다시 지휘봉을 잡았습니다. 수천 명이 홀을 가득 메웠고 바깥에는 더 많은 사람들이 있었던 것 같아요. 프로그램은 슈만과 엘가의 협주곡이었고, 앙코르로 바흐의 무반주 모음곡 하나를 연주했습니다. 공연이 끝난 뒤 떠나려 하는데 거리에 군중이 너무나 많이 몰려 경찰이 내 차를 통과시키는 데 시간이 좀 걸렸습니다. 나는 초조해하지 않았어요. 그런 빛나는 얼굴들 속에서라면 몇 시간씩 있어도 괜찮아요!

영광으로 가득했던 그날 저녁 더욱 빛나는 한순간이 있었습니다. 연주가 끝난 뒤 흰 턱수염을 기르고 펄럭이는 케이프를 두른 한 노

인이 무대 출입구 옆에서 나를 기다리고 있었습니다. 그가 말했습니다. "나를 알아보겠소?"

그는 내 오랜 친구인 루비오였습니다! 바르셀로나의 카페 토스트에서 연주하던 열한 살 소년 시절에 그를 처음 만났지요. "그래, 그날 저녁에 이 꼬마가 대단한 스타가 될 날이 올 거라고 알베니스에게 말했었지."

앨버트 홀에서 연주회를 마친 며칠 뒤, BBC 방송국의 초청으로 연주를 하고 카탈루냐 동포들에게 메시지를 보내게 됐습니다. 연주를 마친 뒤 마이크에 다가갔지만 처음에는 한마디도 할 수 없었습니다. 그 순간이 너무나 벅찼나봅니다. 나는 파이프에 불을 붙였어요. 어쨌든 그렇게 하니까 조금은 위안이 되고 목소리를 내는 데 도움이 되더군요. "사랑하는 동포 여러분, 내 생각은 여러분에게, 우리가 사랑하는 땅에 남아 있는 당신과 망명 중에 있는 당신에게로 날아가고 있습니다. 피레네산맥의 반대편에 있는 카니구산 그늘의 피난처에서 나와 제가 여기에 왔습니다. 무엇보다도 먼저, 전쟁의 그 참혹한 시련을 겪으면서도 영웅적인 모습을 보여주었고, 자유와 정의를 소중히 여기는 모든 사람들의 감사를 받기에 마땅한 영국 국민들의 너그러운 마음씨에 감사하고 싶습니다. 이제 우리는 그들이 평화를 보존하고 유럽의 도덕을 재건하기를 고대하고 있습니다."

메시지는 이렇게 끝맺었습니다. "저는 이렇게 생각하고 싶습니다. 여러분도 우리의 옛날 노래인 「새의 노래」를 들을 때마다 우리가 간직하고 있는 카탈루냐에 대한 사랑의 목소리로 여길 것이라고

말입니다. 그 사랑의 감정이 있기 때문에 우리는 그 땅의 아들임을 자랑스럽게 여기며 한데 모이게 되고, 이제 모두 함께 카탈루냐가 다시 카탈루냐가 되는 평화의 내일을 위해 하나의 신념 아래 뭉친 형제로서 노력하게 될 것입니다.”

그리고 나는 「새의 노래」를 켰습니다. 그 감동적인 카탈루냐 민요는 그날 이후 나의 모든 공연의 마지막 순서가 됐습니다.

프라드로 돌아온 후, 한 가지 사건으로 전쟁 동안의 어두운 기억이 충격적으로 되살아났습니다. 어느 날 아침 집에 있는데 앞문을 두드리는 소리가 들렸지요. 문을 열었더니 코르토가 서 있었습니다.

그의 모습을 보자 지독하게 괴로웠습니다. 슬픈 과거가 갑자기, 마치 바로 어제 일어난 일처럼 밀려들었어요. 우리는 아무 말도 하지 않고 그냥 서서 서로를 바라보았습니다. 그에게 방으로 들어오라고 했습니다. 그는 마루에 눈길을 떨군 채, 떠듬떠듬 말하기 시작했어요. 아주 늙어 보였고 굉장히 지쳐 보이더군요. 처음에 그는 반쯤 멍한 상태로 자기가 한 일에 대해 변명을 하려고 했습니다. 그러나 내가 말을 막았어요.

그러자 그가 불쑥 말했습니다. “그래, 그게 사실이야, 파블로. 사람들이 하는 말이 사실이라고. 나는 협력자였어. 나는 독일군과 일했어. 부끄러워, 지독하게 부끄럽네. 난 자네에게 용서를 빌러 왔어…….” 그는 더 이상 말하지 못했어요.

나 역시 말을 잇기가 어려웠습니다. 마침내 말했어요. “자네가 사실을 말해주어 다행이야. 자네를 용서하네. 자네와 악수하겠네.”

카잘스의 음악 보물들 가운데 두 가지.
베토벤이 교향곡 제9번의 개시부를 스케치한 자필악보와
브람스의 현악 사중주곡의 자필악보.

저항!

그해 10월, 나는 또 다른 연주여행을 위해 영국으로 돌아갔습니다. 전쟁 중에 죽은 용감한 영국 공군 조종사들의 부인과 자녀들을 위한 기금을 마련하는 여행이었지요. 그건 이 숭고한 국가에 대해 내가 할 수 있는 조그만 감사의 표시였어요.

독일 패배 이후 6개월도 지나지 않았지만 그 짧은 기간에 이미 전후 세계에는 심각하게 걱정스러운 조짐들이 나타났습니다. 번쩍하는 섬광 한 번으로 히로시마와 나가사키의 수십만 인명을 소멸시킨 원자폭탄은 모든 인류의 미래에 어두운 그림자를 던졌습니다. 얼마나 괴상한 아이러니입니까! 문명을 위협하는 파시스트에게 승리한 바로 그 순간 온 인류의 생명을 위협하는 무기를 만들어내다니 말입니다. 영국에 갔던 그해 여름, 상황은 그 외에도 아주 불안한 방향으로 전개됐습니다. 전쟁의 암울한 기간 내내 나는 파시즘이 끝장나고 파시즘에 의해 노예가 된 국가들이 해방되는 승리의 날이 오기를 고대했습니다.

그러나 전쟁이 끝난 시점에도 강대국 정부들은 유엔이 서약한 그런 목적들을 완전히 이룰 수 있는 길을 막는 것처럼 보였지요. 비록 히틀러와 무솔리니는 타도됐지만 그들이 에스파냐에 구축해둔 파시스트 독재정권은 여전히 권력을 쥐고 있었어요. 더 불길한 것은 프랑코 정권에게 유화적인 제스처가 나오고 있다는 사실이었습니다. 각국의 저명인사들이 프랑코에게 경의를 표했고 신문기자들은 그의 이른바 업적이란 것에 대해 칭찬을 늘어놓고 있었습니다.

나는 자문했습니다. 이런 사태, 파시즘에 대항해 최초로 무기를

든 에스파냐 국민이 파시즘의 지배 아래서 계속 살아가야 하는 운명에 빠졌다는 사실이 도대체 납득될 수 있는 일인가? 또 수십만의 피난민이나 연합군과 함께 투쟁한 난민들은 연합군의 승리와 함께 에스파냐에도 민주주의가 회복되리라고 믿었는데 이제 와서 영구히 망명생활을 하라는 선고를 받다니? 이런 사태를 이해할 수 있을까요? 생각만 해도 소름이 끼쳤지만 온 사방에서 그런 증거들이 쌓여가고 있었습니다. 영국 정부의 고위관계자와 영향력 있는 인사들은 나를 설득하려 했습니다. 그들의 말에 의하면 외교의 복잡미묘함을 내가 이해해야 한다는 것이지요. 일이 순서대로 이루어지도록 기다려야 한다는 겁니다. 그런 조언을 들으니 가장 두려워하던 일이 사실임을 확신할 수밖에 없었습니다.

이 중대한 시기에 내가 해야 할 일은 오직 한 가지라고 판단했어요. 프랑코와의 유화적인 관계를 맺는 상대는 그게 누구든 전심전력으로 항의하며 고통받는 동포들의 피난생활에 전적으로 동조한다는 것을 분명히 밝히는 행동방식 말입니다. 내 동포들이 그렇게 비참한 지경에 있는데 나만 계속해서 음악회에서 박수를 받고 상을 받을 수 있을까요? 옥스퍼드대학과 케임브리지대학에서 명예학위를 주겠다고 초청했을 때 나는 에스파냐에 대한 태도가 지금처럼 계속된다면 더 이상 그런 명예를 받을 수 없다고 답했습니다. 그리고 영국에서 예정된 스케줄을 모두 취소하겠다고 발표했습니다. 11월에 리버풀에서 여는 음악회가 영국에서 하는 마지막 음악회가 될 것이라고요. 그렇게 행동하려니 마음이 아주 안 좋았지만 이런 상황에서 타협의 여지는 없었어요.

Hotel Laurelton 149 West 55 th Street
New York 19 - N. Y.

February 13th 1952

Beloved Pau

I hope you received a cable from me on your birthday & I want to try & tell you what the experience of Perpignan has done for me. The issues in the world today are tremendous & your music is one of the few remaining powers that renew our belief in the ultimate triumph of Truth & Beauty. Everyone who attended your festivals has felt this.

Now you must be patient & hear my own little story. When I left you on that unforgettable Sunday morning in Prades I told you that I would not write to you until my playing had improved. Before every season, I suffer agonies of apprehension & this last Autumn I went through one of the darkest & longest tunnels of despair. It was the memory of your music that brought me back to the light, & now everyone says that something has been added to my playing. I know it has been inspired by your influence.

No words could be adequate & in your great modesty I know you would ask me not to thank you. The only way I can show my gratitude is to try & understand the revelation of music more & more deeply every time I play.

Ever your deeply devoted

Myra

카잘스가 마이어러 헤스에게 보낸 편지의 발췌문.
1952년 2월 13일자.

몇몇 친구들은 내 결정을 재고하도록 설득하거나 최소한 연기시키기라도 하려고 노력했습니다. 뛰어난 피아니스트인 마이어러 헤스 부인Dame Myra Hess, 1890-1965 은 조지 5세의 비서와 만나보라고 간청하고 약속을 잡아주었습니다. 부인과는 영국 연주여행에서 여러 번 함께 공연한 적이 있었지요. 나는 버킹엄 궁전에서 왕의 비서를 만났어요. 나는 영국이나 유엔의 다른 가입국들이 에스파냐의 민주주의를 복구시켜야 할 명백한 도덕적 임무를 지고 있다고 말했습니다. 프랑코가 에스파냐 공화국을 전복시킨 것은 저 비참한 불개입 조약의 도움을 받았기 때문이라는 것이 사실이 아니냐는 점을 지적했습니다. 비서는 주의 깊게 경청했고 내 생각을 왕에게 전달하겠다고 약속했지만 나는 그래봐야 아무 소용 없다는 것을 알고 있었습니다.

파리로 돌아오자 스태퍼드 크립스 경이 자기를 만나러 오라는 초청 전보를 보냈습니다. 그는 당시 노동당 정부와 연결된 유명인사였어요. 그러나 나는 그때 이미 더 이상의 논의를 하기에는 너무나 지쳤고 희망을 잃은 상태였습니다. "우리는 서로를 이해할 수 없을 거요. 서로 다른 언어로 말을 하니까요. 당신은 정치 이야기를 할 것이고 나는 원칙 이야기를 하니까요." 나는 이렇게 답장했습니다.

삶은 이념과 떨어질 수 없는 것입니다

프랑스에서 나는 자선음악회를 몇 번 더 열었습니다. 그런 절망 속에서도 자기들이 에스파냐 국민에게 했던 약속을 지키는 정부가 몇 군데는 있지 않을까 하는 희망이 여전히 남아 있었습니다. 그러

나 아니었어요. 유엔 헌장에 박애주의적 조항이 있음에도 불구하고 에스파냐에 대한 그들의 정책은 정치적인 효율성이라는 것의 지배를 받고 있다는 사실이 점점 더 명백해졌습니다. 얼마 지나지 않아 나는 민주국가들이 에스파냐에 대한 태도를 바꾸지 않는 한 그런 나라에서 연주하지 않겠다고 선언했습니다.

나는 프라드로 돌아왔습니다. 말하자면 두 번째 망명인 셈이지요. 쉬운 일이었다고는 할 수 없었고 냉소주의가 팽배한 세계에서 그런 행동이 국가의 정책 방향에 거의 아무런 영향도 미치지 못하리라는 것도 알고 있었지요. 결국은 한 개인의 행동일 뿐이에요. 그렇지만 달리 행동할 방법이 없었어요. 누구나 자기 식으로 살아야 하는 거지요.

나는 스스로의 선택에 따라 항의를 표하기 위해 프라드의 피난처로 돌아왔고 스스로를 고립시킨 예술가가 됐다고 할 수도 있겠지요. 그렇지만 그 뒤의 긴 세월 동안 정말 스스로를 고립시킨 적은 한 번도 없습니다. 독일군이 프랑스를 점령했던 기간과는 전혀 달랐지요. 그때는 세계로부터 철저히 단절되어 있었지만 지금은 세계와 긴밀한 연락을 맺고 있습니다. 실제로 음악회의 무대에서는 내 악기소리가 울리지 않았지만 악기와 여전히 친구였을 뿐만 아니라 많은 친구들이 나를 만나러 프라드에 오고 다른 나라에서 편지를 보내 지속적으로 나를 벗해주었습니다. 한 번도 나와 만난 적이 없는 사람들이 정말 많은 편지를 보내왔습니다. 먼 거리가 때로는 우리를 갈라놓지만 나는 우리가 바다 건너 서로를 포옹하고 있다는 느낌을 받아요.

마음이 따뜻해질 만한 성원이 정말 많았어요! 잊을 수 없는 기억은 1946년 겨울, 나의 일흔 번째 생일에 있었던 일입니다. 그날, 세계의 방방곡곡에서 온 메시지들이 프라드의 작은 마을로 쏟아져 들어왔습니다. 편지, 엽서, 전보, 모든 종류의 소식들이 일본, 팔레스타인, 미국, 체코슬로바키아, 아프리카 등지에서 왔어요. 편지는 수백, 수천 통이 넘었어요! 예술가들에게서 온 것도 있지만 노동조합에서도 왔고 작가와 학자들뿐만 아니라 성직자, 에스파냐 난민, 예전 에이브러햄 링컨 여단 소속이던 군인에게서도 왔습니다. 소련의 프로코피예프와 쇼스타코비치, 하차투리안에게서 온 축하인사, 그밖의 다른 소련 작곡가와 음악가들이 서명한 전보도 있었습니다. 멕시코와 몇몇 나라의 방송국에서는 그날 온종일 내 연주를 틀었다는 소식을 들었습니다.

그날 저녁, 프라드의 내 작은 집에서 영국에 있는 친구들이 출연한 BBC 방송 음악회 프로그램을 들었습니다. 시작할 때 에이드리언 볼트 경은 자기 나라의 음악가와 음악 애호가 수천 명이 내게 보내는 인사를 담았다며 메시지를 읽었지요. 그는 25년도 더 전, 리버풀에서 열린 음악회에서 내가 슈만의 협주곡을 연주했던 것과 젊은 시절 자기가 지휘봉을 잡은 때로부터 시작된 우리의 우정에 대해 이야기하고, 어떻게 지휘법을 배우러 바르셀로나에 오게 됐는지를 이야기했습니다.

그는 20세기 초 이후 영국에서 열렸던 내 음악회들에 대해 이야기했습니다. 그가 너무나 친근한 태도로 말한 덕에 마치 내 방에 마주앉아 이야기를 나누는 것 같았어요. 그는 말했습니다. "마에스트

로, 여기 스튜디오에는 50명의 첼리스트를 포함해 여러 친구들이 함께 있습니다. 당신이 여기 함께 있다면 얼마나 좋을까요! 곧 우리에게 다시 오기를 기대합니다. 그렇지만 마음속에서는 당신도 우리와 함께한다는 것을 압니다. 오랜 친구인 존 바비롤리John Barbirolli의 지휘로 짤막한 프로그램을 연주하려고 합니다. 우리의 마음을 프라드에 있는 당신께 실어다줄 곡입니다.”

그런 다음 바비롤리는 50명의 첼리스트를 지휘해 내가 1927년 런던 첼로학교에서 학생들을 위해 썼던 곡을 연주했습니다. 그 곡은 「사르다나」였는데, 어린 시절 벤드렐에서 들은 그랄라의 음색과 마을 사람들의 노래에서 힌트를 얻어서 작곡한 것이었어요……. 그 다음 날 나는 『타임스』에 이런 편지를 보냈습니다.

어린 시절 빅토리아 여왕 앞에서 연주하는 영광을 얻은 이후 저는 영국 대중들에게 감동적인 애정을 수없이 받아왔습니다. 그 가운데는 예술가로서의 제 일생에 특히 귀중한 선물들이 들어 있습니다. 이제 제 일흔 번째 생일, 망명 중에 있는 제게 여러분의 나라 방방곡곡에서 보내온 애정의 표시는 이루 다 셀 수 없을 정도로 많습니다. 제가 모든 분들께 심심한 감사의 뜻을 표하려면 『타임스』의 친절을 빌릴 수밖에 없군요. 한 예술가의 생애는 자기 이념과 떨어질 수 없는 것입니다. 곧 상황이 개선되어 제가 영국 국민들에게 느끼는 애정을 직접 표현하러 갈 수 있게 되기를 희망합니다.

프라드 축제

프라드로 은퇴한 뒤 나는 영국과 미국을 비롯한 여러 나라에서 전보를 받았습니다. 모두 공연무대에서 물러난다는 결심을 재고하도록 설득하려는 것이었지요. 물론 좋은 의도에서 그런 것이고, 내가 믿는 목적을 달성하기 위해서라도 음악을 하는 것이 침묵보다는 더 많은 일을 할 것이라는 주장이 다수였습니다. 특히 미국에서 들어온 제안은 아주 후했어요. 계약 내용을 내 마음대로 결정해도 되며 연주 횟수도 내가 하고 싶은 만큼만 최소한으로 하면 된다는 것이었지요. 또 앨버트 아인슈타인이 회장으로 있는 저명 지식인 모임에서 감동적인 편지를 보내와 나더러 미국에 정착하라고 권했습니다. 미국 정부는 내게 특별여권을 발급했고요. 그러나 이런 모든 제안들이 나오게 된 의도에 대해서는 감사하지만 프라드에 머무르는 것이 내 의무라고 생각한다고 대답했습니다.

1947년 여름, 미국의 바이올리니스트인 알렉산더 슈나이더가 며칠간 나를 만나러 왔어요. 그와 나는 금방 의기투합했습니다. 특히 그의 발랄한 유머 감각과 불붙는 듯한 열정에 정신이 홀려버렸어요. 이따금 그가 이야기하고 있는 걸 보면 숱이 많은 머리칼이 뻗쳐 곤두서는 것처럼 보이고 몸 속에 들어 있는 에너지 때문에 몸이 조각조각 분해되어 날아가버리는 걸 억누르느라고 애를 먹는 것 같다는 느낌을 받기도 해요! 그때의 만남은 소중한 우정의 시작이었고 내 이력 전체를 통틀어 가장 풍부한 결실을 맺은 공동작업 가운데 하나가 됐습니다. 슈나이더, 친구들은 그를 사샤라고 부릅니다만, 그는 그냥 단순히 뛰어난 음악가가 아니에요. 물론 그의 이름은

훌륭한 부다페스트 사중주단과 결부되어 있지만, 그는 동시에 대단한 조직가이고 온갖 종류의 음악 기획을 창안하는 사람이었습니다. 마음속에 아이디어가 가득 차 있는 사람이에요. 아마 그는 어떤 일을 했어도 성공했을 겁니다. 극장에서든 정치에서든, 사업 또는 무슨 일에서든 말입니다. 우리가 처음 나눈 대화에서 사샤는 나더러 미국에 와서 순회 연주회를 한 차례 열라고 했습니다. 그가 제안한 사례는 천문학적인 액수였어요. 나는 그에게 말했지요. "돈이 문제가 아니야. 이건 순수하게 도덕적인 문제라고." 그도 물론 이해했습니다.

미국으로 돌아간 뒤 얼마 있다가 슈나이더는 동료 음악가들과 함께 멋진 선물을 보내왔습니다. 바흐 협회의 원전본에 의거해 출판된 45권에 달하는 바흐의 작품 전집이었지요. 거기에는 토스카니니, 쿠세비츠키, 스토코프스키, 파울 힌데미트, 슈나벨Schnabel, 1882-1951, 슈나이더, 아르투르 루빈슈타인Artur Rubinstein, 1887-1982, 그 밖의 50명 가량의 저명 음악가들이 쓴 감동적인 헌사가 있었습니다. 그로부터 얼마 지나지 않아 편지가 하나 왔어요. 거기서 슈나이더는 내 오랜 친구인 호르쇼프스키와 이야기를 나눈 적이 있는데 호르쇼프스키가 낸 어떤 제안에 대해 굉장히 흥분했다는 이야기를 했습니다.

호르쇼프스키의 제안이란 프라드에서 나의 감독 아래 바흐 축제를 열자는 것이었습니다. 사샤의 주장에 의하면 이 일은 내가 프라드로 물러난다는 항의 표시와 모순되지 않는다고 했어요. 사샤는 에스파냐 난민들이 수용되어 있는 페르피냥의 병원에 그 수익금을

보내거나 아니면 내가 염두에 두고 있는 그 비슷한 목적에 쓰일 수 있다고 했습니다. 사샤는 내 의견을 궁금해했지요. 연례 프라드 축제라는 아이디어가 태어난 것은 그 편지였습니다.

처음에는 주저했어요. 슈나이더에게 보내는 답장에 이 축제에 내가 참여하면 오해를 불러일으킬 것 같다고 썼습니다. 사샤는 이렇게 답했지요. "당신 스스로도 당신 예술을 완전한 침묵 속에 남기는 형벌을 내릴 수는 없습니다. 다른 나라에서 연주하지는 않더라도 전 세계의 동료 음악가들이 프라드로 와서 당신과 함께 연주하는 기회까지 박탈할 겁니까? 이 축제로 당신이 항거하는 의미가 약해지지는 않을 겁니다."

1950년은 바흐 서거 200주년이 되는 해이니까 축제를 열기에 가장 이상적인 시기라는 말도 덧붙였습니다. 고민이 해결됐고 나도 축제를 여는 데 동의했습니다. 특히 그 일을 통해 내 동포들을 도울 방법을 얻을 수 있으리라는 생각에 아주 기뻤습니다. 도움이 절실한 처지에 놓인 사람들이 아직도 수없이 많았으니까요.

바흐 축제는 1950년 6월 프라드에서 열렸습니다. 사샤는 모든 준비과정을 감독했고 악장을 맡아달라는 내 부탁도 들어주었어요. 그는 전체 오케스트라를 조직했고, 바이올리니스트인 시게티Joseph Szigeti, 1892-1973와 아이작 스턴Isaac Stern, 1920-2001, 피아니스트인 호르쇼프스키와 루돌프 제르킨Rudolf Serkin, 1903-91, 유진 이스토민Eugene Istomin, 1925-2003이 독주자로 참가하도록 주선했습니다. 공연 프로그램은 3주 동안 계속됐는데, 여섯 개의 브란덴부르크 협주곡과 첼로를 위한 여섯 개의 무반주 모음곡, 바이올린과 클라비어

협주곡들이 포함되어 있었습니다. 음악회가 열린 곳은 마을 광장을 마주한 14세기 건축물인 성 피에르 교회였어요.

축제 개막일이 다가올수록 온 프라드가 얼마나 흥분했는지 모를 거예요! 마을의 모습이 완전히 바뀌었습니다. 거리에는 휘장과 포스터와 현수막들이 나부꼈고 어디서나 카탈루냐 깃발이 휘날렸습니다. 나는 축제에 참가하는 50명의 음악가들과 세계 각국에서 공연을 들으러 올 수백 명의 사람들을 이곳과 인근의 작은 마을에 어떻게 숙박시킬지 걱정스러웠습니다. 중국에서 온 사람도 있다는 거예요! 어떤 상인은 이렇게 말했습니다. "오늘이야말로 우리 마을이 세계 음악의 수도로군요!"

첫 번째 음악회를 시작하기 조금 전에 축제 관리자 한 사람이 내게 카탈루냐 사람들과 이야기를 하겠느냐고 물었습니다. 처음에는 피난민들을 가리키는 줄 알았지요. 그런데 그게 아니었어요. 에스파냐에서 온 사람들이라는 겁니다.

"아니, 어떻게 그럴 수 있어요? 에스파냐 국민들이 음악회를 들으러 국경을 넘지 못하도록 프랑코 정부가 금지했다고 하던데요."

"어쨌든 왔어요. 걸어서 피레네산맥을 몰래 넘어왔다니까요."

그 카탈루냐인 그룹에는 음악가와 교수, 노동자, 그리고 주교 한 사람도 있었습니다! 몇 사람은 에스파냐에 정치범으로 갇혀 있던 나의 오랜 친구들이었고 그 가운데 한 사람은 에스파냐에서 온 양치기 노인이었습니다. 그는 "내 양도 함께 데리고 산을 넘어 왔어요"라고 하더군요.

개막일 저녁, 마을 광장은 사람들로 가득했습니다. 성 플뢰르의

주교가 첫 음악회의 시작 전에 축하인사를 해주었어요. 그는 교회 안에서는 공연 중간에 박수를 치지 말라고 부탁했습니다. 그런 뒤 내가 바흐의 무반주 첼로 모음곡 사단조를 연주하는 것으로 축제가 시작됐습니다. 3주 뒤 마지막 음악회가 끝나자 성 플뢰르의 주교와 페르피냥의 주교가 청중 가운데서 일어나더니 박수를 치기 시작했지요. 교회 안에 있던 모든 사람이 일어나서 기립박수에 동참했습니다.

히로시마에서 온 편지

얼마 뒤 도쿄에서 바흐 축제의 녹음을 들은 일본 시민 수백 명이 서명한 앨범을 건네받았어요. 한 페이지에는 '히로시마'라는 제목이 붙어 있었습니다. 거기에는 어린아이들, 네 살, 다섯 살, 여섯 살 된 소년소녀들의 삐뚤삐뚤한 서명이 꽉 차 있었지요. 그 페이지의 사연은 이랬습니다. "저희는 원자탄이 투하된 이후에 태어났습니다. 그런데도 저희는 벌써 선생님의 음악을 좋아할 줄 알아요."

설령 내가 바흐 축제에서 연주해도 되는지에 대한 의심의 찌꺼기가 마음속에 남아 있었다 하더라도 일본 어린이들에게서 받은 이 메시지가 그런 걸 다 씻어주었을 겁니다.

바흐 축제에 대한 반응은 정말 금방 나타났고 열광적이었어요. 그래서 나중에는 프라드에서 음악축제를 계속 열기로 결정했습니다. 두 번째 축제는 페르피냥에 있는 마요르카왕의 고대 궁전에서 열렸습니다. 이번에도 슈나이더가 운영감독을 맡는 데 동의했습니다. 그것 역시 굉장한 성공을 거두었어요. 예정 인원은 1,000명가량

이었는데 거의 2,000명 가까이 왔습니다. 그다음 두 차례의 축제는 성 미셸드쿡사 사원, 즉 독일군이 프랑스를 점령하고 있던 기간에 가솔과 내가 카탈루냐를 향한 애국심을 보이기 위해 종을 울렸던 바로 그 사원이었습니다. 이번에는 그 사원에서 음악을 한다고 나더러 아나키스트나 암살범이라고 부르는 사람은 아무도 없더군요!

그 뒤에 열린 프라드 축제는 모두 제1회 바흐 페스티벌이 열린 성 피에르 교회에서 열렸습니다. 내가 참가한 마지막 축제는 1966년 여름이었습니다. 내 아흔 번째 생일 직전이었어요. 소중한 친구들이 여러 나라에서 축하해주러 왔고 그 사실에 나는 깊이 감동했습니다. 축제 개막일 바로 전날, 그날은 일요일이었어요. 오전에 바르셀로나에서 출발한 버스 두 대가 도착했습니다. 평일에는 직장에서 놓여날 수 없는 카탈루냐 노동자들이었지요. 그들은 새벽도 되기 전에 집을 떠나 240킬로미터를 달려왔습니다. 산을 넘어서 당시 내가 머물고 있던 몰리츠레뱅마을로 말입니다. 노동자들 대부분이 내가 1928년 바르셀로나에서 결성했던 노동자 연주회협회 회원이었어요. 파시스트는 권력을 장악한 이후 그 협회 활동을 금지해버렸지요. 협회 회원의 자녀들도 있었습니다. 그들은 내 작은 집 밖에 모여서 나에게 꽃을 주었지요. 그리고 소규모 현악 중주단으로 모차르트의 「아이네 클라이네 나흐트무지크」 세레나데 연주를 들려준 뒤 떠났습니다.

축제 막바지에 또 다른 동포가 나를 방문했습니다. 내가 태어난 곳인 벤드렐에서 온 사람들이었어요. 그들 가운데 몇몇은 내 아버지가 약 100년 전에 결성했고 지금도 존속하고 있는 합창단의 멤버

였습니다. 벤드렐의 시장과 목사가 함께 왔더군요. 어린 시절부터 익히 알고 있는 카탈루냐의 피에스타 축제 전통에 따라 그들은 내가 서 있던 발코니 아래 땅바닥에서부터 인간 피라미드를 쌓아올렸습니다. 제일 큰 사람이 맨 밑바닥에 있고 각기 다른 사람의 어깨 위에 올라서서 피라미드의 꼭대기에는 양가죽 포도주 자루를 가지고 있는 작은 소년이 올라서 있었어요. 나는 소년을 안아 들고 포도주자루에 입을 대고 마셨습니다. 그리고 그에게 내 파이프를 선물로 주었지요.

이 사람들은 흰 셔츠, 장식이 달린 빨간색 허리띠, 빨간색 스카프라는 카탈루냐 민속의상을 입고 사르다나를 춘 뒤 내가 벤드렐에 헌정했던 합창곡 한 곡을 불렀어요. 정말 감격에 겨웠습니다. 내 마음이 어떤지 이들에게 말해주고 싶었어요. "벤드렐의 여러분, 여러분은 친구로서 저를 방문했을 뿐만 아니라 제게 방문 초청을 하러 오신 것이라는 생각이 드는군요. 저도 사랑하는 조국을 떠난 후 줄곧 그러기를 열망하고 있습니다. 그렇지만 카탈루냐 동포들에 대한 제 믿음이 저를 강하게 만들었기 때문에 그 열망에 저항할 수 있었다고 말씀드려야겠습니다. 신께서 저를 오래 살게 하셔서 우리 교회의 아름다운 캄파닐라종과 수호천사상, 아버지께서 연주하셨고 제가 아홉 살 때 아버지를 도와드렸던 그 오르간을 다시 보게 되기를 간절히 바랍니다. 캄파닐라를 우리가 얼마나 사랑했던가요! 그런 것들이 제게 얼마나 큰 의미를 갖는지 기억해주시기 바랍니다. 무엇보다도 벤드렐에 대한, 그리고 여러분에 대한 제 사랑을 기억해주십시오. 소중한 여러분, 제게 와주셔서 감사합니다."

우리는 모두 껴안고 슬픔과 기쁨 속에서 함께 눈물을 흘렸습니다. 그리고 그들은 버스에 올라 카탈루냐로 되돌아갔습니다.

말구유에 담은 평화

놀라운 숙녀 마르티타

프라드 축제에 관해서는 잊을 수 없는 기억이 많습니다. 가장 기억에 남는 것은 1951년 두 번째 축제였어요. 거기서 사랑하는 마르티타를 만났으니까요.

나의 긴 일생 동안 일어난 일들에 신께 감사해야 할 이유가 많습니다. 나는 여러 가지로 운이 좋은 사람이었고 행복한 적도 많았습니다. 그렇지만 내 일생 가장 행복한 시절은 마르티타와 함께 나눈 시간이었어요. 어린 시절에는 내 어머니 같은 분이 있었기에 축복받았고, 노년기에는 마르티타 같은 아내가 있었기에 축복받았습니다.

많은 남자들에게는 좀 이상한 성향이 있더군요. 어머니를 얼마나 사랑하는지에 대해서는 주저하지 않고 말하면서 자기 아내를 얼마나 사랑하는지에 대해서는 입을 다물어버리지요. 나는 그런 식으로 과묵하지 않아요. 마르티타는 내 세계의 기적이며 매일같이 그에게서 새로운 경이를 발견합니다. 내가 청년이 아니라는 건 나도 잘 알고 있어요. 그래도 나는 젊은 연인들에게서나 들을 법한 표현을 그에게 쓰는데, 그건 마르티타에게 느끼는 내 감정 그 자체예요.

다른 사람들보다 오래 살았기 때문이겠지만, 사는 동안 내가 배운 것 가운데 사랑의 의미에 관한 것이 다른 어떤 것보다도 더 많아요……

마르티타와 나는 제2회 프라드 축제에서 만났습니다. 어느 날, 푸에르토리코의 어떤 작가가 나를 만나고 싶어한다는 이야기를 들었습니다. 첼리스트인 자기 조카딸과 함께 축제에 참가하러 오는 길이라더군요. 그는 라파엘 몬타녜스라는 사람이었는데 내 어머니의 친척들, 즉 푸에르토리코에 살던 데필로 가문과 절친한 친구라고 했습니다. 나는 한번도 푸에르토리코에 가본 적이 없었어요. 어머니는 자기가 태어난 고장을 아주 그리워하셨어요. 고향에 대한 이야기를 자주 하셨지요. 내가 성공의 가도에 올라선 뒤 어머니께 자주 권했습니다. "저와 함께 고향에 가봐요."

그러면 어머니는 "아니야, 파블로, 나중에 가자. 네 일이 우선이야"라고 대답하셨습니다. 슬픈 일이지만 그 '나중에'란 결코 오지 않았습니다. 나는 어머니의 친척들을 한번도 만나본 적이 없었기 때문에 그들을 잘 알고 있는 사람을 만날 기회가 생겨서 아주 기뻤어요.

마르티타와 라파엘이 내 집에 왔을 때 나는 처음으로 어머니의 고향을 만져보는 듯한 느낌이 들었습니다. 마르티타를 보고서는 혼잣말을 했어요. "이 사람은 전혀 낯설지 않은데." 이상하게도 그가 내 가족의 일원이라는 느낌이 든 것이지요. 그는 그때 겨우 열네 살이었는데 길고 검은 머리가 등까지 찰랑거리는 예쁜 아이였습니다. 갑자기 마음속에서 어머니가 이 나이였을 때 바로 이런 모습을 하

고 있었다는 생각이 반짝하고 났습니다. 나중에 보니까 닮은 점이 더 뚜렷했어요. 요즈음 어머니의 젊은 시절 초상화를 사람들에게 보여주면 그들은 하나같이 마르티타가 어머니와 얼마나 닮았는지 알고 놀라곤 합니다.

마르티타와 라파엘이 내 집에 온 것은 오후 중반 무렵이었습니다. 나는 그 전해에 빌라 콜레트에서 이사해 어떤 정원사 집에 세들어 있었어요. 가까이에 있는 저택의 부속 건물이었는데 내가 '새의 노래'라는 이름을 붙여주었지요. 그때도 내 스케줄은 예나 다름없이 빡빡했어요. 그렇지만 이야기할 것이 너무나 많았어요! 몬타네스는 내 시간을 너무 많이 빼앗은 것 같으니 그만 가야겠다고 여러 번 말했습니다. 그러나 나는 "아니오, 부탁이니 아직 가지 말아요"라며 저녁을 먹고 가라고 붙잡았지요. 그들은 저녁 늦게 떠났습니다. 예닐곱 시간이나 이야기를 나누었지만 시간 가는 줄도 몰랐습니다…….

축제가 끝나고 마르티타와 라파엘은 푸에르토리코로 돌아갔습니다. 나는 3년 동안 마르티타를 보지 못했어요. 가끔씩 그의 가족과 편지를 교환하곤 했지요. 그러다가 1954년 초반, 라파엘에게서 마르티타의 첼로 공부가 잘 진전되고 있다는 편지가 왔습니다. 그의 말에 따르면 마르티타는 뉴욕의 마네스음악대학의 리프 로사노프Lieff Rosanoff 교수에게서 배우는 중이라고 했습니다. 로사노프는 내가 오래전부터 알던 사람이에요. 1900년대 초반, 파리의 고등음악원에서 내 제자였지요. 라파엘은 마르티타가 프라드에 와서 내게서 배울 수 있겠는지 물었고, 나는 그를 내 학생으로 받아들이기로

했습니다.

마르티타와 그의 어머니는 그해 여름에 프라드에 도착했습니다. 마르티타는 놀랄 만큼 변해 있었어요. 몇 년 전의 그 예쁜 아이는 활기찬 젊은 숙녀가 되어 있었지요. 우리는 첼로 수업을 시작했습니다. 몬타녜스 부인은 한 달가량 머물러 있다가 집으로 돌아갔고, 마르티타는 그의 어머니가 프라드에서 알게 된 한 카탈루냐 가족의 집에 묵었습니다.

마르티타는 내가 가르친 모든 제자 가운데 최고에 속했습니다. 처음부터 나는 그의 음악적 재능뿐 아니라 놀랄 만큼 뛰어난 적응력을 보고 정말 감탄했어요. 그는 내가 가르친 어떤 학생보다도 배우는 속도가 빨랐고 더욱 엄격하게 노력했습니다. 기악을 전공한다는 것이 그에게 진지한 과제라는 건 말할 필요도 없지요. 그런데도 그의 연주에는 도저히 뿌리칠 수 없을 정도로 명랑한 정신이 표현되어 있었습니다. 그의 명랑성은 전염성이 강했어요. 또 알고 보니 유머 감각도 대단했습니다. 그처럼 타고난 흉내쟁이는 일찍이 본 적이 없었어요. 해럴드 바우어조차도 비교가 안 될 거예요!

당연한 일이지만 나는 그에 대해 특별한 책임감을 느꼈습니다. 아무리 명랑하다고 하더라도 어쨌든 자기 가족과 친구로부터 멀리 떨어진 낯선 타국에 있는 아이 아닙니까. 나는 그가 프라드에서 고향처럼 편하게 지내기를 바랐습니다. 그러나 사실을 말하자면 그는 정말 뛰어나게 독립성이 강한 숙녀였으므로 얼마 지나지 않아 내가 그에게 도움이 되는 만큼이나 그가 내게 도움이 되기 시작했

어요! 그는 내 일을 손쉽게 해주는 모든 종류의 방법을 터득했지요. 카탈루냐어도 금방 배워버렸습니다. 그의 언어적 재능은 정말 보기 드문 것이어서 요즈음은 프랑스어, 이탈리아어, 에스파냐어, 영어를 같은 정도로 유창하게 말합니다. 그래서 그는 내 서신작업을 도와주기 시작했어요. 지금도 그렇지만 서신작업은 매우 과중한 업무였고 어떤 날은 하루에 오는 편지만도 30통이나 됩니다. 그래도 내게 편지하는 것을 중요하게 여기는 사람들에게 답장을 보내는 것은 양심의 문제라고 항상 생각해요. 그밖에 에스파냐 난민 친구들을 만나러 갈 때 마르티타가 차를 운전해준 적도 자주 있었어요. 우리가 함께 보내는 시간이 점점 더 많아졌습니다. 우리 사이에 자라고 있는 연대감을 인식하지 못한 채 여러 달이 흘러간 거지요…….

그러다가 1955년의 늦은 여름, 그러니까 마르티타가 나와 함께 공부한 지 1년이 넘었을 때였지요. 체르마트에서 매년 열리던 마스터클래스에 참석하기 위해 떠날 준비를 하고 있던 중, 갑자기 그를 두고 떠나는 게 두렵다는 사실을 깨닫게 됐습니다. 그에게 말했어요. "너는, 너는 프라드에 혼자 있겠구나! 나는 체르마트에서 외롭게 있을 거고 말이야. 너와 같이 가지 않는다는 게 끔찍하게 느껴지니 어떻게 하지?"

마르티타도 우리가 헤어져 있는 것을 견딜 수 없다고 했습니다. 그는 나와 동행해 체르마트로 갔고 수업 중의 내 코멘트들을 기록했습니다. 그를 사랑하게 됐다는 것을 처음 깨달은 것이 그때였습니다…….

나중에 우리는 결혼에 대해 이야기했습니다. 나는 그에게 말했습니다. "정말 신중하게 생각하도록 해라. 나는 노인이지 않니? 무슨 일이든지 네 삶을 망쳐놓을 일은 하고 싶지 않다. 그러나 나는 너를 사랑하고 네가 필요해. 너도 이런 감정이라면 나와 결혼해주겠니?"

마르티타는 나와 함께하지 않는 삶이란 생각할 수도 없다고 말했습니다.

푸에르토리코의 카잘스 축제

그해 겨울, 나는 마르티타와 함께 처음으로 푸에르토리코를 방문했습니다. 내 동생인 엔리케와 그의 아내인 마리아가 우리와 함께 갔지요. 나는 푸에르토리코를 보고 첫눈에 반해버렸습니다! 어머니가 말씀하시던 그곳의 온갖 아름다움을 이제 내 눈으로 보고 있는 것입니다. 반짝이는 바다, 꽃과 양치류가 풍성하게 자라고 있는 산, 변화무쌍하고 거대한 구름과 햇빛을 받아 빛나는 사탕수수밭, 이런 경치들은 숨이 멎을 정도였어요. 무엇보다도 나는 그곳의 사람들, 그들의 위엄 있는 태도와 온화함, 따뜻함에 매료됐습니다. 또 얼마나 친절한지! 나는 환영의 꽃으로 뒤덮였고 연회는 끝없이 계속됐습니다. 사람들은 거리에서 나를 보고 환호했습니다. "안녕하세요, 파블로 선생님!"Buenos dias, Don Pablo

그곳에 있는 동안 나는 줄곧 에스파냐에 있는 것 같은 기분이었어요. 정부는 바다가 내려다보이는 높은 건물의 꼭대기 층에 넓은 아파트를 제공해주었습니다. 어린 시절부터 내가 간직했던 최고의

야망 가운데 하나가 등대에서 사는 것이었는데, 그 아파트는 그 야
망에 제일 근접한 주거공간이었지요!

마르티타와 나는 어머니의 출생지인 마야게스에 찾아가보았습
니다. 그런데 거기서 놀라운 사실을 발견했습니다. 1856년에 어머
니가 태어난 바로 그 집에서 60년 가량 뒤에 마르티타의 어머니가
태어난 것이었어요! 그뿐만이 아니었습니다. 우리 어머니들은 같
은 달, 같은 날인 11월 13일에 태어났습니다. 이것을 단순한 우연이
라고 설명할 수 있을까요?

어머니의 집을 돌아보는 동안 여러 이웃과 친척, 마을 사람들이
집 밖의 길거리에 모여들었습니다. 내 마음속에 있는 것을 말하려
면 연주를 하는 수밖에 없겠다고 생각했어요. 그래서 첼로를 들고
발코니로 나가서 어렸을 때 어머니가 불러주시던 카탈루냐 자장가
를 켰습니다. 마르티타는 내 반주에 맞추어 내 어머니가 특히 좋아
하시던 옛날 노래 몇 가지를 불렀습니다…….

푸에르토리코에 도착한 지 얼마 지나지 않아 총독인 루이스 무뇨
스 마린으로부터 라포스탈레사에서 만나자는 초대가 왔습니다. 나
는 그가 금방 마음에 들었어요. 잘생기고 포용력 있는 사람이었지
요. 에스파냐 공화국의 수장을 지냈던 학자 출신의 정치가들을 연
상시키기도 했습니다. 그는 정치뿐 아니라 문화 문제에도 관심이
많았습니다. 실제로 청년시절에는 시인이기도 했다는군요. 우리는
푸에르토리코에 대해 이야기하고, 이 섬의 생활여건을 향상시키고
빈곤과 싸우기 위해 기획한 여러 가지 인상적인 프로그램에 대해
이야기를 나누었습니다. 그는 이제 교육과 문화 수준을 향상시킬

방법을 찾고 있다고 했어요. 또 이 섬의 음악을 발전시키기 위해 어떤 일을 하면 좋을지에 대해서도 말입니다. 그리고 프라드에서 했던 것과 같은 연례 음악축제를 푸에르토리코에서도 감독할 수 있겠는지 내게 묻더군요. 그러더니 간곡하게 부탁하는 거예요. "돈 파블로, 여기서 우리와 함께 살아요. 여기는 선생님 어머니의 나라가 아닙니까. 선생님은 이미 우리 가족의 일원입니다!"

다른 사람들도 나더러 푸에르토리코에 정착하라고 권했습니다. 마르티타는 내가 어떤 결정을 내리든 간섭하지 않으려고 했지만 여기에 있으면 그가 자기 가족이나 친구들과 함께 있을 수 있다는 것은 나도 알았지요. 특히 어머니의 나라에 내가 무언가 도움이 될 수 있다는 생각에 마음이 끌렸습니다. 나는 이 섬에 정착하는 가능성에 대해 진지하게 생각하기 시작했습니다.

여러 주가 지난 뒤 나는 무뇨스 마린 총독에게 푸에르토리코의 음악축제를 기꺼이 감독하겠다고 말했습니다. 그리고 가장 이상적인 운영자로는 슈나이더를 추천했습니다. 무뇨스 마린은 즉시 이 문제를 협의하기 위해 푸에르토리코에 와달라고 슈나이더를 초청했습니다. 우리 세 사람은 연례 음악축제를 열기 위한 계획을 하루 만에 다 짜버렸어요. 사샤는 오케스트라 결성을 포함해 축제를 운영하고 나의 조감독으로 일하는 데 동의했습니다. 첫 번째 축제는 그다음 해 봄 산후안에서 열기로 결정됐습니다.

마르티타와 나는 3월에 프라드로 돌아왔고, 프라드 축제와 체르마트의 마스터클래스가 끝난 뒤인 겨울에 푸에르토리코로 이주했습니다. 무뇨스 마린은 연례 카잘스 축제가 총독령 정부의 후원 아

래서 열리게 됐음을 선포했습니다. 정부의 발표에 의하면, 첫 번째 축제는 푸에르토리코 대학극장에서 1957년 봄에 열릴 예정이었어요. 축제를 준비하는 과정은 아주 신났지요. 섬은 온통 축제 분위기로 뒤덮였어요. 산후안에 있는 건물과 거리에는 깃발과 삼각기들이 내걸렸습니다. 전깃불이 반짝거리며 "카잘스 축제에 오신 것을 환영합니다"라는 글자를 만들었습니다…….

개막 공연 일주일 전 슈나이더와 함께 뉴욕에서 출발한 오케스트라단이 도착했습니다. 첫 리허설은 대학극장에서 다음 날 아침 아홉시 반에 시작할 예정이었지요. 나는 약 30분 가량 일찍 도착했습니다. 슈나이더는 연주자들에게 나를 곧바로 소개하고 리허설을 시작하려고 했어요. 그렇지만 내가 그를 말렸습니다. "아니야, 아홉시 삼십 분이 될 때까지는 시작하지 말아. 이 친구들이 나에 대해 나쁜 인상을 갖게 하려고 그래?"

시작할 시간이 됐을 때 나는 환영의 인사를 하고선 말했습니다. "오늘 아침에는 본격적인 리허설을 하지 맙시다. 그냥 서로를 잘 알 수 있도록 어울려 놀도록 해요."

우리는 소규모인 모차르트의 가장조 교향곡으로 시작했습니다. 그다음에는 슈베르트의 교향곡 제5번을 하자고 했어요. 연주가 시작됐을 때 지독하게 덥다는 느낌이 들었습니다. 셔츠가 땀으로 흠뻑 젖었어요. 그리고 안단테 악장에 들어갔을 때는 못 견디게 피곤했어요. 그러나 음악의 아름다움 때문에 버틸 수 있었습니다. 어느 한 부분에 가서 나는 연주자들에게 지적했습니다. "여기서 악센트가 들어가야 하는데, 그건 마음에서부터 우러나와야 합니다." 그러

고 나서 조금 뒤, 그 구절이 한창 무르익자 찌르는 듯한 통증이 가슴과 어깨를 후려쳤고 거의 정신을 잃을 것 같았습니다. 나는 계속할 수 없으리란 걸 깨닫고 지휘봉을 내려놓으며 말했어요. "여러분, 감사합니다……"

분장실로 옮겨지며 통증이 더 심해졌습니다. 심장발작이었어요. 모두가 따뜻하게 챙겨주며 많이 걱정했습니다. 나는 이 시점에 이런 사태가 일어나서 정말 미안하다고 말했습니다. 이렇게 훌륭한 오케스트라와의 첫 리허설인데 말이에요! 의사에게 통증완화 약을 받고 앰뷸런스에 실려 집으로 옮겨졌습니다. 나는 아무래도 축제에 참여할 수 없으리란 것을 알았어요.

푸에르토리코와 세계 각국 수천 명의 사람들이 축제에 참가하러 오기로 되어 있었고 수많은 사람들이 밤낮으로 일해서 그 준비를 했는데 말입니다. 그뿐 아니라 푸에르토리코 음악의 미래를 위해 정말 여러 가지 일들이 걸려 있는데……. 그러나 이런 위기 상황에서 사람들은 정말 감탄할 만한 대응을 보였습니다. 축제 운영요원들은 그날 저녁에 비상회의를 열었고 회의는 새벽 네 시까지 계속됐어요. 음악가들이 원하기만 한다면 축제를 계속 진행하기로 결정했습니다. 축제는 나에게 보내는 헌정이라는 명분 아래 개최되어야만 한다면서요! 슈나이더는 다른 연주자들과 협의했고 계속 진행하자는 의견이 만장일치로 통과됐습니다. 날 대신할 지휘자는 세우지 않기로 결정됐어요. 슈나이더가 악장 자리에서 오케스트라를 이끌겠다는 계획이었지요.

축제는 이렇게 해서 열렸습니다! 엄청난 성공이었어요. 개막일

날 대학극장 3,000개의 좌석이 모두 메워졌습니다. 오케스트라는 훌륭하게 연주했고요. "모두가 마치 공연의 운명이 자기에게 달린 듯이 연주했어요. 마치 신처럼 연주했다니까요!" 슈나이더가 나중에 말해주었습니다.

장인보다 서른 살 많은 신랑

회복기는 견디기 힘든 시기였습니다. 다시는 연주할 수 없을지도 모른다는 생각 때문에 불안에 시달렸어요. 연주를 못 하는 삶이라니! 푸에르토리코의 저명한 심장 전문의인 라몬 수아레스 박사와 내 주치의인 파살라쿠아 박사, 그리고 다른 의사들이 주의 깊게 보살펴주었습니다. 무뇨스 마린 총독은 보스턴에서 유명한 심장 전문의인 폴 더들리 화이트 박사를 초빙해 나를 진찰하도록 조처했습니다. 정말 이해심 있고 사려 깊은 사람이었어요! 그는 합병증이 생기지 않는 한 내가 완전히 회복해 연주하지 못하게 될 이유는 없을 것 같다고 했습니다. 그런 말을 들어도 계속 의심을 떨쳐버릴 수가 없었어요. 아무리 건강하다 한들 나는 벌써 여든 살이 아닙니까. 회복한다고는 하지만 얼마나 건강해질까? 다시 손가락을 충분히 놀릴 수 있을 것인가?

한 주 한 주 지나가는 시간이 답답해서 마음속이 까맣게 타버릴 정도였어요. 첫 한 달 동안은 침대에서 움직이는 것도 허용되지 않았습니다. 그다음 달은 휠체어에 앉아서 보냈고, 그런 뒤에 짧은 구간의 산보를 시작해도 좋다는 허락을 받았습니다. 처음에는 의사들 몰래 매일 조금씩 연습하기 시작했습니다. 정말 좌절감이 너무나

컸어요. 마치 처음부터 완전히 새로 배워야 할 것 같았지요. 특히 왼손가락을 움직이는 게 많이 어려웠습니다. 그렇지만 차츰차츰 힘이 돌아왔어요. 첼로 음악을 다시 한번 발견해나가면서, 연주를 또 다시 가능하게 해준 또 하나의 도구인 심장에 대해 어느 때보다도 더 깊이 감탄했습니다. 인간은 여러 가지 기계를 만들었지요. 그 가운데는 복잡한 것도 있고 교묘한 것도 있습니다. 그러나 자기 심장의 작동에 비길 만한 것이 있을까요?

회복의 공을 전적으로 내게 돌리면 안 되겠지요. 그동안 마르티타는 줄곧 내 옆을 지켰습니다. 어떤 간호사도 그렇게 사랑에 가득 차고 숙련된 손길로 환자를 보살필 수는 없었을 거예요. 마르티타가 정말 훌륭한 의사가 될 수도 있었을 거라고 말한 사람은 나만이 아니었습니다. 의사들도 그랬으니까요. 그가 사용한 것은 알약만이 아니었지요. 내 기분이 가라앉아 있으면 그 기분을 회복시킨 것도 그였습니다. 상황이 아무리 암담해 보이는 때라도 그는 항상 무언가 나를 웃게 할 만한 이야깃거리를 만들어냈습니다. 내가 다시 연주할 수 있으리라는 데 대해 단 한순간도 의심하지 않았습니다. 마르티타는 내 일을 모두 떠맡았습니다. 어마어마한 양의 서신을 처리했고 방문객들을 맞았으며 필요한 약속에 대해 모두 조처했지요. 그래요, 그가 하지 못하는 일은 없었어요! 좋은 친구이고 간호사였고 매니저였으며 비서였고 수호천사였지요!

그리고 솔직하게 말하자면 마르티타는 우리가 결혼하고 있는 기간 내내 이런 생활을 계속한 겁니다. 위에서 든 것보다 더했지요. 그가 없었더라면 나는 아무 일도 못했을 겁니다. 또 말할 필요도 없

지만 그는 우리 집의 사랑의 근원이에요. 사실, 그가 해야 할 일이 너무나 많기 때문에 나는 가끔 걱정이 되어 자문합니다. 마르티타가 자기 자신을 위한 시간은 어떻게 마련하는 거지?

내가 어느 정도 회복되자 우리는 결혼할 때가 됐다고 판단했습니다. 결혼식은 친척 몇 사람만 참석한 아주 간단한 예식이었고 8월 초순에 치렀습니다. 결혼할 때 나이 차이가 좀(!) 있다는 점에 대해 사람들이 뭐라고 수군거리는 줄은 알고 있었어요. 신랑 나이가 장인보다 서른 살이나 더 많은 경우는 흔치 않으니까요. 그렇지만 마르티타와 나는 다른 사람들이 뭐라고 생각하든지 별로 상관하지 않았습니다. 어쨌든 결혼하는 건 우리지 그 사람들이 아니잖아요. 사람들은 걱정했겠지만 나는 기쁘게 대답할 수 있습니다. 나이 차이가 우리 사랑을 더 깊게 해주었다고…….

결혼 직후 우리는 산후안의 교외인 산투르체에 있는 작고 예쁜 집으로 이사했습니다. 그 집은 바닷가에 있었지요. 뒷마당에서 몇 미터만 나가도 바로 바다였고, 바닷바람이 하루 종일 창문으로 불어옵니다. 예전에는 산살바도르의 내 집 가까이에 있는 바다가 세계에서 제일 아름답다고 말하곤 했는데, 이제 새 집에서 바라보는 바다가 그보다 더 아름답다고 느껴져요. 다시 한번 내 작업 스케줄에 따라 생활할 수 있게 됐어요. 마르티타와 함께하는 해변의 아침 산책, 피아노로 치는 바흐와의 성찬식, 연습과 작곡 말입니다.

정말 얼마 지나지 않아 나는 예전보다 더 바빠졌어요. 불과 1년 전에 무뇨스 마린 총독과 내가 논의했던 생각들이 구체화되고 있었습니다. 총독령 입법부의 특별허가와 뛰어난 푸에르토리코 음악가

Stuyvenberg 12 oct. 1957

Très cher Pau Casals,

Merci mille fois pour votre si chère lettre qui m'a fait un énorme plaisir. Comme je suis heureuse, connaissant la chère petite Martita, de vous savoir unis tous les deux.
Mes pensées ont été beaucoup avec vous pendant que vous étiez malade; quel bonheur que vous avez pu, avec votre belle constitution et votre énergie connue, vaincre le mal! Je vous souhaite le bonheur que vous méritez, puisque vous le donner à pleines mains — et archet — aux autres, à l'humanité, qui a tant besoin de bonté et de beauté!
Merci de votre touchante pensée dans mon deuil pour ma sœur, qui me manque si douloureusement.
J'espère que je pourrai vous revoir, cher Maître, cher Pau Casals, l'année prochaine à Prades, si je peux partir de Bruxelles en 1957, où il y aura beaucoup de Moses lors la grande exposition universelle. Nous serons tous très pris ici. Peut-être vous viendrez avec Martita au Stuyvenberg!
Je vous embrasse tous les deux avec grande affection,
Votre
Elisabeth

카잘스가 벨기에의
엘리자베트 왕비에게서
받은 편지.
1957년 10월 12일.

"친애하는 파우 카잘스, 너무나 큰 기쁨을 안겨준 당신의 귀중한 편지에 수천 번 감사드립니다. 귀여운 마르티타를 알게 되고 또 그대들이 결합했음을 알게 되어 얼마나 행복한지 모르겠어요. 당신이 아팠을 때 늘 마음이 쓰였어요. 당신이 훌륭한 신체와 우리가 익히 아는 활력으로 병을 극복하고 건강하게 되어 얼마나 기쁜지 모릅니다! 당신이 마땅히 누려야 할 행복을 기원합니다. 당신의 두 손으로, 그리고 당신의 활로써 다른 사람들과 인류에게 준 행복을 생각한다면 말이에요. 그들은 선함과 아름다움을 정말 필요로 하고 있었어요! 내 여동생의 죽음으로 인한 슬픔을 위로해주어 감사해요. 그가 정말 그립습니다. 친애하는 거장이여, 친애하는 파우 카잘스여, 당신을 내년 프라드에서 다시 만나고 싶습니다. 내가 1957년에 브뤼셀을 떠날 수 있다면 말이지요. 세계적인 소동이 이렇게 크게 일어나니 할 일이 너무나 많아요. 여기서 우리는 아주 바쁠 거예요. 혹시 당신이 마르티타와 함께 스토이벤베르그로 올 수 있을까요? 당신 모두를 사랑으로 포옹합니다. 당신의 엘리자베트로부터."

들의 열정적인 지원에 힘입어 최초의 진정한 푸에르토리코 오케스트라가 산후안에 결성되고 있었지요. 나는 오케스트라의 결성 과정에서 할 수 있는 모든 도움을 보탰습니다.

1958년 겨울, 오케스트라의 첫 공식 연주를 지휘했습니다. 무뇨스 마린의 사려 깊은 제안에 따라 공연은 내 어머니의 출생지인 마야게스에서 열렸지요. 그 밖의 다른 한 가지 변화는 푸에르토리코 음악원의 설립이었습니다. 나는 이사회 의장이 되기로 했고 원장으로는 아르헨티나 출신의 재능 있는 지휘자이자 작곡가인 후안 호세 카스트로Juan José Castro, 1895-1968를 영입했습니다. 이 카스트로라는 사람은 40년쯤 전 내 동생 엔리케가 에스파냐 군대의 징집을 피해 아르헨티나로 달아나 있는 동안 몸담고 있던 오케스트라의 바이올리니스트였지요!

마르티타는 이런 모든 업무에 나와 함께 참여했고, 무엇보다도 그는 음악원의 첼로 교수가 됐습니다. 그밖에도 우리가 참여해야 하는 다른 일들이 많았지요. 제2회 카잘스 축제가 그해 봄 산후안에서 열렸습니다.

내가 아직 지휘를 할 수 없어서 슈나이더가 다시 오케스트라를 이끌었고 대신 협주곡을 여러 곡 연주했습니다. 그해 여름에는 프라드로 돌아와서 3주 동안의 축제를 감독했습니다. 그때 그랑테르 말호텔 주인 바텔레미 씨가 친절하게도 프라드에서 약 24킬로미터 떨어진 산속 온천장 바로 옆의 아름다운 작은 집에 초청해주었지요. 그 후로 축제가 열리는 동안 우리는 이 집에 머물게 됐습니다.

말보로의 여름 음악축제

그해 여름 후반에 캘리포니아대학 버클리분교의 음악분과장인 에스텔레 카엔에게서 편지를 받았습니다. 그녀는 내게 대학의 마스터클래스 시리즈에서 수업해달라고 부탁했어요. 이 제안은 아주 구미가 당겼지요. 나는 언제나 캘리포니아를 좋아했어요. 이름만 들어도 가슴이 두근거립니다. 대학의 훌륭한 음악분과에 대해서도 익히 알고 있었기에 1960년 봄에 그곳에 가기로 했습니다. 처음 캘리포니아를 방문한 것은 60년 전이었고, 마지막으로 간 뒤 벌써 35년이 지났습니다. 마르티타와 함께 버클리에 도착하니까 온갖 추억이 되살아났어요. 제일 강렬한 기억은 스물네 살에 음악 인생이 거의 끝장날 뻔했던 태말페산에서 있었던 그날 일이었지요…….

절친한 친구인 제르킨이 여러 해 동안 버몬트의 말보로에서 열어오고 있던 여름 음악축제의 마스터클래스를 지도해달라는 부탁을 해온 것도 역시 1960년의 일이었습니다. 그때 이후로 나는 한 해도 거르지 않고 말보로에서 여름을 보냈지요. 그동안 나는 세계 여러 곳에서 가르치며 파리, 베를린, 체르마트, 도쿄 등 여러 곳을 다녀보았어요. 그런데 말보로의 분위기는 독특합니다. 숲이 우거진 언덕과 완만하게 경사진 밭, 자작나무와 연못들 사이로 구부러지는 시골길, 오래된 술집과 교회가 있는 작은 마을, 그런 주위 환경 자체에서 잊을 수 없는 매력과 사랑스러움이 풍겨옵니다. 자연과 음악 사이의 유사성을 인식하기 위해서는 거기보다 더 좋은 곳은 없어요. 말보로는 진정한 음악 아카데미였습니다! 그리고 음악을 다루는 방식도 특별했어요. 대략 100명 가량의 음악가들, 유명 예술가

와 젊은 전문 연주자들이 여름 내내 스스로를 계발하고 즐겁게 지내기 위해, 특히 실내악을 공부하고 연주하려고 옵니다. 흰 테두리를 두른 소박한 건물에서 연습을 하는데 말보로 학원의 캠퍼스는 바로 그런 건물들이었습니다. 대부분 농장을 개조한 건물이었지요.

내 수업이 열린 홀은 예전에는 외양간이었다고 들었습니다. 주중에는 비공식적인 음악회가 열리고 주말에는 일반 청중이 참석하는 음악회가 열립니다…… 캠퍼스 안으로 운전해 들어가다 보면 "주의—음악가들이 연주 중입니다"라고 씌어진 팻말들을 지나치게 됩니다. 하루 종일 음악가들이 연습하는 소리가 건물 창으로 흘러나와 새들의 노래 소리와 융화돼요! 말보로에서 느끼는 기쁨은 정말 특별했어요.

평화의 이름으로

내 나이가 되면 감사할 일이 많습니다. 사랑하는 마르티타가 있고 친구들과 함께 일한다는 기쁨이 있습니다. 그렇지만 마음이 평화롭다고는 못 하겠군요. 온 세계에 이렇게 고통스러운 일이 많고 분노가 휘몰아치는데 어떻게 나 혼자 평화를 느낄 수 있겠어요? 인류의 존속 그 자체가 위협받고 있는 시점에 어떻게 손 놓고 쉬고만 있겠습니까?

수많은 다른 사람들처럼 나도 제2차 세계대전에서 파시즘에 대한 승리가 세계를 대대적으로 변화시키리라고 기대했습니다. 국가들 사이에서 새로운 자유와 사랑의 시기가 오리라고 기대했습니다. 그러나 반대로 원자탄 실험과 재무장, 가열한 투쟁과 함께 냉전

의 시대가 다가왔지요. 약 1,500만 명의 인간이 사라진 전쟁 추축국의 패배 이후 약 15년 만에 미국을 방문해보니 사람들은 개인용 방공호를 만들고 있었습니다. 학교에서 원자탄 공습대비훈련을 한다는 소식을 신문에서 읽고 기분이 엉망진창이 됐어요. 어린이들에게 구석에 움츠리고 책상 아래로 숨으라고 가르치는 훈련입니다. 이런 것들은 내가 보기에 모두 미친 짓입니다. 나는 알고 있어요. 원자탄에 대한 유일한 방어는 평화뿐입니다.

1958년 여름, 슈바이처와 다른 여러 사람과 함께 미국과 소련 정부에 탄원서를 냈습니다. 무기 경쟁을 종식시키고 장래의 핵실험을 금지하도록 하기 위해서였지요. 공식 선언문에서 나는 이렇게 말했습니다. "미국과 소련은 긴 안목으로 보아 인류 전체의 이익을 추구할 때 서로 간의 정치적인 입장이 다르다는 사실을 무시하기를 바랍니다. 문명화된 인간들이 세계를 더 행복하고 아름다운 것으로 만들어나가기 위해 함께 힘을 모으지 않고 새롭고 파괴적인 무기를 자꾸 만들어나가는 상황이 일어나는 것을 믿을 수가 없습니다."

그 얼마 뒤 유엔 결성 13주년 기념식에서 연주해달라는 초청이 왔습니다. 내가 보기에 유엔은 온갖 종류의 문제점과 장애물투성이이기는 하지만 국가들 간의 평화를 구축하려는 희망을 최대한으로 체현한 것이라고 생각됩니다. 그러므로 내 음악을 그런 목적에 쓰는 데 용납 못 할 까닭이 없었지요. 그때의 음악회는 정말 특별한 행사였습니다. 전 세계 74개국의 텔레비전과 라디오가 그 음악회를 중계방송했지요. 그렇게 많은 수백만 인간들에게 한꺼번에 음악의 메시지가 전달된 적은 이제껏 한 번도 없었어요. 나는 뉴욕 유엔

모스크바 국립음악원 40명의 교수들이
카잘스의 84회 생일을 축하하며 보낸 메시지. 1960년.

"친애하는, 그리고 존경하는 마에스트로 파블로 카잘스, 모스크바 국립음악원, 즉 차이코프스키 음악원으로 알려진 이 단체는 귀하의 84회 생신을 맞아 진심어린 축하를 보냅니다. 당신의 얼굴에서 소련 음악인들은 우리 시대의 가장 진보적인 예술가이자 열성적인 음악가의 모습을 봅니다. 당신의 오랜 음악 활동 기간은 예술의 진실과 인간주의의 이념으로 밝혀져 있습니다. 당신은 항상 청중의 마음을 기쁘게 하고 고귀하게 해주었습니다. 우리는 당신이 림스키-코르사코프, 글라주노프, 스크랴빈, 라흐마니노프, 골덴바이젠 등의 위대한 러시아 음악인들과 맺었던 창조적인 연대감을 알고 있습니다. 소비에트 음악가들 가운데 가장 윗 세대는 모스크바와 다른 도시에서 있었던 당신의 연주회를 기억합니다. 당신의 연주 녹음은 젊은 음악가들에게 알려져 연구되고 있습니다. 우리는 당신의 해석의 독특한 예술성을 깊이 평가합니다. 창조적인 특성과 위대한 거장성을 담고 있는 것입니다. 위대한 마에스트로여, 당신은 우리나라에서 깊은 존경을 받지만 그것은 단지 뛰어난 예술가로서만이 아니라 우리 시대의 가장 앞선 인간으로서이기도 합니다. 당신은 우리 모국의 인민들에게 헌신적인 반파시스트로서, 그리고 전 세계 인민들 간의 우정과 평화를 위한 투사로서 따뜻한 사랑을 받고 있습니다. 친구여, 우리 모두는 진심으로 당신이 오랜 삶을 누리며 건강과 위대한 창조적 업적을 누리기를 바랍니다."

본부의 거대한 총회의장에서 호르쇼프스키와 함께 연주했습니다. 곡목은 바흐의 첼로와 피아노를 위한 라장조 소나타 제2번이었어요. 미국 바이올리니스트인 예후디 메뉴인Yehudi Menuhin, 1917~1999 과 러시아 바이올리니스트인 다비트 오이스트라흐David Oistrakh, 1908~1974, 인도 시타르 연주자인 라비 샹카르Ravi Shankar, 1920~2012 의 파리 연주회가 그 뒤를 이었습니다. 마지막은 스위스 로망드 오케스트라가 제네바에서 베토벤 교향곡 제9번 4악장을 런던에서 온 합창단과 독창자들과 함께 연주하는 것으로 끝났지요.

나는 그 기회에 글을 써서 연주회 때 총회의장에 모인 청중들에게 나눠주었습니다. "이 나이가 되어서 내가 여기에 온 것은 지금까지 예술가로서 나의 직업생활이나 스스로에게 부과해온 규율이나 도덕적인 태도에 변화가 생겼기 때문은 아닙니다. 단지 모든 인류를 위협하고 있는 어마어마하고 치명적인 위험에 비교한다면 다른 어떤 것도 부차적일 수밖에 없기 때문입니다." 나는 계속 말했습니다. "핵의 위험이 지속됨으로써 생겨난 이 세계의 고통은 매일매일 증가하고 있습니다……. 거대한 항의운동이 모든 나라에서, 특히 어머니들부터 일어나서 그런 재난을 막을 수 있는 권력자들을 감동시킨다면 얼마나 좋을까요! 인간의 존엄성을 믿는 사람이라면 이런 시점에서 각축하는 권력들 사이에 진지한 화해가 이루어지고 사람들 사이에 좀더 깊은 이해가 이루어질 수 있도록 행동해야 할 것입니다. 오늘날 평화를 위한 가장 중요한 희망을 대표하는 것은 유엔입니다. 우리 스스로를 위해 거기에 모든 힘을 바칩시다. 오늘 우리를 암울하게 하는 모든 구름이 가까운 장래에 걷히게 해달라고

LEOPOLD STOKOWSKI

16 Nov 61

Dear Master and Friend

 I shall always remember and treasure hearing
you play again, so superbly, with such beauty of tone
and phrasing, and such deep expression. Thank you
for this unforgetable experience. How wonderful is
that music of Couperin. I am hoping to go to Puerto
Rico at Christmas time. May I have the pleasure of
visiting you and your beautiful bride? I shall bring
my two sons, and, of course, we shall not take too
much of your time.

 Sincerely, your admirer and friend

1067 Fifth Avenue
New York 28, New York

AT 9-3689

레오폴드 스토코프스키가 카잘스에게 보낸 편지.
1961년 11월 16일.

혼신의 힘을 다해 기도합시다."

그 뒤 몇 해 동안 나는 평화를 위해서라면 어떤 기회든 놓치지 않고 목소리를 높였으며 핵전쟁의 위험을 알리기 위한 여러 조직위원회에 가입했습니다. 예를 들면 건전한 핵정책위원회 같은 것이지요. 그러나 이런 노력만으로는 부족했습니다. 일생 동안 내가 가진 유일한 무기는 언어가 아니라 음악이었어요. 나는 자문했지요. '그렇다면 그 무기를 지금 어떻게 써야 좋겠는가?' 마음속에서 어떤 계획이 형상화되기 시작했습니다. 전쟁 중에 프라드에서 작곡한 오라토리오 「엘 페세브레」, 즉 「말구유」에 관한 것이었지요. 곡의 메시지도 평화와 인간의 형제애니까 이런 위급한 시기에 행동하는 데에 이보다 더 좋은 수단이 달리 있겠어요? 나는 어디에 가든지 이 곡을 가지고 다니면서 지휘해 세계 평화와 국가들 간의 이해 증진이라는 목적을 추구하는 개인적인 메시지를 전달하기로 결심했습니다.

어떤 친구들은 그 일을 하지 말라고 말렸습니다. 그런 일은 너무 힘들 것이라고 걱정했지요. 물론 사실 그렇기는 했어요. 그들의 지적대로 이미 여든다섯 번째 생일이 다 되어가던 때였으니까요. 그러나 이 지구상에서 얼마 더 살지 못하리라는 바로 그 사실 때문에 오히려 나는 시간이 있는 동안 행동해야 할 더 큰 이유가 생겼다고 느꼈습니다. 1962년 초반, 나는 「엘 페세브레」와 함께하는 1인 평화 캠페인을 시작하려는 의사를 밝혔습니다. "저는 먼저 한 인간이고 두 번째로 음악가입니다. 한 인간으로서 나의 첫 번째 의무는 동료 인류의 행복에 대한 것입니다. 나는 신이 내게 주신 수단인 음악

을 통해 이 의무에 봉사하려 합니다. 음악은 언어와 정치 그리고 국경을 초월하기 때문입니다. 세계평화에 대한 내 기여가 크지는 않겠지요. 그러나 최소한 나는 내가 할 수 있는 모든 것을 스스로 신성하다고 여기는 이념에 바칠 것입니다."

또 오라토리오의 연주에서 들어올 모든 재정적인 이익은 인간의 존엄성과 우애 그리고 평화라는 목적에 공헌하기 위해 설립되는 재단에 기부할 것이라고 말했습니다……

내 평화운동에서 「엘 페세브레」의 첫 공연은 그해 봄 샌프란시스코에서 이루어졌습니다. 공연장은 전쟁 종반, 유엔 설립 헌장서명이 이루어진 메모리얼 오페라하우스였어요. 공연장은 사람들로 넘쳐났습니다. 서서 듣는 사람이 수백 명은 됐지요. 그리고 음악에 대한 청중들의 반응으로 미루어볼 때 그들은 음악의 메시지를 이해했으며 평화로운 세계에 대한 나의 열망을 열정적으로 공유했다고 생각합니다.

「엘 페세브레」를 어디서 공연하든 반응은 대부분 동일했습니다. 북미, 남미, 영국, 프랑스, 이탈리아, 독일, 헝가리, 이스라엘, 그 밖의 다른 열두어 개 나라에서 공연했습니다. 어디서나 사람들에게는 평화에 대한 공통적인 갈망이 있었고, 인간의 행복을 보장하는 세계의 건설에 동료인 인류와 함께 동참하고 싶다는 열망이 표출됐습니다. 모든 공연에서 나는 사람들을 분리시키는 것은 사람들 자체가 아니라 정부가 강요하는 인위적인 장벽일 뿐이라는 나의 신념을 재확인할 수 있었습니다.

「엘 페세브레」의 공연 가운데 특히 두 공연이 기억에 남습니다.

그 두 공연이 이루어진 상황은 매우 대조적이었지만 지극히 유사한 점도 있다고 해야겠군요. 하나는 뉴욕 유엔 본부에서의 공연이었고, 다른 하나는 프랑스 남부의 성 미셸드쿠사 사원의 폐허에서 이루어진 공연이었습니다. 후자는 1966년 가을, 내 아흔 살 생일이 다가올 무렵에 열렸는데, 톨로제의 카탈루냐 의회 900주년 기념공연이었어요. 그 의회는 역사적으로 매우 중요한 의미를 가집니다. 유럽 대륙 최초의 의회와 대의제 정부 형태가 그 의회에서 발전되어 나왔지요. 의회의 선언문, 「신의 평화와 휴전」Pau i Treva de Deu 이라는 글에는 국가들 간의 갈등을 조정하고 모든 사람들 사이에 평화를 정착시키는 수단으로서 전쟁 종식에 대한 요구가 있습니다. 이 선언은 유엔의 설립보다 거의 1,000년이나 먼저 나왔습니다. 그런 기회에 그 고대 사원에서 「엘 페세브레」를 지휘했을 때 내가 어떤 감정을 느꼈을지 한번 상상해보세요…….

유엔에서 공연이 이루어진 것은 1963년 10월 하순경이었습니다. 유엔에서 했던 지난번 공연 이후 5년이 흘렀고 제2차 세계대전의 종식 이후 20년 가까운 시간이 지났습니다. 그렇지만 평화는 아직도 멀리 있는 것 같았습니다. 쿠바에 닥친 미사일 위기는 모든 사람들의 기억 속에 아직 생생했습니다. 그때는 정말 전 세계가 핵전쟁의 문턱에 서 있었지요. 게다가 베트남에서 내전이 다가오는 불길한 소리가 이미 들리고 있었습니다. 어떤 위험이 앞에 놓여 있는지 누가 알겠어요? 내 마음은 걱정으로 무거웠지만 그 공연의 성격을 생각한다면 희망을 가질 수 있을 것도 같았어요……. 당시 유엔의 사무총장이던 우 탄트가 친절하게도 오라토리오의 리허설이 끝

난 뒤 자기 개인 집무실에서 잠시 쉬다 가라고 초대했을 때 이런 느낌을 털어놓았습니다.

이야기를 나누던 중 유엔에 가입한 모든 회원국의 소형국기가 테이블 위에 진열되어 있는 것을 보았습니다. 우 탄트에게 말했습니다. "정말 멋지군요! 세계의 모든 나라들이 자유롭고 평화롭게, 또 서로 동등하게 나란히 서 있는 시대의 상징물을 매일같이 볼 수 있다니 말입니다."

푸에르토리코로 돌아온 며칠 뒤에 소포 하나가 집으로 배달됐습니다. 거기에는 유엔의 깃발이 들어 있었습니다! 그 헌신적이고 훌륭한 사무총장이 내게 선물로 보낸 것이었어요. 그것은 지금 산투르체의 내 집 거실 벽에 걸려 있습니다…….

나는 유엔 콘서트에서 이런 메시지를 전했습니다. "음악은 인간이 가진 가장 경이롭고도 보편적인 언어로서 인간 의사소통의 근원이 되어야 할 것입니다. 나는 다시 한번 우리의 순수한 음악이 모든 인류를 형제애라는 연대 속에서 결합시키는 노력에 봉사하도록 할 것을 온 세계의 동료 음악가들에게 호소합니다. 이런 이상이 영광스럽게 성취될 때까지 우리는 혼신의 노력을 다하도록 합시다."

그러나 바로 한 달 뒤에 세계의 모든 국가를 슬픔에 빠뜨린 참혹한 사건이 일어나서 평화에 대한 희망은 끔찍한 타격을 입게 됐습니다. 케네디 대통령이 암살당한 것입니다.

백악관에서 만난 케네디 부부

케네디 대통령을 만난 것은 1961년 가을, 내가 백악관 연주회에

초대받았을 때였습니다. 내가 그 대통령에 대해 깊이 감복한 지는 이미 꽤 됐지요. 내가 보기에 그는 세계가 직면하고 있는 위기 시점에서 절실하게 요구되던 이상주의와 지도력이라는 자질을 체현하고 있는 인물이었어요. 그가 선출된 뒤 나는 그의 승리가 모든 인류를 위한 상서로운 길조이므로 아주 기쁘다는 편지를 보냈습니다. 편지에는 그가 내세운 자유와 인간 존엄성이라는 원칙이 내 사랑하는 조국의 민주주의 회복을 앞당겨주리라고 열렬하게 희망한다는 암시가 들어 있었지요. 케네디 대통령은 자기에 대한 신뢰의 표현에 감사하는 친절한 답장을 보내왔습니다.

대통령을 존경하고 감탄하는 것은 사실이었지만 막상 백악관에서 연주해달라는 초청을 받고서는 좀 망설여졌습니다. 혹시 초청에 응하더라도 프랑코 통치 체제에 대한 지지가 비도덕적인 일이라는 나의 주장이나 그 정권에 대한 혐오가 조금이라도 누그러진 것은 아니라는 점을 분명히 하고 싶었어요. 나는 전체적인 문제를 고려할 때 백악관을 방문하는 것이 평화를 위한 내 노력을 진전시키고 에스파냐의 자유라는 문제를 다시 대통령에게 환기시킬 수 있는 기회가 되리라 판단해 초청에 응하기로 결정했습니다. 나는 대통령에게 답장을 보내면서 이렇게 말했어요. "저는 당신의 목적이 모든 인류를 위한 정의와 자유, 이해에 기반을 둔 평화를 실현하기 위한 노력이라는 사실을 알고 있습니다. 이 이상은 언제나 제 이상이기도 합니다. 그것은 내 생애 가장 중요한 문제에 대한 판단을 내리는 데에 결정적인 요인이었고, 또 가장 중요한 것을 포기하게도 만들었지요."

음악회는 11월 13일 저녁에 열렸는데 그날은 내가 백악관에 처음 갔던 날로부터 거의 60년이 다 되어가는 때였습니다. 내 일생에서 가장 의미 깊은 날 가운데 하나였어요. 푸에르토리코의 총독인 무뇨스 마린을 위한 만찬이 끝난 후 약 150명에 달하는 대통령의 내빈들이 백악관 이스트룸에 모였습니다. 내 친구인 호르쇼프스키, 슈나이더와 함께 멘델스존과 슈만, 쿠프랭의 실내악 프로그램을 연주했지요. 프로그램이 끝난 뒤 나는 박수를 중단시키고 말했어요.

"이제 저는 카탈루냐 민요를 연주하고 싶습니다."

그리고 내 마음에 제일 가까이 있는 것, 내 민족의 자유라는 의미를 전달하기 위해 망명자들의 주제곡인 「새의 노래」를 켰습니다. 그런 뒤 대통령의 좌석으로 가서 그와 포옹했지요.

그날 연주회가 열리기 전에 나는 케네디 대통령의 초청에 응해 백악관에서 그와 개인적인 면담 시간을 가졌습니다. 그는 나를 작은 방으로 데리고 가서 우리 둘만 앉아서 이야기를 나누었지요. 그는 정말 매력적인 사람이었어요. 아주 순수했고 젠체하는 태도가 없었으며 너무나 젊었지만 지혜롭고 인간적이었습니다. 나는 그에게 말했습니다. "이상하게 들리겠지만 당신이 구면인 것 같은 기분이 들어요." 그는 자기도 마찬가지라고 했습니다.

보통 같으면 그런 경우에는 비서가 들락거렸겠지요. 그의 일정은 언제나 빡빡했을 테니까요. 그런데 그때는 그런 일이 전혀 없었습니다. 이야기를 조금 하다가 나는 이렇게 말했어요. "대통령 각하, 내가 당신 시간을 너무 많이 빼앗는 것 같습니다."

"그렇게 생각하지 마십시오. 제게는 이런 시간이 특별합니다. 이

야기를 계속하시지요." 그는 대답했습니다.

"고맙습니다. 신께서 당신을 축복하시길."

우리는 여러 가지 문제, 그의 경험과 나의 어린 시절, 세계의 심각한 상황에 대해서 이야기를 나누었습니다. 나는 에스파냐 문제를 끄집어냈지요. 대통령에게 미군 기지들이 에스파냐에 설립되어 있으며 프랑코가 민주국가의 정권으로부터 지원을 받고 있다는 사실이 얼마나 개탄스러운 일인지 말해주었습니다. 그는 진지하게 경청했습니다. 그의 표정을 보면 그가 내 의견에 공감한다는 걸 알 수 있었어요. 그는 말했습니다. 대통령이란 이전 시대의 여러 문제들을 물려받을 수밖에 없으며 언제나 자기가 진정 바라는 대로 행동할 수는 없다고 말이지요. 그러나 자기 힘이 미치는 한도 내에서는 세계의 모든 곳에 평화와 자유를 확보하기 위해 노력하려 한다고 말했습니다. 나는 마음속에서 이 사람은 내 민족을 위해 가능한 모든 일을 할 사람이라는 것을 느낄 수 있었습니다. 마침내 내가 말했습니다. "대통령 각하, 당신 시간을 더 이상 빼앗으면 안 되겠어요." 그리고 나는 일어나겠다고 고집했습니다.

저녁 음악회가 끝난 뒤, 대통령과 케네디 부인은 작은 사적인 자리를 마련해 우리와 함께 식사를 했습니다. 내 동료와 나는 연주 전에는 식사를 하지 않거든요. 식사가 끝날 무렵 대통령의 보좌관이 전갈을 하나 가져왔습니다. "정말 죄송합니다만, 제가 참석해야 하는 일이 생겼군요." 그리고 그는 나갔습니다.

아주 추운 저녁이었어요. 재클린 케네디는 우리 차가 있는 곳까지 나와 마르티타와 나를 배웅했습니다. 그는 코트를 입고 있지 않

앉어요. 이브닝드레스 차림이었지요. 우리는 그가 감기에 걸릴까봐 걱정이 되어, 제발 밖으로 나오지 말라고 부탁했습니다. 그렇지만 그는 말했어요. "대통령은 제가 배웅하기를 원할 거예요. 또 저도 그렇게 하고 싶습니다."

그는 그 추위 속에 서서, 우리가 차를 타고 가는 것을 지켜보았습니다.

다음 날 아침 대통령과 재클린 케네디가 보낸 아름다운 꽃다발이 마르티타와 내가 묵고 있던 호텔로 배달됐습니다. 거기에는 우리가 함께 보낸 저녁에 대한 감사의 마음을 따뜻한 필치로 표현한 대통령의 편지가 들어 있었어요.

집에 돌아와서 나는 대통령에게 편지를 썼습니다. "저는 지난 월요일에 온 마음을 다 바쳐 연주했습니다. 그리고 그 결과에 대해 아주 보람을 느낍니다. 당신에 대한 저의 충실한 지지가 동시에 음악과 문화에 이바지할 수 있다면 더 바랄 것이 없겠습니다. 11월 13일의 모든 일은 제게 언제나 특별한 의미를 지닐 것입니다. 저의 방문과 당신과 나눈 대화는 평화와 자유라는 우리의 이상에 대한 제 신념과 희망을 강화시키고 확인해주었습니다. 감사합니다. 대통령 각하."

나는 케네디 대통령을 꼭 한 번 더 만날 기회가 있었습니다. 그가 1963년 여름, 무뇨스 마린 총독의 초청으로 푸에르토리코를 방문했을 때였어요. 나는 라포스탈레사에서 대통령을 위해 열린 만찬에 참석했습니다. 그가 연설문에서 내게 인사를 전해 깊이 감동했지요. 그해 가을, 내게 대통령령으로 자유훈장을 수여하고 싶다는 소

THE WHITE HOUSE

WASHINGTON

November 14, 1961

Dear Maestro Casals,

 Mrs. Kennedy and I can never express our
full appreciation for what you did last night. You
gave honor to our country, to The White House,
and to the world of music. There are very few
unforgettable evenings, but everyone who was
present last night will regard this one as such.

 The enthralled audience who listened to
every beautiful note of the concert was testimony
enough to your success. However, Mrs. Kennedy
and I will always be grateful that you came to
play for us. It was an evening that made us feel
humble and it was an evening that gave inspiration
and encouragement to lovers of music throughout
this country.

 My wife joins me in sending all best
wishes to you and to Madame Casals,

 Sincerely,

Mr. Pablo Casals
Hay Adams
800 16th Street, N. W.
Washington, D. C.

케네디 대통령이 1961년 백악관 연주회 뒤에
카잘스에게 보낸 편지.

SIXTEENTH AT H STREET, N.W.
WASHINGTON 6. D. C.

Nov. 14th 1961

copy

~~~~ Mr. President

To have met you and Mrs. Kennedy has been
a privilege which will be unforgettable for me and
Mrs. Casals

I am deeply honored and grateful for your
~~~~~~~~~~ kindness and generous attentions.

May I repeat to you my respects and my
conviction that the whole world looks upon you with
hope and confidence.

May God inspire you, Mr. President and
bless you and your family —

I have been moved by your delicate thought
in sending the flowers which have given me much
pleasure to me and my wife.

Please accept, Mr. President, together with Mrs.
Kennedy our deepest appreciation and, if I may,
say our affectionate thoughts
— P. C.

백악관 연주회 뒤에 케네디 대통령에게 보낸
카잘스의 편지 초고.

식을 받았습니다. 나는 훈장수여를 위해 워싱턴으로 초청됐습니다만, 예정된 수여일 직전에 그가 참혹하게 암살되어버렸습니다.

마르티타는 이 위대하고 친절한 사람에 대한 내 감정을 잘 알고 있었기 때문에 처음에는 그 뉴스를 숨겼습니다. 그날 오후, 친구들이 나를 만나러 집으로 오자 마르티타는 그들에게 사건에 대해 말하지 말라고 부탁했어요. 나는 저녁이 되어서야 그 소식을 알았습니다. 살아오는 과정에서 고통과 죽음을 여러 번 겪었지만 그렇게 끔찍했던 순간은 다시 없었습니다. 여러 시간 동안 말문이 콱 막혔어요. 마치 다시는 되살릴 수 없는 이 세계의 아름다운 한 부분이 갑자기 찢겨져나간 것 같았습니다. 인류의 희망을 한 몸에 받고 있던 이 씩씩한 지도자이며 젊은 아버지가 거리에서 암살자의 총탄에 쓰러지다니, 이런 비극적이고 무서운 일이 어떻게 있을 수 있는지! 무슨 이런 끔찍하고도 미친 일이 일어나는지요!

우리는 한 가족

케네디 대통령이 살아 있었더라면 세계가 어떻게 됐을지 누가 알겠습니까? 물론 혼자서 모든 국가의 운명을 통제할 수 있는 사람은 아무도 없습니다. 그러나 짧은 재임기간 중에도 그의 손길이 세계의 상처와 갈등을 치유하기 위해 어떻게 움직였는지 우리는 느끼고 있습니다. 그의 죽음 이후로 야만적인 분쟁이 얼마나 많이 일어났습니까! 그가 죽지 않았더라면 베트남의 도시와 정글에서 죽어간 사람들 또한 충분히 살아남을 수 있지 않았을까요?

어떤 때에는 주위를 둘러보며 완전한 절망감에 빠집니다. 오늘날

세계를 괴롭히고 있는 혼란 속에는 생명의 가치 자체를 무시하는 태도가 있습니다. 아름다움은 우리 주위 어디에나 널려 있지만 대부분 사람들은 그걸 보지도 못하고 있지 않습니까! 그들은 이 지구의 경이로움에 얼굴을 마주하고 있지만 실제로는 아무것도 보지 않는 것 같습니다. 정신없이 바쁘게 움직이지만 자기들이 어디를 가고 있는지에 대해서는 아무 생각도 하지 않습니다. 그들은 마치 자포자기하거나 절망적인 사람들처럼 오로지 흥분 그 자체를 위한 흥분을 추구합니다. 자연 속이나 조용하고 단순한 생활은 그들에게 아무런 즐거움을 주지 못해요.

우리가 누리는 매순간은 새롭고 고유한 우주의 한 순간입니다. 그 순간은 예전에는 결코 없었고 또 영원히 다시 오지 못할 순간입니다. 그런데 학교에서는 아이들에게 무얼 가르치고 있습니까? 그들에게 2 더하기 2는 4라는 것, 파리는 프랑스의 수도라는 것을 가르칩니다. 그들이 어떤 존재인지에 대해서는 언제 가르칠 겁니까? 우리는 그들 각자에게 말해주어야 해요. 너는 네가 누구인지 알고 있니? 너는 놀라운 존재란다. 너는 유일한 존재야. 세계 어디에 가도 너와 똑같은 아이는 한 사람도 없단다. 이때까지 지나간 수백만 년의 시간 속에서도 너 같은 아이는 한 사람도 없었단다. 너의 몸을 보렴. 얼마나 놀랍니? 네 다리, 팔, 재주 있는 손가락, 네가 움직이는 모습을 봐! 너는 셰익스피어가 될 수도 있고 미켈란젤로가 될 수도 있고 베토벤이 될 수도 있단다. 네가 어떤 일을 하든 그걸 해낼 능력이 있어. 그래, 너는 하나의 기적이야. 그런데 네가 자라서 너처럼 똑같은 기적인 다른 사람을 해칠 수 있겠니? 너희는 서로를 소중히

여겨야 해. 너희는, 우리 모두는 노력해야 해. 이 세계를 저 아이들에게 어울리는 것으로 만들려면 말이야.

일생 동안 목격한 것 중에는 놀라운 변화와 진보들이 얼마나 많았습니까! 과학과 산업은 얼마나 놀라운 정도로 진보했습니까? 그렇지만 세계는 굶주림과 인종적 억압과 독재정치 때문에 여전히 고통스럽지요. 우리는 예나 지금이나 야만인처럼 살고 있어요. 야만인처럼 이 지구 위에 있는 이웃들을 두려워합니다. 우리는 그들에 맞서기 위해 무장하고 그들도 우리에게 맞서기 위해 무장합니다. 남을 죽이기 위해 인간의 법이 만들어지는 시대에 살고 있다니 개탄하지 않을 수 없습니다. 언제쯤 되어야 우리는 스스로가 인간존재라는 사실에 익숙해질까요? 누구든지 자기 나라를 사랑하는 것은 자연스런 일입니다. 그렇지만 그 사랑이 왜 국경에서 멈추어야 할까요? 우리는 하나의 가족입니다. 우리는 모두 자기 형제들에 대한 의무가 있어요. 우리는 모두 한 나무의 잎사귀들이지요. 그 나무는 인류애의 나무입니다.

나는 계속 연주하고 연습할 겁니다

얼마 전에 마르티타와 나는 산후안에서 약 80킬로미터 떨어진 해변의 세이바마을 가까운 곳에 작은 시골집을 한 채 지었습니다. 집의 이름은 '엘 페세브레'예요. 그 집은 언덕 높은 곳, 사탕수수밭 중간에 있는데 집 아래로는 거대한 대양 자락이 펼쳐져 있고 그 대양의 가장자리는 종려나무와 바다에서 솟아나온 초록빛 섬들이 꾸며주고 있습니다. 하늘에 대해서는 무어라고 묘사할 길이 없습니다.

그런 환상적인 일몰과 구름의 변화는 어디서도 본 적이 없어요! 하루 종일 바다에서 바람이 불어옵니다. 우리 집이 있는 위치는 1년 내내 대서양을 가로질러 불어오는 무역풍의 진로 바로 위라고 하더군요. 500년 전에 콜럼버스를 에스파냐에서 이곳까지 실어온 바로 그 바람이지요. 가끔 바람이 아주 심해질 때가 있습니다. 지붕은 쇠줄로 땅에 묶여 있는데 어떤 때에는 한밤중에 그 줄들이 이상한 악기처럼 웅웅대는 소리를 내기도 합니다.

요 근래에는 푸에르토리코에 있는 동안 가능하면 모든 주말을 엘 페세브레에서 보냅니다. 나는 그곳을 정말 사랑해요! 거기에 있으면 산살바도르가 생각납니다. 내 친구들, 로사와 루이스 쿠에토 콜이 우리를 자주 찾아주며, 저녁 시간에 우리 넷은 함께 도미노 게임을 자주 하지요. 로사가 내 파트너입니다. 그녀는 카드 게임 선수예요. 점수를 합산해보면 로사와 내가 마르티타와 루이스의 팀을 한참 앞서는 경우가 많아서 이렇게 놀립니다. "용기를 잃지 마. 내가 백 살이 될 때쯤이면 당신들이 나를 따라잡을지도 모르잖아."

마르티타와 나는 푸에르토리코에 온 지 얼마 지나지 않아서 쿠에토 콜을 만났고 그들과 곧 친한 친구가 됐어요. 함께 음악축제에 가기도 하고 「엘 페세브레」의 연주여행에도 동행한 적이 많습니다. 처음 친해지기 전에는 루이스의 삼촌 두 명이 에스파냐 내전에서 공화파 편에 서서 싸운 줄 몰랐습니다. 한 사람은 후안 쿠에토라는 이름이었는데 바스크 전선에서 싸운 중령이었어요. 삼촌 두 분 모두 파시스트에게 잡혀 총살당했습니다. 푸에르토리코의 상인이던 루이스의 아버지인 아우구스토 쿠에토는 에스파냐 내전 동안 공화

⋇⋇⋇ ANNUAL ⋇⋇⋇
HIROSHIMA DAY
PEACE CITATION

In Remembrance of the Lives Extinguished in Hiroshima
on This Day – Seventeen Years ago.

T O

Pablo Casals

MASTER CELLIST · COMPOSER · CONDUCTOR

● FOR his selfless devotion to the cause of peace & freedom everywhere…

● FOR his public association with the movement in the United States to
promote peace and the abolition of nuclear arms, lending the lustre
of his international fame to that most urgent of all causes….

● FOR his ceaseless efforts to promulgate, by and through his music,
including his masterly "PEACE CANTATA" a message of good
will among men and of the need to live together in peace…

THIS CITATION
awarded in recognition of outstanding
contributions made in the cause of uni-
versal disarmament and world peace..
IS PRESENTED BY THE HIROSHIMA DAY OBSERVANCE COMMITTEE
ON 6 AUGUST 1962 ✣ IN NEW YORK CITY

NORMAN THOMAS · A J MUSTE · HONORARY CO-CHAIRMEN

1962년에 카잘스에게 수여된 연례
히로시마 평화절 감사장.

파를 돕기 위해 설립한 조직에 시간을 온통 쏟는 바람에 사업이 망했지요. 그는 공화파가 패배하고 난 뒤 죽었어요. 죽기 직전까지 에스파냐를 생각했고 마지막 몸짓도 공화파 방식의 인사인 주먹을 들어올리는 것이었답니다.

나는 에스파냐와 긴밀히 연락하며 국내 상황이 어떻게 돌아가는지 알아보고 있어요. 매주 다양한 신문과 잡지에서 오려낸 스크랩으로 가득 찬 소포가 바르셀로나에서 배달됩니다. 그 스크랩에는 정치, 문화, 경제, 스포츠 등 모든 종류의 뉴스가 담겨 있습니다. 한 카탈루냐인 친구가 보내는 소식이지요. 그는 내가 있던 프라드로 피난왔던 사람인데 형편이 부유하지 않은데도 이 스크랩들을 매주 어김없이 보내주는 것을 자기의 임무로 여기고 있습니다.

에스파냐 난민 구호조직의 명예회장으로도 계속 봉사하고 있습니다. 제2차 세계대전 때 프랑스에서 절망적인 상황에 놓인 에스파냐 반파시스트 난민들을 돕기 위해 뉴욕에서 설립한 조직이지요. 많은 수의 내 동족들이 프랑스에서 직업을 얻거나 라틴아메리카에 정착하기는 했지만 여전히 병들고 늙고 가난에 찌든 망명자들이 프랑스에 수천 명 있습니다. 그들 가운데 대다수는 히틀러에 대항해 연합군과 연대하거나 내전에서 싸우다가 불구가 된 사람들입니다. 그들이 살고 있는 여건을 보면 가슴이 찢어집니다. 주로 프랑스 남부의 빈민가나 농촌의 움막에서 지내며 생필품도 모자랄 정도예요. 대다수가 하루에 50센트도 안 되는 수입으로 살아가고 있습니다. 그들에게 음식과 의복, 의료구호, 석탄이나 나무를 사고 아이들의 학비를 낼 돈을 보내는 것, 이걸 자선으로 생각하면 안 됩니다. 우

리는 이 사람들에게 결코 갚을 수 없는 빚을 지고 있어요.

많은 사람들이 에스파냐에서 무슨 일이 일어났었는지 잊어버렸습니다. 자유라는 목적을 위해 모든 것을 희생한 난민들에 대해 더 이상 생각하지 않습니다. 그렇지만 정의와 도덕의 관점에서 그런 것들을 계속 기억해야 합니다. 무엇보다도 에스파냐 국민이 아직도 독재정치의 멍에 아래서 살고 있다는 사실을 상기해야 합니다. 최근 닉슨이 대통령으로 선출된 후 나는 에스파냐의 상황에 대해 알리는 편지를 그에게 보냈습니다. 히틀러와 무솔리니의 도움으로 그곳에 자리 잡은 독재정치에 대한 내 증오심과 오래도록 고통받고 있는 나라에 민주주의가 재건되는 것을 보고 싶은 오랜 희망에 대해 다시 한 번 설명했지요. "저는 자유를 위한 투쟁으로 이름 높은 당신 나라가 프랑코 정권에 대한 태도를 재고할 것을 바라고 있습니다. 지난 50년 동안과 마찬가지로 당신 나라가 에스파냐의 혹독한 독재정치를 계속 도울 것인지 아닌지 결정하는 문제를 재고해달라는 것입니다." 대통령 보좌관에게서 온 답장에는 이에 대한 대답이 한마디도 없었습니다.

물론 최근에 중요한 사태 진전이 있기는 했지요. 에스파냐 전역의 학생과 노동자, 지식인과 성직자들 속에서 독재정치에 대한 투쟁이 자라났습니다. 그들은 정부를 압박해 어느 정도의 양보를 얻어내기도 했지. 최근에는 나에 대한 보도가 에스파냐 신문에 나기도 합니다. 프랑코가 정권을 잡은 뒤로 오랫동안 내 이름을 거론하는 것조차 허용되지 않았어요. 물론 그런 신문기사도 내 음악에만 한정되는 것이고 정치 견해는 다루지 않지요. 친구들이 최근에

I speak to you from my home in Puerto Rico, but my heart is with you at your gathering in Geneva. I had hoped to be present at your urgently important convocation and to have the privilege of conducting in your company my oratorio *El Pessebre,* which is dedicated to the cause of peace. But, I have just recovered from an operation, and my doctors tell me I cannot fulfill my desire to come to Geneva.

The purpose of your meeting is that which has long been dearest to me — the purpose of peace, peace for all men in all parts of the world. When I see innocent blood spilled and the tears of the victims of injustice, it becomes more important to me than all my music.

We live in an age in which men have accomplished magnificent things and made miraculous advances, an age in which man embarks upon the exploration of the stars. Yet, on our own planet we continue to act as barbarians. Like barbarians we fear our neighbors on this earth; we arm against them and they arm against us. The time has come when this must be halted if man is to survive. We must become accustomed to the fact we are human beings.

The love of one's country is a splendid thing. But why should love stop at the border? There is a brotherhood among all men. This must be recognized if life is to remain. We must learn the love of man.

It is profoundly meaningful to me that your convocation, *Pacem in Terris,* "Peace on Earth," derives from that noble encyclical of Pope John XXIII, in which with such eloquence and enlightenment he called for peace and coexistence between the different ideologies and nations of the world. How else, indeed, can peace come to our tortured earth? And lacking peace, what in this nuclear age will be left of that earth?

In the words of Pope John, "It is hardly possible to imagine that in the atomic era, war could be used as an instrument of justice." And yet today war is being waged.

As I sit by these peaceful shores of the Caribbean Sea, the killing continues in Vietnam. This must stop; this terrible war must be ended! From one end of the world to the other, the cry must resound: we have had enough of death! We demand the right of life!

Dear friends, my only weapons for justice and against war have been my cello and my conductor's baton; and though I cannot be with you, my music will speak for me of love and peace. And not only my music but another part of me. For it is my dear brother, Enric, who conducts my *El Pessebre,* and the voices you hear are those of soloists and chorus who have worked long and intimately with me.

May God bless you, dear friends! May your deliberations hasten the end of war and the beginning of a joyous future for all mankind!

Pablo Casals

제네바에서 열린 '지상의 평화' 회의에 보낸 카잘스의 메시지.
그의 평화 오라토리오인 「엘 페세브레」가
1967년 5월 29일에 이곳에서 연주됐다.

뉴욕의 에스파냐 여행국을 방문했더니 나를 에스파냐의 유명 시민 가운데 하나로 올려놓은 홍보책자를 주더라는 겁니다! 물론 내가 망명 중이라는 상황 설명은 빼놓고 말이지요.

얼마 전에 푸에르토리코를 찾아온 친구 하나가 고향이 그립다고 하더군요. 자기 고향을 떠나온 지 벌써 3주가 넘었다는 거지요. 나는 그에게 말했어요. "자네의 말이 무슨 뜻인지 잘 아네. 나는 30년 이상이나 집에서 떨어져 있으니까."

어쩌면 나는 카탈루냐를 다시 못 볼지도 모릅니다. 오랫동안 내가 죽기 전에는 내 사랑하는 조국에 자유가 다시 오리라고 믿었지만 지금은 그 믿음이 확실하지 않습니다. 나는 압니다. 자유가 오기는 하겠지요. 그걸 알기 때문에 기쁘지만 살아서 그걸 보지 못할지도 모른다고 생각하면 슬픕니다.

어쨌거나 나는 상당히 오래 살았어요. 영원히 살리라고 기대하지는 않아요. 죽음을 두려워하지는 않습니다. 죽음이란 자연스런 일이에요. 태어난 것이나 마찬가지로 자연스럽지요. 그렇지만 회한은 남습니다. 세계를 이렇게 실망스런 상태로 두고 떠나는 것이 한탄스럽습니다. 또 마르티타와 내 가족과 친구들이 슬퍼할 것을 생각하니 안타깝습니다.

물론 나는 계속 연주하고 연습할 겁니다. 다시 백 년을 더 살더라도 그럴 것 같아요. 내 오랜 친구인 첼로를 배신할 수는 없지요.

카잘스 연보 1876-1973

| | |
|---|---|
| **1876** | 12월 29일, 카탈루냐의 벤드렐에서 교회 오르가니스트의 장남으로 태어남. |
| **1882** | 4월 27일, 교회 성가대에 들어가 제2소프라노를 맡으면서 음악활동 시작. |
| | 부친에게 음악과 피아노 레슨을 받음. |
| **1883** | 부친과 함께 종교극을 위한 음악을 작곡. |
| **1885** | 부친이 만들어준 호리병박 악기(카잘스의 첫 첼로)를 켬. |
| | 벤드렐 교회에서 오르간을 치기 시작함. |
| **1888** | 처음으로 첼로 연주를 들음. |
| | 여름, 첼로를 배우기 위해 바르셀로나 시립음악학교에 입학, 호세프 가르시아 사사. |
| **1889** | 카페 토스트에서 연주해 수입을 얻음. |
| **1890** | 바르셀로나의 고악보서점에서 바흐의 무반주 첼로 모음곡 악보 입수. |
| **1891** | 2월 23일, 노베다데스 극장에서 열린 한 노배우를 위한 자선공연에서 첫 공식 연주. |
| | 카페 토스트에서 알베니스, 아르보스, 루비오 트리오와 만남. 알베니스가 데 모르피 백작에게 추천서를 써줌. |
| **1894** | 마드리드에서 2년간 유학. |
| | 데 모르피 백작에게 정신적인 후원을 받으며 인문적인 교양 습득. |
| | 마드리드 음악원에서 모나스테리오 교수에게 실내악 사사. |
| **1895** | 마리아 크리스티나 대비에게서 이사벨 라 카톨리카 훈장 받음. |

| 1896 | 브뤼셀 음악원으로 유학 갔다가 이틀 만에 떠남. |
| | 파리에 정착해 시립음악원 강사, 오페라 극장의 첼로 주자로 일하다 과로로 병이 나 바르셀로나로 돌아옴. |
| 1897 | 바르셀로나 리세우 음악원 교수, 리세우 오페라극장 오케스트라 수석에 취임. |
| | 여름, 포르투갈 궁정 음악회, 에스파냐 마드리드 궁정 음악회에서 연주. |
| | 크리스티나 대비에게 갈리아노 첼로와 돈 카를로스 3세 훈장을 받음. |
| | 몬세라트 수도원을 위해 작곡. |
| 1899 | 파리로 가 미국 출신 성악가 엠마 네바다의 집에서 머묾. |
| | 5월 네바다와 함께 영국 연주여행. 같은 달 20일, 수정궁에서 랄로의 첼로협주곡 라단조를 연주해 런던 데뷔. |
| | 8월 20일, 빅토리아 여왕이 참석한 오스본 하우스 연주회에서 연주함. |
| | 11월 12일, 파리 국립극장에서 라무뢰 오케스트라와 랄로의 협주곡을 연주해 대성공을 거둠. |
| | 12월 17일, 라무뢰 오케스트라와 생-상스의 협주곡으로 두 번째 무대에 섬. |
| 1900 | 파리에 정착해 독주자의 경력을 쌓아나감. |
| | 쇤베르크, 드가, 베르그송, 로맹 롤랑 등 많은 명사, 예술가들과 교류. |
| | 초여름, 피아니스트 해럴드 바우어와 함께 연주하기 시작함. |
| 1901 | 11월, 미국으로 연주여행을 떠나 80회의 연주회를 가짐. |
| 1904 | 1월 15일, 시어도어 루스벨트 대통령 초청으로 백악관에서 연주함. |
| 1905 | 피아니스트 코르토, 바이올리니스트 티보와 함께 피아노 삼중주단 결성, 파리에서 첫 연주회를 가짐. |
| | 피아니스트 호르쇼프스키(당시 13세)와 함께 공연하기 시작함. |
| | 러시아에서 공연함. 모스크바 음악계와 첫 교류, 이후 1914년까지 |

| | 수차례 공연함. |
|---|---|
| 1906 | 가을, 부친 사망. |
| 1912 | 2월 20일, 빈 데뷔. 악우협회 홀에서 에마누엘 무어의 내림다단조 협주곡 연주. |
| 1914 | 3월, 미국 뉴욕으로 이주. |
| | 4월 4일, 성악가 수잔 메칼프와 결혼. |
| 1915 | 미국 컬럼비아사(社)와 첫 레코딩(헨델의 「라르고」, 루빈슈타인의 「바장조 멜로디」). |
| 1916 | 5월, 파데레프스키, 크라이슬러와 함께 메트로폴리탄 오페라하우스에서 그라나도스의 유자녀를 위한 자선음악회 개최. |
| 1918 | 제1차 세계대전 종결 후 파리의 빌라 몰리토르로 돌아옴. |
| 1919 | 1월 10일, 멕시코시티에서 시립오케스트라와 협연. 멕시코에서 돌아와 바르셀로나로 이주. |
| | 6월, 동생 엔리크와 함께 '파우 카잘스 오케스트라' 창립 계획 발표. |
| 1920 | 티보, 코르토와 함께 파리에 고등음악원 설립, 매년 여름 강의함. |
| | 10월 13일, 카탈루냐 음악당에서 '파우 카잘스 오케스트라' 창립 공연. |
| 1923 | 10월, 프리모 데 리베라의 군부독재가 시작됨(1930년 1월 실각하기까지 지속). |
| 1926 | 5월, 노동자 연주회협회 창설. |
| 1928 | 가을, 바르셀로나 올림피아 극장에서 파우 카잘스 오케스트라의 제1회 노동자 음악회 개최. |
| | 수잔 메칼프와 이혼. |
| 1931 | 3월 11일, 모친 사망. |
| | 4월 15일, 에스파냐 공화국 선포. 바르셀로나 몬주익 궁전에서 열린 이 기념 행사에서 베토벤의 교향곡 제9번 지휘. |
| 1934 | 에든버러대학에서 슈바이처와 함께 명예박사학위 수여. |
| 1936 | 7월 18일, 바르셀로나에서 베토벤의 교향곡 제9번 리허설 중 에스파냐 내전 발발. |

에스파냐 민주주의를 돕는 음악가위원회 명예회장이 되어 유럽 각지를 연주여행하며 기금을 모음.

바흐의 무반주 첼로 모음곡을 EMI에서 처음 녹음함(1939년까지).

1938 10월 19일, 어린이 구조재단을 위한 특별음악회에서 연주, 에스파냐에서 파시즘이 승리하도록 내버려두어서는 안 된다는 호소문을 발표함(고국에서의 마지막 무대가 됨).

1939 1월 말, 프랑코 반군의 침공 직전 바르셀로나를 탈출. 탈출 직전 바르셀로나대학에서 명예박사학위 수여.

파리에서 잠시 체류 후 프라드로 가 그랑호텔에 기거함.

1940 6월 13일, 독일이 프랑스 침공.

프라드가 나치에 점령당하면서 가택연금 상태에 놓임.

1943 후안 알라베드라의 시를 가사로 오라토리오 「엘 페세브레」 작곡을 시작함.

1945 5월, 제2차 세계대전 종결.

6월 27일, 앨버트 홀에서 BBC 심포니 오케스트라와 협연. 이때 방송을 통해 카탈루냐 동포에게 보내는 메시지 발표.

일주일 후, 영국이 프랑코 정권에 보이는 수동적인 태도에 대한 항의 표시로 다시는 이 나라에서 연주하지 않겠다고 밝힘.

옥스퍼드대학과 케임브리지대학이 수여한 명예박사학위 반려.

1946 11월 7일, 레지옹 도뇌르 대십자훈장 수훈.

전후 연합국들이 프랑코 정권에 보인 온존적인 태도에 절망한 나머지 11월 13일 파리 공연을 끝으로 공개 연주를 하지 않겠다고 밝히고 프라드에 은둔함.

1950 6월, 제1회 프라드 음악축제 개막. 호르쇼프스키와 슈나이더의 제안으로 세계 각지에서 33인의 독주자를 비롯, 수많은 음악가와 음악 애호가들이 모여 바흐 서거 200주년을 기념함.

1955 제자 마르티타 몬타녜스와 푸에르토리코 여행.

1956 11월 말, 푸에르토리코의 산투르체에 정착.

1957 4월 16일, 카잘스 축제 오케스트라와 리허설 중 심장발작으로 입원.

알렉산더 슈나이더 감독 아래 푸에르토리코 카잘스 축제가 개막됨.

푸에르토리코 오케스트라 결성, 푸에르토리코 음악원 설립.

8월 3일, 마르티타 몬타녜스와 산후안에서 결혼.

1958 8월 24일, 유엔 결성 13주년 기념식에서 호르쇼프스키와 바흐 첼로 소나타 제2번 연주. 그가 발표한 메시지와 함께 이 공연이 40여 개국에 방송됨.

1960 봄, 버클리대학 음악분과에서 마스터클래스 지도.

7월, 제르킨의 초대로 말보로 여름 음악축제에서 마스터클래스 지도(이후 1973년까지 매년 참가함).

12월, 모스크바 음악원 40명의 교수들로부터 84회 생일 축하 메시지 받음.

12월 17일, 멕시코 아카풀코에서 오라토리오 「엘 페세브레」 초연.

1961 11월 13일, 케네디 대통령 초청으로 백악관 연주회 가짐. 슈나이더, 호르쇼프스키와 합주.

1962 자작 오라토리오 「엘 페세브레」와 함께하는 1인 평화 캠페인 시작.

4월 19일 샌프란시스코 메모리얼 오페라하우스 공연을 시작으로 10여 개국의 무대에 올림.

1963 10월 24일, 유엔 본부 총회의장에서 「엘 페세브레」 공연.

1971 10월 24일, 유엔 평화의 날 기념 음악회에서 자작곡 「유엔 찬가」 초연.

1973 7월 16일-8월 26일, 제13회 이스라엘 음악축제에 참가, 마지막 연주를 함.

9월 말, 푸에르토리코에서 심장발작 재발.

10월 22일, 산후안의 아우힐리오 무투오 병원에서 타계.

1979 11월 10일, 유해를 에스파냐 벤드렐 묘지에 이장.

이 연보는 www.paucasals.org의 자료와 『かゼルス: バッハ沒後250年記念』(河出書房新社, 2000)을 참고해 작성한 것이다. 본문의 내용과 불일치되는 사항에 대해서는 관심 있는 독자 여러분의 고견을 구한다―한길사 편집실.

카잘스 불후의 명반들

바흐 무반주 첼로 모음곡
EMI mono CHS7 61027-2 2CD
연주: 파블로 카잘스

패시지를 다루는 곳에서 성급한 면이 없지 않으며 균형감각을 잃은 아티큘레이션도 종종 보인다. 그리고 해석 자체에도 오늘날의 명철한 원전해석 연주의 관점에서 보면 '너무 주관적이다' 싶은 부분이 적지 않다. 하지만 그런 여러 가지 약점에도 불구하고 카잘스의 이 음반은 불멸의 성과물이다. 그는 누구와도 비교할 수 없는 뛰어난 통찰력으로 바흐의 이 레퍼토리가 얼마나 위대한

작품인가를 깨닫게 해준 최초의 음악가였다. 몇 차례의 리마스터링을 거치면서 많이 개선되긴 했지만 여전히 음향 상태는 그리 좋지 않은데, 그럼에도 불구하고 모든 사람이 바흐의 무반주 첼로 모음곡 하면 가장 먼저 떠올리는 것이 카잘스의 이 음반이다.

브람스
현악 육중주곡 제1번 Op.18
피아노 삼중주곡 제1번 Op.8
Sony Casals Edition SMK58994
연주: 아이작 스턴, 알렉산더 슈

나이더, 밀턴 카팀스, 밀턴 토머스, 마들린 폴리, 파블로 카잘스/마이어러 헤스, 아이작 스턴, 파블로 카잘스

브람스의 현악 육중주곡은 막 30대로 진입했던 아이작 스턴, 부다페스트 현악 사중주단의 제2바이올린 연주자로 유명한 알렉산더 슈나이더, 토스카니니가 좋아한 비올리스트 밀턴 카팀스, 스토코프스키의 수석 비올리스트 밀턴 토머스 등과 함께 녹음한 것이다. 앙상블이 아주 뛰어난데, 카잘스는 이렇게 20세기 초반에 브람스 악곡의 매력을 재발견하게 해준 주요한 연주가들 가운데 한 사람이기도 하다. 마이어러 헤스의 피아노, 아이작 스턴의 바이올린과 함께한 피아노 삼중주곡에서도 카잘스는 브람스 음악에 깃들인 열정적이고 로맨틱한 정서를 한껏 즐기게 해준다. 헤스가 피아노로 제시하는 매혹적인 오프닝 주제, 그리고 그것과 절묘하게 어우러지는 카잘스와 스턴의 아름다운 현악기 선율은 정말 잊을 수 없다.

슈베르트
현악 오중주곡 D.956
교향곡 제5번 D.485
Sony SMK 58992
연주: 파블로 카잘스, 폴 토르틀리에, 아이작 스턴, 밀턴 카팀스, 알렉산더 슈나이더
프라드 페스티벌 오케스트라
지휘: 파블로 카잘스

슈베르트의 가장 심각하고 위대한 실내악곡 가운데 하나인 현악 오중주곡과 전원적인 정서를 물씬 풍기는 교향곡 제5번을 커플로 만든 음반이다. 현악 오중주곡 녹음은 1950년대 초반의 것으로 카잘스가 폴 토르틀리에, 아이작 스턴, 밀턴 카팀스, 알렉산더 슈나이더와 함께 녹음했다. 앙상블은 한 치의 오차도 없이 긴밀하고 농후한 분위기로 충만해 있어 정서적인 호소력이 강하다. 초원이 펼쳐진 연둣빛 풍경을 연상시키는 교향곡 제5번의 연주도

형언하기 어려운 아름다움을 갖추고 있다. 카를 뵘, 토머스 비첨 등이 남긴 명연주들보다 뛰어나다고 단언할 수는 없겠지만, 생동감이 넘치고 풍성하고 포근한 표현들은 아주 각별한 맛을 지닌다. 카잘스의 온화한 인격이 그대로 반영된 듯 따스한 명연주다.

드보르자크
첼로 협주곡 나단조, Op.104
브람스
이중 협주곡 가단조, Op.102
Naxos8.110930
연주: 체코 필하모닉 오케스트라, 카잘스(첼로)
바르셀로나 파블로 카잘스 오케스트라, 카잘스(첼로), 티보(바이올린)
지휘: 알프레드 코르토/ 조지 셸
카잘스의 역사적인 협주곡 녹음 두 가지를 담고 있는 음반이다. 드보르자크의 첼로 협주곡은 1929년 5월에 바르셀로나에서 녹음된 것이고, 프랑스의 바이올리니스트 자크 티보가 함께한 브람스의 이중 협주곡은 그로부터 약 8년 후인 1937년 4월에 프라하에서 녹음된 것이다. 낙소스의 기술력을 총동원했어도 전자에서 히스가 강하게 들리는 점, 후자에서 티보의 바이올린 음이 약간 신경에 거슬리는 점 등 녹음상의 몇몇 결점이 여전히 남아 있지만, 그럼에도 불구하고 음반을 들으며 얻는 음악적 감동은 아주 독특하다. 카잘스의 풍성한 연주에서는 마음속 깊이 짙은 향수가 느껴지며, 당시 젊고 유능한 지휘자 조지 셸이 다듬은 체코 필하모닉 오케스트라는 정말 환상적인 연주를 들려준다.

베토벤 교향곡 제7번/제8번
Sony SMK 45893
연주: 말보로 페스티벌 오케스트라

지휘: 파블로 카잘스

80대 후반과 90대 초반, 고령의 카잘스가 말보로 음악축제에서 오케스트라를 지휘한 실황 음반이다. 음반에는 실황에서만 느낄 수 있는 현장감과 긴장감이 그대로 담겨 있다. 카잘스의 해석은 나이가 믿기지 않을 정도로 생생하고 활력이 넘친다. 교향곡 제7번과는 달리, 이렇다 할 불후의 명연주를 기억하기 힘든 교향곡 제8번은 그래서 더욱 의미 있다. 싱그럽고 상쾌하며 찬란하기까지 한 제1악장 '알레그로 비바체 에 콘 브리오'부터가 마음을 확 사로잡는데, 뛰어난 리듬 감각을 바탕으로 한 생동감 넘치는 연주는 언제 들어도 단번에 가슴을 뭉클하게 한다.

스키

1961년 11월13일 월요일, 케네디 대통령이 있는 백악관에서 번스타인, 오먼디, 스토코프스키, 코플랜드, 호바네스 등 음악계 유명인사들이 참석한 가운데 열린 연주회의 기록이다. 85세의 거장 카잘스의 이날 파트너는 슈나이더, 호르쇼프스키였고, 레퍼토리는 멘델스존의 피아노 삼중주곡 제1번(Op.49), 쿠프랭의 연주회용 소품, 슈만의 아다지오와 알레그로(Op.70) 등이었다. 하나같이 진한 감동을 주지만, 이 음반에서 특별히 잊지 못할 곡은 카잘스가 자신의 고향 카탈루냐 지방의 민요를 편곡한 「새의 노래」다. 카잘스는 "바흐나 베토벤도 이 곡을 들었다면 놀랐을 것"이라고 말하며, 평소 이 곡의 아름다움을 강조했다. 이 음반은 "음악은 무지개고 신이며 계시다"라고 했던 위대한 예술가 카잘스 음악인생의 귀중한 단면을 명상하게 하는 역사적 기념물이다.

카잘스 백악관 연주회
Sony CCK60748
연주: 카잘스, 슈나이더, 호르쇼프

베토벤
첼로 소나타 전곡
마술피리 주제에 의한 변주곡
미뉴에트 사장조
Pearl GEMM CDS9461 2CD
연주: 카잘스(첼로), 호르쇼프스키(피아노)

카잘스와 폴란드 태생의 미국 피아니스트 호르쇼프스키와의 우정을 확인할 수 있는 귀중한 음반이다. 첼로를 위한 소나타이지만 가끔 정말 매혹적인 피아니즘을 들려주는 호르쇼프스키한테 마음을 빼앗긴다. 호르쇼프스키는 루돌프 제르킨과 머리 퍼라이어의 스승인데, 음악을 위해서는 어떤 것과도 타협하지 않는 완고함, 연주상의 실수를 최소화하려는 굳은 의지로 이른바 '무결점주의'를 추구한 점에서 흔히 슈나벨과 견주어졌다. 그는 중요한 순간에 베토벤을 들고 나왔다. 그가 신동으로 세상을 떠들썩하게 하며 혜성처럼 나타난 것이 1901년 바르샤바 연주회에서였는데 그때 연주한 음악이 베토벤의 다장조 협주곡이었다. 1973년 세상을 떠나기까지 평생 지속된 카잘스와의 우정 또한 베토벤에서 시작됐다. 즉, 1905년 13세의 그가 28세의 카잘스를 만나 처음으로 함께 연주했던 음악이 바로 베토벤의 첼로 소나타였던 것이다. 이렇게 호르쇼프스키와 카잘스의 평생 우정과 관련해 이 음반은 각별한 의의를 갖는다. 모두 두 세대가 지나갈 만큼의 시간이 흐른 기록이라 그늘진 음색을 감수해야 하지만 연주 자체에는 불만거리가 전혀 없다. 아니 오히려 들으면 들을수록 전설에 가까운 옛 향기가 피어나 깊고 순수한 감칠맛을 느끼게 해준다.

슈만
첼로 협주곡
피아노 삼중주곡 제1번

민요풍의 소품
Sony SMK 58993

연주: 프라드 페스티벌 오케스트
라 파블로 카잘스(첼로), 호르쇼
프스키(피아노), 슈나이더(바이
올린)

지휘: 유진 오먼디

명쾌하고 엄격한 지성과 로맨틱
한 감성을 바탕으로 한 오먼디의 지
휘에 따라 카잘스가 연주한 슈만의
첼로 협주곡은 이 레퍼토리 연주의
가장 훌륭한 성과물에 속한다. 슈만
의 낭만주의 감성을 충분히 이해하
고 있는 카잘스가 첼로의 표현 가능
성을 최대한 활용해 대단히 열정적
인 연주를 들려준다. 음질은 그리 좋
지 않은 편이지만, 첼로의 육성은 그
대로 절절하게 느껴지며, 특히 예민
한 감각으로 세심하게 카잘스의 첼
로를 보좌하는 오먼디의 지휘는 매
우 놀랍다. 호르쇼프스키, 슈나이더
와 함께한 피아노 삼중주곡과 유명
한 첼로 명곡인 민요풍의 소품도 로
맨틱한 감성으로 넘실거리는 매혹
적인 연주를 들려준다.

앙코르 작품과 편곡 작품
Naxos 8.110972

연주: 파블로 카잘스(첼로)

맥도웰의「로망스」, 슈베르트의
「악흥의 순간」, 슈만의「트로이메
라이」「저녁의 노래」, 그리고 쇼팽
의「빗방울 전주곡」「녹턴 No.9-2」,
포레의「꿈꾸고 난 후에」, 바그너
의「탄호이저」에서 '저녁별', 「뉘른
베르크의 마이스터징거」 중의 '수
상의 노래', 안톤 루빈슈타인의「바
장조의 멜로디」, 고다르의「조슬랭」
중에서 '자장가', 바흐의「아다지
오」, 그라나도스의「전주곡」, 생상스
의「백조」, 브루흐의「콜 니드라이」
등 대중적으로 널리 알려진 주옥같
은 명곡들을 카잘스의 현으로 들을
수 있는 음반이다. 이 위대한 음악가
한테서 이런 걸작들을 들을 수 있다
는 것은 커다란 축복이 아닐 수 없
다. 1925년에서 28년 사이에 녹음된
것들인데 노이즈가 거의 제거된 낙

소스의 복각상태가 아주 뛰어나다.

카잘스 프라드 축제 실황 음반
Music and Arts 1113 13CD

1950년대 초반 카잘스가 동료들과 프랑스의 프라드 축제에서 연주했던 레퍼토리들을 담고 있는 음반 세트다. 루돌프 제르킨, 알프레도 코르토, 유진 이스토민과 함께 베토벤의 첼로 소나타 전곡을 연주하고 있고, 메뉴인과는 브람스의 피아노 삼중주를 연주하고 있다. 이 세트에서 우리는 카잘스 외에 그의 음악 동료였던 위대한 아티스트들의 감동적인 연주에도 감탄하게 된다. 특히 31세의 나이로 요절한 미국의 피아니스트 윌리엄 카펠이 젊은 아르튀르 그뤼미오와 함께 연주한 모차르트와 베토벤의 소나타는 눈물이 날 정도로 아름답게 들린다. 이 세트에 들어있는 라이너 노트에는 프라드 축제의 기원, 축제에 참여한 예술가

들에 관련된 이야기 등이 상세하게 곁들여져 있어서 이 세트의 귀한 음원들을 이해하는 데 커다란 도움을 준다.

멘델스존/슈만
피아노 삼중주곡
Naxos 8.110185

연주: 티보, 카잘스, 코르토

티보, 카잘스, 코르토 세 명의 연주가가 트리오로 활동한 사실은 실내악 연주의 역사에서 가장 주목할 만한 사건 중의 하나였다. 그들이 함께한 연주회는 1925년 런던 데뷔 이래 거의 10여 년 동안 지속됐다. 이 음반은 그들의 초창기 활동 내용을 담고 있는 것으로 멘델스존의 작품이 1927년 6월 20일과 21일 양일간에 걸쳐 이뤄진 것이고, 슈만의 작품은 1928년 11월 15일에서 18일까지, 그리고 12월 3일에 녹음된 것이다. 모두 런던에 있는 HMV 퀸스 스

몰 홀에서 있었던 사건이다. 이 음반의 의의는 무엇보다도 이들 트리오가 평소 가장 즐겨 연주하던 레퍼토리 두 곡을 담고 있다는 데 있다. 코르토의 여유 만만한 풍모와 진지한 열정, 카잘스의 벨벳 톤 그리고 거기에 절묘하고 완벽하게 포개지는 티보의 우아한 프레이징은 정말 아름답다. 오래된 녹음이라 음색에는 그늘진 곳이 많지만 그 위대한 예술가들의 감동적인 해석을 감지하는 데는 별 문제가 없다.

티보·카잘스·코르토가 연주하는 하이든·베토벤·슈베르트
Naxos 8.110188
연주: 파블로 카잘스, 알프레드 코르토, 자크 티보
하이든 건반악기 삼중주곡 H.15/25, 베토벤 피아노 삼중주곡 Op. 121a, 슈베르트 피아노 삼중주곡 D.898을 담고 있는 음반이다. 스타

일은 구식이고, 음향 역시 왜곡된 곳이 많다. 하지만 연주에는 생생하고 풍부한 정서가 넘실댄다. 하이든의 삼중주곡 안단테 칸타빌레 악장에서 티보가 들려주는 달콤하고 노래하는 듯한 선율은 그 오묘한 색채감에서 애틋한 정서가 피어오른다. 상대적으로 장중하고 강렬한 표현성을 지닌 베토벤의 음악에서 카잘스 트리오는 각자 개인의 기량을 최적으로 발휘했다. 그들의 장기 레퍼토리인 슈베르트의 피아노 삼중주곡은 말할 것도 없이 이 음반에서도 압권이다. 슈베르트의 따스한 정서 표현은 물론이고 야릇한 느낌을 자아내는 프레이징(특히 안단테에서)도 더 이상 좋은 연주방법을 기대할 수 없게 만든다.
• 음악칼럼니스트 이성일

당신은 왜 음악을 합니까

옮긴이 김병화

몇 년 전, 안너 빌스마라는 첼리스트가 내한 공연을 가졌을 때의 일입니다. 예술의 전당 큰 무대 한가운데, 작은 조명 속에서 오래되고 자그마한 고프릴러 첼로를 손에 들고 앉은 노 첼리스트의 모습은 마치 득도한 스님처럼, 혹은 이웃집 할아버지의 다정한 모습처럼 우리의 가슴을 울렸습니다. 그가 연주하던 바흐의 무반주 첼로 모음곡 여섯 곡은 시간을 뛰어넘었습니다. 그의 연주를 들으면서 이 곡을 우리에게 가르쳐준 파블로 카잘스에 대해 생각했습니다. 시간은 카잘스가 바르셀로나의 악보 상점에서 먼지투성이의 악보를 뒤져냈을 때, 그 속에서 바흐의 무반주 첼로 조곡이 발견됐을 때, 카잘스의 애정 깊은 손에서 그 곡의 진가가 발견됐을 때로 거슬러 올라갑니다. 카잘스가 아니었더라도 이 곡이 언젠가는 누군가에 의해 우리에게 알려졌겠지요. 카잘스의 말처럼, 일어날 수밖에 없는 일은 일어나게 되어 있으니까요. 그렇지만 이 곡과 카잘스의 관계는 좀 특별합니다. 아니, 사실은 그가 사랑한 음악이 모두 그랬을지도 모릅니다.

카잘스는 1876년 에스파냐의 작은 마을에서 태어났습니다. 아버지는 시골 교회의 오르가니스트였고 어머니는 아주 훌륭한 분이었

지만 그렇다고 명문가의 마님은 아니었지요. 단지 현명하고 사랑이 넘치는 분이었을 뿐입니다. 카잘스 자신도 충분히 이해할 수 없을 정도로 특별한 정신적 깊이를 가진 분이었다고 합니다. 카잘스는 그분들에게서 음악과 세계에 대한 사랑을 배웠습니다. 그는 아주 오래 살았지요. 1973년에 96세의 나이로 영면했으니까요. 그는 19세기의 후반부와 20세기의 온갖 격동적인 사건을 모두 겪었습니다. 제1차 세계대전, 에스파냐 내전, 제2차 세계대전……. 특히 에스파냐 공화국이 세워지고 무너지는 동안 그가 어떻게 살았는지 이야기를 들으면 마음이 아파집니다. 내전으로 생겨난 수많은 에스파냐 난민들을 도우면서 나치의 위협을 견디는 생활이 결코 쉬운 것이 아니었겠지요. 이런 험난한 역사 속에서 음악가는 어떻게 살아가야 했을까요.

우리는 걸핏하면 음악가들에게 음악을 하는 이유가 무엇인지 묻습니다. 당신은 왜 음악을 합니까? 음악은 당신에게 어떤 의미를 가집니까? 이런 질문은 근본적인 것이지만 어떤 면에서는 좀 무책임한 질문 같기도 합니다. 상대방을, 또는 음악을 제대로 이해하려는 노력도 없이 그런 질문을 던지는 것을 자주 보게 되니까요. 이런 질문을 자기 자신에게 하는 것은 중요하겠지만 말입니다. 당신은 왜 그 직업을 택했습니까. 당신은 왜 살고 있습니까…… 카잘스에게 '당신은 왜 음악을 합니까'라고 묻는다면 어떤 표정을 지을까요. 이 책은 그에 대한 대답이라고 할 수도 있겠지요. 그런 질문을 하도 많이 듣다 보니까 결정적인 대답을 내놓을 필요가 있었을지도 모릅니다. 자기의 삶 전체가 그에 대한 대답이었을 테니까요. 카잘스는 사

실 회고록이라는 것을 쓰고 싶지 않았다고 했지만, 그래도 자기가 사랑했던 음악과 세계에 대한 이야기를 조금은 들려주고 싶었을지도 모릅니다.

사람은 제각기 삶의 방식을 택하게 마련이고, 음악도 그 가운데 하나입니다. 직업이 각자에게 주는 행복감의 정도는 다를지 모르지만, 그 차이는 직업의 종류가 아니라 각자가 거기에 자기 자신을 얼마나 철저히 쏟아붓느냐에 달려 있는 것이겠지요. 카잘스의 경우 그러한 헌신의 정도가 지극히 컸다고 할 수 있습니다.

바흐의 무반주 첼로 모음곡 연주 속에서 바흐의 독일과 카잘스의 에스파냐와 현재 우리의 서울이 한데 이어집니다. 음악은 우리 시공간의 한계를 뛰어넘을 수 있는 한 가지 통로가 아닐까요. 그런 초월의 느낌이 단순한 주관적인 감상에 지나지 않는 것이 아니라, 실제로 존재하지만 현실적으로는 우리가 도저히 닿을 수 없는 그런 세계를 일순간, 잠시라도 엿볼 수 있게 해주는 비밀의 열쇠 같은 것일지도 모른다는 생각이 듭니다. 카잘스, 바흐, 기타 모든 진정한 음악가들은 그런 비밀 열쇠를 진작에 획득한 존재들이 아닐까요. 음악가의 천재성이란 그런 맥락에서 비로소 의미가 있을 것 같습니다. 그렇지 않다면 그들의 천재성도 그다지 중요하지 않겠지요. 휘황찬란한 기교만으로는 감동을 주지 못하니까요. 그런 열쇠는 이 세계에서 자기 존재를 최대한, 철저하게 음악에 쏟아부음으로써만 얻을 수 있는 것이겠지요.

그의 제자들이 기억하는 카잘스는 음악에 자기의 모든 삶을 쏟아붓는 사람, 그러면서도 음악의 영역을 좁히지 않고 인간 전체로 관

심을 확대시키는 사람이었습니다. 음악은 그와 세계를 묶어주는 끈이었어요. 단순하게, 자기의 감정에 진실하게, 모든 사람이 이해할 수 있는 언어로……. 카잘스가 자기 스승인 데 모르피 백작에게서 배운 이 가르침은 그의 연주를 통해 우리에게 전달됩니다. 그의 제자들이 가장 자주 들은 가르침도 바로 이것이었습니다. 자기 자신에게 진실하고 음악에 진실하고, 작곡가의 의도에 충실하고, 자연을 사랑하고…… 그럼으로써 이 세계가 가지는 의미를 최선을 다해 밝혀내는 것입니다. 카잘스가 보기에 자연의 법칙과 음악의 법칙은 동일합니다. 그의 친구들도 마찬가지로 음악에 대해 그와 같이 단순하고 투철하게 헌신한 사람들이었어요. 오늘날 우리는 음악을 어떻게 받아들이고 있을까요. 가슴이 찡 울리는 경험을 하는 적이 한 해에 과연 몇 번이나 있을까요.

비가 오는 날, 혹은 저녁 어스름이 내려앉는 시간, 첼로 소리는 우리 가슴에 가장 은근하게 파고듭니다. 첼로는 바이올린처럼 찬란한 빛을 발하는 소리는 아닐지도 모릅니다. 그러나 인간의 음성과 가장 가까운 것이 첼로 소리라고 하는 데서도 알 수 있듯이 인간의 깊은 슬픔과 조용한 기쁨을 가장 잘 표현하는 소리일지도 모르지요. 카잘스의 기쁨과 슬픔은 무엇이었을까요. 아니, 음악가들이 표현하고자 하는 기쁨과 슬픔은 각각 어떤 감정일까요.

이 회고록의 원제목이 『기쁨과 슬픔』*Joys & Sorrows*이라는 것은 작은 의미가 아닙니다. 그는 평생 그런 기쁨과 슬픔을 항상, 최대한으로 맛보는 삶을 살았습니다. 제자들의 말에 의하면 그런 단어, 음표 하나하나의 의미를 그처럼 충실하게 느끼는 사람을 다시 보지 못

했다고 합니다. 그랬기 때문에 함께 연주하는 사람, 제자, 청중들에게 그런 느낌을 고스란히 전달할 수 있었겠지요. 죽기 직전까지도 그는 모든 종류의 기쁨과 슬픔에 대해 무관심하지 않았습니다. 자연의 아름다움을 인식하는 기쁨, 인간의 고통을 지켜보아야 하는 슬픔. 카잘스는 그런 모든 감정을 하나도 소홀히 지나치지 않았습니다.

어린 시절부터 그는 모든 인간의 존재 상황을 심상한 것으로 여기지 않았고, 자기 연주에 그런 인상을 담으려고 노력했습니다. 그는 혼자서만 음악에 빠져들어 동료 인간들의 고통을 도외시하지 않았습니다. 자기가 음악 속에서 느낀 행복감을 다른 사람들과 공유하기를 원했습니다. 음악만으로 고통 자체가 사라지게 할 수는 없을지라도 그것을 위로해주고, 그 속에서 사람들의 고통과 기쁨에 공감하고 모든 인류가 하나라는 사실을 깨닫게 하려고 노력했습니다. 이는 카잘스만이 아니라 모든 음악가가 도달하려고 애쓰는 목표이겠지요. 정말 도달하기 어려운 목표입니다. 진정한 음악가라 하더라도 그런 목표에 도달했다는 희열을 평생 몇 번이나 맛보는지요. 그런 행복을 목표로 삼을 수 있는 음악가는 행복한 존재입니다. 고통스러운 노력의 시간이 훨씬 더 길지라도 말입니다. 한없이 길고 끝나지 않을 것 같던 고통의 시간이 많았지만 카잘스는 그래도 행복한 음악가였을 것입니다. 어떤 상황 속에서라도 그는 행복의 근원이 어디 있는지 알고 있었으니까요. 그리고 그것을 항시 실천할 수 있었으니까요. 우리 모두가 그런 음악가가 될 수는 없지만, 그런 인물이 세상에 존재한다는 사실, 그런 존재의 노력의 결실을

맛볼 수 있다는 사실로써 우리도 행복을 엿볼 수는 있겠지요. 또 각자 나름의 경로를 통해 그런 행복의 통로에 합류할 수도 있겠지요.

카잘스에 대한 책은 여러 권이 있습니다. 로버트 발독이 쓴 전기가 있고, 그의 제자들이 주로 그의 가르침을 주제로 쓴 책도 있습니다. 세계 평화를 위해 노력한 카잘스의 활동에 대해 많은 사람들이 찬사를 바치기도 했습니다. 그러나 그를 성자처럼 묘사하는 것은 별로 재미가 없습니다. 그는 자기가 가진 수단을 사용해 마땅히 해야 할 일에 대해 최대한 노력한 사람일 뿐입니다. 이 책에서 알게 되는 카잘스는 장난스러운 면도 많습니다. 참을성은 조금 많았을 것 같군요. 물론 그런 참을성을 끝까지 발휘하는 것은 아주 어려운 일입니다. 지독하게 성질이 괴팍한 동료 음악가의 음악을 알리기 위해 노력하는 이야기를 들으면 그런 면모가 짐작이 됩니다. 그러나 그것도 그 사람에게서 더 훌륭한 면모를 보았기 때문이겠지요. 그것이 음악이든 다른 면의 가치이든 말입니다. 어쨌든 그는 성자라기보다는 음악에 대한 사랑이 모든 행동의 출발점이었던 한 인간이라고 보아야 할 것 같습니다.

에스파냐 내전에 대한 카잘스의 감정을 좀더 잘 이해하려면 앙드레 말로의 르포 소설 『희망』이나 조지 오웰의 『카탈루냐 찬가』를 읽어보면 도움이 될지도 모릅니다. 앙드레 말로는 내전이 발생하자 국제의용비행대를 조직해 전투기 조종사로 직접 전투에 참여했고 부상까지 당했습니다. 그 책에서는 그저 방관자적인 입장이 아니라 전투의 한복판에서 시민들과 함께 고통을 겪으면서 상황을 전달하고 있습니다. 헤밍웨이의 유명한 『누구를 위하여 종은 울리나』

도 내전의 이야기지요. 그렇지만 여기서는 내전의 참혹함이 충분히 묘사되어 있지는 않습니다. 카잘스의 말처럼 전쟁이란 원래 참혹한 것이지만 내전은 그 참혹함이 더합니다.

국내에는 에스파냐 내전의 이야기를 전하는 책이 그다지 많지 않더군요. 제2차 세계대전에 비해 관심을 훨씬 덜 받는다고 할까요. 그러나 에스파냐 내전은 파시즘에 대항해 싸운 일반 시민들의 용기와 세계 각지에서 달려온 의용군들의 이야기 때문에 더욱 감동적입니다. 그 싸움은 당시 인간 양심의 시험장이었습니다. 우리가 잘 아는 철학자 시몬 베이유도 그곳으로 달려갔다가 결국은 그 속에서 죽었습니다. 로르카 같은 시인도 마찬가지였습니다.

카잘스는 그 와중에서 살아남았으니 운이 좋은 사람이라고 해야겠지요. 그러나 그는 그 행운에 그저 안주하면서 자기 예술에 탐닉할 기회라고 여기지는 않았습니다. 내전 기간에 보인 그의 처신은 예술에 대한 사랑과 행동에 대한 책임감을 보기 드물 정도로 일치시킨 훌륭한 사례입니다. 그렇다고 그가 "예술의 임무는 인민에 대한 복무"라는 도식적인 구호를 따르기만 한 것은 아닙니다. 그의 행동은 그보다 훨씬 더 넓은 기반 위에서 이루어진 것입니다. 이 책에서 가장 감동적인 부분 가운데 하나는 에스파냐 공화국 정부가 베푼 기념 연주회에서 당시에 이미 축출됐던 왕과 대비에 대한 사랑을 이야기하는 장면입니다. 공화국 인사들이 보여준 그와 같은 관용을 어느 사회에서 다시 볼 수 있을지 모르겠습니다.

이런 온갖 고통들도 그의 생애 막바지에는 잔잔한 조화의 감정 속에서 순화된 것으로 보입니다. 사랑하는 아내와 바다 곁에서, 매

일 음악과 자연에 대한 찬미를 바치면서 세상의 기쁨과 슬픔을 함께 쓰다듬는 경지에 도달한 것이지요.

안너 빌스마의 연주를 들으면서 그도 온갖 감정을 쓰다듬어줄 수 있는 경지에 올라섰구나 하는 느낌이 들었습니다. 당연한 일이겠지요. 그러나 하고많은 연주자들이 있지만 그런 느낌을 그렇게 확실하게 주는 사람은 사실 좀 드뭅니다. 카잘스의 연주를 직접 듣는다면 어떨까 궁금해집니다. 옛날 음반으로 듣는 연주는 아무래도 미진합니다. 뭔가 얼굴에 마스크를 쓰고 노래하는 것을 듣는 느낌 같기도 합니다. 파블로 카잘스, 키 작은 대머리 할아버지가 첼로를 껴안고 앉아 활을 그어대는 모습을 눈앞에서 보며 그 음악을 듣는다면 얼마나 진한 감동을 받게 될까, 생각만 해도 가슴이 뜁니다. 실현될 수 없는 소망이지만 혹시 압니까, 꿈에서라도 카잘스의 연주 회장에 가게 될지.

2003년 8월
번역을 마무리하며

찾아보기

첼리스트 카잘스
나의 기쁨과 슬픔

지은이 앨버트 칸
옮긴이 김병화
펴낸이 김언호

펴낸곳 한길사
등록 1976년 12월 24일 제74호
주소 10881 경기도 파주시 광인사길 37
홈페이지 www.hangilsa.co.kr
전자우편 hangilsa@hangilsa.co.kr
전화 031-955-2000-3 **팩스** 031-955-2005

부사장 박관순 **총괄이사** 김서영 **관리이사** 곽명호
영업이사 이경호 **경영이사** 김관영 **편집주간** 백은숙
편집 박희진 노유연 이한민 박홍민 임진영
관리 이주환 문주상 이희문 원선아 이진아 **마케팅** 정아린
디자인 창포 031-955-2097

인쇄 예림 **제본** 경일제책사

제1판 제1쇄 2003년 9월 15일
제1판 제9쇄 2019년 3월 15일
개정판 제1쇄 2021년 7월 12일
개정판 제2쇄 2023년 11월 15일

값 22,000원
ISBN 978-89-356-6867-0 03600